陶瓷手记4
区域之间的交流和影响

谢明良　著

上海书画出版社

目　录

第一章

器形篇

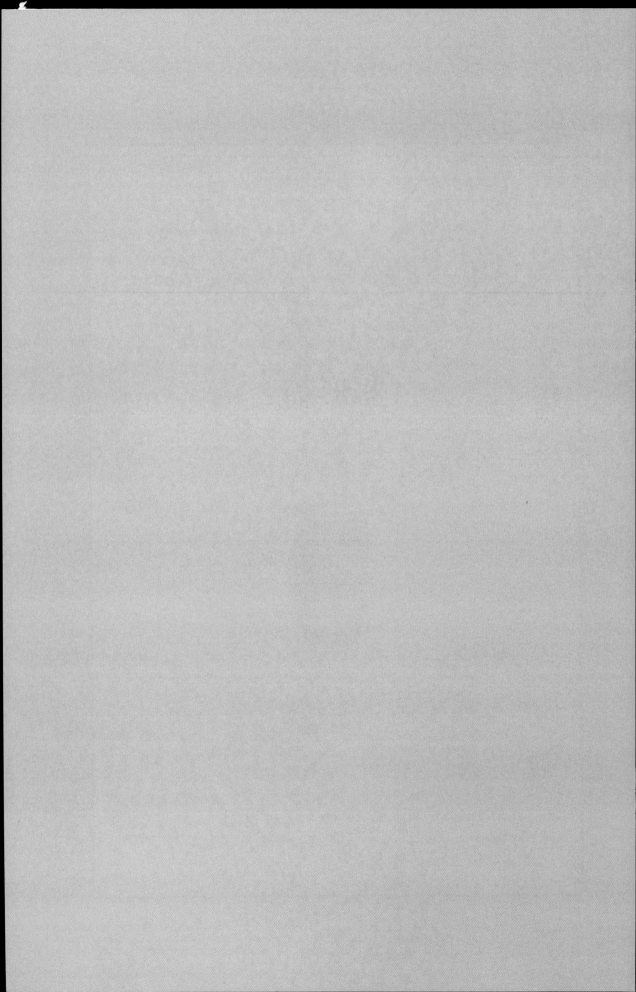

壮罐的故事

　　"壮罐"的语源或命名原委不明，但频见于雍正朝以来清宫造办处档案，指的是造型呈大口、短直颈，直筒身腹下置圈足的筒形罐，由于口径和圈足尺寸相当，整体似灯笼，所以有时被称作"灯笼罐"，或谐音作"撞罐"。由景德镇御窑厂烧造的壮罐釉色多样，但以白地青花为大宗，罐上一般配有弧形带沿的子口盖，盖钮呈宝珠形。（图1）围绕于壮罐的议题极为丰富，但本文的做法是经由《清宫内务府造办处活计清档》（以下简称《造办处档》）的相关记事，先是观察壮罐的烧制和使用情况，进而追索清代官窑壮罐的原型，铺陈其和中东伊斯兰陶、欧洲马约利卡陶（Majolica），或日本伊万里烧等类似罐式之间的因缘，尝

图1a　青花壮罐
清乾隆　高28厘米
台北故宫博物院藏

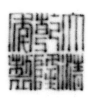

图1b
同左　罐底"大清乾隆年制"款

试展现其壮阔传奇的历程。文末另附马约利卡剔划花装饰一节，在前人所已指出：该一技法乃是受到拜占庭帝国剔划花陶影响，而后者又蒙伊斯兰陶器之启发的提示之下而产生。观察伊斯兰陶剔划花及其和中国北方陶瓷所见同类装饰的异同，结论认为，作为马约利卡剔划花装饰远祖的伊斯兰陶，此一技法有可能是受到中国陶瓷的影响。

一、清宫壮罐诸面向

（一）釉彩种类

清宫壮罐的来源不一，包括交由景德镇御窑厂烧造的年度大运瓷或传办瓷器，以及亲王或官僚等的进贡。或许单调冗长，本文以下仍拟罗列铁源等《清代官窑瓷器史》自《造办处档》抽出的壮罐品目，以示壮罐釉色和绘饰题材之一斑。即：雍正朝东青釉有盖壮罐（雍正款），乾隆朝龙泉釉云龙壮罐、宋釉有盖壮罐、炉钧釉二酉壮罐、月白釉描金壮罐、霁青描金洋彩壮罐、天青釉描金四方壮罐、翠地金云龙有盖壮罐、青花壮罐、青花五彩龙凤壮罐、成窑五彩龙凤壮罐、成窑五彩万国来朝壮罐、成窑五彩娃娃有盖壮罐、成窑五彩四方壮罐、洋彩岁岁平安壮罐、洋彩九秋壮罐、黄地洋彩万国来朝壮罐、黄地洋彩香山九老壮罐、洋红地洋彩百艳齐芳壮罐（以上乾隆朝烧制），嘉庆朝炉钧釉二酉壮罐（大运瓷）、成窑斗彩仙山楼阁壮罐、成窑五彩壮罐、翡翠地洋彩海屋添筹壮罐、宫粉地有彩壮罐、宋釉描金合欢壮罐、宋釉描金云龙壮罐、釉里红龙凤呈祥壮罐（以上督陶官进贡），道光朝宣窑青花芦粟锦有盖壮罐、炉钧釉壮罐（以上大运瓷）。[1]此外，据笔者阅读所及，则乾隆三十九年（1774）显亲王进冬青釉壮

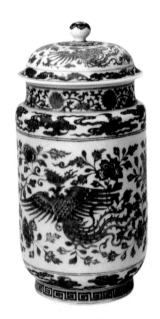

图2 青花釉里红壮罐
清雍正或乾隆 高28.7厘米
故宫博物院藏

罐，乾隆四十年（1775）太监胡世杰将交由九江关配盖的青花红凤壮罐呈上御览。后者壮罐形制或可参见故宫博物院藏底带"大明宣德年制"款之清仿青花釉里红缠枝凤纹壮罐（图2）。

（二）从送样交烧造到烧成进呈所需时间

相对于每年春季开工，年底解送到京，种类相对固定之用来陈设、赏赐或供御膳房用的大运瓷器，直接由帝王下令烧造的所谓传办瓷器则是随传随烧，后者往往添附画样、木样或瓷样，种类庞杂。烧成后有时随大运瓷于秋季解京，但多数是烧成后即送往京师，《造办处档》关于缺盖壮（撞）罐送交九江关配盖的记事在性质上均属传办瓷器。如乾隆十七年（1752）七月初六日传旨将一件青花白地壮罐"交江西照样配盖"，但却是到了十八年八月初六日才由"员外郎白世秀将江西青花白地壮罐一件，配得盖一件，持进交太监胡世杰呈"，费时一年余。其次，乾隆三十五年（1770）传旨将一件冬青釉壮罐"发往江西配盖，先呈样"，也是到了三十六年七月初九日库掌四德才将该配得盖的冬青釉壮罐交太监胡世杰呈进，费时十一个月。最耗时的一次，恐怕是乾隆四十一年（1776）五月发往江西配盖的青花壮罐，因其至四十二年（1777）十月才呈进，总计一年又五个月。上引《造办处档》所称的"样"，是指木制样本，也就是做成木样呈览，待核可后才交由御窑厂"照样"制作。从乾隆三十二年（1767）九月二十三日传旨各制作一件青花和冬青拱花壮罐罐盖的盖样，迄同年十月初三日，才配得"木盖样"交由太监呈览，两件木盖样共费十日。配盖所需时间长短似乎和瓷器的釉彩无关，因为乾隆十一年（1746）督陶官唐英只花费九个月的时间就完成了青花壮罐的配盖任务。整体看来，配制一件壮罐盖，从做样呈览到烧成进呈约需十个月，其程序和所费时日有些出人意表。

罐盖之外，乾隆十七年（1752）另传办"壮罐多烧造"。即同年二月命江西"急速烧造"壮罐五十件，还特别注记"不必随大运"解京。督陶官唐英果然火速地在同年七月送呈二十件青花壮罐，并在同年十二月再进呈十六件。但不足的十四件，则到翌年（1753）八月（十件）、十一月（四件）才补上呈进。五十件青花壮罐分四批烧制，前后费时一年又九个月，而这还是"急速烧造"谕令下的结果。

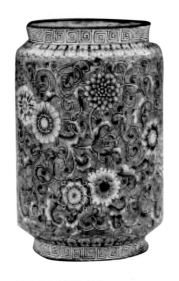

图3 铜胎画珐琅壮罐 清代
高约15.8厘米 Newark Museum藏

图4 青花壮罐 明天顺
2014年江西景德镇御窑厂珠山北麓出土

（三）原型和用途变更

从传世实物不难得知清代官窑壮罐的造型是仿自明代永乐（1403-1424）以来15世纪前中期制品。如前所述，清代景德镇御窑厂烧造的壮罐釉彩颇为多样，包括了仿成化朝（1465-1487）的斗彩或时尚的洋彩等制品。瓷胎作品之外，另见铜胎画珐琅壮罐（图3），无论瓷、铜，其造型均承袭永宣时期的器式未有变动，并且可见临摹造型和纹样的仿古之作，如图2所示的青花釉里红壮罐，罐身凤纹和缠枝花叶，以及罐肩和下腹的云纹均具有15世纪前期样式特征，圈足底双圈内书楷体"大明宣德年制"托款，其书风亦近于宣德窑制品。从纹样及其布局组合看来，图1、图2中的青花壮罐显然是对15世纪永乐或宣德（1426-1434）壮罐的模仿，而近年的考古发掘也证实15世纪前中期正统至天顺年间（1457-1464）壮罐仍持续制造，其造型和绘饰题材虽仍延续永宣时期作风，但画工已趋形式化（图4）。就此而言，传世的几件以往被定为永宣时期的无款壮罐，其口颈部位业已形式化的青花波涛纹其实更近于正统至天顺期。（图5）另外，有时又被称为空白期的正统至天顺期间并存着两种不同样式的青花波涛纹，一式仍继承永宣期的样式未有太大变动，另一式则是仅见于壮罐颈部的手掌式浪头的波涛纹，但后者波涛纹的起讫时间还有待进一步地调查。

图5 青花壮罐（清代配盖） 15世纪早中期
高22.7厘米 故宫博物院藏

在此应予一提的是，《造办处档》屡见传旨将宫中缺盖壮罐交九江关配盖，配盖之前还需做成木样呈览。不难想象，会获得帝王青睐而大费周章地送往景德镇配盖的壮罐，恐非当朝制品，而有较大可能是明初永宣时期的古物，也因此我们才能理解伊龄阿（乾隆三十八年十二月"行文"）或显亲王（乾隆三十九年十二月"行文"）会进献缺盖的壮罐供奉皇上，而皇帝御览后似乎也颇中意，故均发交配盖。不仅如此，乾隆皇帝还要督陶官唐英依据配盖的青花白地壮罐"照样烧造得青花白地有盖壮罐二件，并哥窑象棋等件持进交太监胡世杰呈览"（乾隆十一年五月"江西"）。此处的"样"，指的应是永宣时期壮罐古样、原样，亦即本文的原型。

乾隆皇帝不仅将古壮罐发送配盖，有时还配置底座，如乾隆三十四年（1769）将九江关监督伊龄阿送来的一件配了盖的壮罐配上底座，并给予"二等"的等第评价；乾隆四十年（1775）传旨"将壮罐、天字罐木座刻三等交宁寿宫"，其等第逊于同时被列为二等的"定磁宝瓶象"。虽然在乾隆十四年（1749）曾有一件壮罐被列入了头等，但就整体看来明代壮罐在乾隆皇帝的眼中大概是二等至三等物，其无法和宋代的官窑青瓷相提并论，但和成化朝天字罐同一级别。另外，从乾隆三十四年（1769）十月三日送交一件壮罐配木座，至同年十月配得座持进，所费工时仅十余日。

永宣时期壮罐的原初功能目前不明，但缺盖的壮罐往往内置铜胆，据此可知是被转用成了插花器。从《造办处档》所见臣下进贡的缺盖壮罐往往内附铜胆（如乾隆三十二年九月"行文"），以及乾隆皇帝下令如何处理铜胆一事，可知壮罐内置铜胆以为花器的时间应在乾隆朝或清代之前。乾隆皇帝对于壮罐铜胆多下令熔毁（如乾隆四十一年五月"行文"）；但若属铜镀金胆，则是"刮金毁铜"（如乾隆三十五年八月"行文"），这一方面宣示皇帝自身的俭约美德，也

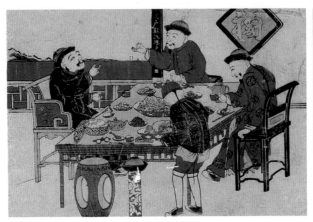

（局部）

图6 唐人卓子图 日本江户时代后期
日本神户市立博物馆藏

表明不再沿用作为花器的功能。虽然配盖的古壮罐有的被收贮在瀛台植秀轩（乾隆四十二年）、圆明园（乾隆三十六年）或乾隆皇帝规划退位后颐养天年的宁寿宫（乾隆四十年），但无法据此推敲清初官窑壮罐的确实用途。不过，《造办处档》乾隆十三年间七月十四日传旨，命令唐英依据太监胡世杰所交青花有盖撞（壮）罐"照样烧造箅冠架用，不必落款"。《说文》："箅，长六寸，所以计历数者。段注：汉注云，箅法用竹，径一分，长六寸此谓箅箅，与……算数字各用。"是长条形竹制计数用的箅，就此而言，呈大口直筒形身的所谓壮罐，也适用装盛竹箅。问题是"箅冠架用"的壮罐真的曾作为冠架使用吗？姑且不论带盖壮罐是否适于架冠，就其筒形长身的造型看来，确实也和清代冠架有相近之处。日本江户时代（1603-1867）后期《唐人卓子图》近桌面下方，圆凳旁的青花镂空冠架可为参照。（图6）本文想提示的是，前引乾隆十三年皇帝要唐英照样烧造"箅冠架用"壮罐是不书写年款的；而乾隆十七年命令唐英急速烧造的五十件壮罐同样交代要"无款"，这到底透露出什么玄机呢？

自明初景德镇御窑厂成立以来，于官窑瓷器上书写年款已成定制，清代御窑厂亦继承此一书写年号的传统，烧瓷进用。不过，也有例外，除了部分脱胎制品以及所谓甘露瓶（一称藏草瓶）之外，《造办处档》乾隆二十七年（1762）十月二十三日规定"嗣后，烧造痰盂时不必落款"；甚至谕令磨除同年十二月初三日由总管张玉交上几件痰盂的年款。就器用的场合和性质而言，甘露瓶属藏传佛教陈设法器，痰盂则近于秽器，也因此不适合在这类器上书写帝王年号。事实上，现藏台北故宫

博物院清宫传世乾隆朝青花壮罐计八十一件，但仅两件底书年款，[2]目前已发表的故宫博物院藏清初青花壮罐亦无年款。不过，若说壮罐是因拟作为冠架之用而刻意不书写年号，说法仍嫌武断。因为传世的乾隆朝壮罐亦见有于罐底书写年款者（见图1），不仅如此，《造办处档》也记载了乾隆御窑烧造宝珠冠架、旋转冠架或玲珑冠架等各式书有年款的"冠架"。因此，壮罐不落款应另有原因。笔者对此亦无结论，但想提请读者留意，清宫负责管理太监、宫女并记录帝王和皇妃行房等事宜的敬事房，就收贮了多达四十件的青花壮罐，[3]由于敬事房也设有瓷器库，故不排除其为库存之赏赐用备品。因此，其是否因作为贮存与房事有关的药罐，致使帝王有所忌讳而谕令免书年款？实在耐人寻味。

二、明初壮罐和中东地区的筒式罐以及欧洲Albarello

（一）清代壮罐的原型和明初壮罐的祖型

清宫传世之作为清代景德镇御窑厂壮罐原型的明初永乐、宣德期壮罐，计有白地青花（见图5）和青釉拱花（图7）两种。虽然明初这类大口筒式罐在当时的确实称呼和功能还有待查证，但此类制品应即《造办处档》所载乾隆朝仿"青花白地""龙泉釉"壮罐的参照样本之一。乾隆皇帝也曾谕令将一件"龙泉釉拱花壮罐"送交江西配盖（乾隆二十六年十一月初九日"行文"）。

明初永乐、宣德时期景德镇御窑厂接受西亚地区工艺品的器式，烧制陶瓷贡

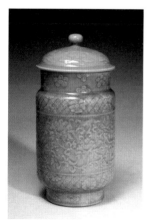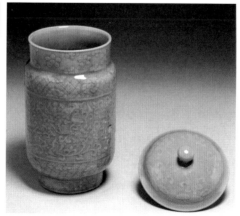

图7 龙泉窑壮罐 明永乐 高28.4厘米 台北故宫博物院藏

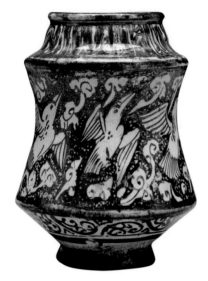

图8 釉上青饰虹彩罐 伊朗
13至14世纪 高14.4厘米

图9 釉陶彩绘罐 10世纪 高23厘米
Kuwait National Museum藏

奉内廷，甚至携往西亚等诸问题，可说是陶瓷史上历久弥新的课题，不久前台北故宫博物院器物处策划的"适于心：明代永乐皇帝的瓷器"展览亦设"对外交流"单元于展场和图录，用以揭示明初陶瓷仿制中亚和西亚工艺品诸例。[4]

从目前的资料看来，其时景德镇所模仿参照的工艺品有陶器、玻璃器和金属器，后者包括金银器和黄铜器，而以黄铜器居多。除了为人熟知的折沿盆、扁壶或花浇等器形之外，学者也已指出明初的大口筒式罐也是西亚伊斯兰陶器影响下的产物。[5]如13至14世纪伊朗的釉上青饰虹彩罐（图8），或相对年代更早的釉陶彩绘罐（图9）等西亚地区流行的筒式罐，即中国区域俗称"壮罐"的祖型。器形之外，如明代早期壮罐（见图4、图5）罐身一般以"锦纹""几何形纹"等词语轻轻带过的纹样，一说认为就是《造办处档》所见芦粟锦，亦即甜高粱，而青花芦粟锦纹壮罐在嘉庆、道光时期仍是大运瓷器之一，[6]这当然是中国区域的附会。其实，明代早期青花壮罐罐身的这类"锦纹"之祖型也是来自伊斯兰世界，其以十芒星为中心，外接十个星芒，再环绕搭配五角形饰的构思是西亚地区拼接瓷砖常见的装饰母题。（图10）

西亚地区常见的筒式罐造型多样，除直筒形之外，还有不少罐身中部略向内收的束腰式罐，后者被认为是欧洲马约利卡（Majolica）陶药罐（即Albarello）

的祖型。德国柏林工艺美术馆藏制作于1555年的此式罐即自铭内盛主治胃肠溃疡、咳嗽、气喘的"甘草汁"。（图11）意大利法恩扎国际陶艺博物馆（International Museum of Ceramics in Faenza）收藏的一件制作于1613年的白釉蓝彩Albarello罐身所见"VNG. D. PLVMBO"（即含铅软膏）（图12），也再次明示了Albarello罐是内盛膏药的容器。Albarello的称呼最迟可上溯至16世纪，因为当Cipriano Piccolopasso（1524-1579）考察意大利多处马约利卡制陶作坊后，于1556年至1557年编成出版了著名的《陶艺三书》（Li tre libri dell'Arte del Vasaio），其中的第一书已经提到当地的陶工和药店主即是用Albarello来称呼这种造型的罐，同时揭示了其成型的技法。[7]（图13）关于其语源，有主张因其造型似树干而得名（意大利文称树干为Albero），[8]亦有认为其或与中国装盛药物的竹筒或西班牙elbarril（桶）有关，后者又来自波斯语barani，以及以为是拉丁语小屋（alveous）。[9]总之，说法不一，未有定论，学界有时又将西亚地区此式束腰式罐径称作Albarello。以下《壮罐的故事》第二小节，就是以马约利卡陶Albarello为主角，试着铺陈其经历。

（二）欧洲Albarello

"马约利卡"一名是16世纪以来对意大利锡釉陶的泛称，其语源说法不一，一般认为其可能出自西班牙陶瓷运销意大利的中途接驳站马约利卡岛，但也有主张是西班牙南部窑业中心马拉卡（Malaqa）的音译。[10]相对于13至14世纪意大利中部或西西里岛烧制的古拙式（Archaique）陶器所见拜占庭、罗马式、哥德式和伊斯兰等多元要素，15至16世纪的锡釉陶，则是受到以西班牙南部瓦伦西亚（Valéncia）地区陶窑作坊所生产的伊斯兰风格锡釉陶，亦即所谓Hispano-Moresue Ware的影响，而意大利锡釉陶亦即马约利卡又影响到尼德兰地区（the Netherlands），位于该地区的今荷兰代尔夫特（Delft）窑场则约在16世纪开始烧制此类锡釉陶，也就是俗称的荷兰马约利卡陶。不久，法国、比利时和英国等欧洲其他地区窑场也投入生产，以至形成广大的马约利卡窑群，提供当时欧洲人的生活器用，而Albarello则是马约利卡具有代表性的器类之一。[11]有趣的是，中国区域俗称的壮罐乃是以西亚筒式罐为祖型的模仿品，而马约利卡Albarello之

图10 土耳其拼接壁砖 约1219-1220年

图11 自铭内容物为"甘草汁"筒式罐
1555年 德国柏林工艺美术馆藏

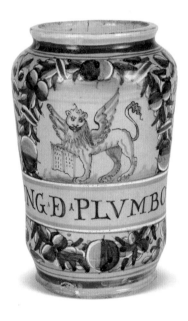

图12 锡白釉蓝彩Albarello 1613年 高19.6厘米
意大利法恩扎国际陶艺博物馆藏

图13 Cipriano Piccolopasso《陶艺三书》中的
Albarello 1524—1579年

器式同样来自伊斯兰陶筒式罐，因此壮罐和Albarello罐可说是有着相近祖型却分道扬镳的远亲，也有着各自的际遇。

　　1602年荷兰人筹设了拥有完备贸易组织和军事戍卫的东印度公司进行亚洲贸易和政治扩张，早期以印尼万丹（Bantam）和北大年（Patani）为据点，不久转移到巴达维亚（Batavia）。1622年荷兰舰队入澎湖妈宫港（今马公港）并在风柜尾构筑城堡，1624年自毁城寨转赴台湾大员（今安平地区）北端高地筑城，初称奥伦治城（Fort Orange），1627年奉总公司命名改称热兰遮城（Fort Zeelandia）。与本文直接相关的是，前述作为重要贸易基地的万丹（Bantam）和雅加达沿岸叭沙伊干（Pasar Ikan）的荷兰东印度仓库都出土了马约利卡药罐Albarello。（图14、图15）无独有偶，2003年以来经过几次发掘的台南热兰遮城，也出土了Albarello标本。[12]有的是在锡白釉上施加钴蓝彩绘或点饰（图16），亦见在外壁失透的锡白釉上施蓝彩和黄彩，并在蓝彩、黄彩上方以及内壁另施罩透明薄釉的标本（图17）。依据前引Cipriano Piccolopasso的田野调查，讲究的马约利卡需经三次烧成，即在素烧坯体（Biscotto）上施罩锡釉（bianco）入窑二次烧，而后再施以称作Coperta的铅釉三次烧成。[13]看来上引热兰遮城遗址出土的蓝、黄彩标本可能也是依此工序完成的制品。

　　从上引遗址的属性看来，其出土之复原高度约十多厘米的Albarello应该是随着荷兰人的入侵而携来的；1613年沉没于大西洋圣海伦那岛（St. Helena）海域的荷兰籍白狮号（Witte Leeuw）沉船舶载的这类小罐（图18），或许也说明了内盛药膏的Albarello是当时欧洲人的生活必需品。换言之，携入亚洲的马约利卡Albarello

图14 马约利卡Albarello残片
　　　印度尼西亚万丹出土

图15 马约利卡Albarello残片
　　　印度尼西亚叭沙伊干出土

图16 马约利卡Albarello残片
　　　台南热兰遮城遗址出土

图17 马约利卡Albarello残片
　　　台南热兰遮城遗址出土

图18 荷兰籍白狮号（*Witte Leeuw*）沉船打捞品　1613年

不属于所谓贸易陶瓷或外销陶瓷范畴，而是作为装盛物品随机移动的容器。

　　东北亚日本考古遗址出土的Albarello标本达数十件之多，主要分布于经幕府首肯可与外国进行贸易的长崎、堺等地遗址，其中包括荷兰人于1641年在长崎人工岛上设置的商馆遗址。[14]现藏巴黎国立图书馆由石崎融思绘作于宽政十年（1798）出岛荷兰商馆失火之前的《蛮馆图》，画面可见病患接受手术治疗的情景。（图19）医生旁边的矮几上置白色束颈的Albarello，罐下方有题签"膏药"二字，可知Albarello是作为内贮药膏的外容器而携入日本的，其和欧洲17世纪中期一幅治疗脚疾的画作均如实地描绘了诊间必备的Albarello。（图20）后者画面中央木桌上置锡白釉蓝的Albarello，正前下方另置一锡白釉小型Albarello，两只药罐罐口同样覆以羊皮纸类再以绳线捆系，这就再次说明了常见的在外敞口沿下方置束颈的Albarello造型特征，乃是出于功能性的设计。

　　一个值得留意的现象是日本区域针对Albarello药罐的二次利用。如日方学者在调查东京增上寺卒殁于元和九年（1623）德川秀忠将军墓时，曾依据共伴遗物推测入墓的Albarello可能原是作为香炉使用。[15]（图21）另外，依据《茶会记》的记载或收贮Albarello木箱的墨书题记，还可得知原本装贮药膏等药物且洋溢着异国趣味的Albarello，有时又被转用来充当茶会时装盛洗濯茶碗、茶

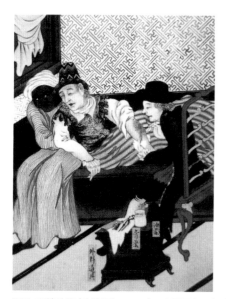

图19 石崎融思《蛮馆图》 1798年 法国国家图书馆（Bibliothèque Nationale de France）藏

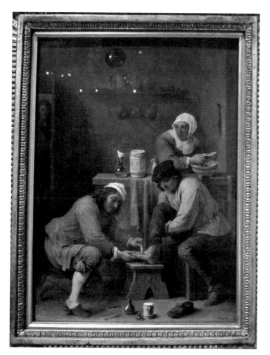

图20 David Teniers the Younger《*A Surgeon Treating a Peasant's Foot*》
17世纪中期 Kelvingrove Art Gallery and Museum, Glasgow, Scotland藏

图21 马约利卡Albarello
1623年 高13.6厘米
日本德川秀忠将军墓出土

图22 用马约利卡药罐作为茶道"水指"
17世纪后期 高15.7厘米
日本私人藏

图24 改装为插花器的马约利卡
Albarello 16至17世纪
高15.3厘米 日本私人藏

图23 用作抹茶罐的Albarello 17世纪后期 高5.7厘米 日本私人藏

笕废水或补充茶釜用水的"水指"。（图22）不仅如此，有的还用作为抹茶罐
（图23），或在颈肩部钻孔后加置金属片和吊环改变用途成了吊挂式插花器（图
24），甚至成为江户后期陶工青木木米（1767-1833）猎奇仿制的"阿兰陀烧"
（荷兰陶瓷）（图25），后者又由富冈铁斋（1836-1924）做了临摹，收入在其
《洋陶图谱》（图26）；京都二代乾山的仿制品则是在白色化妆土上饰青、绿、
黄、紫等彩绘，再施挂铅釉于低温中烧成（图27）。不过，携入亚洲的Albarello

虽有部分遗址和荷兰人有着直接或间接的关联，但从标本胎釉和彩饰等推测其烧制产地应该不止一处，个别作品的具体产地学界迄今未形成定论，比如说大阪城下町出土的标本（图28），若依据近年松田启子的田野调查，其具体产地显然仍有待确认，目前只知是荷兰语圈某地窑场所生产。[16]

图25 青木木米"阿兰陀烧"Albarello的图稿
日本出光美术馆藏

图26 富冈铁斋《洋陶图谱》中的Albarello
日本出光美术馆藏

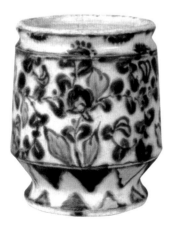

图27 "乾山"铭彩绘Albarello
18至19世纪前期 高13.7厘米
神户市立博物馆藏

图28 马约利卡Albarello陶器残片
日本大阪城城下町出土

三、东亚制作Albarello
——中国景德镇窑、漳州窑和日本伊万里烧的Albarello

中国和欧洲直接的陶瓷贸易始于16世纪，传世的几件绘有葡萄牙国王马努埃尔一世（Manuel I，1495-1521在位）的景德镇青花瓷，或1552年葡萄牙商人惹尔日·阿尔瓦雷斯（Jorge Álvares）订制的书写有他自己名字的青花玉壶春瓶，[17]都表明中国窑场已经依据欧洲人订单烧制陶瓷。由中国向欧洲输出的陶瓷种类极为丰富，除了有和中国本地器式一致的制品之外，还包括许多迎合欧洲趣味或使用方式的订烧瓷，后者往往是由欧洲人设计画样，或制作器形木样，交付窑场作坊依样制作，如荷兰东印度公司档案记载1635年在台湾以辘轳旋制木样，指定中国瓷商依样生产，[18]马约利卡Albarello因此也是中国瓷窑仿效的外销瓷样之一。

由景德镇所烧制的Albarello可分两类。A类：造型和纹饰均摹临自马约利卡同式罐，如现藏大英博物馆和一件明末17世纪克拉克型（Kraak Porcelain）束腰式青花罐（图29），其造型和纹样布局均仿自欧洲Albarello（图30）。B类：模仿欧洲的造型，但纹饰则仍保留中国传统画样，这类制品相对少见，但四川省成都市曾经出土（图31），从纹样画风看来其相对年代约在嘉靖时期（1522-1566）。[19]

相对于A类是接受欧洲人订烧销往欧洲之名副其实的外销瓷，B类是否曾经进入欧洲市场还有待查证，但从其大口、筒形罐身下置圈足，口径与足径尺寸相当，罐身腹微弧内收的造型特征（见图31），可知其应是受到欧洲Albarello器形的影响。出土时底部已见后镟穿孔，穿孔的原因可能有两种，其一是刻意毁损日常用器以为墓圹明器，属"备物而不可用"（《礼记·檀弓下》）、与生人之器有别的鬼器；再则就有可能是为植栽需要而刻意穿凿的出水孔洞，从镟凿的孔洞居中且孔壁工整等外观特征看来，应是费心穿凿以为花器之用。如前所述，乾隆皇帝不止一次下令熔毁由臣下所献上之失盖壮罐的铜胆，表明乾隆朝之前部分壮罐曾被置入铜胆以为插花器，因此设若图31罐底镟孔是为植栽所需，且镟孔的时间与瓷罐的年代相差不远，则是明代后期利用失盖筒式罐转用为花器之例，但明早期永宣带盖壮罐或作为其祖型的西亚地区筒式罐的确实功能，目前仍旧不明。

图29 景德镇青花瓷Albarello 17世纪
大英博物馆藏

图30 意大利马约利卡Albarello（Deruta）
1550-1560年

回顾前引15世纪前半永宣朝以迄天顺年间壮罐和西亚筒式罐诸例，可知中国区域永宣至天顺朝壮罐以及欧洲15世纪以来马约利卡Albarello都是中东伊斯兰筒式罐的后裔。中国区域至迟在18世纪已将在中国制作的这类筒式罐称为"壮罐"，欧洲则将马约利卡该类罐径呼为Albarello。设若将中国区域的壮罐称谓加以延伸，则马约利卡Albarello也可称为壮罐，但换个立场，立足于欧洲Albarello变迁史，那么永宣朝或清代官窑壮罐其实亦属Albarello。随着欧洲人势力的扩张，马约利卡Albarello也被携入东亚地区的印度尼西亚、中国台湾和日本等地，至迟在17世纪欧洲人更委由中国和日本窑场烧造瓷质的Albarello输入欧洲，俄国彼得大帝（1682-1725）皇室药局绘饰有象征教会与国家统一的双头鹰纹之景德镇窑釉上彩Albarello（图32），或荷兰阿姆斯特丹市出土

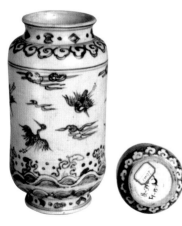

图31 青花壮罐 明代后期 高18.6厘米
四川成都博物馆藏

图32 彼得大帝皇室膏药罐 清康熙

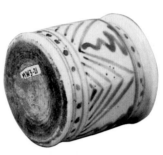

图33 伊万里烧Albarello 17世纪
荷兰阿姆斯特丹市出土

的九州肥前伊万里烧青花Albarello（图33），即是中日两地烧造Albarello输往欧洲之例；这类东亚高温釉瓷Albarello虽是接受欧洲订烧的制品，但其胎釉既洁净又坚致，是当时马约利卡锡釉陶望尘莫及的高档商货。虽然如此，携入日本区域的马约利卡Albarello既在江户后期被视为具有异国风情的舶来品而转用于茶道等用器，其造型也影响到非外销用之国内型伊万里烧的器式。（图34）相对的，中国区域虽见16世纪前期景德镇内销型青花Albarello，17世纪以来也接受订单烧造Albarello外销欧洲，但目前未见欧洲马约利卡Albarello在中国大陆的出土例。一个有趣的现象是，清代初期并存着两种壮罐或说Albarello的罐式，其一是景德镇御窑场仿烧明代永宣时期的仿古壮罐（见图1、图2），另一则是景德镇接受欧洲订单外销用Albarello（见图29）。对于欧洲人而言，前者之罐式仍保留着作为祖型之中东筒式罐的器式特征属古式Albarello，然而相对于中东当地筒式罐的造型是随着时代的变迁而有所变化，清代御窑厂则以永宣期的筒式罐为原型，几乎一成不变地烧造延续到19世纪。因此对于中东伊斯兰地区人们而言，保留着他们传统古式的中国壮罐正是礼失求诸野的典型案例。其次，意大利西恩纳（Siena）所生产之相对年代在16世纪初的Albarello造型则近于中国壮罐（图35），为了有利于保存装贮在罐内的内容物，欧洲中世纪及文艺复兴期的Albarello亦常带盖，口颈部位且罩以纸片或羊皮纸再予束捆。[20]景德镇之外，16世纪末至17世纪的福建省漳州窑也曾烧造釉下青花瓷Albarello外销（图36），其身腹内收的造型特征近于意大利马约利卡Albarello俗称的卷线轴式（rocchetto）（图37），后者之年代在16世纪前期。

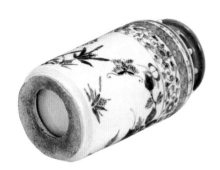

图34 伊万里烧Albarello 1690-1730 高18厘米 日本佐贺县立陶磁文化馆藏

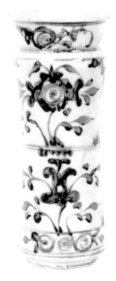

图35 意大利马约利卡Albarello（西恩纳）
1500-1510 高31厘米
法国塞尔夫国家陶瓷博物馆
（Museé National de
Céramique, Sèvres）藏

图36 漳州窑青花罐
17世纪

图37 意大利马约利卡Albarello
（Marche, Casteldura nte）
高23.7厘米 Museo Internazionale
delle Ceramiche in Faenza藏

四、锡白釉再评价

Albarello的祖型可追溯到叙利亚等地12世纪伊斯兰陶器，13至16世纪伊比利亚半岛西班牙南部由阿拉伯人统治期之西班牙人作坊，或移民至此的阿拉伯等穆斯林陶工所烧制之"伊斯兰风锡釉陶"（Hispano-Moresque Ware）亦频见Albarello，其影响波及意大利马约利卡，后者约于14世纪末至15世纪开始烧制Albarello。[21]

所谓"伊斯兰风锡釉陶"，有两种主要的装饰技法。一为虹彩（lustre），是在经素烧的坯体施罩铅中羼入氧化锡的锡釉，阴干后在釉表施加混合有黄土的硫化铜、硫化银的绘料，再以摄氏一千度的低温于还原焰中烧成；另一则是在锡釉上施加绿、黄、蓝、褐等釉上彩绘。[22]以上两种装饰技法均承袭自西亚伊斯兰陶，而这类装饰之得以成立则又是奠基于失透性锡白釉的应用，换言之，无论是西亚伊斯兰白地彩绘陶、伊比利亚半岛南部伊斯兰风陶或马约利卡陶所见形形色色、令人目不暇接的彩绘，其实都应归功于锡白釉的白色背底，因其白釉背底才能成功地映照衬托出各种釉上缤纷彩绘。Albarello的彩绘亦不例外，是在失透的锡白釉上所进行的色绘。

锡白釉的历史久远，公元前8世纪占领美索不达米亚（今伊拉克）北部的亚述帝国已知在铅釉羼入氧化锡调配制成白浊失透性的锡釉，曾使用于苏萨（Susa）、波斯波丽斯（Persepdis）王宫，学界在谈及马约利卡时一般也会将其所施罩的锡釉上溯美索不达米亚，并经伊斯兰陶器传到西班牙成为俗称的"伊斯兰风锡釉陶"，而后者又经马约利卡岛波及意大利，再由意大利传布到德国、荷兰、英国等地；[23]西班牙途径之外，意大利也借由和东方或北非的贸易交往，约在12世纪获得锡白釉的烧造知识。[24]应予一提的是，美索不达米亚的锡白釉似乎一度失传，如位于伊朗东北部的帕提亚帝国（安息，公元前247-公元224）陶器的白浊釉就非锡铅釉陶。因此，萨珊波斯（Sasanian Empire）覆亡后伊斯兰时代前期的锡白釉，可说是美索不达米亚以来锡白釉的复兴或再发现，而其复苏的契机则和中国白瓷息息相关。

从目前的资料看来，北齐武平六年（575）范粹墓等北朝墓葬虽出土有在白

胎上施罩透明铅釉，外观酷似白瓷的铅釉陶，但真正的高温釉白瓷则要晚到6世纪后期的隋代才出现。[25]不仅隋代已见可透光的薄胎白瓷，被人形容有着"类银类雪"外观的唐代邢窑白瓷（陆羽《茶经》），在晚唐9世纪时更是成为天下无贵贱众人咸用的流通性商品（李肇《国史补》），也被越洋销售到中国以外许多地区，其中包括西亚伊朗和伊拉克等地区，甚至成了阿拔斯王朝（Abbsid Dynasty，750-1258）陶工的模仿对象。这也就是说，自亚述以来几乎失传或极少被应用的锡白釉之所以会在9世纪再次出现，其实是当地陶工为了复制、模仿晚唐9世纪邢窑或巩县窑等北方白瓷的再创造。[26]就此而言，与其将马约利卡釉上彩绘背底的锡白釉之渊源远溯西元前美索不达米亚的锡釉陶，倒不如归功于阿拔斯朝伊斯兰陶工的复兴。虽然，此一锡白釉的复兴契机是伊斯兰陶工为了模仿中国陶瓷的权宜之计，亦即以失透的低温锡白釉来模仿中国高温白瓷透亮的外观，但无心插柳柳成荫，却意外地造就了睥睨欧洲近世的陶艺奇葩——马约利卡。

另一章：关于马约利卡的剔划花（sgraffiato）装饰

（一）梅兹·马约利卡（Mezza-Majolica）

意大利约在12世纪时，由和东方或北非等地的贸易中获得伊斯兰世界制造锡釉的讯息，但直到13至16世纪伊比利亚半岛西班牙南部所烧制"伊斯兰风锡釉陶"，经由马约利卡岛传入后，才促使意大利陶工群起仿效，迄16世纪后期马约利卡一词成了对意大利锡釉陶的总称。

不过，在意大利陶瓷史上马约利卡的起源其实颇为多元，早期曾受到拜占庭和伊斯兰的影响，其烧造种类也包括部分铅釉陶，其中又以俗称梅兹·马约利卡（Mezza-Majolica）剔划花铅釉陶最为人所知晓。其制作工序是在坯体上施挂称为ingobbio或bianchetto的白色化妆土，上施以深达胎体的剔划花装饰后入窑烧成。烧成后再于整体或部分施加绿、褐等矿物颜料，施罩名为Vetrina的铅釉入窑二次烧成。如此一来，露出深色胎的剔划花部位在白色化妆土的衬托下色比分明，其上的透明色釉更增添了其陆离的色彩效果。[27]前引《陶艺三书》的作者Cipriano Poccolopasso（1524-1579）将此一剔划花技法命名为

图38 意大利马约利卡盘（费拉拉） 16世纪前期　　　　图39 意大利马约利卡陶板（帕多瓦） 15世纪后半
　　　　　　　　　　　　　　　　　　　　　　　　　　　直径52厘米 Museo Civico di Padova藏

Sgraffiato，并称这类铅釉陶为"半马约利卡"。[28]其约出现于14世纪之后意大利法恩札（Faenza）、威尼斯（Venezia）、费拉拉（Ferrara）（图38）、帕多瓦（Padova）（图39）、波隆那（Bologna）等受到拜占庭文化浓厚浸渍的亚得里海（Adriatic）北部地区，于欧洲存续至18世纪，学界目前都认为，其剔划花装饰就是直接承袭自拜占庭陶器的装饰技艺。[29]

（二）拜占庭陶器的剔划花装饰

　　拜占庭帝国（东罗马帝国，330-1453）的陶器一般被区分为9世纪以前的前期，以及9到15世纪帝国覆亡为止的后期。前期作品存世极少，延续烧造古罗马的亮陶器（terra sigillata）和有着印花饰的铅绿釉。后期制品主要有两类，一为在细白胎上施彩的所谓白地彩绘陶，另一则是和本文直接相关的剔划花釉陶。后者出现于11世纪，是在施挂白色化妆的坯体进行刻花，而后施罩黄色或绿色铅釉入窑烧成，君士坦丁堡有烧制此类作品的窑场。12世纪中期以后流行大面积剔刻之色彩对比鲜明的作品，有的剔刻深入胎体，施釉后凹陷部位因积釉形成整体有如浅浮雕般的效果，窑址分布自俄罗斯南部克里米亚西南克森尼索（Chersonesus）到希腊塞萨诺尼基（Salonica）、科林斯（Corinth）（图40）、安那托利亚（Anadolu）或欧亚交界的塞浦路斯岛以及亚洲西部叙利亚等许多地区，所谓梅兹·马约利卡即是受到拜占庭帝国后期剔划花陶器影响才出现的铅釉陶器。[30]

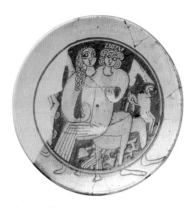

图40 拜占庭剔划花陶盘 12世纪晚期至13世纪早期
直径25.2厘米 Archaeological Museum,
Ancient Corinth, Greece藏

图41 古罗马剔花绿釉罐 1世纪 高17厘米
埃及Aulad El Sheikh ʿAli出土
美国纽约布鲁克林博物馆藏

关于拜占庭陶器剔划花技法的起源问题，有几种不同的说法。由于古埃及拉美西斯二世（Ramesses Ⅱ，约前1303-前1213）已见线刻后镶绞胎玻璃的釉陶砖，埃及Aulad El Sheikh ʿAli也曾出土公元1世纪的古罗马剔花绿釉罐（图41），因此一说认为拜占庭的剔划花陶器或是自古埃及经希腊、罗马传承而来的。[31] 相对的，如果着眼于拜占庭陶器的样式区分及其相对年代，则拜占庭陶器自11世纪出现在施挂化妆土的坯胎饰细线刻花，到发展至12世纪中期至13世纪的剔花，其间的演进过程明晰。不仅如此，由于其剔划花技法、纹饰或施釉效果均和11世纪以来伊斯兰剔划花陶器相近，因此目前学界多倾向拜占庭陶器的剔划花装饰有较大可能是受到伊斯兰陶器的影响才出现的，[32] 笔者同意这样的看法。个人认为，我们无须排除自古埃及、希腊、罗马出现的剔划花技法在后世陶工脑海中可能存在的沉潜底蕴作用，但与其将此一技法跳跃追溯自古埃及，不如将之置于形塑拜占庭陶器风格的时代中进行观察，或者将其视为是对于古代陶器工艺的复兴，而其推动力则应是来自伊斯兰陶器。

（三）伊斯兰陶器的剔划花装饰

在观察、检讨伊斯兰陶器剔划花装饰之前，有必要先予申明的是晚唐9世纪陶瓷的贸易商圈已经及于西亚伊斯兰世界许多地区，如掌控西边作为伊斯兰世界经济文化重镇巴格达（Baghdad）和北侧呼罗珊（Khurasan）地区都城尼什布尔

图42 伊朗Silhouette Ware黑剔花文字执壶
12世纪 高16.5厘米

图43 黑剔花梅瓶 北宋 高31.7厘米
日本东京国立博物馆藏

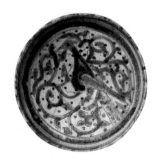

图44 白色多彩刻线鸟纹钵 11至12世纪
直径35厘米 伊朗Aghkand地区出土

（Nishapur）[33]的波斯湾著名东洋贸易港尸罗夫（Siraf）[34]，以及阿拔斯朝（Abbasid）伊斯兰教教主（Al-Mu'tasim）在西元836年于巴格达北边底格里斯河畔所建立的都城萨马拉（Samarra）等遗址都出土了大量的中国陶瓷标本。[35]伊斯兰陶器的剔划花装饰有多种类型，其中，12世纪伊朗中部卡山（Kashan）地区生产的所谓Silhousette Ware是在白胎上施黑化妆，剔去纹样以外的黑泥浆料后施罩透明釉入窑烧成（图42），其工艺和黑白对比氛围颇似12世纪初期中国北方磁州窑类型的白地黑剔花（图43）。主要出土于里海西南伊朗西北Aghkand地区的俗称Agkand Ware或Aghkand东边Amol地区的制品，则是在施白化妆的胎上刻划单线或双钩纹样轮廓，再施罩加黄绿等色釉烧成。（图44）相对于这类制品的年代约在12至13世纪，伊拉克萨马拉（Samarra）出土的晚唐9世纪中国北方白釉绿彩标本亦见单线或双钩线刻装饰。（图45）另外，Garrus Ware（旧称Gabri Ware）也是以剔花手法营造纹样和背底色差的铅釉陶（图46），其整体外观酷似拜占庭陶器的剔花制品（见图40），也和中国北方磁州窑剔花标本相仿（图47）；相较于Garrus Ware典型剔划花多见于12至13世纪制品，中国北方如河南省登封曲河、密县西关窑的此类标本约出现于10世纪末（图48），磁州窑类型制品的相对年代则多在11至12世纪（见图47）。

拜占庭陶剔划花技法可能来自伊斯兰陶一事

图45 白釉绿彩刻线纹盘 唐代
伊拉克萨马拉遗址出土

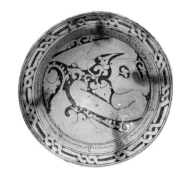

图46 黄釉白剔花文字纹钵 12世纪
直径31.1厘米 伊朗Garrus地区出土
英国维多利亚与阿尔伯特博物馆
（Victoria & Albert Museum）藏

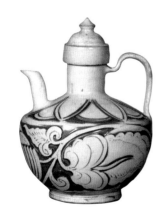

图47 磁州窑白釉剔花注壶 北宋 高20.4厘米
东京国立博物馆藏

已如前所述，然而我们要如何评估伊斯兰陶器的剔划花装饰及其和中国陶瓷类似标本的影响传播问题？就本文所掌握的极为有限的资料看来，欧美学者对此议题似乎并不热衷，未见有意识地和中国瓷窑标本进行比较的专论。而以三上次男为代表的日本学者则多倾向认为中国北方广义磁州窑类型的剔划花技法乃是受到伊斯兰陶器影响下的产物，[36] 个别学者如前田正明虽曾提示应该将此一工艺技法置于其时中国陶瓷给予伊斯兰陶器影响的脉络中予以评估，[37] 但未有论证。个人认为，伊斯兰陶器的剔划花工艺有较大可能是受到中国陶瓷的影响才得以发展的，由于笔者以往亦曾撰文比较相关案例，故而不宜在此重复罗列，只是想再次申明：中国陶瓷剔划花技法的出现年代极可能要早于伊斯兰陶器。不仅如此，从印尼海域印坦沉船（Intan Wreck）打捞上岸的遗物可以确认，相对年代在10世纪后期的中国北方瓷窑剔划花制品已曾外销（图49），该海捞标本虽因海水浸渍致釉面受损，但可参照前引辽宁省叶茂台辽墓出土类似作品（见图48）而予复原。考虑到印坦沉船遗物中还包括可能是伊拉克窑场所烧造的翡翠蓝釉标本，以及来自伊朗的玻璃器，故不排除中国北方早期剔划花制品也被携往伊斯兰地区，且有可能因此影响到伊斯兰陶器的装饰。[38]

这样看来，作为马约利卡缤纷彩绘背底的锡白釉是拜9世纪阿拔斯朝陶工为模仿晚唐9世纪白瓷的权宜策略之赐，而梅兹·马约利卡的剔

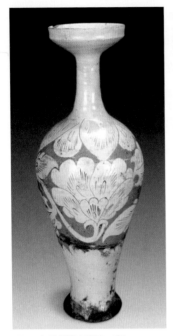

图48 白釉剔花长颈盘口瓶
北宋 高46厘米
辽宁叶茂台辽墓出土

图49 印坦沉船打捞品

图51 红镂牙双陆棋子 唐代
甘肃武威唐墓出土

图50 红镂牙棋子 唐代
日本正仓院藏

划花技法经拜占庭、伊斯兰又可追溯至中国北方10世纪陶瓷，其壮阔迂回的交流委实令人瞠目。借由壮罐这一看似平凡无奇制品的遭遇，让时空相隔的陶工之间产生了有意义的联结，彼此交互辉映，共同谱出了陶瓷交流的浪漫光环。

最后，我们有必要知道：在陶瓷胎上施化妆土后剔刻露胎花纹的剔划花技法，其实又和将象牙染色再刻花使其露出本色的唐代文献所谓"镂牙"（图50），日本文献所称"拨镂"技法近似。甘肃武威曾出土红镂牙双陆棋子（图51），而双陆本名称波罗赛战，是自西方入中亚再传入中国的游戏。就如公元前古埃及已见剔划花釉陶，镂牙制品亦可上溯古埃及，但其间是否有关？到底要如何评估？笔者至今仍束手无策。

〔原载《台湾大学美术史研究集刊》第47期，2019年9月〕

再谈唐代铅釉陶枕

如果以20世纪50年代水野清一参酌唐诗的四分期说来概括唐代陶瓷的发展，则唐代（618-907）的铅釉陶枕形器（陶枕？）可区分为两群，其一属盛唐期（683-755）（以下称A群），以及相对年代跨越中唐期（756-824）至晚唐期（825-907）的B群。

一、A群枕形器

A群陶枕形器出土分布范围较大，中国之外，朝鲜半岛和日本亦见出土。中国区域如河南省安乐窝东岗（墓葬）、孟津（遗址性质不明），陕西省韩森寨（遗址性质不明），江苏省扬州汶河西路（遗址性质不明），浙江省江山（图1）、义乌（遗址性质不明），江西省瑞昌（墓葬），山东省章丘市（墓葬，M478，图2），辽宁省朝阳（墓葬，CZM3）；朝鲜半岛如庆州皇龙寺（寺院遗址）、味吞寺（寺院遗址）以及日本九州福冈县鸿胪馆（官衙遗址），奈良明日香村坂田寺（寺院遗址）、大安寺（寺院遗址），京都市平安京（寺院遗址），长野县前

图1 三彩枕 唐代 高6厘米 浙江江山出土

图2 三彩枕 唐代 高5厘米 山东章丘市角头墓(M478)出土　　　　　　俯视

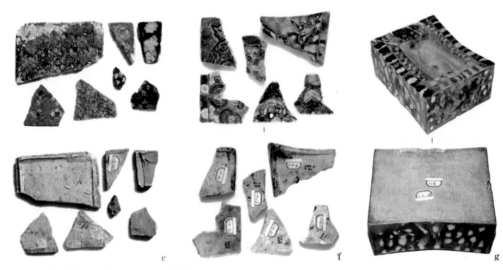

图3 三彩和绞胎枕 唐代 日本奈良大安寺遗址出土

田遗址（住居遗址），群马县多田山（墓葬，M12）等多处遗址都有出土。其中，以日本奈良大安寺讲堂遗址出土的近两百片三彩枕形器标本的数量最为惊人，估计复原后的个体数量达30件以上（图3、图4）。

　　从出土遗址的性质看来，A群铅釉陶枕形器既见于墓葬，但同时也出土于寺院等生活住居遗址，所以不会是专门用来陪葬的明器。就其细部造型而言，还可区分为四式，即：六面平坦如砖的I式；上面内弧余五面平坦的II式；上面和底面内弧，前后左右面平坦的III式（图5）；以及相对罕见的各面平坦，上面宽于底面，侧面外方倾斜，整体呈倒梯形的IV式。应予留意的是，以上I-III式标本并存于前述大安寺讲堂遗迹之中。不过以上各式标本是否确实属枕？或者说其中是

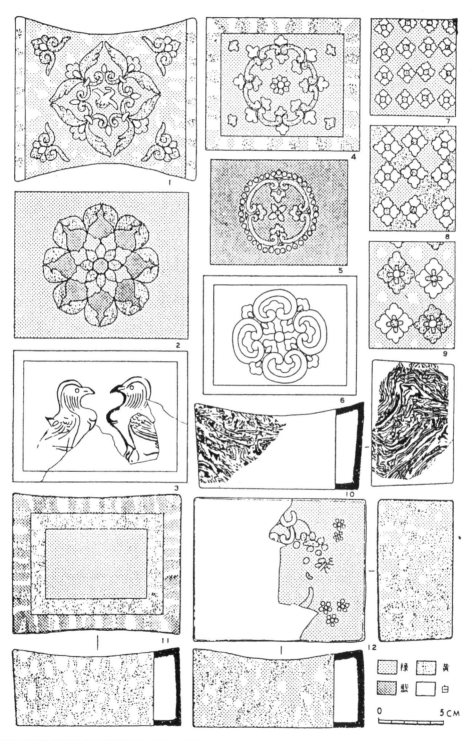

图4 三彩和绞胎枕残片（线绘图） 唐代 日本奈良大安寺遗址出土

图5 日本奈良大安寺出土枕的造
型分类 神野惠绘制

否包括枕在内？此于学界迄无定论。

回顾学界对于本文A群陶枕形器的功能厘定，可以有下列几种见解：（1）未涉具体用途的陶枕说；（2）头枕说；（3）I式为腕枕或书枕，余为陶枕；（4）大安寺出土作品均为写经用的腕枕；（5）原系加装金属配件的箱模型，后镶装配件佚失；（6）I式为箱模型，II式是明器陶枕；（7）有三种可能的用途，即用于写经或礼仪的腕枕，用于诊病的脉枕或携带用的袖枕，后者若因欲避免发髻与枕面接触而枕于颈部则可又称为颈枕；（8）I式为器座，II式属唐枕明器；（9）I—III式均为与宗教仪礼有关的器物，既可能是用以承载佛具的台座，也可能被作为压置经卷的文镇类。[1]尽管各家说法分歧，但多数人认为此类器物应该就是枕，可惜此说仍乏任何直接的证据。

相对而言，也有认为是写字时载腕肘用的所谓书枕，或诊疗用的所谓脉枕，但其说法是否可以成立？显然很有商榷的余地。比如说从唐笔短锋硬毫的构造或《正仓院文书》所记录之写经所需各种物件，就完全不见这可能是用来载肘用的"书枕"一类的器具，至少目前所见中国区域中古迄宋时期（图6）或日本区域镰仓时期（1192—1333）图像资料所见挥毫场景（图7），均不见使用载腕或肘用的枕。其时的书写姿势大约就如学者指出般，若非是一手持笔，一手持纸或简，即是臂肘凭依桌案书写，而着臂就案、倚笔成字的书写姿势甚至可能早自战国时期已经存在。[2]另外，寡闻所及，亦有倚腿书写之例，如五代至北宋时期的墓砖可见坐在带靠背高椅上的女子，左腿垂下，右腿盘起，右手执笔，纸卷则

图6 刘松年《撵茶图》(局部) 宋代
台北故宫博物院藏

图7 《石山寺缘起》卷一,六纸(局部)
镰仓时代正中年间(1324-1326)
日本石山寺藏 重要文化财

图8 陶墓砖 五代 高29.4厘米 宽25.4厘米 笔者摄

(局部)

倚放在右腿膝胫之间。(图8)

　　至于目前中国大陆学界流行的脉枕说法也颇有可疑之处。我判断此一说法的依据最早是来自20世纪70年代浙江省宁波出土一件报告者认为系医疗用所谓脉枕的唐代越窑青瓷绞胎枕,[3]之后到了20世纪80年代中国方面另公布了同地区出土的与大安寺A群铅釉陶枕造型略同的木枕及药碾等一批报告书所称的医药用具。[4]个人推测学界就是基于上述出土资料,才出现该类唐三彩制品为脉枕的

图9 长方形石枕（线绘图）隋至初唐
长15.5厘米 宽8.5厘米 甘肃天水出土

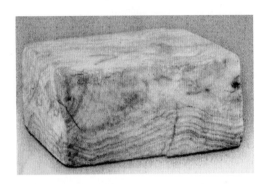

图10 长方形石枕 唐代 长9.5厘米 宽7.6厘米
宁夏吴忠市M63出土

说法。然而，上述宁波出土的枕、药碾等所谓医疗用具其实是分别出土于不同地点，所以实际上并不存在伴随组合的关系。不仅如此，出土的碾其实是与茶臼共出，若将后者形制比照同时期的自铭茶碾，可知其亦属茶碾。

那么，头枕说又如何呢？尽管中国区域已有不少釉陶枕的出土报道，然而其多属墓葬之外的零星发现或者属于窑址遗留标本，至于墓葬出土例则缺乏其和墓主遗骨的相对位置，亦即可确认其为头枕的相关对应资料。虽然如此，我们仍可依据少数可判明陈放位置，特别是置放在墓主头颅部位的出土案例而得以掌握唐代头枕的外观特征。如甘肃天水隋至初唐墓蛇纹岩长方形石枕（图9），两端高起，枕面弧度内收（长15.5厘米，宽8.6厘米，两端高6.2厘米，中间高5.4厘米），其枕面内弧的造型特征与本文前述II式标本有共通之处。其次，宁夏吴忠市唐墓（M63）棺床人骨颅骨下出土的长方石枕（图10），枕面无内弧（长9.5厘米，宽7.6厘米，高4.8厘米），外观则与I式相近。以上两座墓葬出土例虽非铅釉陶枕而是石枕，但可据此推敲唐代陶瓷头枕既有枕面内弧者，但也存在各面平直呈长方状的制品。然而，尽管A群釉陶枕形器中的I式和II式标本可于墓葬出土之石制枕寻得相近的器式，却很难作为A群I式、II式枕即头枕的确切依据，只能聊备一说。其次，奈良大安寺所见大量A群标本，乃是出土于神圣的讲经遗址，因而此一遗迹性质与头枕器用扦格不合的现象也还有疑点需要厘清。

二、B群枕形器

频见于盛唐期的A群枕形器到了中唐期已基本消失。相对的，中晚唐期则是

B群枕形器的流行时代。此一时期的标本材质颇为多元，也出现了大量的高温釉制品，如河北省邢窑、安徽省寿州窑或湖南省长沙窑都烧制此类制品。本文要谈的则是低温釉陶标本，之所以将讨论的对象设定在低温釉陶的原因，一则是期望借由其和A群标本釉调或器形等之相似性，企图将A、B两群制品进行联结。再则是由于现实的因素，即笔者个人所掌握近年考古发掘之可确认此类枕形器和墓主遗骸位置的标本，限于低温釉陶。

案例一：，河南省偃师宣宗大中元年（847）穆悰墓（M1025）。[5]

墓由墓道、甬道、墓门和墓室所构成，墓室平面长方形，四壁脚下均匀分布12个小壁龛，墓志置放在墓室进门处，总长约六七米。从墓室平面图及出土器物的编号及所属位置图看来（图11），棺中间偏上方位置有滑石握手和滑石猪。

从其他未经盗扰的墓葬所见滑石猪等握手一般多发现于死者手心即腰臀部位，因此可以推测穆悰墓棺上方（北方）发现的棕黄釉B群枕形器（图12）应该是位于墓主头部上方部位，其两旁另有两枚铜镜。换言之，从出土陈放位置看来，该B群枕形器很有可能是墓主头部的枕具，即头枕，其长18.8厘米，宽7.2厘米，高7.2厘米。如果以上笔者对于B群棕黄釉枕和墓主遗骸位置的推论无误，那么发掘报告书则似乎无视枕与墓主遗骸的对应关系，而认为"由

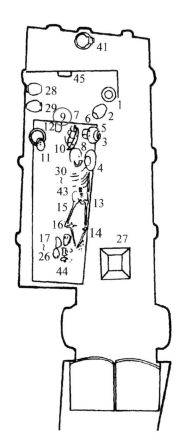

图11 编号9为棕黄釉枕 河南偃师唐大中元年
（847）穆悰墓平面图

图12 棕黄釉枕 唐代 长18.8厘米 宽7.2厘米 高7.2厘米
河南偃师唐大中元年（847）穆悰墓出土

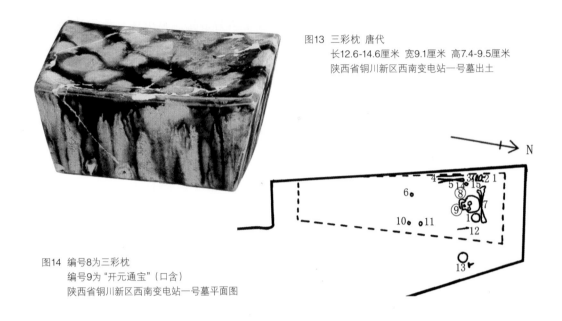

图13 三彩枕 唐代
长12.6-14.6厘米 宽9.1厘米 高7.4-9.5厘米
陕西省铜川新区西南变电站一号墓出土

图14 编号8为三彩枕
编号9为"开元通宝"(口含)
陕西省铜川新区西南变电站一号墓平面图

于体积较小,推测为脉枕",成了前述可能基于错误信息而形塑出之"脉枕"说的积极拥护者。

案例二:陕西省铜川新区西南变电站一号墓(M1)。[6]

墓为竖穴墓道土洞墓,由墓道、墓门和墓室所构成,平面呈折背刀式,总长4.8米。室内遗留有平面呈梯形的已朽木棺痕迹和锈蚀的铁棺钉,棺内有头北向的人骨一具,仰身直肢葬,从骨骼特征判断属成年女性。值得留意的是此一未经盗掘和扰乱的墓葬,墓主"头顶发现骨梳2把,鎏金银钗5支,头骨下有三彩陶枕(图13),头右侧有铁尺、铁剪及瓷器"(《陕西铜川新区西南变电站唐墓发掘简报》,第37页,图14),这是笔者所知,迄今为止唯一可确认釉陶三彩枕形器是摆置于头骨下方的正式考古发掘实例。至此,我们当可确信B群枕形器应该就是头枕。枕底长12.6-14.6厘米,宽9.1厘米,高7.4-9.5厘米,尺寸略小于案例一的棕黄釉枕。

三、从A群到B群——由小而大的唐宋陶瓷头枕

虽然大多施罩三彩釉的A群铅釉陶枕形器的出土分布广袤,但从目前的发掘

资料可以肯定，其主要是来自河南巩义窑的产品（图15），陕西省西安醴泉坊窑址亦曾生产部分制品（图16）。令人略感讶异的是，在A群铅釉陶枕形器流行的盛唐时期，唐帝国竟然未见任何器式与之相类的高温釉陶瓷制品，而任由低温铅釉陶器独领风骚。其次，如果说前述B群铅釉陶枕形器即头枕的推测无误，那么A群是否亦属陶枕？笔者以下即针对此一议题，试着从器形变迁的角度略予梳理，期望能够得出相对可信的推论。

首先，作为A群制品最主要烧造窑场的河南省巩义窑窑址，其实也生产了不少B群制品。（图17）后者被发掘报告书编入第四期，即"唐代晚期"（841-907），此一年代和本文所采用唐诗分期之晚唐期（825-907）大致重叠；经报道的巩义窑址晚唐期所烧制的B群标本均是在绞胎上施罩低温铅黄釉或铅绿釉。由于巩义窑A群三彩标本的相对年代约在报告书所厘定的第三期（唐代中期，684-840），[7] 因此，若能确认A群和B群的继承关系，即B群器式乃是由盛唐期的A

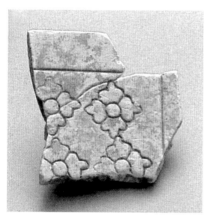

图15 印花枕残片 唐代 河南巩义窑址出土

图16 三彩枕残片 唐代 西安醴泉坊窑址出土

图17 铅釉陶绞胎枕 唐代 河南巩义窑址出土

图18 滑石枕 唐代 长27.4厘米 宽15.4厘米 高5.6厘米
河南偃师会昌三年（843）李郁墓出土

图19 水精枕 唐代 长12厘米 宽6.8米
高9.8厘米 陕西法门寺地宫出土

群器式所演变而来，那么就有理由声称A群标本的功能很可能一如B群，同样属于头枕。

姑且不论材质的不同，晚唐期墓葬如河南省偃师会昌三年（843）归葬的李郁墓（M1921），曾出土六面平坦，长27.4厘米，宽15.4厘米，高5.6厘米的砖形滑石枕。（图18）相对而言，著名的陕西省法门寺地宫所发现的唐咸通十五年（874）《应从重真寺随身供养道具及恩赐金银器物宝函等并新恩赐到金银宝器衣物帐》（以下称《衣物帐》）则记录了"水精枕一枚"和"影水精枕一枚"。一般咸信，地宫所见一件长12厘米、宽6.8厘米、高9.8厘米的上方略内弧的六方水晶制品（图19）应即《衣物帐》的"水精枕"。该水晶枕的高度要高于前引B群铅釉陶枕，但整体器式仍与B群枕有共通处。笔者以前曾撰文推测，A群三彩铅釉陶枕似是随着时代的推移，枕高度有加高的趋势。[8] 就此而言，前引河南省偃师大中元年（847）穆悰墓高约7.2厘米的B群棕黄釉釉陶枕（见图12），或可说是介于奈良大安寺通高约5-5.6厘米之A群三彩枕形器（见图3、图4）与法门寺水晶枕（见图19）之间的过渡样式？尽管目前所见唐代头枕的形制多样，尺寸也不一而足，不过法门寺水晶枕除了宽边（深）较短之外，其长宽则和前引陕西省铜川新区西南变电站一号墓出土的B群三彩釉陶枕（见图13）大体一致。

铜川新区西南变电站一号墓出土的三彩釉陶枕，无论是在造型、尺寸，甚至于为了让空气流通，避免烧造时膨胀变形而在后枕墙穿孔的位置，均酷似同省铜川市黄堡窑窑址出土的三彩枕（图20），看来也应是中晚唐期耀州窑所烧制。此一枕制变迁的观察结果似乎显示造型与B群头枕相近，但高度相对低矮的盛唐期

图20 三彩枕 唐代 高8-9厘米 陕西黄堡窑窑址出土

图21a 绞胎镶嵌印花纹枕 北宋早期
宽13.2-22.1厘米 高11.2厘米 上海博物馆藏

图21b 同上外底 "杜家花枕" 刻铭

河南省巩义窑等所烧造的A群枕形器，极有可能亦属头枕。姑且不论其他材质的枕制，仅就中国陶瓷枕的器式而言，从唐迄宋代，枕制尺寸似乎随着时代的推移明显趋大，如上海博物馆藏底刻"杜家花枕"的北宋早期绞胎镶嵌印花纹枕，枕高11.2厘米，宽13.2-22.1厘米（图21）；大英博物馆藏北宋熙宁四年（1071）纪年，带"赵家枕"印铭磁州窑类型白釉剔花枕之长边也达21.6厘米（图22），到了相对年代在12至13世纪前期的金代有着"张家枕"印铭的磁州窑白釉黑花瓷枕，其高约10.7厘米，而长边则达29厘米（图23）。可以附带一提的是，大型头枕在明清时期仍经常可见，如万历皇帝定陵所见孝端皇后内填通草片的绣枕，枕长70厘米，高17厘米；故宫博物院藏清康熙五彩长方枕长40.8厘米，高15.6厘米。明代屠隆（1543-1605）《考盘余事》（成书于1590年）谈到"旧窑枕，长二尺五寸（85厘米），阔六寸者可用。长一尺（34厘米）者，谓之尸枕，乃古墓中物，虽宋瓷白定，亦不可用"，看来很有可能是明代文人依恃当时常见的头枕尺寸，恣意地将尺寸偏小的旧窑枕全都视为入圹陪葬的明器。不仅如此，从目前的实物资料看来，包括定窑在内

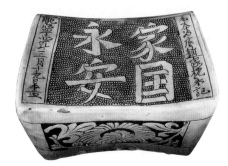

图22 "熙宁四年"（1071）铭枕 北宋
高11.4厘米 长21.6厘米 大英博物馆藏

图23a 磁州窑铁绘枕 金代
高10.7厘米 长29厘米

图23b 同上外底 "张家枕"印铭

的宋代瓷枕不太可能会有边长达"二尺五寸"般的大型制品。不过我们也需留意，就考古发掘或存世文物及图像资料而言，东亚枕制其实极为多元，如湖南省长沙马王堆一号汉墓出土的绣枕，长45厘米，宽10.5厘米，高12厘米。[9]

四、奈良大安寺出土唐三彩枕

从9世纪法门寺《衣物帐》"水精枕""影水精枕"或"赭黄罗绮枕"等记载，以及日本《东大寺献物帐》"示练绫大枕一枚"献物，均明示了精心制作的枕类曾被供入寺院。不仅东北亚朝鲜半岛皇龙寺、味吞寺遗址出土唐三彩枕（A群），日本奈良坂田寺、大安寺、冈山县国分寺以及熊本市等寺院遗址亦见唐三彩同类标本，其中又以大安寺出土标本数量最多，估计复原个体约30件-40件，格外引人注目。

《续日本纪》载负责营造大安寺的僧人道慈，乃是于大宝二年（702）随粟田真人等遣唐使入唐求法，养老二年（718）归国后在天平元年（729）仿长安西明寺迁造大安寺于平城京，天平十六年（744）仙逝。姑且不论大安寺的唐三彩枕是否为道慈所携回，按理说在中国居住十余年，对唐代文物制

图24 三彩枕（线绘图） 唐代
长10.7厘米 宽8.7厘米 高5.2厘米
江西瑞昌唐墓出土

度应该知之甚详的道慈等人，应该不会将寝寐的头枕置放在讲堂。就是因为这个缘故，再加上叶叶（吴同）台座说的影响，[10]使得笔者在20世纪80年代也认为大安寺出土的A群标本或许并非枕类，而有可能是承载佛具的台座或压置经卷的文镇，[11]甚至突发奇想地以为也有可能是跪坐时支撑臀部的坐具。然而如前所述，设若A群至B群枕具变迁的推测无误，则大安寺出土的枕形器应该是属于寝寐的头枕。可以一提的是，对于日本出土中国陶瓷做出杰出贡献的龟井明德先生在其大著《中国陶瓷史の研究》（2014年版）中，还特别以"后记"的形式强调指出，大安寺讲堂遗址出土如此大量唐三彩枕标本，是至今"未能解决的最大谜团"（《中国陶瓷史の研究》，第241页），而这也正是笔者自20世纪90年代以来转而支持头枕说，但内心忐忑不安、难以释怀的疑惑。到底是日本的僧侣改变了头枕用途将之转用成另类的道具，还是本文的推论自始就是个错误？唯可一提的是中国区域江西省瑞昌一座僧人墓葬曾出土和奈良县明日香村坂田寺迹造型和纹样均极类似的唐三彩枕（图24），似乎表明此类制品受佛门僧众的青睐，但此亦无法合理地说明寺院讲堂为何会置放头枕。笔者衷心期盼贤明的读者不吝教示。

〔原载《故宫文物月刊》437期，2019年〕

《瓯香谱》青瓷瓶及其他

2014年5月底至10月上旬，日本东京国立博物馆策划展出"日本人が爱した官窑青磁"小型专题展，展品当中最引人注目的恐怕是川端康成旧藏的一件北宋汝窑青瓷碟了。该碟造型端整，釉色深邃，气质高雅，不愧是新感觉派文豪的爱藏。平心而论，此次专题揭橥的主题虽然有趣，只是展品件数既不多，展场的说明提示又颇单调，未能呈现具有鉴赏史层次的联结，流传有绪的名品和与此次展题不甚相关的庶民杂器掺杂并列，不免予人是仓促推出的应景展示之感。不过，其中一件青瓷瓶因涉及中国台湾遗址出土标本以及汝窑的研究史，值得予以介绍。

一、《瓯香谱》的青瓷瓶

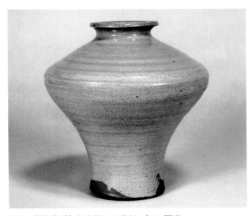

图1 《瓯香谱》青瓷瓶 17世纪 高38厘米
东京国立博物馆藏

该青瓷瓶造型呈小口、折沿，口以下置短直颈，斜直肩，肩以下弧度内收至近足处再略向外敞，形成小裙摆。近足处和外底无釉，器表满施淡青釉，釉色透明带开片，器身明显可见辘轳拉坯痕迹。[1]（图1）展场说明卡未登载尺寸，但从1990年发行的《东京国立博物馆图版目录·中国陶磁篇Ⅱ》可知青瓷瓶高38厘米，当时的定年是"明—清时

图2 青山二郎的《瓯香谱》校对稿

代，17世纪"[2]，此次特展从之。

这件青瓷瓶其实小有来头，即其原是企业家横河民辅（1846-1945）旧藏品，后捐赠东京国立博物馆。横河氏庋藏的古陶瓷近万件，是著名的收藏家，他在1927年委托活跃于书籍装帧和陶瓷评论领域的青山二郎（1901-1979）选件并着手编辑图录，二十多岁年轻的青山氏遂花费四年的时间流连在为了选件而搭建于横河宅邸旁的陈列仓库中，最后选定两百件作品以《瓯香谱》一名刊行限定版两百部，其中就包括这件青瓷瓶（见图1）。值得一提的是，从青山二郎的遗稿可以获知他之所以挑选该"明代青磁下手胴张壶"（明代青瓷次档鼓身瓶）的理由和主张，他认为：无纹的单色釉粗制杂器亦可为赏鉴的对象之一。（图2）[3]

二、"汝窑青磁花瓶"箱书

直到今日，日本民间仍然普遍地以木箱来装贮陶瓷等茶花香道具，鉴藏界更是经常在木箱上墨书道具名称、署藏者名号或交代藏品来历并画押。虽然箱书内容详简不一，记事真伪参半，鉴定出错或伪托出自名人收藏的造假案例亦不在少数，但一般而言，其内容往往可提供我们理解内贮道具的移动史，或历史上某一时段人们鉴赏风情之绝佳线索。

前述横河民辅旧藏，被青山二郎视为粗器却又收入《瓯香谱》的"青磁壶"亦带木箱，箱上墨书"汝窑青磁花瓶"。[4]尽管本文无法确认墨书的具体年份，

但若考虑横河家族前后七次寄赠陶瓷予东京帝室博物馆（今东京国立博物馆），其时间跨幅是自昭和七年（1932）至昭和十八年（1943），可以得知箱书时间不会晚于1943年，[5] 而此一时段就涉及当时学界对于汝窑青瓷的认识问题。

从研究史看来，汝窑作品的确认其实经历了一段曲折的过程。简单说来，就是在20世纪30年代汝窑田野调查之前的作品比定，都是属于文献史料的对比臆测，比如说英国G. Eumorfopoulos（1923）、A. L. Hetherington（1924）或R. L. Hobson（1926）等人即是从文献相关记载推定汝窑应是以高温烧成之胎质致密的青瓷，而流传于世的所谓影青（青白瓷）正符合此一要件，因此汝窑即影青。至于汝窑窑址的田野调查则要归功于奉大谷光瑞之命以《汝州全志》为线索，于1931年走访临汝县古瓷窑址的日本西本愿寺僧人原田玄讷。

原田氏于临汝县张叶里、古一里和归仁里等古窑址所采集到的标本，计有青瓷以及施加白化妆土之磁州窑类型白瓷。青瓷又可区分为两类：A类多施罩橄榄色青釉，且常见印花、划花纹饰；B类则是施罩钧窑般之青釉，个别标本圈足内底施满釉，以支钉支烧而成。如果将上述两类标本还原对照到学界各说，则A类标本即欧美学界所谓的"北方青瓷"，或中国鉴藏界为便于区隔南方处州（丽水县）龙泉青瓷所采行之"北丽水""北龙泉"呼称。至于B类标本相当于钧窑或欧美人士所称之官钧。另外，自原田氏临汝县调查发现以来，日本和中国的鉴藏界有时又将"北方青瓷""北方丽水"等A类青瓷径称为"临汝窑"或"汝窑"。此后要到20世纪50年代陕西省耀州窑址发现之后，遂又将这类作品概括成所谓的"耀州窑系青瓷"或"耀州窑类型"。[6] 因此，可以理解当时日本将此一青釉瓶视为临汝窑并予"汝窑"箱书。另外，清室善后委员会《故宫物品点查报告》（1925-1934）则是将收藏于寿安宫的一件五代时期越窑青瓷洗定名为"汝窑撇口果洗"，[7] 该作品现藏台北故宫博物院，目前正在展示。

至于将清宫传世的一批满施粉青色釉，并以细小支钉支烧的高档青瓷和文献所载汝窑进行比附的关键人物，则应该是18世纪的乾隆皇帝以及参与筹备20世纪30年代故宫文物赴英展览的大维德爵士（Sir Percival David），20世纪80年代发现其窑址在河南省宝丰清凉寺，但学界对于此类高档青瓷之性质，即其是否可能是北宋官窑，仍有不同意见。

三、宜兰淇武兰遗址出土的青釉瓶

淇武兰遗址位于兰阳平原北侧，今属宜兰县礁溪乡二龙村及玉田村的交界。该遗址自2001年被发现至2003年结束考古工作为止已经多次调查，所开挖探方计二百六十余，发掘面积达二千多平方米，并出版有印刷精美的考古报告集。

遗址所见青瓷当中，包括数件与《瓯香谱》青瓷瓶造型大致相当，但尺寸略小的标本。其中两件标本（P22203C005、P01901C018）属地表采集，从残器观察，造型呈小口卷沿，斜弧肩，肩以下弧度内收至底处外撇，底削出宽圈足，器表施青绿透明开片釉，内壁除近口沿处之外无釉，露胎处可见明显的辘轳整修痕迹（图3、图4），[8]其器形乃至胎釉均酷似前述横河氏旧藏青瓷瓶。值得一提的是，淇武兰遗址第85号墓（M0805）亦见同类罐的口肩部位残片（M085C001）（图5），[9]这就提供我们厘定该类青瓷罐年代的重要线索。也就是说，尽管第85号墓并无纪年器物，不过由于同墓伴出的玛瑙珠、琉璃珠和大小金属环，既和出土有漳州窑青花玉壶春瓶的墓葬（M020），或伴出安平壶的墓葬（M044、M045），以及出土德化窑白瓷长颈瓶及漳州窑青花弦纹碗的第40号墓（M040）出土之玛瑙、琉璃或金属环等饰件一致，[10]据此可知第85号墓出土的青瓷小口罐之年代亦约于17世纪。另外，承蒙台湾大学人类学系陈有贝教授教示，第85号墓曾经碳素测定C14年代，结果经校正后为460-311BP.（NTU-4903），时代在公元1490-1639年之间。

小结

宜兰淇武兰遗址出土高温施釉陶瓷的年代跨幅可早自16世纪或更早，晚迄近现代。遗址出土16至17世纪陶瓷的产地主要来自中国大陆，但亦包括东南亚泰国等地标本。中国陶瓷除了低温铅釉之外，亦见酱釉、褐釉、白釉、青釉等单色釉和青花制品。从目前的资料看来，携入的中国陶瓷之产地限于南方瓷窑制品，尤以福建省制品占绝大多数。就胎釉特征而言，淇武兰遗址所出亦见于《瓯香谱》的小口斜肩青釉瓶可能亦属福建瓷窑所烧造，但并无确证。不过，福建省泉州海

图3 青瓷小口丰肩瓶残件 高18.5厘米 宜兰淇武兰遗址出土

图4 青瓷小口丰肩瓶残件 宜兰淇武兰遗址出土

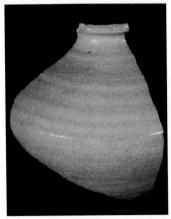

图5 青瓷小口丰肩瓶残片 宜兰淇武兰遗址出土

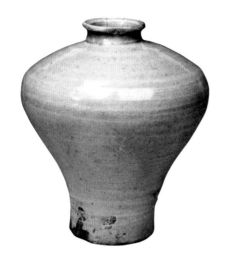 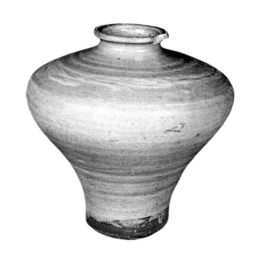

图6 传"泉州东门窑"青釉瓶　　　　　　　　　图7 台湾海峡打捞出水的青瓷瓶
　　福建泉州海外交通史博物馆藏

外交通史博物馆则收藏一件据称来自"泉州东门窑"的"宋元"时期青釉瓶（图6），[11]其造型和施釉作风近于前述《瓯香谱》青釉瓶（见图1），也和淇武兰遗址出土标本有相近之处（见图3-图5），有可能是相近产区的制品。经正式公布的泉州东门窑标本数量极为有限，故该窑是否确实烧造此式青釉瓶，还有待日后进一步的资料来证实。当然，也不应排除多处瓷窑烧造此类瓶的可能性。唯从青釉瓶的造型特征，结合淇武兰遗址标本的相对年代，可知其年代不能上溯宋元时期，而应系17世纪产品。不仅如此，过去台湾海峡打捞上岸的所谓宋代瓷瓶（图7），[12]其年代亦应下修至17世纪明代晚期。

〔原载《故宫文物月刊》401期，2016年〕

记清宫传世的一件南宋官窑青瓷酒盏

一、台北故宫博物院藏南宋官窑青瓷盏

台北故宫博物院收藏有一件清宫传世的南宋官窑青瓷盏（以下称故宫青瓷盏，图1），[1]器高5.4厘米，口径11.5厘米。盏口呈外敞的委腰八花，口沿以下弧度内收，下置矮足，盏外壁花口之间各压按一道纵向凹槽，致使内壁相对处隆起出戟般的凸棱。盏心贴置镂空覆钵状饰：中心部位为凸起的莲房，小口中空，下有六孔，以上边旁等距交错贴饰四枚模印荷叶和茨菇叶。薄胎，整体施罩淡青色釉，釉色青中闪灰，釉质温润，厚若堆脂，有失透感，内外带蟹爪大开片，结合口沿花口和内壁凸棱部位釉层薄处隐隐透出灰黑色的胎骨，知其应是多重挂釉后以正烧烧成。另外，依据20世纪60年代《故宫瓷器录》的说明，则该青瓷盏可能因损伤而将器底磨去，目前所见金镶底足及连接至莲房贴饰的金花口均系乾隆时期所配置。[2]从鎏金发色和金工看来，本文同意其为清代后镶的说法，也就是说该盏原系有底，装镶金属底足和莲花房中的花口应是清代宫廷对于器底伤缺古瓷所采取的一种兼具实用性的修复方式。

从器物的胎、釉特征看来，故宫青瓷盏应属南宋官窑制品。事实上，作为南宋官窑主要产地之一的浙江省杭州老虎洞窑窑址标本当中也可见到类似做工的委腰花口盘盏类残片（图2），但目前未见盏内另贴附镂空覆钵状莲蓬的南宋官窑遗物。

关于台北故宫博物院藏的这件清宫传世南宋官窑盏的定名和功能，以往存在

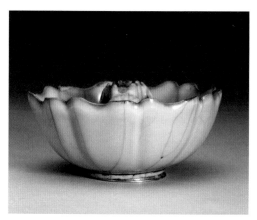

图1a 官窑青瓷盏 南宋 高5.4厘米 直径11.5厘米
台北故宫博物院藏

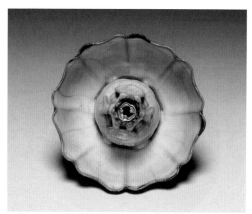

图1b 同左 俯视

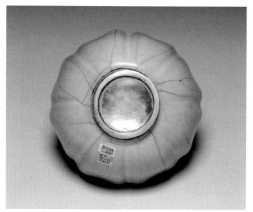

图1c 同上 底部

图2 杭州老虎洞窑址采集标本 南宋
鸿禧美术馆藏

诸说，如20世纪30年代清室善后委员会编《故宫物品点查报告》作"嵌金开片磁洗"；[3] 前引《故宫瓷器录》改称"宋官窑粉青莲花式花插"，并沿用至今。

二、柏林亚洲艺术博物馆藏白瓷盏

南宋官窑之外，亦可见到具有相似造型构思的制品，如德国柏林亚洲艺术博物馆（Museum für Asiatische Kunst）藏的一件该馆认为是12世纪中国南方窑场所烧制的白瓷盏（以下称柏林白瓷盏，图3），[4] 该盏高6.3厘米，口径11.3厘米，尺寸与前述故宫青瓷盏相差不大。口沿亦作委腰八花式，盏内壁满布陶模按

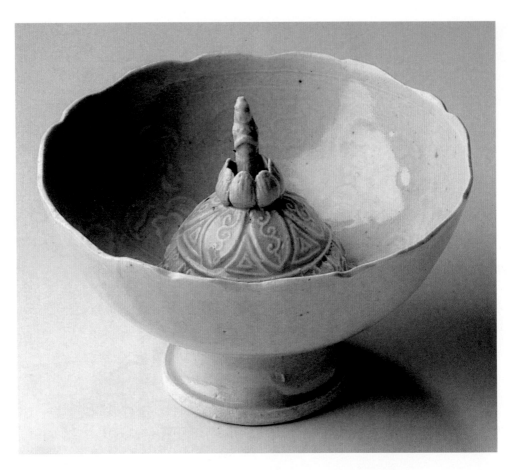

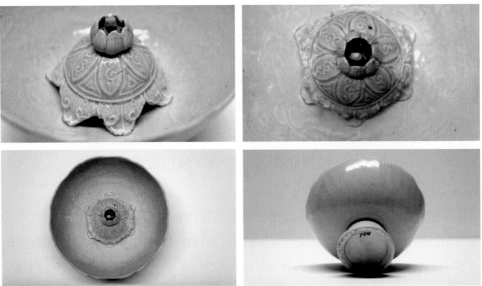

图3　白瓷酒盏　宋金时期　高6.3厘米　直径11.3厘米　柏林亚洲艺术博物馆藏　王静灵摄

压的印花纹饰，即于近口沿处弦纹装饰带下方等距配置八个开光式区块，各区竖向间隔框线与花口齐，效果略同故宫青瓷盏内壁所见出戟，区块内满饰花叶等印花纹饰，可惜由于印花较浅，边线模糊，部分纹样已难辨识，盏内贴置覆钵状饰。笔者未见实物，从图片看来，其做工似乎是先以带阴刻纹样的半球形模按压出内空的阳纹印花半圆形体，圆顶正中开洞，器表纹样呈阳纹覆莲瓣，瓣上饰卷草，各瓣之间填以双框三角形饰，半球下方另贴饰六只印花如意云头以为支撑的器足，足间开敞可与盏底和半球内部相通。半球上方另粘贴八枚仰莲瓣围绕正中一尊人像，除了中立的人像之外，其装置构思基本和故宫青瓷盏一致。人像以半模制成，背面平坦，正面表现出双手拱于胸前、腰上束带且似披着头巾和覆肩的人物。盏下方置喇叭式高圈足，但与一般高圈足不同的是该盏除了圈足着地处之外，底部呈密封构造。近底足处和外底无釉，其余整体施罩透明白釉，釉色偏牙黄，然积釉处釉质温润，釉调和做工似乎较近于北方定窑类型制品。另从器形和印花装饰看来，其相对年代在宋金时期。相近的器式见于河北省定州市博物馆藏金代定窑印花高足碗，但后者碗心无贴塑。[5]

依据前引柏林亚洲艺术馆于2000年出版的藏品图录针对该白瓷盏的解说，则盏正中心立者为活动的观音造像，有趣的是，该观音像会随着盏内注水而缓缓上升，极具戏剧效果。

三、宋元时期作品举例

从传世实物看来，此类趣味酒盏其实并不罕见，但较少见诸报道或展场的原因，有可能只是其有时未被收藏单位正确地予以识别，既有将之视为带着贴塑装饰的一般酒器，甚或将之附会成了所谓的"公道杯"。后者又有"平心杯""常满樽"之称，是利用虹吸原理设计的另一类趣味酒具，如明代文献记载："陶瓷为杯，有童子中立，斟之以酒，漫趾没膝，汇腰平心，不可复益，益则下漏。"（《明文海》卷一百二十三）而此一酒满则倾泻殆尽，带有劝诫意涵的酒具之构造（图4），[6]和本文上引利用浮力将盏中人像漂浮升起的趣味酒具完全不同。后者除了前引柏林白瓷盏（见图3）之外，瑞士Rietberg Museum（图5）[7]或香

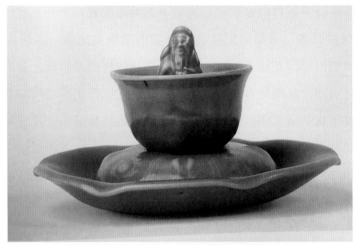

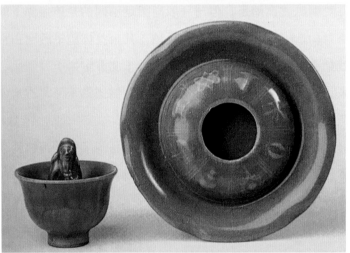

图4 龙泉窑青瓷"公道杯" 元代 直径16.5厘米 香港九如堂藏

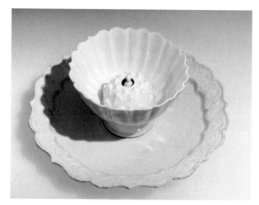

图5 景德镇青白瓷盏 南宋
瑞士Rietberg Museum藏

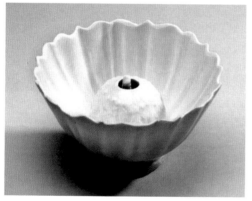

图6a 青白瓷酒盏 南宋 直径11.5厘米 香港私人藏

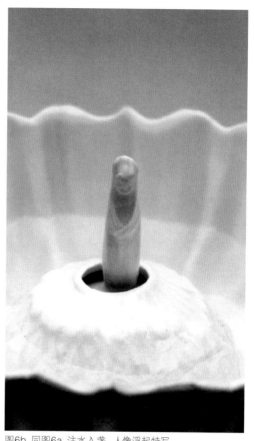

图6b 同图6a 注水入盏，人像浮起特写

港奉文堂亦见具同样设计的南宋时期景德镇窑青白瓷花口盏（图6），[8]当水注入盏中，人像即随水位浮升（图6b）。活动的人像不能取下，从俯视图（图3、图6b）看来，足下均带小底盘，不仅有利于漂浮同时兼具卡榫功能，可防止人像脱落。另从瑞士Rietberg Museum（见图5）同式盏带有托盘一事看来，此类趣味酒盏可能多配置有托盘，是相对讲究的酒器。

明代高濂（1573-1620）《遵生八笺》曾录李适之有"酒器九品"，其中一品"舞仙杯"："有关捩，酒满则仙人起舞，瑞香球子浮出盏外。"（《燕闲清赏笺·叙古诸品宝玩》）[9]赵立勋等校注《遵生八笺》时也已指出该一记事典出唐人《云仙杂记》，但"舞仙杯"原作"舞仙盏"，[10]据此或可将此类趣味酒盏正名为"舞仙盏"？除了著名的大维德爵士（Sir Percival David）藏品可见釉

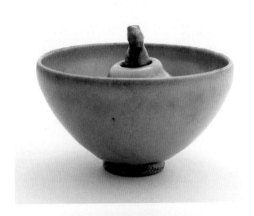

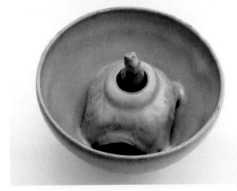

图7 钧窑青釉盏 金代 直径10.4厘米
大维德基金会旧藏 大英博物馆保管

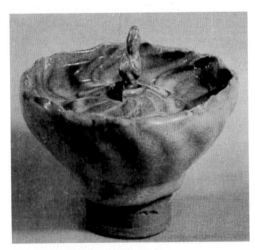

图8 钧窑青釉盏 元代 直径9.5厘米
内蒙古宁城县出土

色精良的金代钧窑同式盏（图7）[11]之外，内蒙古宁城县南山根也出土了同式元代瓷盏（图8），[12]收藏单位对后者功能做了正确的判读，并认为盏心像为观音造像，"杯内注满水后，观音像从直口中升起"；台湾大学艺术史研究所也收藏了一件元代景德镇窑址采集的青白瓷"舞仙盏"标本（图9）。[13]另一方面，越南后黎朝15世纪青花瓷亦见具有相同趣味效果的高足杯，[14]杯外侧饰变形莲瓣和菊花花叶，内侧近口沿和杯底外围绘弦纹一周。（图10、图11）该高足杯虽被报道成"公道杯"（Sunrise Stem Cup），但从杯心贴塑一龟，龟背正中开一孔，内置一可漂浮升起的人物，可知应属利用浮力原理的趣味酒杯。依据越南当地的传说，杯心所见由龟背浮现冉冉升起的造像乃金龟神，它曾赐予国王黎利（Le Loi, 1385-1433）一把神剑，帮助了国王在1427年驱逐来犯的敌人。无论如何，从目前有限的资料看来，越南此类高足杯之外形所绘饰的青花纹样，应该是在景德镇14世纪青花瓷的影响下所烧造而成的。由于景德镇至迟在南宋时期已曾生产此类趣味酒盏（见图5），而高足杯也是元代流行的饮酒器具，看来由越南所烧造的此类趣味酒具之构

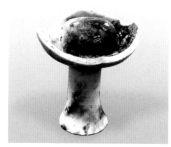

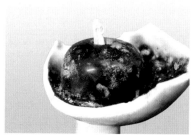

图9a 景德镇青白瓷高足杯 元代　　　图9b 同左 倾斜或倒置时出现的活动像　　　图9c 同左 杯底
　　台湾大学艺术史研究所藏

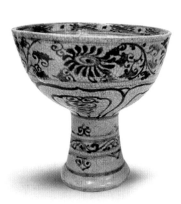

图10 青花高足杯 越南后黎朝
　　 15至16世纪 直径10.8厘米
　　（Hai Duong地区窑场？）

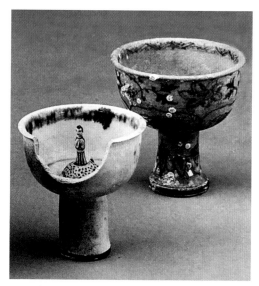

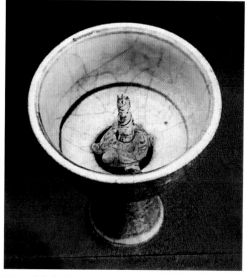

图11 青花褐釉高足杯 越南后黎朝　　　　图12 青花高足杯 越南后黎朝
　　 15至16世纪 高9.3厘米　　　　　　　 *Hoi An Shipwreck*出水
　　（Chu Dau区，My Xa窑？）

思，很有可能也是受到中国陶瓷的启发。另外可以一提的是，越南方面还以此外销，如舶载大量15世纪后期至16世纪前期沉没在越南会安（Hoi An）占婆（Cu Lao Cham）岛域的所谓会安沉船（*Hoi An Shipwreck*）就可见到此类高足杯（图12），[15]已然成为中国外贸陶瓷的竞争商货。

四、科学、宗教与趣味之间

北宋翰林学士、科学家沈括（1031-1095）在其《梦溪笔谈》中曾经提到利用水的浮力在船埠修船之例。亦即将船驶入搭有梁柱的坞，而后抽去坞内的水，这样就可修理落在坞内梁架上的船只，修毕，复注水浮船出坞。周去非（1135-1189）《岭外代答》中另提及可使船只跨越高地，"循崖而上，建瓴而下"的水斗闸门通航工程，至于中国古代计时铜壶之浮箭式或沉降式滴漏，也都是应用水浮力作用的著名仪器。[16]

著有《汉论》《富山懒稿》（均已佚）的方夔（1253-1314）更记录了一种与本文论旨直接相关、利用浮力所构思出的奇巧酒具，在其裔孙方世德等汇集的方夔文集当中，收录了他所作的一首五言《以白瓷为酒器，中作覆杯状，复有小石人出没其中，戏作以识其事》："彼美白瓷盏，规模来定州。先生文字饮，独酌无献酬。咄哉石女儿，不作蛾眉羞。怜我老寂寞，赤手屡拍浮。子顽不乞火，我醉不惊鸥。无情两相适，付与逍遥游。"（《富山遗稿》卷四）毫无疑问，像是这样一种盏内设覆杯状饰，当中又有小人出没其中的白瓷酒盏，指的应该就是如前引柏林白瓷盏般的制品。将酒注入盏中，随着酒的浮力而荡漾上升"不作蛾眉羞"的"石女儿"，几乎就是对前述几件瓷盏盏心人像随水酒升起的真实写照，只是前引瓷盏盏心人物多呈双手拱于胸前的姿势，和诗中可与独酌者为伴呈"赤手屡拍浮"身姿的妙龄女子有所不同。另外，方夔所记录的这件精美的白瓷盏（"彼美白瓷盏"）的形制是来自宋金时期河北的定窑（"规模来定州"）。定窑是名扬天下的白瓷生产地，其形制似乎也成了不同瓷窑或其他工艺品类追逐模仿的对象，如苏轼就提及其时以玻璃冒充玉器诳欺世人的酒杯即"规摹定州瓷"（《苏轼诗集》卷三十四），甚至于朝鲜半岛高丽青瓷碗瓯等亦"皆窃仿

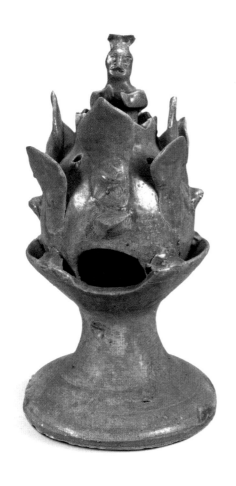

图13 青瓷炉 南朝 高18.3厘米 福建福州南朝墓出土

定器制度"（徐兢《宣和奉使高丽图经》，卷三十二）。如前所述，柏林白瓷盏的瓷釉特征近于定窑类型，或可推测其是和诗人方夔所吟咏见闻之定窑酒盏相近的制品，至于故宫青瓷盏则是人像已佚之具有同类机关的宫中酒具。应予一提的是，无论是柏林白瓷盏还是景德镇青白瓷盏，盏下方均置空心高足，以增加储水量，看来故宫青瓷盏原应亦带高足。事实上，故宫青瓷盏盏身下方和底足交界处明显可见一周水平裂璺，由于盏外壁瓷釉开片纹理与足部外墙开片相接而不断续，可知裂璺处正是盏身与器足之接合部位；底足近鎏金底处曾经切削，露出灰白涩胎，此再次表明故宫青瓷盏极可能是因高足折损，而后才将器底磨平并加镶金属底，改装成了可以插花或闻香的道具。

从柏林白瓷盏、景德镇青白瓷盏或故宫青瓷盏的装饰意念看来，均系于花口盏内覆钵压印或贴饰莲瓣，其中柏林白瓷盏顶端另贴塑绽放的朵莲，因此当正中人像随着水酒注入而上升时，将可营造出莲花化生的景象。佛教经典说化生是彼界最高级之由无生有的出生，如天莲花化生为佛、菩萨或天人，都是在瞬间完成的超自然的出生和成长，在天莲花中诞生的童子更是清净无垢的象征。[17] 除了北朝佛教遗迹之外，福建省福州市南朝墓出土的青瓷熏炉也是于满饰莲瓣的莲形炉体正中贴塑人物，是陶瓷所见莲花化生的早期图像之一。[18]（图13）相对而言，本文所介绍的数例酒盏之作坊工匠或窑场以外的造型设计师显然是意识到莲花化生既神圣又吉祥的意涵，才会结合知识界的浮力知识刻意地构思出这种兼具实用和感官愉悦效果的趣味酒具。就此

而言，柏林白瓷盏盏心尊像，头顶有髻，双手拱于胸前，腰上系飘带，造型略近于天人，或许即"天莲华化生为天人"之写照？

附　记

写这篇札记，是因缘于几个偶然。台北故宫博物院青瓷盏虽是我任职于该院器物处时曾经上手观察的作品，但当时对于清册"花插"的说法虽觉狐疑，却也不甚以为意。2012年赴德国柏林讲学，返程前数日，承蒙学棣王静灵博士惠赐亚洲艺术博物馆陶瓷藏品图录，从图录揭载的白瓷盏及文字说明，才恍然领悟故宫青瓷"花插"其实也属同类具浮水设计的酒盏。回国之后，随兴翻阅资料，无意间又看到扬之水《宋诗中的几件酒具》（《文物天地》2002年7期）提到方夔记录有小人出没酒盏的五言诗。因为觉得有趣，遂结合文献记载和实物戏成札记一则。拙文发表后又得见扬之水《读物小札：惊喜碗》（《南方文物》2012年2期）早已谈及柏林白瓷盏，并将之意译为"惊喜碗"。不久，与柴庵主人闲聊时又受教得知香港奉文堂亦见青白瓷类品，后来又承蒙扬之水、王静灵、陈洁等诸学友惠赐相关图片。所以本文只是有幸穿针引线，串联不同专业领域的成果而落实在具体的作品之上罢了。另外，还必须感谢器物处余佩瑾处长的安排，才得以再次上手观摩实物。

〔据《故宫文物月刊》393期（2015年）所载拙文改正〕

凤尾瓶的故事

造型呈喇叭式粗长颈、斜弧肩，器身最大径约在肩腹处，以下微弧内敛，底足外撇，或至近底足处略外敞的俗称凤尾瓶，是宋代以来中国陶瓷常见的瓶式之一。其中，浙江省元代龙泉窑所烧造的青瓷制品，通高多在40至70厘米之间，形体高大，最是显眼。凤尾瓷瓶不仅在中国传宗繁衍，拥有特定的消费场域，其作为外销瓷的一个器类亦频被携往中国以外国家，而今日考古遗址出土标本或传世作品也已累积到足以一窥凤尾瓶类型之变迁，或者说我们已能据此知晓"凤尾瓶家族"部分成员的际遇：是厅堂花瓶，也是寺院供器；既见于民间窖藏，亦见于宫廷收藏。后者至少包括埃及、土耳其、意大利、法国以及琉球王国和清王朝，其角色多样并见分身，中东伊朗或东北亚日本都曾生产具亲缘关系的同式制品。晚迄18世纪欧洲人则将之变身打扮成符合当时审美趣味的时尚道具，后来又进入中国嫁妆的行列，成了寓意夫妇好合的鸳鸯瓶。

一、元代龙泉窑青瓷凤尾瓶

凤尾瓶是元代龙泉窑常见的器形之一。就目前考古所知，其多出土于窖藏遗迹，浙江省杭州市或内蒙古呼和浩特市等地窖藏出土品即为实例。[1]经常被与墓葬、塔基、窑址或住居遗址相提并论的所谓窖藏之性质其实颇为多样，包括宗教祭仪性质瘗藏或为因应紧急突发事故而做出的财货掩埋等，前引呼和浩特市白塔村窖藏出土的三件龙泉窑青瓷凤尾瓶（图1、图2），是和绿釉残菩萨头像、

图1 龙泉窑青瓷凤尾瓶 元代 高50.4厘米
内蒙古呼和浩特市出土

图2 龙泉窑青瓷凤尾瓶 元代 高45.7厘米
内蒙古呼和浩特市出土

图3a 龙泉窑青瓷凤尾瓶
元"泰定四年"（1327）铭 高71厘米
英国大维德基金会旧藏品

图3b 同左 口沿内侧阴刻铭文转写

图4 磁州窑白釉黑花凤尾式瓶 北宋 高56.6厘米
美国堪萨斯市纳尔逊-阿特金斯美术馆藏

钧釉香炉同置入两只陶瓷大瓮中。报告书认为，现地名白塔村乃因白塔（现存辽代八角七层楼阁式砖塔）得名，金代重修改名大明寺，由于窖藏距塔仅五百米，又伴出神像和香炉，故窖藏器物可能是大明寺内的供器，并推测与青瓷凤尾瓶等共出的钧釉大型香炉所见阴刻"己酉年"干支纪年即1309年（元武宗至大二年）。[2] 从英国大维德基金会（Percival David Foundation of Chinese Art）旧藏（现大英博物馆保管）与白塔村窖藏瓶器形相近的龙泉窑青瓷凤尾瓶口沿内侧釉下阴刻"三宝弟子张进成烧造大花瓶壹双舍入觉林院大法堂佛前永充供养祈福保安家门吉庆者泰定四年丁卯岁仲秋吉日谨题"等铭记（图3），[3] 可知白塔村窖藏出土同式青瓷瓶的年代距离泰定四年（1327）不远。值得留意的是，大维德瓶题记同时说明了其原是成对（"壹双"）供入寺院的"花瓶"。无独有偶，美国堪萨斯市纳尔逊-阿特金斯美术馆（Nelson Gallery-Atkins Museum）收藏的北宋磁州窑白釉黑花凤尾式瓶，下腹近底足处所见仰莲瓣饰亦见阴刻"花瓶钊家造"字铭（图4）。[4]

窖藏之外，四川省简阳县东溪园艺场发现的报告书所谓元代墓葬也出土了龙泉青瓷凤尾瓶（图5），[5] 但其遗迹性质和出土器物内容委实令人费解。即遗构是由大小不等的红砂岩石板构筑成的长方平顶石室，地面石板平铺台外侧设排水沟，台上残存人骨遗骸，报告书据此以为这样的营建应属底设棺台的石室墓。问题是该石室无门，其和四川地区宋、元时期常见的砖室墓、石室墓有所不同，不仅如此，石室内发现器物的数量达六百余件，并且包括汉代铜洗、铜牌和唐代石砚等文物，因此相对于报告书所主张该石室墓墓主乃是一位古董收藏家，学

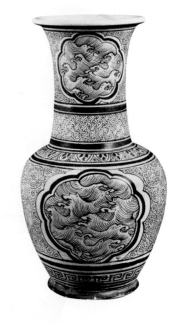

图5a 龙泉窑青瓷凤尾瓶
南宋 高31.9厘米
四川简阳东溪园艺场出土

图5b 同左 线绘图

图6 吉州窑铁绘瓶 南宋
高27厘米 私人藏

图7 龙泉窑青瓷凤尾瓶
元代 高25厘米
韩国新安沉船打捞品

图8 龙泉窑青瓷凤尾瓶残件
元代 高64厘米
韩国新安沉船打捞品

图9 龙泉窑青瓷凤尾瓶
元代 高45厘米
韩国新安沉船打捞品

图10 龙泉窑青瓷凤尾瓶颈部残片 元代 最小径12厘米
浙江龙泉大窑枫洞岩窑址出土

界另见此乃其后人利用前人的墓室以为窖藏等说法，[6]本文倾向窖藏之说。另一方面，石室所见龙泉青瓷凤尾瓶瓶身下方饰宽幅莲瓣，下置外敞式足，其器式和装饰构思略近前引纳尔逊美术馆藏北宋磁州窑花瓶（见图4）；结合森达也所指出与简阳县凤尾瓶印花莲瓣相似的莲瓣饰见于江西省清江县南宋景定四年（1263）墓注壶，[7]可以认为简阳县青瓷凤尾瓶的相对年代约在南宋时期。后者之造型特征和江西省南宋吉州窑铁绘瓶（图6）大体相近。[8]

就目前的资料看来，凤尾瓶式虽始于宋代，但首先流行于元代龙泉窑青瓷制品，既屡见硕大的器式，装饰构思亦不一而足，此可以韩国新安木浦元至治三年（1323）新安沉船打捞品为例做一说明，因为其如实地展现了相近时期由同一窑区所生产，且共出于同一遗迹之凤尾瓶式诸面貌。

新安沉船所见龙泉青瓷凤尾瓶之主纹装饰技法计约三类：[9]Ⅰ类于肩腹处饰贴花牡丹缠枝（图7），风格近于前引白塔村窖藏（见图1）；Ⅱ类是于肩腹部位饰浅浮雕缠枝花卉（图8），类似的装饰技法见于前引泰定四年（1327）大维德瓶（见图3）；Ⅲ类则是阴刻刻划母题（图9），白塔村窖藏亦见此类作品（见图2）。此表明三种饰纹技法是并存于相近时段。浙江省龙泉大窑枫洞岩窑址也出土了贴花饰等凤尾瓶标本（图10）。[10]

二、在日本区域的情况

从前述新安沉船发现的数枚带"至治三年"墨书木签，可以推测船舶极可能沉没于该年度或之后不久，而伴出的"东福寺"墨书木签等带铭遗物，也显示新

安船乃是由中国出航，原本欲驶往日本却因某种情事而失事沉没于韩国新安海域，就此而言，舶载的青瓷凤尾瓶原是拟输往日本的贸易瓷。虽然新安船因失事未能达成任务，然而只需从日本传世作品或遗址出土标本即可得知，日本曾经自中国进口相当数量的龙泉窑青瓷凤尾瓶。

日本所见元代龙泉青瓷凤尾瓶以寺院传世品最具代表性，同时富于区域特色。寺院传世品当中包括栃木县足利市真言宗大日派的鑁阿寺。该寺系日本建长七年（1196）由二代将军足利义兼（法名鑁阿）赞助兴建，南北朝以降成为将军家和关东公方家的氏寺，而寺院遗留的贴花凤尾瓶传说即是三代将军足利义满（1358-1408）所进献（图11）。[11]其次，推测由足利一族造营的位于鑁阿寺东南部的足利学校遗址，也出土了元代龙泉窑香炉、盖壶和凤尾瓶底部残片。[12]另外，镰仓市区鹤冈八幡宫（雪ノ下）、妙本寺（大町）、建长寺（山ノ内）、圆觉寺（山ノ内）等寺院亦见元代龙泉窑青瓷凤尾瓶传世品，其中鹤冈八幡宫瓶传为丰臣秀吉（1537-1598）所赠，建长寺瓶传为北条时宗（1251-1284）所寄进，而作为镰仓五山之首的禅宗道场建长寺境内，或西大寺派律宗寺院极乐寺境

图11 龙泉窑青瓷凤尾瓶及香炉 元代 瓶高51厘米 日本栃木县鑁阿寺藏

图12 龙泉窑青瓷凤尾瓶 元代
高46.2厘米 高46.7厘米
日本镰仓太山寺藏

内也都出土了元代青瓷凤尾瓶标本。[13]值得一提的是，现存镰仓圆觉寺塔头佛日庵之基于元应二年（1320）底账而撰成于贞治二年（1363）的《佛日庵公物目录》记载有"汤盏一对（窑变）、青磁花瓶一具"等数十件中国陶瓷，只是该寺传世至今的贴花凤尾瓶是否即目录所载"青瓷花瓶"，[14]已无从实证。考虑到各寺院传世的青瓷凤尾瓶数量少则一件，多者达四件，而拥有两件传世品的临济宗建长寺境内考古遗址另出土了三件凤尾瓶残片，不难想见传世至今的作品多属侥幸遗留，以至于出现了镰仓太山寺般将分别以贴花、刻花饰纹之装饰技法迥异的两件作品仍予成双配对（图12）。[15]疑似将原本分离的单品凤尾瓶组对的案例还见于横滨市金泽区真言律宗西大寺派称名寺传世的四件作品（金泽文库保管）；贞享二年（1685）《新编镰仓志》等文献亦载录"青磁花瓶 四个唐物"。从被匹配成对的两件贴花凤尾瓶高度相差逾5厘米等迹象看来恐非当时的原始组合，唯配置的一对六足朱漆瓶座则系镰仓时代后期特别订制的中国风物件（图13），[16]江户时期狩野探幽（1602-1674）则将此带座凤尾瓶视为宝货进行摹模（图14）；[17]东京都港区汐留遗迹江户大名仙台藩伊达家上屋敷迹出土的纹样、器式酷似新安沉船打捞品（见图9）的龙泉窑青瓷残器，[18]也是江户时期贵族宝爱传世凤尾瓶之例。

相对于上述经确认的日本传世或出土的元代凤尾瓶均属龙泉窑青瓷制品，传

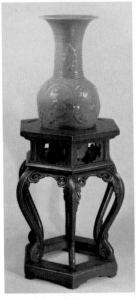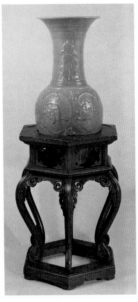

图13 龙泉窑青瓷凤尾瓶及漆座 元代 瓶高65.5厘米　　　　　图14 狩野探幽(1602-1674)所摹的带座凤尾瓶
座高71厘米 日本金泽文库保管称名寺藏

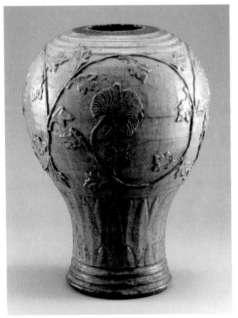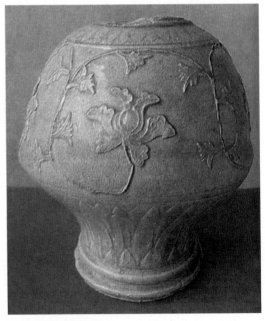

图15 福建窑系青釉凤尾瓶残器 高40厘米　　　　　图16 青釉凤尾瓶残件
传日本大分县宇佐市八幡宫内出土　　　　　福建连江浦口窑窑址出土
日本大和文华馆藏

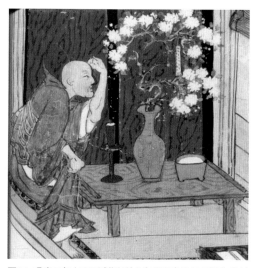

图17 观应二年（1351）《慕归绘词》所见青瓷凤尾瓶和香炉

大分县宇佐市八幡宫境内另出土了施罩淡青色釉的凤尾瓶残器，其口颈部位残佚，器肩上部和下腹近底足处施数道弦纹，器身贴饰缠枝牡丹花叶，腰腹部位阴刻双重仰莲瓣（图15）。[19]通过器形、胎釉和贴花装饰等细部的比对，陈冲认为该凤尾瓶与福建省中部连江县浦口窑标本较为接近（图16），[20]是元明之际福建省中部区域的仿龙泉制品。[21]本文同意该淡青釉凤尾瓶恐非龙泉窑的提示，但对该瓶年代是否晚迄明代的判断则予保留。总结而言，流传于日本区域的青瓷凤尾瓶虽以龙泉窑作品居绝大多数，但亦包括部分福建等地瓷窑制品。至于使用场域则集中于寺院，此与前引大维德瓶（见图3）铭文所示之中国区域的消费情况大体相符，后者乃是以"壹双"即成对的形式由信徒供入佛寺，此亦和配置着漆瓶座的称名寺成双凤尾瓶的陈设方式一致（见图13）。

另一方面，日本中世绘卷却也显示凤尾式瓶亦可单件使用于个人领域，除了《春日权现验记绘》所见元仁元年（1224）大乘院僧正梦鹿而病愈场景中的寝室可见插着花的细颈凤尾式瓶（第十五卷·绘三）；[22]绘制于观应二年（1351）的《慕归绘词》在讲述京都本愿寺高龄七十九岁的住持觉如撞见其子光养丸在插花时歌咏祈愿觉如长寿的情景，而插置樱花的青瓷长颈瓶即属凤尾瓶式（图17），[23]其和分置于两侧的烛台和香炉共同构成佛门所谓"三具足"组件。

三、琉球王国的王室宝库

位于今冲绳那霸的琉球王国首里城京之内遗址（SK01），是出土有大型元青花盖盒、泰国四系陶瓷罐等大量文物而广为人知的考古遗存，从出土标本结合文献记事，日方学者咸信该遗迹乃是毁于1459年火灾的王朝库房遗留，其中包括

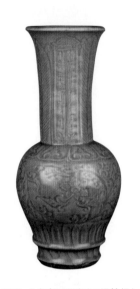
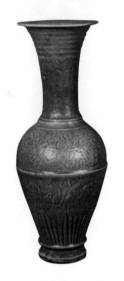

图18 龙泉窑凤尾瓶
明代 高62.7厘米
日本琉球首里京之
内遗址出土

图19 龙泉窑凤尾瓶（口沿缺损）
明 "宣德七年"（1432）铭
高44.2厘米
英国大维德基金会旧藏

图20 龙泉窑青瓷凤尾瓶
明 "景泰五年"（1454）铭
高70.5厘米
英国大维德基金会旧藏

图21 清宫传世龙泉窑青瓷凤
尾瓶 明代 高47.2厘米
台北故宫博物院藏

了龙泉窑青瓷凤尾瓶。系于颈身部位刻划牡丹花叶，下腹围饰窄幅仰莲瓣，莲瓣下方明显可见一道突棱（图18）。[24]以大维德爵士旧藏三件带纪年铭文的龙泉窑青瓷凤尾瓶为例，前引元"泰定四年"（1327）瓶腹下无凸棱（见图3），但"宣德七年"（1432）瓶（图19）[25]和"景泰五年"（1454）瓶（图20）[26]则见凸棱饰，这也是龟井明德屡次提示下腹近底部位所见凸棱是15世纪前半凤尾瓶特征的主要依据之一，故京之内遗址（SK01）青瓷凤尾瓶的相对年代亦约在15世纪前半。[27]琉球王国除了从明代获赐大量陶瓷之外，永乐二年（1404）琉球山南使节甚至亲赴龙泉窑产区处州（今浙江省丽水县）以私费购入推测应该是龙泉窑青瓷的陶瓷制品（《明史》卷三二三）；台北故宫博物院藏清宫传世品亦见15世纪前期龙泉窑凤尾瓶（图21）。[28]

从前引"宣德七年"瓶阴刻"天师府用"字铭，"景泰五年"瓶见"喜舍恭入本寺"等铭文，可知明代前期的寺院、道观仍是青瓷凤尾瓶的主要消费场域之一。不仅如此，此一时段也经常是以两件一双的形式供入寺院，如原藏Jack Chia

图22 陈洪绶绘、项南洲刻 《张深之先生正北西厢秘本》
　　　"缄愁" 约1640年

夫妇的一件颈部阴刻"儿者元家门青吉人口平安者"铭文的龙泉窑青瓷凤尾尊，即与前引大维德旧藏"宣德七年"瓶原系一对。[29]不过，中国区域亦如日本14世纪绘卷所见（见图17），同时并存居宅以凤尾瓶插花之例，如陈洪绶绘、项南洲刻，刊印于1640年或稍后的《张深之先生正北西厢秘本》就可见到置于高足中空台座的凤尾瓶（图22），[30]该凤尾瓶内插莲荷，瓶身满布冰裂纹开片，可知画家意图以常见于宋代官窑的瓷釉开片纹理来营造画面的高古氛围。[31]其次，明代晚期高濂《遵生八笺》也提到厅堂花瓶宜大，书斋插花贵小，而堂中插花"必须龙泉大瓶、象窑敞瓶、厚铜汉壶，高三四尺已上"（《燕闲清赏笺》下）；文震亨《长物志》也说"龙泉、均州瓶有极大高二三尺者，以插古梅最相称"（卷七·花瓶），从目前已知的龙泉窑瓶罐看来，此类造型高大的龙泉花瓶指的应是凤尾瓶。插花时多于瓶中置内胆，即"俱用锡作替管盛水"，如此一来，可免破裂疑虑。有趣的是，高濂还建议瓶花"忌放成对"，同时"忌雕花妆彩花架"，高濂此一品味显然和前述称名寺陈设于公共场域的成对带座凤尾瓶大异其趣，但从前引陈洪绶画作凤尾瓶配置有雕花的高足镂空承台（见图22），以及《慕归绘词》所见本愿寺住持觉如居所作为"三具足"组件之一的单件瓶花可知，凤尾瓶的使用可因地制宜，不必限于单一格套。从目前的资料看来，为了避免器身修长的凤尾瓶易于倾倒而设置的台座之材质不一，如现藏台北故宫博物院的清宫传世元代龙泉窑青瓷铁斑饰镂空座（图23），有可能即日本黑田家传世之同样饰铁斑纹的凤尾瓶（图24）一类的台座。

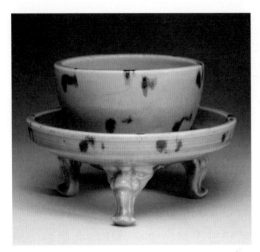

图23 龙泉窑青瓷铁斑瓶架 元代 直径17.1厘米
台北故宫博物院藏

图24 龙泉窑青瓷铁斑凤尾瓶 元代 高27.2厘米
日本重要文化财

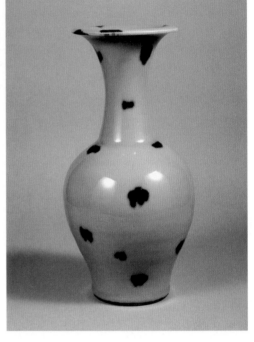

四、在奥斯曼帝国宫廷等地的遭遇

　　土耳其伊斯坦布尔炮门宫博物馆（Topkapi Saray Musuem）是中国陶瓷收藏的重镇之一。从文献记载可知宫殿建成竣工于1467年，中国陶瓷收藏始见于1495年的文书，之后1501年、1514年文书记录的中国陶瓷数量依次增多。学界咸信宫廷的陶瓷收藏应是收聚了原本分散于奥斯曼帝国（Ottoman Turks）各地收藏品逐渐累积而成的，估计收藏的东方陶瓷约八千件，属于元、明时期的青瓷约一千三百件，[32]其中包括龙泉窑青瓷凤尾瓶。

　　炮门宫博物馆收藏有多件元代龙泉窑青瓷凤尾瓶，以装饰技法而言，一如前述至治三年（1323）新安沉船般囊括了模印贴花、浅浮雕和阴刻等三种类型。然而，与新安沉船截然不同的是，土耳其炮门宫博物馆的凤尾瓶还包括了部分由宫廷工匠进行金属镶饰甚至改装的制品。就现存作品看来，其金属镶饰的动机不一，有的或因口沿缺损而切割磨平该部位再予装镶金属饰，此时为了取得视觉上的和谐，往往更于底足扣镶底座（图25）。[33]最令人印象深刻的是，截切一件

贴花凤尾瓶的口沿部位，而后上下镶边，之后再将其反扣成为喇叭形外敞的高足器台，台上再配置装镶有华丽扣边的龙泉窑青瓷大碗（图26）。[34] 后者案例与其说是利用残器的修护方式，其实更接近改装，也就是说不排除是当地工匠刻意以其娴熟的金属工艺技术将中国陶瓷改装成更合于奥斯曼宫廷品味之例。

东南亚沙劳越博物馆（Sarawak Museum）亦见被磨去口颈部位的明代龙泉窑凤尾瓶（图27），[35] 由于东南亚等亦频见截切陶瓷并予装镶金属饰的传世例，故不排除上引凤尾瓶原配装有金属附件。无论如何，从现存造型以及瓶颈和器身布满以篦刻划出的菱形梳纹，菱格中填饰圈点或双圈，可知其相对年代约在明代中期。尽管该凤尾瓶的流传脉络已无从追索，然而其典藏于沙劳越博物馆一事则耐人寻味，因为该馆正是以收藏有东南亚出土瓷以及婆罗洲Kelabit族等土著传世明代陶瓷而闻名。考虑到明洪武年间赏赉占城、暹罗、真腊等东南亚诸国的中国陶瓷有数万件之多；随同郑和出航的马欢着《瀛涯胜览》也提到与占城博易用青瓷，故不排除上引凤尾瓶系东南亚区域的传世器。有趣的是，台北故宫博

图25 龙泉窑青瓷凤尾瓶
　　　元代 高47.2厘米
　　　土耳其炮门宫博物馆藏

图26 将凤尾瓶口沿部分倒置装镶成底座的例子
　　　高28.5厘米
　　　土耳其炮门宫博物馆藏

图27 被磨去口颈部位的龙泉窑凤尾瓶 明代
残高35.4厘米 马来西亚沙劳越博物馆藏

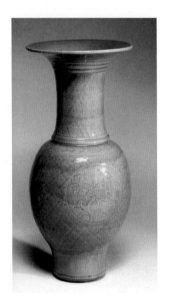

图28 清宫传世龙泉窑青瓷凤尾瓶 明代
高55.2厘米 台北故宫博物院藏

图29 凤尾瓶口沿残片(线描图) 元代 越南云屯
(Van Don)Cong Tay岛第五区遗址出土

图30 凤尾瓶器身部位残片(线描图) 元代 越南
云屯(Van Don)Cong Tay岛第五区遗址出土

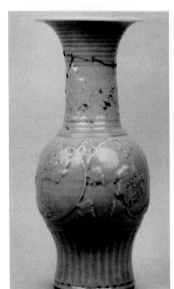

图31b 同左 带"永乐"印铭的修缮部位

图31a 龙泉窑青瓷凤尾瓶
元代 高50.4厘米
日本京都北野天满宫藏

物院亦见器形和装饰风格与之一致的清宫传世作品（图28）。[36]另外，越南云屯（Van Don）地区考古遗址也出土了元代龙泉窑青瓷凤尾瓶标本，如Cong Tay岛第五区遗址就出土了凤尾瓶口沿和器身部位残片（图29、图30）。[37]

东北亚日本亦见凤尾瓶的补修案例，如京都北野天满宫传世的一件元代龙泉窑青瓷贴花瓶因颈部裂损且口沿因磕破而缺损，遂予复原修缮（图31）。值得留意的是，颈部裂罅乃是以数枚铁锔钉予以紧扣固定，口沿补修复原部位与原件接合处亦施加锔钉，更于复原部位钤"永乐"印铭，据此可知此一堪称另类的修缮乃出自19世纪中后期京都著名陶工永乐和全之手，[38]此透露出陶工试图借由凤尾瓶的补修来传达个人的工技和陶艺创新。由龙泉窑青瓷凤尾瓶自身所编织缀集的幻梦般多种不同际遇于此可见一斑。

五、后裔和分身

继元、明时期的龙泉窑青瓷凤尾瓶，清康熙年间（1662-1722）景德镇瓷窑不仅继承了此一瓶式，同时大量烧制青花、五彩或青花釉里红等各色凤尾瓶并在中国陶瓷史上留下一席位置。如宣统二年（1910）江浦寂园叟撰《匋雅》就说"国初官窑之大瓶，多系一道釉之仿古者，今世所贵之大凤尾瓶"（卷上）；民国初年许之衡《饮流斋说瓷》既提到凤尾瓶之称谓是"凤尾足长而丰，底处盖散开略同凤尾，故名"，还评论说"大凤尾五彩者为最佳，而康熙朝硬绿彩者尤为瑰宝"（《说瓶罐第七·凤尾瓶条》），看来"凤尾瓶"一名有可能是因清代晚期人目睹康熙朝制品所创造出的词汇。

从故宫博物院藏的一件康熙乙未年（1715）青花凤尾瓶上的"喜助清溪古洞神前花瓶一枝"（图32）[39]可知此时的凤尾瓶仍常用于寺院等公共场域，其造型显然也是承继了晚明的瓶式，现藏德国的一件带天启五年（1626）纪年的龙泉窑青瓷凤尾瓶可视为清初此一瓶式之前身（图33）。[40]另外，该天启纪年瓶其实还有一段以往似未被提及之与凤尾瓶收藏史有关的故事。即作为中国陶瓷史奠基者之一的陈万里在1928年（6月5日）造访浙江省竹口田姓寓所时，"得见大花瓶一，约高二尺左右，系牡丹花，颈部有文字五行，是'蓬堂信人周贵点出心

喜舍青峰庵宝并一对，祈保眼目光明，男周承教承德二人合家大小平安，天启五年吉'"，[41] 其铭文内容以及器身纹样主题和上引德国私人藏龙泉窑天启五年凤尾瓶完全相符，应是同件作品，所以由陈万里记录的"大花瓶"也就是俗称的凤尾瓶。不过，陈氏说该瓶颈部有"五行"文字并不正确，应是七行之误。

康熙朝官窑在承袭明代龙泉青瓷凤尾瓶式的同时又有所创新，如故宫博物院藏康熙官窑五彩莲荷纹瓶（图34），[42] 不仅画作精美，并且试图以寓意佛之圣洁、光明的莲荷纹样含蓄而得体地来匹配寺院、厅堂等凤尾瓶经常出没的场域。相对的，雍正官窑则见单色釉制品，其制作工整但整体显得拘泥且形式化，如原应表现莲瓣的瓶身下部位成了齐头式的变形菊瓣纹（图35）。景德镇官窑之外，南方民间窑场在17世纪也烧造白浊釉贴花作品，颈部蕉叶贴饰颇有青铜器般的沉着古意（图36），其生产窑场有江苏宜兴或广东石湾等诸说，但均还有待证实。另从英国维多利亚与阿尔伯特博物馆（Victoria and Albert Museum）藏17世纪后期同式玻璃凤尾瓶可知（图37），该一时段是此类瓶式再度流行的时期，制品质

图32 青花凤尾瓶
清"康熙乙未"（1715）铭
高43.8厘米 故宫博物院藏

图33 龙泉窑青瓷凤尾瓶
明"天启五年"（1626）铭
高50厘米 德国私人藏

图34 康熙官窑五彩凤尾瓶
清代 高50厘米
故宫博物院藏

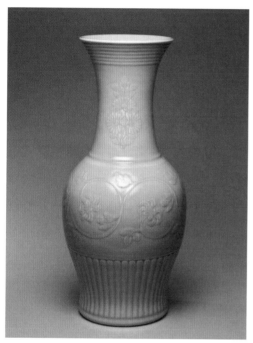

图35a 雍正官窑青瓷凤尾瓶 清代 台北故宫博物院藏

图35b 同左 "大清雍正年制" 青花款

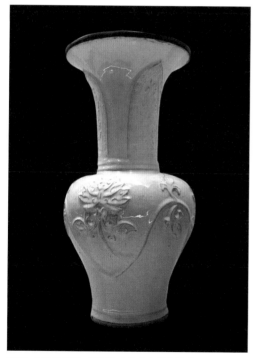

图36 白釉凤尾瓶 17世纪 台北故宫博物院藏

图37 玻璃凤尾瓶 清代(17世纪) 高约35.9厘米
英国维多利亚与艾伯特博物馆藏

材亦多元，就此而言，前引白浊釉贴花凤尾瓶（见图36）之祖型有可能来自青铜等金属器。

一旦提及龙泉青瓷凤尾瓶的后世仿制品即本文戏称的"分身"，首先让人想起的是奈良法华寺收藏的一对以青铜铸造而成的花瓶（图38），[43] 器形和瓶身所见牡丹唐草浮雕构思与元至治三年（1323）新安沉船打捞品有相近之处（见图7）；从牡丹花草之间的"正中二年晚秋京法华寺"刻铭得知，系后醍醐天皇正中二年（1325）物，其年代几乎与新安船沉没年代相当，可作为同一时期跨越材质仿制之例。不过，最令人印象深刻的案例或许要属日本鹿儿岛神宫收藏的日本国产青瓷凤尾瓶了。神宫位于九州雾岛市，旧称"大隅正八幡宫"等，明治七年（1874）改称今名；建治三年（1277）一遍上人曾来社参拜；曾数度遭祝融肆虐并重修，永禄三年（1560）再建，目前社殿建成于宝历六年（1756）。神宫所庋藏的龙泉窑凤尾瓶计三件，包括一对颈身刻划浅浮雕牡丹花叶的作品（图39、图40），以及一件颈身相对修长、颈部阴刻蕉叶、器肩饰缠枝牡丹的作品（图41），上述作品曾由多人所组成的"鹿儿岛神宫所藏陶瓷器调查团"进行过专案考察。[44] 结论认为，上揭一对牡丹花叶瓶的相对年代在14世纪中期（见图39、图40），是要晚于至治三年（1323）新安沉船的元代晚期制品；而器形修长且于近底处可见明显凸棱的作品之年代则要晚迄15世纪前半明代早期（见图41），[45] 本文同意上述看法。然而，相对于学界大同小异的编年方案，引人留意的其实是日方仿制品所达到的成就及心态，亦即其仿制的面向包括器形、纹饰、色釉甚至尺寸，除釉色偏淡外，其于外观上和作为祖型的龙泉窑凤尾瓶极为类似。龙泉窑凤尾瓶的成形是采用分段拉坯而后接合，除了颈身、瓶身接合之外，其器底亦挖空并垫以圆饼沾釉黏结，这点和日本仿制品仅于肩腹部位接合的成形方式有别。换言之，由于日本陶工是以自身所熟悉的成形技法来进行仿制，致使两者虽然外观上惟妙惟肖，但彼此在成形工艺或圈足造型等外人不能轻易得见之处仍存在着明显的差异。其次，经由细部的比对，日方学者另观察到总计三对仿制凤尾瓶当中，包括两对造型纹样完全相同的制品（图42、图43），而该两对仿制凤尾瓶其实是以神宫所保管之成对中国制品当中的一对为原型进行模仿（见图39），故日本仿品和另件凤尾瓶于牡丹花叶的伸展方向并不相同（见图40）。[46]

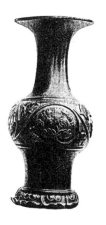

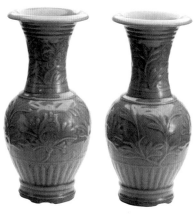

图38 日本正中二年（1325）铭牡丹花叶青铜瓶
日本奈良法华寺藏

图39 龙泉窑青瓷凤尾瓶 元代 高42.2厘米
日本鹿儿岛神宫藏

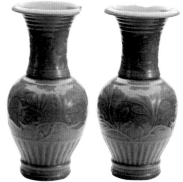

图40 龙泉窑青瓷凤尾瓶 元代 高41.5厘米
日本鹿儿岛神宫藏

图41 龙泉窑青瓷凤尾瓶 明代 高65.7厘米
日本鹿儿岛神宫藏

图42 日本仿制的青瓷凤尾瓶 19世纪
高42.8厘米 日本鹿儿岛神宫藏

图43 日本仿制的青瓷凤尾瓶 19世纪
高42厘米 日本鹿儿岛神宫藏

值得附带一提的是，鹿儿岛神宫不仅另收藏有龙泉八方瓶、三足盆，亦见三彩法花方瓶和漳州窑青花龙纹罐，以及一件来自泰国阿瑜陀耶（Ayutthaya）东北东约五十公里处素攀武里（Suphan Buri）窑区所烧造的无釉高温炻器，[47]而上述作品亦曾被日本逐一仿制且共同收贮于鹿儿岛神宫宝库中（图44）。[48]针对此一不寻常的现象，日方学者亦有多种揣测，但迄无定论。由于《齐彬史料》载萨摩藩第十一代藩主岛津齐彬（1809-1858）奖励陶瓷制作，倡议外销，既曾于御庭御茶屋内置窑烧陶，并于集成馆内成立陶瓷制造所，故一说认为上述仿制陶瓷有可能是齐彬命萨摩藩内陶工所做的试验品。[49]无论如何，由日本所烧造的仿龙泉窑青瓷凤尾瓶还见于江户后期19世纪兵库县三田烧（图45），其整体造型和贴花装饰与前引内蒙古呼和浩特市出土品大体一致（见图1）。

叙及日本19世纪江户后期凤尾瓶仿制品之后，我们终于可将目光转向距离中国一万五千海里的埃及福斯塔特（Fustat）遗址出土陶瓷标本了。埃及福斯塔特遗址是今日开罗的前身，其不仅是东地中海沿岸、东北非的重镇，亦是经由红海可与地中海及阿拉伯海连结的东西交通路径上的要津。该遗址自20世纪初期以来至今已经多次正式的考古发掘，出土陶瓷标本逾百万片，其中东亚陶瓷标本计

图44 鹿儿岛神宫藏瓷 左：中国和泰国陶瓷 右：日本仿制品

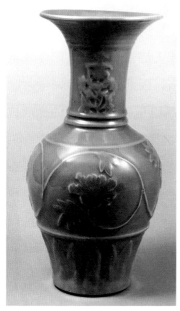

图46 龙泉窑青瓷凤尾瓶残片 元代
埃及福斯塔特城遗址出土

图45 日本兵库县三田烧仿制青瓷凤尾瓶
19世纪 高36.2厘米

图47 埃及仿制的青釉凤尾瓶残件
高19.7厘米
埃及福斯塔特城遗址出土

约万余片，而以中国制品占绝大多数，其年代早自晚唐9世纪，晚迄清代，并以宋、元时期标本居多，包括两千余片的元代龙泉窑青瓷，后者当中即见14世纪元代龙泉窑青瓷凤尾瓶残片（图46）。[50]

　　一个值得留意但不令人感到意外的现象是，福斯塔特遗址不仅出土龙泉窑凤尾瓶，遗址亦见埃及当地所仿制的青釉凤尾瓶标本（图47），[51]后者之时代约在14世纪或稍早，其和作为原型的龙泉窑青瓷凤尾瓶之相对年代大致相近，可知是在中国制品输入后不久，甚至是同时即进行仿制的时髦"分身"。

六、从埃及到欧洲

　　一般而言，中国陶瓷贩售欧洲始于16世纪葡萄牙人绕道好望角入印度洋抵马六甲，再往东至澳门所开启的亚、欧海上贸易网络。因此，尽管英国考古学家怀特郝斯氏（David White-house）曾于意大利半岛巴里县（Bali）的鲁西拉（Lucera）古城遗址发现12世纪中国龙泉窑青瓷残片，日本三上次男也于南西班牙阿鲁美尼亚（Almeria）的阿鲁卡巴沙（Alcazaba）城址出土遗物中，亲眼看到有10至12世纪的中国白瓷残片掺杂其中，[52]但学界咸认为上述中国瓷器应该是由伊斯兰教徒，或威尼斯和热那亚的商人辗转贩运到达的。其次，欧洲油画如由乔凡尼·贝里尼（Giovanni Bellini，约1433-1516）绘，后经提香（Tiziano Vecellio，约1488/1490-1576）润色的《诸神的飨宴》般16世纪初期或其他15世纪时期画作所见中国陶瓷图像，[53]以及现存几件可确认是16世纪之前已然传入欧洲的中国陶瓷传世品，显然也是经由其他渠道才得以携入欧洲的，而中东波斯、土耳其或埃及在其中所扮演的中介角色，也早已为学者所留意。[54]

　　比如说，埃及开罗马木留克王朝（Mamluk Dynasty）苏丹于1447年赠送三件中国瓷盘给法国国王查理七世（Charles Ⅶ，1422-1461年在位），[55]1442年意大利Foscari总督、1461年佛罗伦萨总督也先后收受了由开罗苏丹所馈赠的中国陶瓷。[56]与本文论旨直接相关的是，现藏意大利彼提宫（Museo degli Argenti）的一件元代龙泉窑青瓷折沿盘，盘底书铭表明乃是1487年埃及苏丹Q'a it-Baj赠予洛伦佐·美第奇（Lorenzo di Medici）的礼物，推测其和彼提宫所藏见于1816年清册的一对元代14世纪龙泉窑青瓷凤尾瓶（图48）均是洛伦佐·美第奇得自苏丹的礼物。[57]事实上，福斯塔特遗

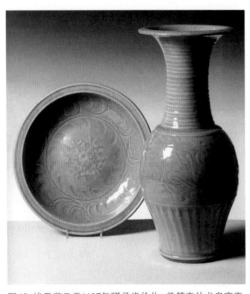

图48 埃及苏丹于1487年赠予洛伦佐·美第奇的龙泉窑青瓷凤尾瓶和折沿盘 瓶高46厘米 意大利彼提宫藏

图49 康熙朝青花凤尾瓶残件 清代
高36厘米 越南头顿号沉船打捞品

图50 青花凤尾瓶 清康熙
福建平潭"碗礁一号"沉船打捞品

址不仅出土有元代龙泉青瓷凤尾瓶标本，也见不少与美第奇家旧藏品器式相近的元代龙泉青瓷折沿盘残片。[58]换言之，埃及苏丹于1487年赠予意大利美第奇家的中国陶瓷包括了一部分已逾百年，即14世纪前期的古物，而龙泉窑青瓷凤尾瓶即在此次外交斡旋中被赋予了交聘赠答的任务。另外，埃及苏丹屡次以包括青瓷在内的中国陶瓷作为外交赠物一事，不由得会令人想起中国青瓷在西洋名称Celadon的语源问题，亦即在几种关于Celadon一词来源的推测中，其实包括了与埃及苏丹有关的说法。也就是说，此一几乎为人所遗忘的说法主张埃及苏丹Sālāh-ed-dīn（Saladin），在1171年赠送四十件这类陶瓷给大马士革苏丹Nūr-ed-dīn，中国青瓷也因此被称为Celadon了。[59]

无论如何，从欧洲现有实物看来，除了上述作为外交馈赠的偶然携入之外，中国凤尾瓶传入欧洲应和17世纪欧洲各国东印度公司的成立有关，特别是以贸易中国陶瓷为初衷而设立的荷兰东印度公司所运送至欧洲的中国陶瓷数量极为庞大，其中即包括不少由江西省景德镇所烧造的凤尾瓶。比如说，20世纪80年代于越南头顿（Vung Tung）港以南百里的昆仑岛（Condao）附近海域发现被命名为"头顿号"（Vung Tung Cargo）的一艘17世纪后期沉船，就可见到清代康熙朝（1662-1722）景德镇窑青花凤尾瓶（图49）。[60]另外，福建省东海域平潭碗礁发现的装载有大量康熙年间瓷器的"碗礁一号"沉船，也可见到青花凤尾瓶（图50）。不过，此时输往欧洲的凤尾瓶则由中

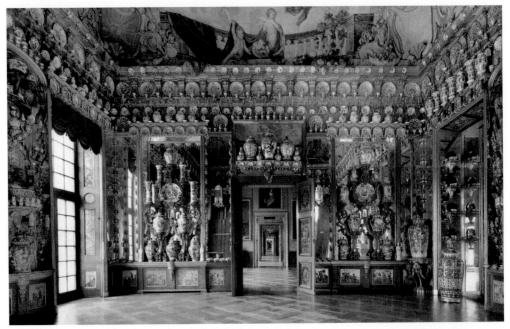

图51 德国柏林夏洛腾堡皇宫（Schloss Charlottenburg, Berlin）的瓷器室

国原本多用于寺院、厅堂的插花器，变身成为欧洲王侯贵族或富裕人家"美术搜藏室"（Kunstkammer）、"瓷器室"（Porcelain Cabinet）（图51）的座上宾，也被频仍地摆设于家居壁炉或墙壁龛台，并与其他瓶罐构成成组的陶瓷饰件（Garniture Set）供人欣赏。这种被近代西洋鉴赏家称为 *yen yen*（*yan yan*）Vase 的中国陶瓷凤尾瓶以清康熙朝景德镇制品最为常见，品质也最为精良，有的曾经被予加工改造，如现藏美国盖提美术馆（The J. Paul Getty Museum）的一对康熙年间绘饰有骏马、仙鹤母题的青花釉里红凤尾瓶（图52），系于截切口沿后的瓶上装镶金属把手和底座，将之改造成古希腊陶瓶常见的 Oinochoe 瓶式，其金属装镶的时代约在1745至1749年之间。[61] 由于装镶时间距该凤尾瓶的相对年代至少已逾二十年，所以也不排除是对于口沿磕损旧瓷的修护。其次，也有将可能原已磕缺的古瓷经由截切和金属镶饰的手段而将之变身成古希腊"amphora"瓶式（图53）。果若如此，则金属镶饰同时有着遮掩切割修理部位的功能。另外，从其和一件由皮耶·亚里安（Pierre-Adrien Pâris）以钢笔和水彩图绘之曾经路易十四（Louis XIV）收藏的金镶蓝釉瓜形盖罐有着类似之装镶意匠（图54），看来当时的金工作坊似有固定的格套或模本得以依循，而古希

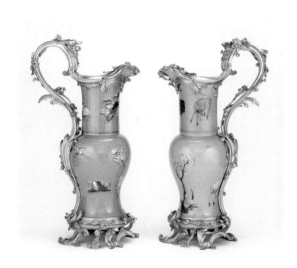

图52 经镶装改造的康熙朝青花釉里红凤尾瓶 高60厘米
美国盖提美术馆藏

图53 龙泉窑青瓷凤尾瓶 元代
约1750年 私人藏

图54 皮耶·亚瑞安（Pierre Adrien）钢笔和水彩画 1782年
法国国家图书馆藏

图55 装镶兽首双把和底座的釉上彩花瓶
高75.4厘米

腊的"amphora"瓶式即为其时的时尚器式，如英王乔治四世（George IV）于1818年所购入，由路易十五（Louis XV）在1738至1740年间为添置在凡尔赛宫（Château de Versailles）而委派法国东印度公司向中国订制的釉上彩花瓶就被装镶了兽首双把和底座，成了"amphora"（图55）。

　　造型线条律动优美的凤尾瓶着实吸引了不少西方人的目光，如为慈禧太后画像的荷兰裔美国画家胡博·华士（Hubert Vos，1855-1935）绘制于1932年的东

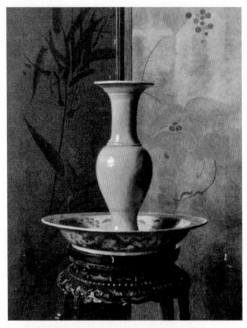

图56 荷兰裔美国画家Hubert Vos（1855-1935）绘
Oriental Still Life（1932）

图58 《进馔仪轨 花樽》 奎章阁 14372号 1848年

图57 带双喜字样的凤尾瓶
19至20世纪 高40厘米 私人藏

方静物（*Oriental Still Life*）（图56）[62]即是以明代青瓷凤尾瓶为画面主角。当然，凤尾瓶在中国的功能亦非一成不变，如现存许多年代约在19世纪至20世纪前期于颈身部位书有双喜字样之成对青花或五彩凤尾瓶（图57），[63]即是清末至民国民间婚嫁时常见的嫁妆之一，成了譬喻夫妇同心、永不相离的鸳鸯瓶了。不仅如此，从东亚的视野看来，东北亚朝鲜王朝《进馔仪轨 花樽》也是以带双喜汉字的凤尾瓶作为夫妇好合、凤凰于飞的象征物（图58）。行文至此，猛然令人想起上个世纪初期霍蒲孙（R. L. Hobson）等西方学者尝以今日学界业已不明其语源的yen yen（yan yan）Vase来称呼清代凤尾瓶，个人不禁猜想"yen yen（yan yan）"应该就是"鸳鸯"的音译吧？

〔据《陶瓷手记》3（台北：石头出版社，2015年）所载拙文补订〕

第二章

纹样篇

"球纹" 流转
——从高丽青瓷和宋代的球纹谈起

学界对于朝鲜半岛高丽朝（918-1392）青瓷的研究早已累积了丰盛的成果，所涉及的面向亦颇多元，其中当然也包括与宋代陶瓷造型、纹样或制造技艺的讨论，而近年来结合考古发掘资料针对北宋徐兢《宣和奉使高丽图经》所记载高丽翡色青瓷及中国区域"越州古秘色""汝州新窑器"或所谓"定器制度"的考察，更是显示此一老旧议题与时俱进且逐步深化的轨迹。不过，就高丽青瓷和中国区域工艺品之影响交流范畴而言，仍然存在着一些值得予以讨论但却为以往学界所忽略的课题，本文以下所拟讨论的宋代球纹及高丽青瓷纹样议题，就是其中显著的一例。中国区域所谓"球文"（球纹）的渊源古老，本文的另一任务即是尝试追索它的源流，进而展现其壮阔的流播和变异情况。

一、高丽青瓷所见球纹装饰

在高丽青瓷几乎让人眼花缭乱的装饰纹样当中，常见一类以四个尖椭圆头尾相接围成圆形外廓的图样。这类图样大多见于12至13世纪圆形盖盒盒面的镶嵌装饰，有时也镶嵌在同一时期平底盘或钵的内底，间可见到作为阴线刻画或透雕镂空的装饰母题。本文从细部特征将这类镶嵌图样区分成六种形式。以下依序举例说明，同时提示以往学者或收藏单位的相关解说。虽然所列举作品受限于笔者所能取得的有限资料，但本文仍尽可能地选择具有代表性的图录或典藏单位的藏

品，并挑选专业学者对于作品的相关解说。

I式。在头尾相接围成圈形的四个椭圆，以及被四个椭圆围绕的内区饰菊花朵叶，是这类图样最常见的形式，如大阪市立东洋陶磁美术馆藏李秉昌捐赠"青磁镶嵌菊花文盒"（图1）。针对盒盖所见此类纹样的说明是：盖面中央饰菊花纹，周围四处配以菊花和圆弧组合纹样。[1]韩国涧松美术馆藏子母盖盒母盒盖面亦见同式图样（图2），其说明是：内菱形区域内饰白镶嵌菊花一朵，再依序饰菊唐草、莲唐草、牡丹唐草黑白镶嵌装饰带。[2]海刚高丽青磁研究所藏"青磁镶嵌菊唐草文盘"（图3），相关说明是：在宽敞的内底面由三重同心圆所构成、中央的圆形之中，以折枝菊花为中心，周围有四个菊花折枝纹。[3]另外，亦见相对简略的描述，如德国科隆美术馆藏高丽青瓷盖盒盒面的同式图样的说明是：圆形装饰以叶片的形状区分成五个区块；[4]G. St. G. M. Gompertz在他有关高丽青瓷的名著中的描述更是浪漫，用"镶嵌青瓷满是花朵儿"这样的用语，来形容前引子母盖盒盒盖面内区的图样（见图2）。[5]

II式。在由四个椭圆环绕的内区饰菊花朵，周围各椭圆内再饰小型椭圆，以大阪市立东洋陶磁美术馆藏李秉昌捐赠品的盖盒为例（图4），其说明是：中央饰菊花，周围饰圆弧形构成的抽象纹样。[6]

III式。内区饰花叶，外围四个椭圆留白无加饰，野守健曾自全罗南道康津郡沙堂里第七号窑址采集得到这类标本，其外围另饰黑白镶嵌双龙戏珠图（图5）。标本现藏韩国国立中央博物馆，未见相关说明。

IV式。内区饰点，外围四个椭圆留白无加饰。内区点饰的个数和排列不一，如韩国国立中央博物馆藏盖盒盖里内心由衔枝双凤环绕的内区饰四方排列的黑白点状镶嵌（图6），未见相关说明。

V式。外围四个椭圆内饰菊花叶，内区以白镶嵌为背底，饰方块形或方框式黑镶嵌，见于李秉昌捐赠大阪市立东洋陶磁美术馆高丽青瓷子母盖盒盒内子盒盖面（图7左），未见相关说明。

VI式。属连续式构图，如图7内置V式图样子盒的母盒盒盖，是以四等分的圆圈将之内的大圈予以切割（图7右）。典藏单位的说明是：表面有由圆圈纹、菊花纹和牡丹唐草纹组合成的镶嵌装饰。[7]

图1 高丽青瓷镶嵌菊花文盒
12世纪后半至13世纪前半 直径11.6厘米
日本大阪市立东洋陶磁美术馆藏

图2 高丽青瓷镶嵌菊花球纹盒
13世纪 直径18.8厘米
韩国涧松美术馆藏

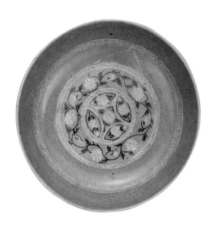

图3 高丽青磁镶嵌菊唐草文盘
12世纪 直径20.1厘米
韩国海刚高丽青瓷研究所藏

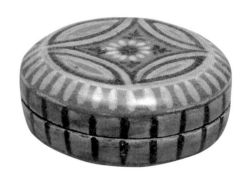

图4 高丽青瓷白堆菊花球纹盒
13世纪前半 直径8.2厘米
日本大阪市立东洋陶磁美术馆藏

图5 沙堂里第七号窑址出土双龙戏珠球纹残片
韩国国立中央博物馆藏

图6 高丽青瓷镶嵌双凤戏球纹盖盒
韩国国立中央博物馆藏

图7 高丽青瓷镶嵌菊花球纹组盒 高丽时代 13世纪前半 直径17.2厘米
日本大阪市立东洋陶磁美术馆藏 （李秉昌旧藏）

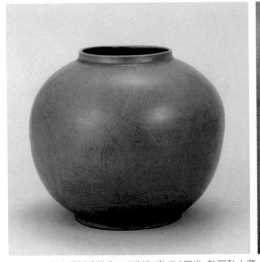

图8 高丽青瓷阴刻球纹壶 12世纪 高17.2厘米 韩国私人藏

（局部）

　　相对于以上六式镶嵌图样是被应用在盒盖或平底盘钵的内面，属圆身立件的
罐类间可见到同类图样，如私人藏一件釉色精纯的圆球形罐罐身阴刻连续式复线边
廓，内区饰散点排列的朵花（图8）。其说明是：外壁大面积的二重圆纹配置成重
叠的上中下三列，重叠部分饰唐草纹，中央是阴刻的朵花。[8]韩国国立中央博物馆
藏国宝（95号）青瓷香炉所见镂空盖亦见同类图样（图9），其说明是：炉身上饰
有镂空七宝系纹球形盖，全罗南道康津郡大口面沙堂里窑制品。[9]另外，美国克利

图10 高丽青瓷透雕球纹残片
美国克利夫兰美术馆（The Cleveland
Museum of Art）藏

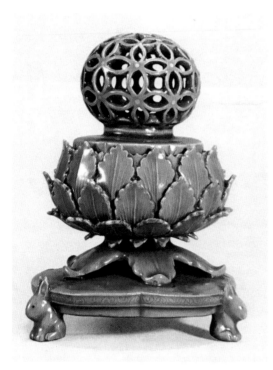

图9 高丽青瓷透雕球纹香炉
12世纪前半 高15.5厘米
韩国国立中央博物馆藏

夫兰美术馆藏高丽青瓷镂空标本（图10）可说是前述第III式镶嵌图样的连续形。

综合上引诸例及其相关解说，可以清楚得知历来学者对于本文所拟讨论的高丽青瓷之"球纹"，有四菱形、二重圈、叶片形等描述，个别解说则见涉及具体图样内涵的所谓七宝系纹，也就是从佛教七种金属和宝物引申出的各种宝物或钱货的泛称。

二、宋代球纹的流行

要认定宋代的球纹并不困难，因为我们除了可以从不少图像所见场景安排或角色对应关系，得以识别出宋代球的造型特征，甚至也有直接展现宋球造型的图像。后者如台北故宫博物院藏北宋（960-1127）晚期定窑白瓷孩儿枕（图11），孩儿以交合的双手为枕，右手在下，左手在上，匍匐在椭圆带壶门印花饰的床榻之上，身着开衩衩袍，外罩坎肩，下着长裤，而孩儿头下右手就以手指勾提着带

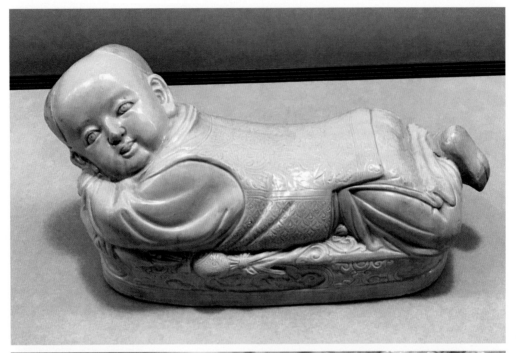

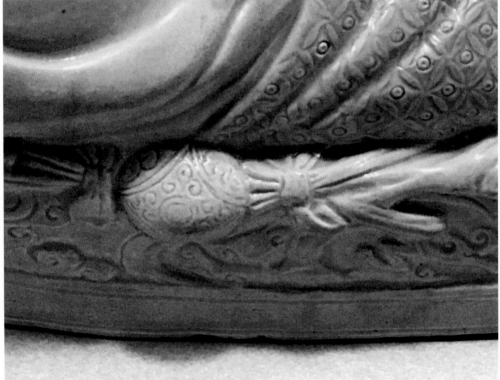

图11 定窑孩儿枕 北宋 台北故宫博物院藏

图12 定窑印花狮戏球盘（线绘图）
北宋至金代 直径17.5厘米
台北故宫博物院藏

图13 白地铁彩划花狮子戏球纹八方枕
金代 杨永德收藏

着结带的球，球体一面由四个尖椭圆构成，而此一四瓣式球纹同时见于孩儿坎肩胸腹部位的连续式划花纹（图11）。据此可知，高丽青瓷所见同类纹样在中国区域宋代既是球体的外观特征，也是衣服的装饰图案。相对年代稍晚的北宋末至金代定窑的白瓷印花盘，内底则见左前足搭提有着绥带和系结的狮形异兽（图12）。狮子和带有结带的绣球，也就是作为民俗吉祥图案的所谓狮子滚绣球组合，直到今日仍然是中国工艺品中屡见不鲜的装饰图纹，也是金元时期北方磁州窑枕常见的装饰母题（图13）。

　　带系结绥带的绣球之外，宋代足球本身也有相近的外观特征，其中可确认的是上海博物馆藏钱选（1235-1305）画作《宋太祖蹴鞠图》的足球为五瓣式（图14），而河北博物院藏金代磁州窑白地黑花枕枕面童子前方的球则呈六瓣式（图15）；从外观特征看来，本文所谓六瓣式球纹当中很可能也包括了《营造法式》"簇六雪华"（图16）在内。因此，高丽青瓷盒盒面所见以五个椭圆首尾接续而成的镶嵌图案（图17）所拟表现的图样应该也是球的外观特征，而六瓣式则是球纹或雪花的模拟（图18）。前者黑白镶嵌之外内心另以铜红着色（见图17），后者乃是在分格盖盒盒面饰大面积的菊花叶（见图18）。至于高丽青瓷盖盒盒面最常见的以四个椭圆所构成的图样虽乏确切的足球图像，不过元刊《事林广记》踢球图人物后方，围栏之栏板则装饰着由四个椭圆围绕成的四瓣式镂空球纹（图19），其似乎和球场上不易辨识椭圆瓣数的足球遥相呼应，这就让人想起前引定

图14　宋太祖蹴鞠图（局部）　上海博物馆藏

图15　白地黑花童子蹴鞠八方枕　金代
高10.8厘米　河北博物院藏

图16　《营造法式》簇六雪华

图17　高丽青瓷镶嵌铜红菊花球纹盒
13世纪前半　直径8.3厘米
韩国国立中央博物馆藏

图18　高丽青瓷镶嵌菊花球纹盒
12世纪后半至13世纪前半　直径8.5厘米
日本大阪市立东洋陶磁美术馆藏

窑孩儿枕，笑容可掬的孩儿既手勾提绣球，同时身着球纹饰坎肩，企图借由重复的布局构思来突显作为装饰母题的球纹（见图11）。

朝鲜半岛和中国均将球纹作为时尚图样的原因并不难理解，因为北宋将作少监李诫奉令编修并刊刻于崇宁二年（1103）的官式建筑参考规范《营造法式》就载明了"挑白球文格眼"（图20）或"簇四球文转道"（图21）。其次，也载录了"簇六填花球文"（图22），"球文"即"球纹"。尤应留意的是，《营造法式》的几种朝廷颁布的球文格眼既是名副其实的"官样"，也是当时不分官方或民间众人竞相追逐的时髦图样。

（局部）

图19 踢球图（元刊本《事林广记·戊集》）

（局部）

图20 《营造法式》挑白球纹格眼

（局部）

图21 《营造法式》簇四球纹转道

（局部）

（局部）

图22 《营造法式》簇六填华球纹

三、宋代球纹的源流

已有许多图像资料表明：收录于北宋《营造法式》中的为当时官方和民间喜爱的时尚图纹，有的是来自前代的传统图样，而球纹即为其中渊源遥远且古老的一例。[10]

北宋以前的球纹图像案例不少，材质也不一而足，如20世纪50年代发掘辽应历九年（959）驸马赠卫国王墓出土的铜镜，镜钮座周边以及镜外区，即以球纹为饰，镜背纹样区块也是依循四瓣式球纹的造型予以布局（图23）。印尼勿里洞岛（Belitung Island）海域发现的唐宝历二年（826）沉船黑石号（Batu Hitam）打

捞上岸的金杯,外侧近口沿处錾刻连系式球纹(图24);陕西省扶风法门寺伴出咸通十五年(874)《衣物帐》的鎏金银笼子的笼盖和笼身也满饰镂空球纹(图25),后者四瓣式球纹各瓣錾刻叶脉,营造出有如四出花的错视效果。

陶瓷器方面,如陕西省耀州窑五代至北宋早期青瓷报告书称之为"朵花纹"的球纹饰,是在深色胎上施抹白化妆泥,细线阴刻深入胎体的球纹后再施罩青瓷釉,对比分明,颇具装饰效果(图26)。类似的球纹饰还可上溯晚唐9世纪湖南

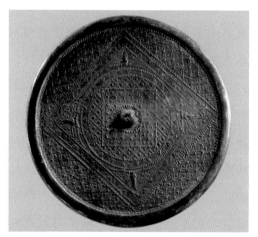

图23 四蝶球纹铜镜 辽代 直径29厘米
1954年赤峰大营子驸马赠卫国王墓出土

图24 乐人球纹金杯 唐宝历二年(826)
黑石号沉船出水

图25 鎏金球纹银笼子 唐代 高17.8厘米
陕西扶风法门寺地宫出土

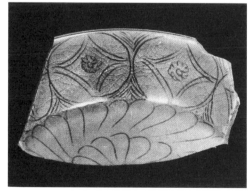

图26 青瓷球纹碗残片 五代至北宋
陕西耀州窑窑址出土

长沙窑枕枕面的连系四瓣式彩绘（图27），其纹样布局可说是《营造法式》所载录之此类装饰图案的前身。

日本正仓院南仓收贮的"黄地七宝文夹缬薄绢"，是唐代球纹饰的重要例证，其是以缬缬的技法呈现黄地白色连系球纹（图28），同正仓院藏"紫地七宝花鸟文锦"的球纹饰则显繁缛，是于紫地饰白色连珠式球纹，其内区另饰白、浅绿和红色忍冬纹，构成球纹外区的四个椭圆瓣内饰二鸟纹，属复样三枚绫纬锦（图29）。唐宋时期球纹饰染织品颇为流行，其同时也是时尚的衣装图案，如实际绘作于宋代之旧题南唐顾闳中《韩熙载夜宴图》，中段所见吹箫乐伎衣着即见六瓣式球或雪华纹饰（图30），并与"簇六雪华"（见图16）更为接近。另外，20世纪80年代浙江省灵峰山青芝坞灵峰寺故址出土的五代后晋开运年间（944-946）仿木构楼阁式石塔，其门扇花格亦饰六瓣式球纹（图31），与前引传顾闳中《韩熙载夜宴图》乐伎衣饰的服六瓣式饰纹造型相类。朝鲜半岛14世纪中期高丽朝《阿弥陀三尊图》本尊大衣也以六瓣式连续球或雪华纹为饰（图32），至如陕西省西安交通大学出土的唐代银盒，盒盖亦呈球纹般的六瓣式（图33），既明示了此一形式球纹亦可上溯唐代，也自然地让人想起前引镶嵌着六瓣式球纹的高丽青瓷盖盒（见图18）。另外，相对年代在隋代的敦煌244窟北壁中部菩萨塑像衣饰则属四瓣连系式球纹（图34）。

从目前的资料看来，与球纹类似的构图起源非常古老，如埃及新王国时代第十八王朝图特摩斯四世（Tutmosis IV，1401-1390 B.C.）墓壁画中象征爱与美和丰穰的幸运女神哈索尔（Hathor）衣着满饰连球纹饰（图35）；阿曼和泰普四世（Amehotep IV，1352-1338 B.C.）时代私人墓（王陵之谷第291号墓）券顶一隅亦见连续式球纹彩绘，球纹内区另饰由连珠围绕的点纹（图36）。除此之外，Tell el-Yehudia出土的新王国时代第十九王朝（1293-1185 B.C.）由石英粉末加固成形的费昂斯（Faience），更是以镶嵌的技法营造出对比分明的球纹饰（图37），其外观和装饰效果仿佛镶嵌四瓣式球纹的高丽青瓷盖盒（见图1、图4）。问题是，要如何评估由距今三千多年位于非洲东部、东地中海域的埃及工匠所设计制作的球纹饰？也就是说，上引埃及新王国时代十八王朝的球纹饰是否与中国或朝鲜半岛的球纹有关？亦即：这种二方连续的简单又讨喜的构图是否可能自行

图27a 球纹枕（线绘图） 唐代 湖南长沙窑窑址出土

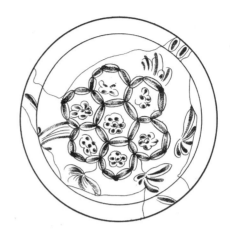

图27b 球纹盘（线绘图） 唐代 湖南长沙窑窑址出土

图28 黄地七宝文夹缬薄绢 日本正仓院藏

图29 紫地七宝文花鸟锦（线绘图） 日本正仓院藏

图30 传南唐顾闳中
《韩熙载夜宴图》（线绘图）

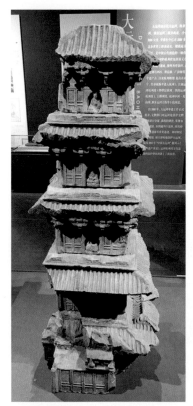

图31a 灵峰寺石塔
　　　五代后晋开运年间（944-946）
　　　浙江省杭州灵峰寺址出土
　　　杭州博物馆藏

图31b 同左 局部

图32 阿弥陀三尊图（局部） 14世纪中期 99.2×51.7厘米 日本私人藏

图33 "都管七个国"银盒 唐代 9世纪
　　　直径7.7厘米 西安博物院藏

图34 供养菩萨衣饰所见球纹 隋代 敦煌壁画244窟北壁中部

图36 阿曼和泰普四世（Amehotep IV, 1352-1338 B.C.）私人墓券顶的球纹彩绘

图35 埃及新王国时代第十八王朝图特摩斯四世（Tutmosis IV, 1401-1390 B.C.）幸运女神哈索尔（Hathor）衣着所见球纹

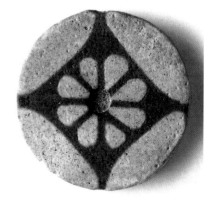

图37 费昂斯（Faience）球纹镶嵌
1293-1185B.C.
直径3.3厘米 埃及Tell el-Yehudia出土

发生于复数地点？重要的是，其是否可予证实或证伪？关于这个议题，本文拟采取由近而远的方式，即先观察地理位置与中国接近的中亚区域资料，而后渐进铺陈溯源，期望多少能够呈现其间是否可能有关。

在今塔吉克斯坦的片治肯特古城是5至8世纪粟特人聚居的大都会，依据阿拉伯历史学家阿尔·塔巴里（Al-Tabari，838-923）的编年史《帝王世系表》以及穆格山出土的粟特文书简，表明片治肯特古城在7至8世纪是个城邦自治小国，考古发掘也表明古城以8世纪初的遗址数量最为丰富。[11]其中，相对年代在7世纪末至8世纪初的一个带谷仓的豪宅大厅（28号室），南墙绘波斯战神韦雷特拉格纳，北墙绘骑狮娜娜女神等图像，室顶则彩饰连系式球纹（图38）。

位于西亚的萨珊波斯朝（224-651）和东亚的中国于5世纪中叶已有所交往，《魏书》本纪也记载波斯使团到访北魏都城平城（山西大同）和洛阳，大同北魏正始元年（504）封和突墓等北魏墓葬出土的波斯银盘、银杯表明萨珊波斯银器被携入中国。[12]美国沃特斯艺术博物馆（The Walters Art Museum）藏的相对年代在6至7世纪的"王之飨宴"波斯平杯内侧，国王与王妃头上半弧区块部分饰连续球纹（图39）；20世纪初发现的帝王酒宴图盘，王双手各持花和酒杯倚坐于高足床榻之上，床榻靠背饰连续球纹，[13]从茹阿尔（Jouarre）（塞纳马恩县〔Seine-et-Marne〕）尼僧院长圣亚奇布（St. Agilbert）（665年殁）的石灰长方棺也以镂空的连续球纹为饰（图40），可知球纹构图是萨珊朝及稍后时期爱用的纹样。

图38 塔吉克斯坦片治肯特（Pendjikent）28号室（复原图）券顶的球纹饰 7世末至8世纪初

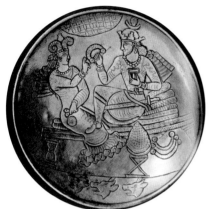

图39b 同图39a 球纹局部

图39a 银杯《王之飨宴》内侧图 6至7世纪
直径23.2厘米 美国沃斯特艺术博物馆
（The Walters Art Museum）藏

图40 茹阿尔（Jouarre）（塞纳马恩县〔Seine-et-Marne〕）尼僧院
长圣亚奇布（St. Agilbert）（665年殁）的石灰长方棺
茹阿尔修道院，圣保罗地下礼拜堂

图41 佛陀说法图 3至4世纪 高64厘米 平山郁夫收藏

　　另一方面，在印度次大陆西北部今巴基斯坦的犍陀罗也可见到球纹的踪迹。众所周知，该地区不仅是希腊、罗马风佛教艺术的诞生地，也和印度文化关联紧密，而西域和中国的佛教艺术更是深受犍陀罗美术的影响。相对年代在3至4世纪的犍陀罗灰片岩《佛陀说法图》属三尊式，正中佛陀，两胁侍以佛陀替代了常见的菩萨，意喻佛陀亡后，佛法不灭，诞生新的佛陀，而球纹则见于最上方的浮雕

（图41）。于建筑物室顶饰连续球纹，既见于前引中亚片治肯特豪宅拱顶（见图38），叙利亚帕迈拉（Palmyra）城镇南西部峡谷所发现的一座2世纪后半由兄弟三人所营造，被称为"三兄弟墓"的地下石砌墓拱顶也可见到连续球纹彩绘（图42）。除此之外，希腊伯罗奔尼撒半岛（Pelopónnisos）港口城市阿哈伊亚地区（Achaia）发现的3世纪罗马时代马赛克铺地砖，在以阿芙罗狄忒（Aphrodite）这位象征爱、性和美貌女神的上下边框部位也都饰满了连续球纹（图43），其源头可远溯前引埃及新王国时期第十八王朝的室顶彩绘（见图36），或同十八王朝幸运女神哈索尔（Hathor）的衣着图案装饰（见图35）。古希腊人认为圣地德斐尔（Delphi）是世界的中心，也称为翁法洛斯（Omphalos），即肚脐，并以带着网格瓣纹的圆球象征世界之脐。[14]可以一提的是，埃及的球纹饰也影响到了美索不达米亚（两河流域今伊拉克境内）亚述王国，如Kuyunjik北宫殿第1室（约668-631 B.C.）所见模仿绒毯的铺地石板，内区饰六瓣式连续球纹，最外区饰连枝莲花（图44），朱利安·瑞亚德（J. E. Reade）从莲花的样式推测石板的装饰构思应是由埃及经腓尼基而传入亚述的，亦即亚述工匠是以石材来模仿著名的腓尼基织物。[15]位于今伊拉克由阿拉伯人所营建的队商都市哈特拉（Hatra）市镇中心第10号神殿出土的2世纪时期Sanatrug I大理石立像，国王身着束腰式外衣、长裤，足登靴，属典型的伊朗（帕提亚）系的装扮；右手做出佛像施无畏印般表示友好欢迎的手势，左手持象征胜利的椰枣叶。[16]束腰式长外衣和长裤正面满饰以连珠纹构成的四瓣式球纹，结合球纹两侧以连珠排列而成的长条形边线，使得球形图饰显得华丽贵气（图45）。

以上，本文从距离亚洲东部中国、朝鲜半岛和日本之最为遥远的非洲东部埃及球纹图像为起点，择要列举了希腊、伊拉克、叙利亚、伊朗、巴基斯坦、塔吉克斯坦等地遗构或工艺品所见球纹案例。虽然笔者并无能力梳理球纹于其间的具体影响关系，但几可确认的是与中国区域宋人所称"球纹"造型相近的装饰纹样最早见于古埃及。其次，姑且不论唐代此一图样的源头是否一脉相承地来自于古埃及，经由上引诸例至少可以想象评估往返于丝绸之路的商贾或僧侣极可能曾对流行于西亚和中亚地区的此一图纹播入中国之事扮演了重要的中介角色，其中聚居中亚的粟特人的作用恐怕更是不容忽视。无论如何，唐代的球纹既是宋代《营

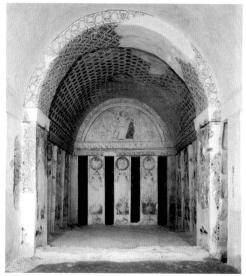

图42 三兄弟之墓内部壁画 2世纪后半 高5米 叙利亚帕迈拉(Palmyra)

图43b 同左 局部

图43a 阿芙罗狄忒(Aphrodite)马赛克地砖
　　　3世纪 高345厘米
　　　希腊帕特雷考古博物馆(Archaeological
　　　Museum of Patras)藏

图44 石之绒毯 约645-640 B.C. 长127厘米
　　　Kuyunijik北宫殿第1室 大英博物馆藏

图45　哈特拉(Hatra)第10号神殿出土Sanatrug I大理石立像　2世纪　高230厘米　伊拉克博物馆藏　　　　　　　　（局部）

造法式》同类图样的源头，而《营造法式》以及体现着时代流行氛围的宋代陶瓷等工艺品之球纹装饰则又影响了高丽青瓷球纹的制作。另外，晚唐9世纪湖南长沙窑所见球纹彩绘（见图27）则又表明球纹传入中国的另一途径，即除了北方陆路还需考虑海上之路，后者目前所见球纹有四瓣式及六瓣式。

四、东亚球纹的流转

继正仓院藏唐代球纹夹纈绢和纬锦（见图28、图29）等实物资料，日本原东寺（教王护国寺）绢本着色《十二天像》之帝释天像胸前披膊亦以球纹为饰（图46），依据东寺文献《东宝记》知该《十二天像》乃是制作于平安朝大治二年（1127）。[17] 从京都相国寺藏南宋（1127-1279）宁波地区画家陆信忠绘《十六罗汉图》罗汉衣物（图47）或绘制于14世纪初《法然上人绘传》表现长承二年（1133）法然诞生场景室内屏风（图48），以及16世纪绘作谈山神社神庙拜所举行之八讲祭本尊画像后方布幕上的球纹饰[18]可以想见，球纹图样一直都是东亚高级织染品爱用的图案，也因此经常出现在佛门僧侣或富裕人家等高消费层的衣物或室内装饰道具；内蒙古辽代中期的哲里木盟小努日木墓葬出土的连珠团花绫，连珠内填单朵俯视莲花，其花心即呈四瓣式球纹（图49）。[19]除了上引诸例之外，日本栃木县钁阿寺藏14世纪高丽朝《阿弥陀八大菩萨图》佛陀坐具亦绘饰球纹（图50）。此外，从台北故宫博物院藏宋人范百禄《致完夫吏部侍郎尺牍》（图51）或京都本愿寺本平安朝后期（12世纪）《三十六人家集》所用可能是由中国携入的彩笺所饰连系式球纹（图52），可知其也被作为一种文化人风雅的纹样。后者之装饰外观，既和《营造法式》"球文"（见图20），或晚迄15世纪室町期"缥地花轮违模样括裤"（图53）有同工之趣，也和前引古埃及（见图35、图36）或西亚地区同类图纹有着相近的装饰效果，表明了形式化的装饰图案强韧的生命力。

对于本文而言，设若罗列东亚区域不同质材工艺品所见球纹装饰，并予分期、分区或给予简单的形式分类，应该不会是太困难的。这是因为，只要我们稍加留意，就会惊讶地发现球纹竟然无所不在，充斥在中古时期以来各区域的各种工艺制品，其甚至渗入中国的舆服

图46 十二天像（局部） 大治二年（1127）
　　　日本京都国立博物馆藏

图49 内蒙古哲里木盟小努日木辽墓出土团花绫（模写）

图47 南宋陆信忠绘《十六罗汉图》衣物所见球纹饰
　　　日本京都相国寺藏

图48 《法然上人绘传》第1卷2段"长承二年法然诞生"　日本东京国立博物馆藏

（局部）

图50 阿弥陀八大菩萨图（宝座局部） 14世纪 日本镀阿寺藏

图52 《三十六人家集·仲文集》 平安时代 12世纪 日本京都本愿寺藏　　　　　　　　　　　　　　（局部）

图51 范百禄《致完夫吏部侍郎尺牍》册 宋代
台北故宫博物院藏

图53 缥地花轮违模样括袴（局部） 室町时代 15世纪
日本大阪钟纺株式会社藏

行列，成为帝王赏赐臣僚的重要象征图纹，如宋人汪应辰《石林燕语辨》载大观初"罢执政换仙花带，诏示许服球纹带"（卷三）；沈与求《龟溪集》也说他曾蒙圣恩受赐"球纹笏头带"（《辞免赐金带札子》），不仅如此，球纹也悄悄地进入中国仿古礼祭器的世界，如浙江省金华南宋嘉泰元年（1201）郑继道母徐氏墓出土的鼎式铜炉双耳就满饰球纹（图54）。就是因为球纹出现频率极高，致使我们习以为常甚至视而不见。以铜镜为例：前引中国内蒙辽驸马赠卫国王墓（959）（见图23），或朝鲜半岛高丽王朝（图55），以及日本平安朝（图56）其镜背均以球纹为装饰母题，并且晚迄明清时期铜镜依然承袭此一装饰图样。

图54b 同左 耳部

图54a 铜炉 南宋 高14.5厘米
　　　浙江省金华南宋嘉泰元年（1201）徐氏墓出土

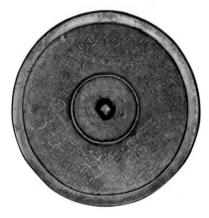

图55 七宝文镜 宋元时期 10至14世纪
　　　直径14.6厘米 日本东京国立博物馆藏

图56 球纹散蝶鸟镜 平安时代 12世纪
　　　直径10.2厘米 广濑治兵卫氏寄赠

图57 青瓷贴花四鱼球纹钵 元代
直径32.1厘米 日本出光美术馆藏

图58 青花双狮戏球八棱式玉壶春瓶 元代
高32.5厘米 河北省文物保护中心藏

考虑到此一现实情况，本文所将采取的策略是：以陶瓷为例择要观察球纹在中国和日本区域的表现情况。选择陶瓷器的原因并非只是由于其数量多而容易检索获得，同时也是考量其赋彩的丰富性，以及除了盘碟等平面器之外，另有不少立件器式可供评估。由于前已提及宋瓷和高丽青瓷球纹饰，在此不再赘述，以下主要从元明时期相关作例着手，而后再叙及朝鲜半岛和日本的球纹图样。

元代陶瓷的球纹饰既见于盘类的内底（图57），也常被作为瓶罐类的边饰或区隔画面布局的装饰带，后者如河北保定出土的青花双狮戏球八棱式玉壶春瓶，瓶身腹狮纹和变形莲瓣之间以球纹装饰带作为画面空间的区隔带（图58），也就是说以球纹装饰带再次适当地强调了上方的狮子戏球纹。另外，也有以连系式球纹作为开光以外的背底，如北京出土的元代石雕（图59）。

目前所见唐代碑刻墓志等不少石刻资料或正仓院传世的唐代木器、金属器等

图59 球纹地灵芝双兽石雕 元代 长153厘米 首都博物馆藏

工艺品所见狮子前方一般饰团花云气等纹样，而以往学者似亦多认为狮子与绣球的组合不会早于宋金时期。[20]不过我们应该留意，双狮赶火珠图像已经见于伴出咸通十五年（874）纪年《衣物帐》之陕西法门寺地宫的鎏金四天王银宝函，[21]至于狮子和球搭配的母题则见于内蒙古通辽市科左后旗吐尔基山10世纪前期辽墓出土的银鎏金盖盒盒面的双狮戏球纹（图60），因此，我认为狮子与球之共伴组合图像很有可能是成立于10世纪前期，并有较大可能是参考了龙戏火珠并逐渐将火珠替换成了绣球，其过渡样式可参见四川前蜀王建墓（918年卒）出土镜奁盖面的银平脱双狮戏珠纹。[22]其次，韩国全罗南道康津郡沙堂里11世纪高丽青瓷也出现了双凤戏球纹阴刻图像（图61），据此可知作为其模仿对象的10世纪后期浙江省越窑青瓷双凤纹，双凤之间常见的单圈或双圈饰纹或即绣球的简化样式；四川泸县宋墓石刻一对雀鸟之间的球纹则带穗带（图62）。无论如何，外来的狮子和出自异域的球饰至此完全中国化，甚至被作为镇宅避邪的吉祥图像（图63），此后又成了东亚区域常见的吉祥寓意母题。如越南黎朝15世纪青花盘即为其例（图64），而明代早期龙泉窑青瓷墩，以镂空的技法装饰狮子戏球纹，球纹呈四瓣式，墩子上部亦饰阴刻连系式球纹（图65），此一时期亦见带结带的六瓣式球纹（图66）。除了青花或单色釉瓷之外，四川平武县明代15世纪王玺家族墓出土的大口

图60 银鎏金盖盒盒盖的双狮戏球纹（局部）
　　　辽代 直径19厘米 内蒙古文物考古研究所藏

图61 高丽青瓷盖盒所见阴刻双凤戏球纹
　　　11世纪 韩国全罗南道康津郡沙堂里窑址出土
　　　韩国国立光州博物馆藏

图62 对雀鸟石刻 宋代 四川泸县宋墓出土（征集品）

罐，口颈部位球纹带以红彩勾边，再填绿彩（图67）；日本五岛美术馆藏俗称金襕手的明代嘉靖朝执壶，则是以球纹为地，来衬托内饰红绿花叶或镂空金饰的开光（图68），极为华丽。另外，明代中后期的景德镇法华器上的球纹也值得一提，如出光美术馆藏明代中期梅瓶瓶肩球纹已和璎珞融合成了璎珞纹的坠饰之一（图69），而大英博物馆藏原George Eumorfopoulos藏品的翡翠蓝釉碗则是采镂

图63 磁州窑白地黑花枕 金代

图65 龙泉窑青瓷绣墩
明代 高42厘米 故宫博物院藏

图64 青花盘
15世纪晚期至16世纪初期 直径34.9厘米
越南惠安沉船（Hoi An Shipwreck）出水

图66 青花狮球纹大盘
明正统—天顺 直径39厘米
江西景德镇市陶瓷考古研究所藏

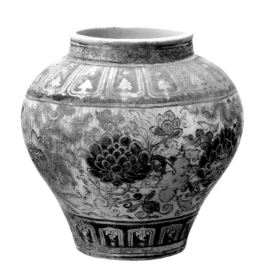

图67 红绿彩莲荷纹盖罐
明正统—天顺
高31.8厘米
四川平武报恩寺博物馆藏

图68 五彩透雕水注（金襕手）
16世纪 高24.9厘米
重要文化财
日本五岛美术馆藏

图69 法华牡丹纹梅瓶 明代 高28.3厘米 日本出光美术馆藏

（局部）

空的技法来表现呈十字形排列的交叠式球纹，球纹周边四处等距分布的镂孔则是交叠式球纹构图单位中，球纹外径等距分布之与其他球纹的交结点饰的象征性遗留（图70），结带球纹可参见前引宋金时期北方陶瓷（见图12、图13）。

从传世实物看来，朝鲜半岛高丽朝和朝鲜王朝在纹样传承方面似有断绝的现象，也就是说球纹在朝鲜王朝的工艺品上很少出现，而偶可见到的17世纪朝鲜王朝青花瓷之球纹则是承袭了中国式带结带的球纹饰，不过其整体氛围却又有着朝鲜王朝陶瓷因留白效果所产生的静寂感（图71）。反观日本自古代以迄近世持续地自中国取得各种织品，其中当然也包括了球纹饰制品，最具代表性的无疑是永乐五年（1407）永乐帝予日本国王源道义的勅书中就罗列了"毬纹宝相花锦""毬纹青锦""青毬纹绒锦"等赏赐（德川美术馆藏《永乐帝勅书》），其次被称为"远州缎子"的14至15世纪染织（图72），或前田家传世的明代后期16至17世纪金襴（图73）均为其例。值得一提的是，这类饰有图案化球纹的织品有时又作为珍贵的抹茶罐的囊袋而进入日本的茶道世界，如畠山即翁藏日本濑

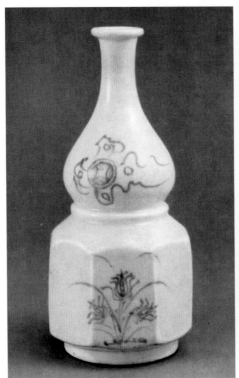

图70 翡翠蓝釉镂空球纹饰碗 大英博物馆藏

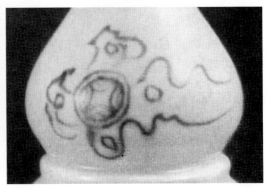

图71 白瓷青花草花球纹多方葫芦形瓶 18世纪前半 高21.2厘米 韩国国立中央博物馆藏　　　　　　　　　　　　　　　（局部）

图72 蓝地缎子（远州缎子） 14至15世纪 染织
日本东京国立博物馆藏

图73 蜀锦 明代 16至17世纪
日本东京国立博物馆藏

户烧抹茶罐（"滝浪"铭）的囊袋即为一例（图74）。抹茶罐的内层木箱盖面和盖里有小堀远州（1579-1647）铭识，外层木箱盖面和盖里另有松平不昧（1751-1818）书铭，[23]并收入其《云州藏帐》"中兴名物之部"，是流传有序的著名茶罐。[24]不过，日本国产陶瓷所见球纹似乎只能上溯17世纪或之前不久，其装饰契机与其说是对传统工艺图样如前引平安朝铜镜（见图56）球纹的复兴，无宁更应考虑是受到自中国输入的高档织物或陶瓷器等工艺品的影响。事实上，我们从大桥康二整理分类之多达十种形式的九州肥前伊万里烧所见日方俗称"七宝"的球纹（图75），不难想象肥前陶工得见球纹的渠道既畅通且多元，其中可能还包括几种由日本自行开发设计的新样式。

　　虽然日本近代学者习惯将球纹称为"七宝系文"（轮违い文），然而17世纪的日本陶工或消费者其实已认识到狮子戏球的故实，因此带元禄五年（1692）纪年的柿右卫门釉上彩绘瓷狮塑像，于左前肢下的球另饰镂空的四瓣式球纹（图76）。其次，17世纪柿右卫门瓶既在瓶身腹开光处釉上彩绘狮和折枝花叶，背底则以球纹为地（图77），以另类的手法来表现狮子戏球母题。不仅17世纪美浓地方的织部烧以结带球纹为绘饰（图78），古九谷亦常见球纹饰（图79），至于曾输往欧洲的柿右卫门瓷盘内侧更装饰着新颖华丽的球纹带（图80）。然而，最能体现和样装饰美的球纹设计，恐怕要属统辖有田地区的锅岛藩之藩窑锅岛烧了，其以青花绘网格式连系式球纹，再于网格内彩绘釉上花叶而后入窑二次烧成（图

图74 濑户茶入铭"滝浪" 室町时代 高7.8厘米
日本畠山纪念馆藏

图75 古伊万里各式球纹

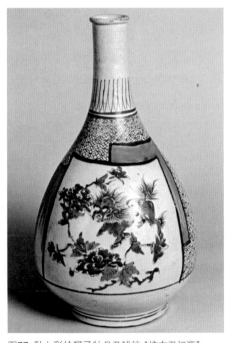

图76 柿右卫门釉上彩绘"瓷狮" 江户时代前期
高45.7厘米 日本出光美术馆藏

图77 釉上彩绘狮子牡丹及球纹"柿右卫门瓶"
17世纪 高27.4厘米

图78 织部烧小钵（局部）

图79 古九谷 釉上彩绘凤凰纹花口盘 17世纪
直径31.7厘米 日本东京国立博物馆藏

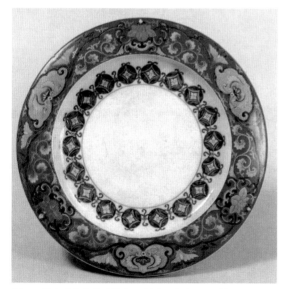

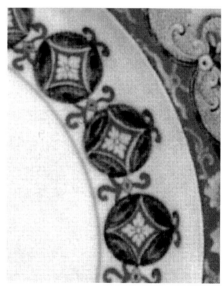

图80a 釉上彩绘唐草球纹盘 元禄十二年（1699）铭
直径21.4厘米

图80b 同左 球纹局部

图81a 彩绘更纱球纹盘 锅岛烧 直径15.8厘米　　　　图81b 同左 球纹局部

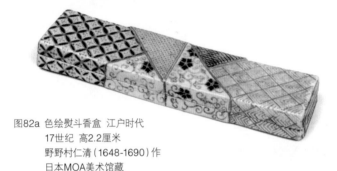

图82a 色绘熨斗香盒 江户时代
　　　17世纪 高2.2厘米
　　　野野村仁清（1648-1690）作
　　　日本MOA美术馆藏

图82b 同左 球纹局部

81），其工序略同中国区域的斗彩，整体品相高逸，不愧是进呈将军幕府的御用瓷器。

　　相对于上述九州等地窑场陶瓷案例，17世纪以来京都陶工对于球纹的诠释更是让人耳目一新，是洋溢着个人风采的陶艺创作。如野野村仁清（1648-1690）表现礼品包装折纸般的釉上彩绘香盒（图82），已然将球纹完全转化成幽雅的和风图案，而其弟子尾形乾山（1663-1773）的球纹盘，是在盘面特定部位施白化妆，再于其上以钴蓝和铁料填绘出连系式球纹并勾勒金彩以低温烧成（图83），十足地展现了名工乾山的拿手技艺，是将白化妆和彩饰予以美妙结合、极具魅力的陶艺。乾山出生于京都富裕且拥有着艺术气息的吴服商家，也是琳派大家尾形光琳（1658-1716）之弟，兄弟二人也乐于在个人作品中展现和服上的丰富图饰，而传世的18世纪和服所见书册形装饰亦常见球纹与波纹、花草等共同组成的华丽图饰（图84）。相对的，传小堀远州（1579-1647）着用的黑罗

图83 铁绘钴蓝球纹陶盘
尾形乾山（1663-1773）作

（局部）

图84 和服 18世纪 长146厘米 日本畠山纪念馆藏

图85 黑罗沙武家衣装 传小堀远州（1579-1647）着用
日本东京国立博物馆藏

图86 球纹杯 初代高桥道八（1749-1804）作
江户时代 高11.1厘米 日本和歌山正智苑藏

图87 布纹二段式釉上彩绘球纹套盒
永乐和全（1823-1896）作 高14厘米

图88 江户时期家族纹样（左上）广岛县广岛市佐北区白木
町大字井原／高阶姓高氏族 （左下）长野县中野市
大字三ッ和大熊／宇多源氏佐々木氏塩冶氏族 （右
上）秋田县大仙市协和荒川／清原氏族 （右下）奈
良县高市郡明日香村大字冈／高阶氏族

沙武家衣装亦以球纹为饰（图85）。京都著名制陶家族成员仁阿弥道八之父初
代高桥道八（1749-1804）曾作铁绘球纹杯（图86）；而永乐家第十一代陶工和
全（1823-1896）的布纹二段式釉上彩绘球纹套盒，更是散发出浓浓的和样风情
（图87）。另外，江户时期也有多个以球纹为家族纹样的氏族（图88）。日本
对于图案化的连续球纹似乎情有独钟，除了前引购置中国球纹织品之外，崇祯期

（1611-1644）由日本向中国定制之俗称"祥瑞"的青花当中，不乏满布球纹的
制品（图89），其意象与日本14世纪南北朝时代"法华曼荼罗莳绘经箱"箱盖球
纹饰有异曲同工之趣（图90），而静嘉堂文库美术馆藏南宋填漆箱（图91）更是
球纹饰箱盒类的早期重要例证。

　　如前所述，来自异域的狮子和球的结合是始见于中国区域的装饰母题，然而
另人料想不到的是，球纹在中国区域却再次变异成了寓意吉祥的符号，如20世纪
20年代野崎诚近搜集当时中国民俗吉祥隐喻的名著《中国吉祥图案》就收录了以
谐音或寓意方式将蝙蝠（福）、桃或寿字（寿）和双钱（双全）来寓意"福寿双
全"的吉祥图案（图92），而叠和的"双钱"（双全），显然就是两只交叠的球
纹。约略同一时期的壁挂式筷筒也以蝠（福）和带结带的钱（全）来示意蝠上方
"百子千孙"的吉祥文字（图93），而其带结带的钱（全）纹之造型虽和前引明

图89 景德镇祥瑞青花扇形盒　17世纪　高4.5厘米

图91 填漆长方箱　南宋　直径32.2厘米
　　　日本静嘉堂文库美术馆藏

图90 法华曼荼罗莳绘经箱　14世纪　直径27.2厘米
　　　日本德川美术馆藏

图92 野崎诚近《中国吉祥图案》中的"福寿双全"

图93 绿釉"福全"图像筷筒
20世纪前期 高17厘米 私人藏

图94 龙泉窑"酒色财气"露胎球纹印铭 南宋

代法华梅瓶之作为璎珞坠饰的带结带球纹相近（见图69），但却已被赋予了完全不同的意涵。从目前的图像资料看来，球纹和中国外圆内方钱货的转译借用早在宋金时期已现端倪，前者如一件13世纪龙泉窑青瓷标本所见酒、色、财、气露胎印铭，就将原应是外圆内方的钱货置换成了球纹（图94），后者如山东淄博窑白地黑花盆，盆心铁绘四瓣式球纹，并于瓣上书"大定通宝"（图95）。韩国木浦相对年代在14世纪20年代的新安沉船既见碗心押印"福禄双全"字铭的中国南方白瓷碗，[25]交叠的双球纹也可见于14世纪前中期元代青花瓷表现道教"八宝"之一的钱纹（图96），此一由球纹转译为钱纹的现象后来又为日本区域17世纪陶瓷所承袭，如东山天皇（1675-1710）生母藤原宗子（敬法门院，1658-1732）寄进京都善峰寺的六方形镂空壶（图97），壶身六方饰镂空连续球纹开光，但以金彩涂绘当中两只叠合球纹的方式来呈现"双钱"的主题。有趣的是"双钱"图样竟然又成了19世纪英国铜版转印瓷盘之带有中国情趣之柳模样（willow pattern）的边饰图纹（图98）。

图95 山东淄博窑铁绘"大定通宝"球纹钵 金至元代 山东博物馆藏 后藤修摄

图96 元代青花盘盘心所饰"双钱"纹 14世纪
直径57.5厘米 伊朗国家博物馆藏

图97 色绘牡丹唐草纹七宝透六角壶 江户时代 18世纪
高19.8厘米 日本京都善峰寺藏

（局部）

图98 英国柳模样盘 19世纪

五、逆转——17至18世纪中国外销瓷的作用力

继西亚萨珊波斯朝（224-651）文物所见球纹饰，伊朗北部呼罗珊（Khurasan）地区尼沙普尔（Nishapur）遗址出土的鸟兽纹彩釉钵内侧近口沿处，是先在黄色底釉上以黑彩等距绘出几个有着开光效果的边框，框内再线描内弧式菱形边饰，据此营造出有着错视趣味的球纹图形（图99）。相对年代在11至12世纪的伊朗三彩铅釉陶钵，钵内壁则是以施抹的白化妆土为地，阴刻双钩球纹之后，再填绘铜呈色的绿釉和铁呈色的褐釉（图100）；俗称Minai类型的12至13世纪多彩陶盘盘心树下右侧人物着服亦以球纹为饰（图101），其和前引日本大治二年（1127）十二天像（见图46），或南宋陆忠信绘《十六罗汉图》罗汉之球纹饰衣物（见图47）相互呼应，可以一窥其时球纹饰衣装在亚洲地区的流行盛况。

相对于上引的阿拔斯朝（750-1258）彩釉陶器球纹是承袭了萨珊波斯朝的球纹装饰传统，伊朗萨法维朝（1501-1736）青花瓷则见业已中国化的球纹饰。据说建立萨法维朝的阿拔斯一世（1587-1629）曾从中国招募三百名陶工偕同家属来到波斯传习制陶术，在克尔曼（Kerman）和伊斯法罕（Esfahān）烧造中国

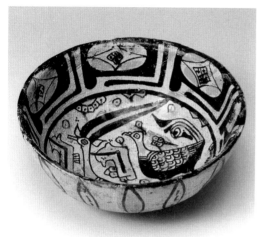

图99 波斯黄地鸟兽球纹彩釉钵
伊朗Nishapur 900-1000年 高6.8厘米
日本江上波夫收藏

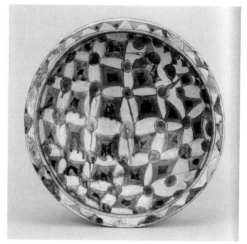

图100 三彩铅釉几何球纹钵
伊朗 11至12世纪 直径29.6厘米
中近东文化センター藏

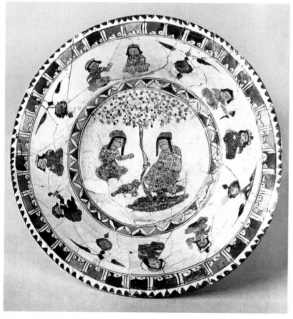

图101 色绘树下人物图陶盘 12至13世纪 直径21.4厘米

（局部）

风的青花制品，其产品不仅外销中亚，甚至经由荷兰东印度公司运抵巴达维亚，再辗转贩售至欧洲等地。[26]另外，1641年荷兰在日本长崎所设置的出岛商馆遗址也出土了萨法维朝青花盘残片。[27]

英国维多利亚和阿尔伯特博物馆（Victoria and Albert Museum）藏的萨法维

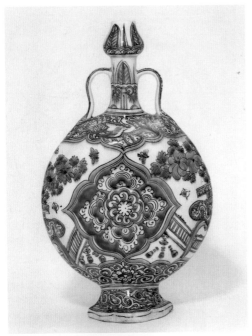

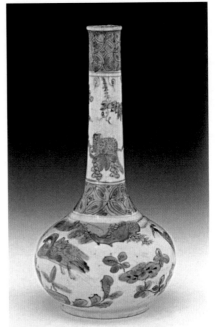

（局部）

（局部）

图102 双耳扁壶 萨法维王朝 约1600年 高30厘米
英国维多利亚与阿尔伯特博物馆（Victoria and
Albert Museum）藏

图103 克拉克类型青花长颈瓶
16世纪至17世纪

朝的青花双耳扁壶（图102），壶身正中四出开光左右与花蝶共伴的球纹造型是
明代外销瓷常见的带四接点球纹，而开光下方左右的球纹则是与璎珞结合成的坠
饰，其与前述明代法华制品（见图69）均是球纹中国化之例。其次，16世纪末至
17世纪被称为克拉克瓷（Kraak Porcelain）的景德镇著名外销瓷（图103）或过往
俗称为汕头窑（Swatow）的福建省漳州窑制品（图104）也是伊朗青花仿制的对
象，如日本中近东文化中心藏17世纪伊朗青花碟的球纹边饰（图105），显然是
受到克拉克青花瓷等中国外销瓷球纹边饰的启发（图104、图106）。

　　横跨欧亚大陆坐落在土耳其西北部博斯普鲁斯海峡之滨的伊斯坦布尔是330年
君士坦丁迁都罗马帝国的都城所在地，也称君士坦丁堡，是395年罗马帝国分为东

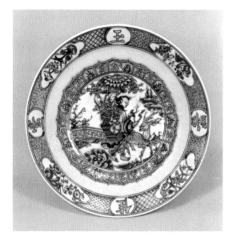

图104 五彩仙人图盘 吴须赤绘 17世纪 直径38.5厘米　　　　　　　　　　　　　　　　　　　　　（局部）

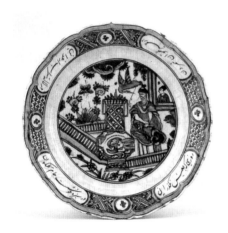

图105 白地蓝彩人物纹盘 伊朗 17世纪 直径28.5厘米　　　　　　　　　　　　　　　　　　　　　（局部）

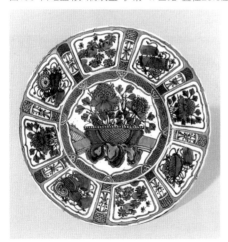

图106 克拉克类型青花草花纹盘 16世纪末至17世纪前半 直径50.4厘米　　　　　　　　　　　　　（局部）

西之东罗马帝国即拜占庭王朝的首都。从一件君士坦丁堡制作表现当地执政官图像的象牙雕饰，可以清楚看到执政官的衣物、带狮子脚的座椅，以及下方竞技场观众席前的矮墙都装饰着四瓣式球纹，典藏单位人员经由饰板上方礼赞执政官的铭文及其与其他案例的比对考证，指出其制作于公元506年（图107）。

欧洲球纹极为普遍，无论是伊比利亚半岛西班牙伊斯兰统治期建筑物马赛克（图108），或9世纪末至10世纪初期的德国Reichenau-Oberzell, Sankt Georg·Nare教堂过道拱顶绘画都可见到（图109），其例子甚多，本文从略。另一方面，17至18世纪中国外销瓷对欧洲陶瓷球纹制作的影响，则是本文的关心对象。开窑于18世纪初的德国德勒斯登麦森陶瓷与中国或日本的影响关系，于学界是众所周知的常识。不过，带有奥古斯都强王（Friedrich August II，1670-1733）青花铭记、制作于1740-1750年的青花五彩盘，盘内心花器器身的连系式球纹（图110），与其说是拜占庭或神圣罗马帝国以来的传承，更有可能是受到中国陶瓷的影响，除了前引大量输往欧洲的克拉克青花瓷常见球纹图样之外，球纹花器后方的蕉叶纹也暗示了其和中国的关联，因为蕉叶纹正是中国17世纪流行的图纹之一（见图106）。[28]另外，由中国输往欧洲的经常置放在壁炉上方的康熙朝（1661-1722）后期俗称将军罐之罐身，也可见到带连续球纹的釉上彩绘花器（图111）。

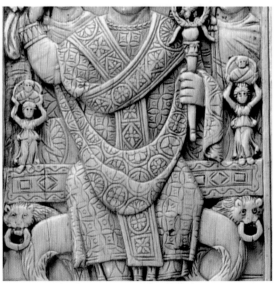

图107 牙雕执政官图饰板 6世纪 高37.6厘米 俄罗斯艾尔米塔什博物馆（Hermitage Museum）藏　　　　　（局部）

图108 伊比利亚半岛球纹马赛克并砖
10至14世纪

图109 德国Reichenau-Oberzell, Sankt
Georg·Nara教堂拱门局部 9至10世纪

图110a 德国麦森瓷厂青花五彩盆栽纹盘
1740-1750年 直径23.5厘米

图110b 同左 球纹盆栽局部

结语

　　"球文"（球纹）是北宋《营造法式》作者李诫针对以四个或六个尖椭圆，头尾相接围成圆形外廓之图案的称呼。这种图案至迟在隋代已由中亚传入中国，迄北宋熙宁六年（1073）大食勿巡国仍以"兜罗锦、球锦襈"贡入宋廷（《宋

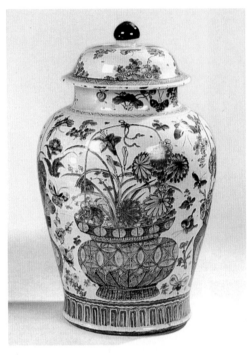

图111b 同左 花篮球纹局部

图111a 景德镇康熙釉上彩将军罐 高59厘米
荷兰国家博物馆（Rijksmuseum, Amsterdam）藏

史》卷四百九十，《列传》第二百四十九，《外国》六），类似造型的纹样可见于古埃及，但其是否即中国球纹一脉相承的远祖，还有待日后进一步的探索，但可确认的是由于宋人经常将之作为绣球的装饰图纹，同时其整体外观又和宋代足球相似，所以就以"球文"来概括这种频见于织品、陶瓷等工艺制品或建筑物窗棂的图样。球纹传入中国之后，历经了几次中国化变革，先是在10世纪出现与狮子共伴匹配成了带有吉祥意味的图案，而球体也因此添加了结带，于宋金时期已见与中国钱纹造型混融之例，到了元代又被吸纳进入道教"八宝"中喻寓钱货的宝物，后者不仅可见呈品字排列的三钱纹并且出现钱钱交叠的"双钱"图纹，而双钱图纹后来又和蝠（福）、寿字或桃（寿）结合成了清代以来广为人知的"福寿双全"吉祥图案。

球纹虽非中国的创意，但中国区域却也扮演了球纹传播的重要角色，如朝鲜半岛高丽青瓷的球纹极可能就是由中国所传入，但高丽陶工则采用镶嵌的技法丰富了球纹装饰，别有一番风情。其次，朝鲜王朝青花瓷所见结带的球纹饰则是采纳了业已中国化的球纹饰，而此一中国化之添加结带的球纹也传入日本，成了桃

山时代陶瓷的装饰纹样之一。此外日本京烧也吸收了在中国区域所改良变形的交叠双球图案（双钱纹），但经由与其他图纹的安排布局而趋和样化。至于17世纪伊朗萨法维青花器也是模仿了明代的璎珞式球纹。

　　另一个值得留意的现象是，外来的球纹在中国的几种变革，并无取代或者更换中国类似图纹之情况，而是彼此共存，并且作为传统的图案延续到今日。而当17至18世纪中国陶瓷大量输出之际，球纹也自然地成为外销陶瓷的装饰图纹，影响及于伊斯兰地区或欧洲的陶瓷制作。对于欧洲区域的消费者而言，中国陶瓷是有着东方异国情调的舶来品，然而我们往往无法掌握当他们目睹中国陶瓷球纹装饰时的审美情趣或想象。以一件17世纪输往欧洲的宜兴紫砂壶为例（图112），其壶身下方台座饰镂空的连续式球纹，由于宜兴紫砂的紫红胎色酷似古罗马的亮红陶（terra sigillate），紫砂壶壶身的浮雕式贴花，也和以外模模印浮雕式纹样的亮红陶的外观相近，再加上壶身台座的连续式球纹也是拜占庭王朝工艺品上常见的装饰纹样，因此，欧洲的消费者到底如何评估、赏鉴这一件贴饰着常见于古希腊和古罗马工艺品的葡萄花叶，并装饰着今日中国设计图籍将之称为"连钱纹"或"古钱套"的连系式镂空球纹、有着典型中国式吉祥意涵的紫砂壶？是带有异国情调的东方文物，抑或是模仿古罗马陶器的亚洲版亮红陶？实在耐人寻味。

　　亚洲区域的球纹也有婉转的遭遇。如东爪哇Majapahit朝（《元史》称"马

图112b 同左 器足球纹局部

图112a
宜兴紫砂葡萄叶纹把壶
17世纪 高16.6厘米
荷兰国家博物馆（Rijksmuseum, Amsterdam）藏

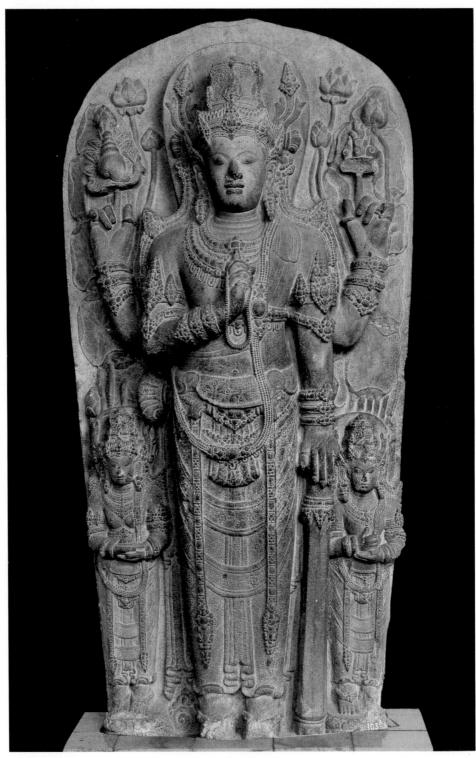

图113a 四臂神像 14世纪 高213厘米 印尼雅加达国立博物馆藏

图113b 同左 局部

图115 爪哇Demak清真寺越南狮子戏球纹青花壁砖
15世纪 段十字型 本堂外阵东壁面

图114 爪哇Demak清真寺越南青花球纹壁砖 15世纪
真圆型(上)变形十字型(下) 本堂内阵西壁圣龛内

喏巴歇",《明史》称"满者伯夷")出土的14世纪四臂神像石雕腰带就阴刻着四瓣式球纹(图113),应予一提的是,其都城遗址在今Mojokerto州Truwulan郡,所出元代14世纪至正型青花瓷估计有六千件之多。[29]爪哇北部约兴建于15世纪后期的Demak伊斯兰教清真寺(Masjid dan Makam Demak)正殿内区西壁圣龛内贴饰的由越南烧制的青花瓷砖也以球纹为饰(图114)。其正殿外区东壁面阶段式十字形青花壁砖菱形开光内更绘饰业已中国化的狮子戏球纹(图115),是中国吉祥纹样进入伊斯兰教圣域的有趣案例,而上引青花壁砖则是印尼伊斯兰教徒承袭西亚伊斯兰教建筑装饰传统向越南窑场定制的商品。[30]另外,舶载大量15世纪后期至16世纪前期越南制外销瓷却不幸于会安(Hoi An)、占婆(Lu Lao Chau)岛域失事沉没的所谓会安沉船(Hoi An Shipwreck),不仅可见狮子戏球母题的制品(见图64),亦见不少以球纹为主题的青花或青花红绿彩盖盒(图116)。从目前的资料看来,15至16世纪的越南瓷窑曾大量仿烧景德镇青花瓷并以此外销,成为中国陶瓷贸易的竞争对手,其产品不仅输入琉

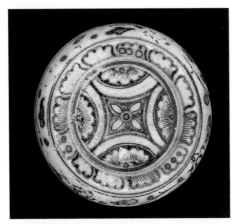

图116 越南青花红绿彩球纹盖盒
15至16世纪 直径6.7厘米
惠安沉船(*Hoi An Shipwreck*)打捞品

图117 "周丹泉造"铭黄釉鼎 17世纪
高16.8厘米 台北故宫博物院藏

球、日本或印尼等地，于埃及福斯塔特（Fustat）、西奈半岛西海岸南部港口遗迹，以及阿拉伯联合酋长国哈伊马角（Ras Al-Khaimah）朱尔法（Julfar）等遗址亦曾出土越南陶瓷标本。[31]虽然笔者实在好奇，当其中部分区域消费者目睹越南陶瓷上这似曾相识的球纹，特别是业已中国化的狮子戏球纹时的审美感受职何？可惜本文目前仍无能力解决此一疑惑。就此而言，中国区域明万历十九年（1591）刊高濂《遵生八笺》却批评了当时的人模仿因制作仿定文王鼎炉而喧腾一时的著名文人陶工周丹泉的陶瓷桶炉，认为这类仿周氏作品"以锁子甲、球门、锦龟纹穿挽为花地者，制作极工，不入清玩"（卷十四《燕闲清赏笺》上卷）。看来在高濂眼中，这类装饰着球纹（球门）等纹样的精致陶瓷充其量只能是虽工亦匠的俗货。值得一提的是，台北故宫博物院也收藏了一件腹底带"周丹泉造"刻款的黄釉兽面纹鼎（图117），该鼎炉是目前所知唯一一件清宫传世之举世闻名的带周丹泉铭记的陶瓷制品。至于这件在鼎身腹刻饰兽面纹，余白填刻四瓣球纹的黄釉鼎炉果真是出自周丹泉之手的名物，抑或只是高濂所谓"不入清玩"的赝品，笔者至今仍旧迷惘而不得其解。

图118 高丽青瓷七瓣式球纹镶嵌盒 13世纪
直径8.8厘米 日本大阪市立东洋陶磁美术馆藏

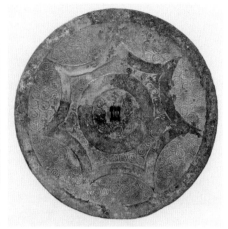

图119 涡纹地连弧纹镜 秦代 公元前3世纪
直径14.6厘米 日本东京国立博物馆藏

文末，笔者应有义务再对高丽青瓷球纹的可能来源略作交待。以高丽青瓷的球纹造型而言，虽以四瓣式球纹居多，但亦存在五、六、七以及八瓣式球纹饰。如前所述，六瓣式球纹见于唐代六瓣式银盒（见图33），而偶可见到的七瓣式球纹（图118）则和中国区域战国时期铜镜镜背的七弧垂幕纹构图有相近之处（图119）；八瓣式球纹既见于汉代铜镜镜背的八连弧，也见于高丽朝的铜镜。不过，如果考虑到高丽青瓷的整体器式特征与北宋汝窑

图120 山东大汶口文化四瓣花彩陶漏缸(线绘图)
高30.8厘米

青瓷或耀州窑青瓷等宋代瓷窑制品的紧密关连，特别是四瓣式球纹是不少宋代陶瓷常见的时尚纹样，本文因此倾向认为高丽青瓷球纹的祖型有较大可能来自宋代陶瓷等工艺品，而与时空断裂的中国古代铜镜纹样无涉。同样的，中国山东省大汶口文化遗址出土的距今6000-5800年的彩陶漏缸（图120），陶缸彩绘的四瓣花构图虽也和本文四瓣式球纹有相近之处，而河南省庙底沟等中国新石器时代彩陶亦见类似纹样，但目前并无任何资料显示其和隋唐时期出现的球纹有关，因此本文主

图121 青瓷镶嵌球纹盖盒
现代仿品 直径6.4厘米
台北故宫博物院藏

观地予以排除。另外，直到今日东亚区域球纹造型也是以四瓣式球纹最受欢迎，如承大阪市立东洋陶磁美术馆荣誉馆长伊藤郁太郎怂恿推荐，近年由台北故宫博物院购藏的现代仿品即属四瓣式（图121）。

〔原载《故宫学术季刊》第34卷，第4期，2019年〕

17世纪赤壁赋图青花瓷碗
——从台湾出土例谈起

北宋元丰五年（1082）初秋七月，苏轼（字子瞻，号东坡居士，1036-1101）同友人泛舟黄州城外赤鼻矶，同年十月再次和友人舟行黄州赤壁山南面矶头。分别完成于这两次赤壁之行的前、后《赤壁赋》，不仅是苏轼个人文采的巅峰，其作为千古名文至今传诵不衰，位于湖北省的黄州赤鼻矶因此又有"东坡赤壁"的称呼。

从文献记载看来，早在苏轼在世时，已有和《赤壁赋》相关的画作在其交友圈中流传。就现存实物而言，传北宋乔仲常《后赤壁赋图》卷（纳尔逊-阿特金斯美术馆藏）和传南宋杨士贤《前赤壁赋图》卷（波士顿美术馆藏）就分别以图像来捕捉前、后赤壁二赋的情景。日本收藏的南宋样式剔红（图1）[1]或剔黑赤壁赋图漆盘也是从两赋中各选取一场景来呈现东坡舟游赤壁；数年前出现市肆的一件南宋花口银盘，盘心凿刻苏轼和二友人泛舟饮酒场景，其中一人吹箫，另一人举手执刻有"前赤壁"铭的书册，位于两人之间的苏轼则做击掌唱和状（图2）。

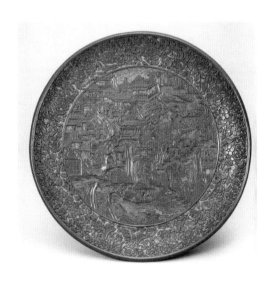

图1　南宋样式剔红赤壁赋图漆盘　日本私人藏

图2a 赤壁赋图银盘 南宋 直径26.5厘米　　　　　图2b 同左 局部

[2]赤壁赋图同时也是宋代以来、特别是明代绘画和工艺品的时尚母题。本文的目的，主要拟先介绍台湾遗址出土的17世纪赤壁赋图青花瓷标本，进而谈谈与之有关的几个问题。

一、台湾出土诸例

台湾遗址所见17世纪赤壁赋图标本均属青花瓷碗残件，出土地点包括了高雄县左营、宜兰县礁溪以及外岛澎湖马公，分别介绍如下。

（一）高雄县左营清代凤山县旧城聚落遗址

发掘报告书所揭载的赤壁赋图标本计二件，器式大体相近。其中一件器形相对完整的撇口碗（图3），内底心书方框"福"字，外壁绘带顶篷的轻舟，篷下有坐者三人，船尾立一船夫，其余留白部位则书汉字数行，但字迹抽象，内容无法识别。青花发色清淡，施满釉，圈足着地处沾黏大小不一的垫烧砂粒。[3]于碗外壁绘饰泛舟人物，题名"赤壁赋"且抄录赋文的17世纪青花碗经常可见，如日本东京国立博物馆藏福建漳州窑制品（图4）即为一例，[4]后者于带篷舟中乘

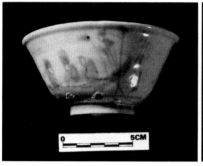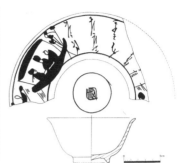

背面

图3 青花赤壁赋图碗 17世纪 台湾高雄县左营清代凤山县旧城聚落遗址出土

坐三人，正中一人亦如左营清代凤山县旧城聚落标本般头戴大型方帽，应即苏轼爱用的乌角头巾，也就是俗称的"东坡巾"。其巾制造型方正，有四墙，墙外有重墙，比内墙稍窄小，前后左右各以角相向，戴之则有角，介在两眉之间，台北故宫博物院藏元代赵孟頫（1254-1322）《苏轼像》（图5）头巾可以参照。[5]高雄县左营清代凤山县旧城聚落遗址，传说是郑成功所设军屯前峰尾所在地，伴出的陶瓷有不少属17世纪后期，即清代康熙（1662-1722）前期制品，遗址并且出土有日本九州肥前青花残瓷碗，后者之相对年代约在1660至1680年之间。[6]

图4 青花赤壁赋图碗 17世纪
日本东京国立博物馆藏

（二）宜兰县礁溪淇武兰遗址

位于宜兰县礁溪乡二龙村和玉田村交界的淇武兰遗址，是台湾北部噶玛兰人居地，推测应即文献中的淇武兰社（Kibannoran）。遗址所见赤壁赋图碗虽仅存人物部位残片（图6），[7]但从标本器形、人物画风以至圈足做法等各方面均与前引高雄左营凤山旧城遗址所出标本雷同一事看来，已佚失的部位可能原亦书写有抽象赤壁赋文，其年代亦应在17世纪后期。淇武兰遗址出土

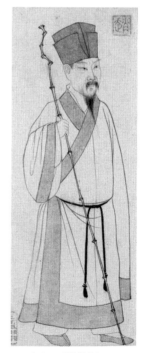

图5 赵孟頫《苏轼像》 元代
台北故宫博物院藏

图6 青花赤壁赋图碗残片 17世纪
台湾宜兰县淇武兰遗址出土

图7 青花赤壁赋图碗残片 17世纪
福建省平和县漳州珠塔窑窑址出土

图8 青花后赤壁赋图碗残片 17世纪
福建省漳州秀篆窑窑址出土

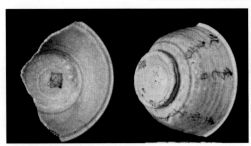
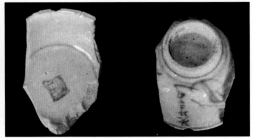

图9 青花前赤壁赋碗残片 17世纪
台湾澎湖马公港采集

图10 青花前赤壁赋碗残片 17世纪
台湾澎湖马公港采集

的中国陶瓷数量极为庞大，有数万件之多，其中不少属16世纪后期至17世纪福建省漳州窑系制品。经由遗址伴出标本的胎釉特征之比对，我认为淇武兰和左营凤山旧城等两处遗址出土的赤壁赋图青花碗均属福建地区瓷窑所生产，特别是和漳州珠塔窑窑址出土标本最为近似（图7）。[8]其次，漳州地区宫仔尾窑或秀篆窑窑址也曾出土于碗外壁绘图或楷书《后赤壁赋》之残片（图8），[9]表明该地区不止一处瓷窑都烧造这类流行母题。

（三）澎湖马公港

相对于台湾本岛出土的赤壁赋图标本属带有图像和赋文的制品，澎湖马公港所采集的两件标本则只见文字。其中一件黄加进采集标本（MGG0239）（图9）书"壬戌之秋七月既望苏"，另一件陈信雄采集标本（MGG0070）（图10）书"既望苏"。[10]由于两件标本碗式及书风和前述台湾本岛出土例有异，所以无从判断标本已佚失部位是否绘饰舟游图像。相对而言，马公港采集标本因可识明文字，可知书写的正是《前赤壁赋》"壬戌之秋，七月既望，苏子与客泛舟游于赤壁之下"开首及以下数句。

另外，以上两件书《前赤壁赋》标本，其碗口沿明显外折，整体造型和福建省漳浦市坑村清康熙四十年（1701）黄性震墓出土的青花碗式（图11）类同，[11]推测其年代亦约在17世纪末至18世纪初。

图11 青花"寿"字碗（线绘图）
福建省漳浦黄性震墓（1701）出土

（四）澎湖风柜尾

标本为碗底部分残片（图12），但仍可识别出内底绘几何花卉装饰带一周，近底心处有一"永"字，外底无釉，切削出璧足。采集者依据残片的形制特征，推测其应属土耳其炮门宫殿博物馆（Topkapi Saray Museum）藏内底书"永乐年制"、外壁绘赤壁图并书赋文的青花瓷碗一类制品。[12]其次，距中国一万五千海里的埃及福斯塔特（Fustat）遗址也曾采集到碗心书"永乐年□"青花标本（图13）。[13]上述风柜尾出土标本有可能亦属赤壁赋图碗残片，如荷兰收藏的一件青花赤壁赋图碗（图14）之底足造型，甚至内底几何花卉装饰带等特征均和风柜尾标本近似，[14]但不宜一概而论。比如说，近年四川省成都市下东大街遗址出土的内底绘几何纹装饰带，底心书"永乐年制"款的璧足青花碗（图15），[15]其外壁乃是绘饰凤纹，与赤壁赋图无关。相对而言，四川省崇州市明代窖藏出土的赤壁赋图碗（图16），碗心则书"玉堂佳器"。[16]四川地区屡次出土赤壁赋图

图12 青花"永"款残片及线绘图
17世纪 台湾澎湖风柜尾采集

图13 "永乐年□"青花残片 17世纪
埃及福斯塔特遗址出土

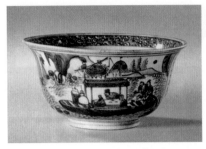

图14 青花赤壁赋图碗 17世纪 荷兰Rijksmuseum Amsterdam藏　　　　　　　　　　　　　　　　　（局部）

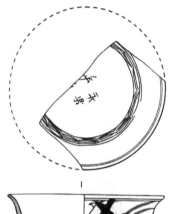

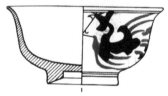

图15 青花"永乐年圜"款凤纹碗（线绘图）
17世纪 四川省成都市出土

图16 青花赤壁赋图碗（线绘图） 17世纪
四川省崇州市明代窖藏土

青花陶瓷一事，很容易让人联想到苏轼本籍四川眉山，此或致使后世四川居民与有荣焉地更加喜爱这类装饰母题。

另一方面，散布于风柜尾一带的17世纪陶瓷标本，极有可能和1622年荷兰司令官雷约兹（Cornelis Reijerszn）率舰队入侵澎湖并在风柜尾蛇头山构筑堡垒等情事有关。荷兰人两年之后（1624）拆毁城堡，转赴台湾重新建构初称奥伦治城（Fort Orange）、后来奉总公司命令改称为热兰遮城（Fort Zeelandia）的城堡，所以散布于风柜尾城堡遗址的陶瓷标本可能有不少是属于17世纪前期制品。此外，从流传于世的玉璧足底青花瓷经常带有天启（1621-1627）纪年铭文，[17]而日本遗迹出土景德镇窑玉璧足青花蔬菜纹碟的年代亦多集中于17世纪10至20年代，不晚于40年代，[18]据此可以推测风柜尾璧足青花标本的年代亦约在这一时期。另从标本的胎、釉及青料色调特征，以及景德镇湖田、红塔等窑址曾采集到的同类标本（图17），[19]可知此类制品的产地是在江西省的景德镇。

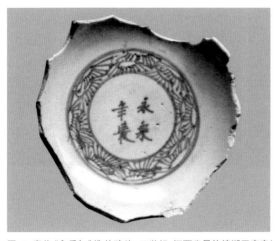

图17 青花 "永乐年制" 款残片 17世纪 江西省景德镇湖田窑窑址出土

二、作为明代后期时尚装饰母题的赤壁赋图

就书法或绘画创作而言，书写苏轼《赤壁赋》或摹绘赤壁图传世名作，以及重建、追忆苏轼和其友人舟游赤壁的情景，可说是北宋以迄近代文人墨客偏爱不辍的风雅题材。应予一提的是，东坡赤壁图像到了明代、特别是16世纪明代后期，似乎随着当时慕古之风盛行而渐成一种时尚的符号。继万历三十七年（1609）王圻《三才图会》区分周瑜赤壁战之武赤壁，和东坡舟游的文赤壁，崇祯六年（1633）何镗编《名山胜概记附名山图》亦收入蓝瑛（1585-? ）《 "赤壁" 图》；万历三十四年（1606）陈汝元《金莲记》既见苏轼游赤壁图，万历四十年（1612）汪氏辑《诗余画谱》也收入了赤壁怀古图，至如明代杂剧如许潮《赤壁游》则继承元杂剧将与苏轼同游赤壁的友人改编成佛印和黄庭坚，似乎更是受到民间广大的好评。[20] 在此一时代氛围之下，明代后期也频繁地出现以赤壁赋图为装饰题材的各种材质工艺品，其中又以陶瓷表现得最为突出，其数量也最为可观。换言之，尽管宋代以来断断续续可见少数以赤壁赋图为母题的宋、元时期漆器或金银器，但明代后期陶瓷等工艺品所见赤壁赋图，则有较大可能是在当时玩古之风气推波助澜下异军突起的产物，并且成为一种时尚的图记。

除了中国之外，不少国家的遗址都出土有赤壁赋图陶瓷标本的例子，东南亚印尼（图18）、[21] 越南或东北亚日本亦曾出土17世纪中国赤壁赋图青花瓷碗。

图18a 赤壁赋图碗残片 印度尼西亚Trowulan遗迹出土　　图18b 同左 背底

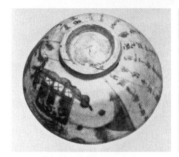

图19 青花赤壁赋图碗及线绘图 17世纪 越南会安(Hoi An)出土

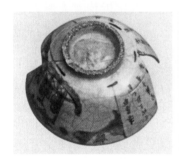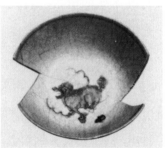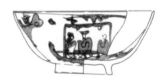

图20 青花赤壁赋图碗及线绘图 17世纪 越南会安(Hoi An)出土

其中，经正式发表的越南地区出土标本集中于会安（Hoi An）。[22]从报告书揭示的线绘图看来，可将之区分成福建省漳州窑系以及江西省景德镇窑系等两路制品，前者碗壁绘三人乘坐于舟并立一船夫，余白处书赤壁赋文，整体作风略同前引东京国立博物馆藏品（见图4），内底心既有书写"魁""福"等文字者（图19），亦见绘狮形兽（图20）或莲荷花卉者。后者江西景德镇制品之碗形，有直口和撇口二式，直口碗（图21）器形保存相对完整，碗口内沿及内底近碗心处饰花卉装饰带，外壁绘舟行图并书赤壁赋文，内底心有"永乐年制"款，大平底下

图21 青花赤壁赋图碗（线绘图） 17世纪 越南会安（Hoi An）出土

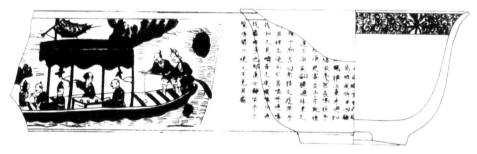

图22 青花赤壁赋图碗（线绘图） 18世纪 日本长崎唐人屋敷遗迹出土

置圈足；撇口碗仅存口沿及碗壁部位残片，底足造型不明。

日本出土的中国制赤壁赋图青花碗可区分为漳州窑和景德镇窑等两路标本。前者见于爱知县丰桥市吉田城址出土青花碗，内底绘花卉，圈足，外壁书“是年十月之望”等《后赤壁赋》文句，[23]至于景德镇制品可以长崎市十善寺地区的所谓“唐人屋敷”住居遗迹出土标本做一说明（图22）。[24]造型呈撇口、深腹，碗壁较厚，底置璧形足。碗口内沿及近碗心处饰几何花纹装饰带，近碗心处有“永乐年制”四字变体篆款，碗外壁带篷轻舟除绘三人坐乘篷下，船头另有正在生火温酒的侍仆，船尾则是操桨的船夫夫妇。碗壁所书赤壁赋文字迹工整，故可轻易辨识出抄录的乃是《后赤壁赋》。做工相对精致，属高档次的景德镇民窑制品。不过，就如大桥康二所指出，该出土于1689年设置的唐人屋敷遗迹的赤壁赋图碗碗口沿涂施铁呈色的褐边，而此一褐边装饰并不见于目前所知景德镇17

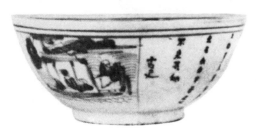

图23 青花赤壁赋图碗 17世纪
印度尼西亚哈彻号沉船（Hatcher Shipwreck）出水

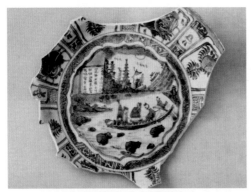

图24a 青花夜游赤壁图盘残片 17世纪
马来西亚万历号沉船（Wanli Shipwreck）出水

图24b 同上 局部

世纪前半烧造的赤壁赋图碗，其次，碗内壁近口沿处以涡纹唐草为地的朵花装饰带，则和东京都汐留遗迹伊达家屋敷出土的清代18世纪前期标本一致，故其相对年代也应在此一时期。[25]换言之，是晚迄18世纪景德镇所烧制的作品。

陆地遗迹之外，沉船舶载品则从另一侧面提示了赤壁赋图陶瓷的可能消费网络。比如说，20世纪80年代于印尼海域打捞上岸的哈彻号沉船（Hatcher Shipwreck）遗物当中，即见赤壁赋图青瓷碗（图23），从碗外壁赋文以"不见其处"结尾，可知书写的正是《后赤壁赋》。[26]由伴出之带"癸未春日写"干支铭文青花罐等推测，一般都接受该"癸未"相当于明崇祯十六年（1643），也就是说，哈彻号沉船属17世纪40年代的沉船。其次，数年前于马来西亚海域发现之相对年代约于17世纪20至30年代的万历号沉船（Wanli Shipwreck）亦见赤壁赋图青花瓷盘（图24）。盘内壁饰开光，内填杂宝或折枝花卉，盘心花形开光内以乘坐于舟中的三名戴冠人物及船尾的操桨船夫为前景，以城垣和多层塔为衬托的背景，崖壁高塔一侧另有方形开光，内书佚名《夜游赤壁》诗："五百年前续此游，水光依旧接天浮。徘徊此夜东山客，恍惚当年壬戌秋。"[27]从而可知，盘心所见乘舟人物其实并非苏轼一行，而是五百年后追慕效法苏轼而游历赤壁的明代闲情人士，此一图像可作为赤壁赋图内容随时

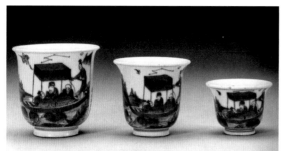

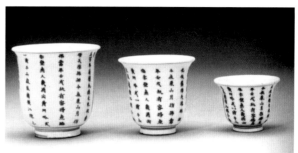

图25a 青花夜游赤壁图杯 17世纪 故宫博物院藏　　　　图25b 同左 侧面

图26 青花后赤壁赋、夜游赤壁花觚
17世纪 故宫博物院藏

代嬗变的有趣例证之一，而盘内设开光题诗之布局构思，则又见于前述日本私人藏南宋样式剔红漆盘（见图1），后者开光内书《后赤壁赋》开首数句。另外，沉船报告书推测该青花瓷盘开光内所见《夜游赤壁》题诗，或出自崇仰苏轼的公安派袁氏昆仲（袁宗道，1560-1600；袁宏道，1568-1610；袁中道，1570-1623）之手，此虽仅止臆测，未能确证，但该《夜游赤壁》却为后世清代民间瓷窑所采行（图25），以致成为赤壁赋图发展史上的另一格套，甚至与苏轼《赤壁赋》共同书写在同一件作品之上（图26）。[28]

相对而言，我认为荷兰私人藏（Jan Menze van Diepen Foundation）的一件康熙（1662-1722）前期抄录有《后赤壁赋》全文的青花瓷碗（图27），碗外壁所见三人立于江边的场景[29]则有可能是源自台北故宫博物院藏文徵明（1470-1559）《仿赵伯骕后赤壁图》长卷中的

图27 青花赤壁赋图碗 17世纪
荷兰Jan Menze van Diepen Foundation藏

图28 文徵明《仿赵伯骕后赤壁图》卷（局部） 明代
台北故宫博物院藏

一景（图28），或者说是文人绘作赤壁赋图习惯采用的场景安排。对照文氏画作，则前引青花瓷碗所见立于岸边的三人单景式图像，所寓意的似乎正是《后赤壁赋》"二客从余过黄泥之坂，霜露既降，木叶尽脱，人影在地，仰见明月"场景的写实。[30]只是中间立者秃头无发，故其图像显然又承继了明代晚期将与苏轼共游赤壁的道士杨士昌等二人，置换成僧人佛印和黄庭坚的民间优场剧本或插绘。李日华（1565-1635）《六研斋笔记·二笔》曾对此一张冠李戴的赤壁图有过精简而又幽默的记事，即：

余偶阅时画赤壁图，舟中作一僧，余戏笔加冠，作道士形，旁观者以为浪然耳。余曰："此实录也。"盖坡赋中所云："客有吹洞箫者"，乃绵竹道士杨世昌也，若佛印足迹，未尝一至黄，徒以优场中所见为据，正矮人观戏，村汉说古耳。[31]

参照明代毛晋《金莲记》等赤壁赋相关杂剧，可以推测上引青花瓷碗所见三人物，由左至右分别是黄庭坚、佛印以及头戴乌角巾的苏轼。

三、东北亚生产的赤壁赋图青花瓷

赤壁赋图也是东北亚朝鲜半岛水墨画家经常摹绘、创作的主题，除了韩国国立中央博物馆藏传安坚（约1400-1470）《赤壁图》之外，[32]郑敾（1676-1759）则是以本国的临津江为背景，创作了所谓《临津赤壁》（图29）。[33]其次，从日本禅僧文献可以推测早在14世纪后期《赤壁图》或让人联想起赤壁的山水图已经开始被描绘，但现存可确定为《赤壁赋图》的作品则要晚迄江户时代（1603-1867），如其时的画坛领袖狩野探幽（1602-1674）作品即见《后赤壁赋》之舟游场景。[34]

另一方面，就与本文相关的论题而言，相对于朝鲜半岛目前似乎未见朝鲜王朝（1392-1897）时期赤壁赋图陶瓷制品，日本九州肥前窑ノ辻窑（佐贺县山内町）或长谷吉窑（佐贺县有田町）则于17世纪开始烧造以赤壁赋图为主题的青花制品。其中，窑ノ辻窑青花瓷盘（图30）外壁绘折枝花，圈足内双重方框中书"福"字，盘心绘舟游赤壁图，带篷舟上插置旗帜，与中国明代后期赤壁赋图青花碗相仿佛，其相对年代约于17世纪30至40年代之间。[35]

长谷吉窑制品（图31）系将碗外壁区隔成两个画面，其一是描绘三人乘坐于带篷舟中的场景，另一区隔单位则书写数行图案化"寿"字，外底圈足内青花花押形"制"字款，其制作时期属有田古窑Ⅲ期，即17世纪50至70年代之间。[36]从马来西亚万历号沉船打捞品中见有在碗外壁设圆形开

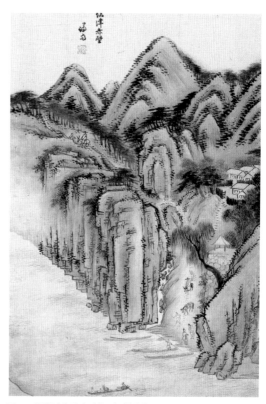

图29 郑敾《临津赤壁》 朝鲜李朝
韩国梨花女子大学博物馆藏

图30 青花赤壁赋图盘 17世纪
　　日本肥前窑ノ辻窑址出土

图32 青花开光人物"寿"字碗 17世纪
　　马来西亚万历号沉船（*Wanli Shipwreck*）出水

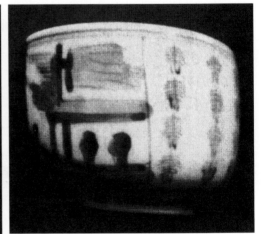

图31 青花赤壁赋图碗残件 17世纪 日本肥前长谷吉窑窑址出土

光人物、余填饰"寿"字的青花碗（图32），[37]可以推测肥前长谷吉窑上引青花碗极可能是撷取了明代赤壁赋图碗的舟游赤壁图样，却又舍弃繁缛的赤壁赋文，而将之置换成书写容易同时具吉祥意涵的连续寿字。无论如何，肥前17世纪赤壁赋图陶瓷的模仿参照对象，并非来自文人水墨画作，而应是选择中国明代晚期青花瓷上的图纹，并重新予以组合配置，如有田町山边田窑址所出标本，碗外壁画人物泛舟图，不书赋文，仅在碗心书记青花"赤壁赋"（图33），[38]相对的也有书写难以辨识的汉字体和人物泛舟图，但消费者仍可从碗心所书"赤壁赋"铭记得以识别图案的主题。

图33 青花赤壁图碗残片 17世纪 日本有田町山边田窑窑址出土

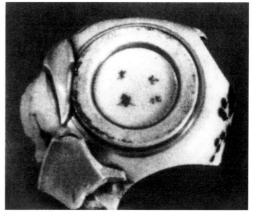

图34 "永乐年制"款青花赤壁赋图盘残件 19世纪 日本肥前樋口窑窑址出土

　　大桥康二曾经指出，有田赤壁赋图陶瓷虽始烧于17世纪江户初期，经一度沉寂之后于江户后期再度复苏，如佐贺县有田町樋口窑窑址出土相对年代在19世纪20至60年代的青花盘（图34），除于内壁抄录赤壁赋之外，盘心另有双圈"永乐年制"款。[39] 如前所述，17世纪景德镇窑赤壁赋图碗亦见"永乐年制"款，大桥氏进而认为以赤壁赋为母题的作品因曾见于15世纪的扇面，而赤壁赋图钵之风格有的亦如同扇面的表现，因此17世纪赤壁赋图青花碗之图像实滥觞于15世纪永乐时期扇面所绘赤壁赋图。依我之见，尽管大桥氏的说法看似合理，然而17世纪景德镇窑赤壁赋图碗之风格来源还是要回归到永乐时期压手杯的鉴赏史来予以掌握，如此才符合此一时段中国陶瓷史的发展脉络。

四、从"永乐年制"压手杯到赤壁赋图青花碗
——以清宫旧藏赤壁赋图青花瓷碗为例

现藏台北故宫博物院的青花赤壁赋图碗（图35）原陈设于清宫景阳宫正殿，造形呈敞口略外翻，口沿以下弧度收敛，器壁较厚，下置璧足；外足墙略高于内足墙，细白胎无釉，明显可见辘轳璇修同心痕迹。尺寸小，高4.2厘米，最大径8.6厘米，釉色光亮。碗外壁一面绘三人乘坐舟中，舟尾有操桨船夫二人载浮于沄沄江水之上，两侧饰崖壁，上方有圆月和三连星，余三分之二外壁抄录《后赤壁赋》；由于圆月和三连星应是《前赤壁赋》"月出于东山之上，徘徊于斗牛之间"的图像化，所以台北故宫博物院收藏的这件清宫旧藏赤壁赋图青花碗可说是以图像和赋文的方式，将前、后赤壁之游融合在碗的外壁。内壁近口沿和底心处饰几何花卉装饰带，内底有"永乐年制"四字篆款，口沿装镶金属铜扣。在此需要留意的是，该两件清宫传世赤壁赋图碗内壁近口沿处及碗心永乐年款外周所饰，以涡纹唐草为地的朵花装饰带之造型特征，与前述日本长崎市唐人屋敷遗

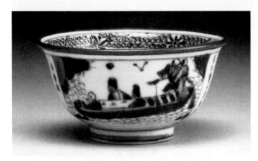

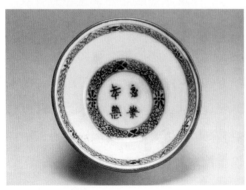
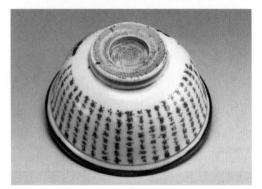

图35 青花赤壁赋图碗 17末至18世纪前期 台北故宫博物院藏

图36 斗彩人物笠式碗 清康熙 高5厘米 河北省高阳县李鸿藻墓出土

迹（见图22），或东京都汐留遗迹伊达家屋敷出土的18世纪景德镇赤壁赋图碗所见装饰带属同一类型。不仅如此，绘有此一相对年代在18世纪的装饰带之赤壁赋图，所见舟楫均无顶棚，也和明末17世纪制品苏轼及友人均坐于带顶棚的舟楫饮酒唱和的氛围有所不同。因此，个人同意大桥康二将故宫藏品的年代厘定在17世纪末至18世纪前期。[40]此一年代观，亦可从日本兵库县伊丹市伊丹乡遗址这一因元禄大火灾（1699或1702年）而废弃的同式景德镇青花赤壁赋图碗标本得到验证。[41]另外，此一形式的装饰带也见于河北省高阳县邢家南村康熙年间（1662-1722）李鸿藻墓出土的斗彩人物笠式碗（图36），[42]该碗碗心"永乐年制"变体篆文的书风也和故宫藏品有同工之趣。

另一方面，就工艺美术品范畴而言，若说16世纪明代后期兴起的赤壁怀古图像持续流行于18世纪景德镇陶瓷，也是理所当然的事。问题是，景德镇大量烧制的青花赤壁赋图制品为何会集中在此一特定碗式？并且为何会在碗心书写"永乐年制"纪年而致成为具有特定格套的碗式？我认为，其应和永乐压手杯以及明代晚期兴起的仿制压手杯式的风潮息息相关。特别是前述故宫传世清初赤壁赋图青花碗尺寸小巧（高4.2厘米，口径8.7厘米），因此不仅在造型方面，其尺寸亦和永乐时期青花压手杯（高4.9厘米，口径9.1厘米）相近。

明初永乐年间（1403-1424）烧造的所谓"压手杯"是中国陶瓷鉴赏史上的名品之一，而撰文赞誉永乐压手杯的文献和晚明玩古之风的年代则又有着重叠之处，如初刊于万历十九年（1591）高濂《遵生八笺》或刊刻于天启年间的《博物

要览》，即对永乐压手杯推崇备至。两书所书相关内容大体相近，即：

> 若我明永乐年造压手杯，坦口折腰，沙足滑底，中心画有双狮滚球，球内篆
> 书"永乐年制"四字，细若粒米，为上品；鸳鸯心者，次之；花心者，又其次
> 也。杯外青花深翠，式样精妙，传用可久，价亦甚高。若近时仿效，规制蠢厚，
> 火底火足，略得形式，殊无可观。（《遵生八笺·论饶器新窑古窑》）

该一鉴赏品评此后又为清乾隆年（1736-1796）朱琰《陶说》（《压手杯》条）
或嘉庆年（1796-1820）蓝浦《景德镇陶录》（《永（乐）窑》条）所继承。

就传世的几件永乐年制压手杯的造型和款识看来，其口沿略外卷，器壁较
厚，口沿以下弧度内收，下置圈足，内底心均有"永乐年制"青花篆款。不同的
只是凡内底心绘花者（图37），款识是书于花心；而内底绘双狮滚球者，其年款
则是书于球上，[43]款识书写和装饰特征完全符合上引《遵生八笺》对于永乐压
手杯的描述。

早在20世纪60年代，孙瀛洲已曾指出后世所仿制之永乐压手杯，自嘉靖
（1522-1566）、万历（1573-1620）年间趋向大型化，致使"杯"过渡成了
"碗"。[44]毫无疑问，清宫旧藏明末景德镇赤壁赋图青花碗之器形其实就是大
型化的压手杯，至此我们才能理解此式赤壁赋图碗之碗心何以绝大多数均书写
"永乐年制"款。不仅如此，其口沿外撇、碗壁偏厚的器式特征，应该也是对于
压手杯杯式的模仿。如果借用朱琰《陶说》的话，所谓压手杯是因其"坦口折

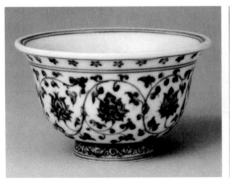 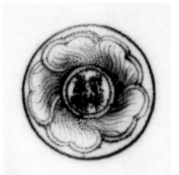

图37 永乐年制压手杯 15世纪 直径9.2厘米 故宫博物院藏

腰，手把之，其口正压手"；为了让虎口有"压手"之感，器壁需加厚以增加重量；就此而言，宽边璧形足虽说是明代晚期民窑制品常见的器式，但同时亦可视为陶工为增加重量所做的正确抉择，而此一仿永乐青花压手杯迄清初雍正时期仍持续进行（图38），其杯心"永乐年制"篆款既和赤壁赋图碗所见相类（见图35），底足同样呈玉璧形。有趣的是，日本江户后期有田烧仿制的赤壁赋图皿（见图34），其外底虽书"成化年制"，但从底足呈璧形且内底心带"永乐年制"款看来，显然又是对此类晚明景德镇窑赤壁赋图青花璧足碗的模仿。

《遵生八笺》曾对永乐年间以及明代晚期的压手杯之底足特征进行了外观的描述，即相对于永乐压手杯的"沙足滑底"，万历年间的仿品则为"火底火足"。顾名思义，所谓沙足、滑底应是指圈足着地处垫砂烧制且足内施釉；而火底、火足则有较大可能是形容无釉露胎的底足；至于前引清宫旧藏清代18世纪赤壁赋图碗璧足无釉，无疑也是意图模仿永乐压手杯底足的刻意行为。

五、"赤壁赋"再流行：日本19世纪的情况

在日本接受中国文物（唐物）的文化史上有几个值得留意的时段，当中就包括了19世纪前期，特别是文政年间（1818-1830）再次勃兴的对于明代（1368-1644）古物的搜求风潮，其同时也是日本茶道具史上经常为人谈论的议题。

17世纪，日本模仿赤壁赋图陶瓷的瓷窑，限于九州肥前地区的窑场，所模仿中国陶瓷的对象限于江西省景德镇窑和福建省漳州窑两处窑群的碗类。日本制品在图绘布局或赋文书写等方面虽有简化甚至形式化的倾向，但大多仍可辨识出其所模仿的中国祖型。到了18世纪，肥前窑场仍然是赤壁赋图陶瓷的主要生产地，但器形种类渐趋多元，出现不少更适合表现东坡偕友人游赤壁场景的盘碟类（图39）。此一多元化的趋势迄19世纪愈形明显，此时不仅出现了对中国明代古物的模仿，亦见摹模清代赤壁赋图陶瓷制品。如相对年代在1800至1860年的肥前地区木谷3号窑窑址出土的赤壁赋图碗残片（图40），即是仿自前引长崎唐人屋敷遗迹出土、由中国进口的清代18世纪赤壁赋图碗一类的制品（见图22）。不过相对于中国制品碗心"永乐年制"字铭呈右上、右下、左上、左下排列，木谷3

图38a 青花压手杯 清雍正 直径9.4厘米 故宫博物院藏

图38b 同左 内面

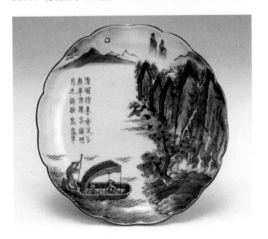

图39 伊万里青花赤壁图盘
18世纪 直径20.6厘米 日本九州陶磁资料馆藏

图40 赤壁赋文碗（线绘图） 19世纪
日本年木谷3号窑迹出土

号窑标本则作上下右左排列。肥前瓷窑之外，如近江石部窑于天保年间（1830-1844）所烧制之洋溢着和风器式的四方盘，盘内壁绘东坡游赤壁，但盘心却是书题当时日本闲情人士喜爱的汉诗，诗中甚至提及石部烧开窑情事（图41），[45] 整体装饰布局予人的印象是，赤壁赋图像是衬托日本汉诗的边饰，成了次要的角色。石部烧是文政年间（1818-1830）由东海道石部宿（今湖南市）数位豪商聚资创立而成的，产品多仿自肥前陶瓷和京烧，鼎盛于天保年间（1830-1844）。钦古堂龟佑于文政十三年（1830）著《陶器指南》也特别绘制了所谓"赤壁物"，并称所绘的青花赤壁碗乃距今四百多年前永乐年（1403-1424）的古物，青花之外

图41 石部烧青花四方盘 19世纪（1830-1844）　　　　　图42 日本文政十三年（1830）《陶器指南》的"赤壁物"
　　 宽22.2厘米 日本滋贺县立陶艺之森陶艺馆藏

亦见相同造型的五彩制品（图42）。[46]虽然钦古堂龟佑误将明代晚期带永乐伪款的赤壁赋图碗视为明初永乐朝的古物，却也透露出日本在文政年间不仅大量输入中国古陶瓷，致使日本起而仿效，其中又以京烧陶工的作品最具代表性。

　　如前所述，台北故宫博物院藏清初赤壁赋图青花碗（见图35）的造型尺寸是意图模仿明初永乐压手杯的产物（见图37），有趣的是，作为京烧著名陶工的仁阿弥道八（即二代高桥道八，1783-1855）长子的三代高桥道八于安政六年（1859）就制作了相近形制的赤壁赋图青花杯，图旁有"山高月小水落石出"《后赤壁赋》文句，通高3.1厘米，口径5.7厘米（图43）；而仁阿弥道八本人也曾以釉上红彩抄录赤壁赋全文作为茶碗的装饰主题（图44）。另外，世居京都的制陶家族永乐一门也对赤壁赋母题有着浓厚的兴趣，如第十一代永乐保全（1795-1854）所烧造仿明末陶工吴祥瑞水指，器身开光当中绘东坡和友人泛舟赤壁图（图45）。不仅如此，保全长子和全（1823-1896），更制作了金襕手赤壁赋图碗，碗心有青花"永乐精造"字铭，圈足内底钤印"河滨支流"单圈印记（图46）。从碗的造型、碗外壁图绘和赤壁赋文的书写布局等看来，其祖型应是来自明末崇祯年间的景德镇制品（见图14）。相对于明代赤壁赋图碗的大方沉稳，和全的作品则是在拘谨中显得轻盈华美，别有一番风情，而其"河滨支流"印记显然是来自《史记》圣人虞舜河滨做陶的典故，也就是后人所称颂之"河滨遗范"的故事。[47]

　　可以附带一提的是，前述制作赤壁赋文茶碗的仁阿弥道八和永乐保全，以及

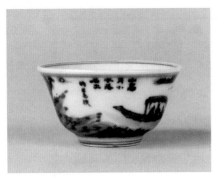

图43 青花赤壁图杯
三代高桥道八作（1859） 高3.1厘米

图44 赤壁赋文碗 仁阿弥道八作 19世纪 直径8厘米

图45 赤壁赋图青花水指 高槻窑 永乐保全作（1852）

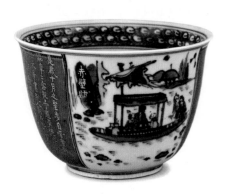

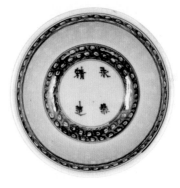

图46 赤壁赋图碗 永乐和全（1823-1896）作

图47 印花青花"夜游赤壁"碗 清光绪
直径12厘米 黑龙江省讷河市出土

《陶器指南》作者钦古堂龟佑等江户（1603-1867）后期京烧著名陶工均曾师事奥田颖川（1753-1811），而奥田颖川，本名庸德，是籍出颖川明末移居日本之陈姓中国人的后裔，也是出身富裕家庭具有文化素养的陶艺家。另一方面，相对于京烧名品，19世纪中国民窑量产的赤壁赋图碗亦值得略作介绍，此即黑龙江省讷河市清光绪年间（1875-1908）墓葬出土的带"五百年前续此游"《夜游赤壁》文句的青花碗（图47），从图像边廓等看来，所见青花图像和文字有可能是以印花技法印制而成的。

小 结

频繁见于明代后期陶瓷的赤壁赋图母题，到了清代仍盛行不衰。其时所见绘饰有此一主题的陶瓷制品种类亦趋多样，各式碗盘之外，以康熙年（1662-1722）制笔筒最为著名。尽管赤壁赋是苏轼传世的名作，而赤壁图绘也是文人雅好的场景，然而却也因陶瓷本身耐酸抗碱、不受侵蚀的物理特性而衍生出李渔（1611-1680）"陶人造孽"的议论，即：

碗碟中最忌用者，是有字一种，如写《前赤壁赋》《后赤壁赋》之类。此陶人造孽之事，购而用之者，获罪于天地神明不浅。

这是因为字纸委地可收付祝融焚之，但是：

有字之废碗，坚不可焚，一似入火不烬、入水不濡之神物。因其坏而不坏，遂而倾而又倾，道旁见者，虽有惜福之念，亦无所施，有时抛入街衢，遭千万人之践踏，有时倾入混溷，受千百载之欺凌，文字之罹祸，未有甚于此者。

图48 Jacques Linard *The Five Senses* 1638年
法国斯特拉斯堡博物馆藏

　　李渔因此呼吁惜福缙绅应谕知陶工不得于碗上作字（《闲情偶记·器玩部》）。

　　相对于17世纪中国文人对于书写有赤壁赋陶瓷毁之不坏的忧虑，经由东印度公司主要输往欧洲的克拉克瓷（Kraak Porcelain），既有以赤壁赋图为主要纹样的作品（见图23），法国画家Jacques Linard（1600-1645）绘制于1638年的*The Five Senses*（图48）则分别以乐谱（听觉）、玫瑰（嗅觉）、纸牌和钱币（触觉）、镜子和风景画（视觉）以及装盛于青花瓷碗的苹果、葡萄、无花果来表示"味觉"，后者盛满果物的青花瓷碗即是以赤壁赋图为装饰主题。[48]结合同画家创作于1627年和1640年的画作（图49、图50）亦见赤壁赋图青花碗，[49]可知此式景德镇青花制品确是流行于明末天启至崇祯年间。其次，尽管前引越南会安出土的赤壁赋图碗当中有的标本碗壁赋文已趋图案化（见图21），但若从传世的不少景德镇窑璧足赤壁赋图青花碗赋文字迹大多工整清晰一事看来，可以认为Jacques Linard画作所见图案化的赤壁赋文应是画家的诠释创作。另外，由于*The Five Senses*画面青花碗赤壁山水之构图以及坐舟船板等细部特征，和传世的一件书《后赤壁赋》文之作品（图51）极为类似，[50]推测画家应是以后赤壁图碗为模摹的对象。最后，可以附带一提的是，T. Volker曾经指出，17世纪20年代几

图49 Jacques Linard *The Five Senses and the Four Elements* 1627年 法国罗浮宫博物馆藏

图50 Jacques Linard *Chinese Bowl with Flowers* 1640年 西班牙Museo Thyssen-Bornemisza藏

图51 青花赤壁赋图碗 英国Arthur I. Spriggs藏

艘由巴达维亚（Batavia）赴阿姆斯特丹的船只所载运的荷兰文献称之为"字形碗"（character cups）的制品，可能是指装饰着单一重复表意文字的碗类；[51] Arthur I. Spriggs在此一提示之下进一步推测，所谓的字形碗或许就是指景德镇所烧造的书写有赤壁赋文并绘图的青花瓷碗。[52] 从赤壁赋图青花碗成为画家取材的对象，以及赤壁图碗的流行年代看来，Arthur I. Spriggs的推测虽难实证，但可备一说。

〔本文初稿刊登于《故宫文物月刊》，第335期（2011年2月）。经改正后又收入《陶瓷手记》2（台北：石头出版社，2012年）。刊出后，陆续得见相关资料，特别是自大桥康二先生近作（收入《中近世陶磁器の考古学》，第9卷，雄山阁，2018年），惊觉拙文对于几件赤壁赋图作品的年代判断有误，本文就是在此一令人汗颜的情况下所做的订正，并增补了第五章《"赤壁赋"再流行：日本19世纪的情况》，请读者谅察。〕

关于"龙牙蕙草"

一、所谓卷草纹

在宋代的工艺品当中，常见一类被称为唐草纹、花卉纹或涡卷纹等以往无固定称谓的卷草纹样，其茎和叶的造型无大差别，当装饰于作品的器面或边侧，亦即呈俯视或侧视时的形态也颇相近，看来像是形式化了的唐草纹样。这类看似形式化的唐草纹既有印花的主纹饰，如河北省定窑窑址（涧磁镇A区）出土的枕陶范（图1）；或大英博物馆（British Museum）藏，被典藏单位称为"半棕叶涡卷纹"（half-palmette）的金代铅褐釉长方枕四面的印花纹饰（图2）。但也有作为枕面的边饰者，如河北省井陉县柿庄金墓（M3）出土的四花云头形枕，[1]或台湾拣寒斋藏同为井陉窑的长方枕（图3）。宋金时期民间瓷窑和其他材质的工艺似乎偏爱以这类纹样作为开光的边饰带，而以陶瓷枕类最为常见。其中天津博物馆四花云头形枕的枕面就是以印花技法作为边饰来衬托开光内的鹿纹，不过枕墙上下方五瓣印花之间却又以划花的技法阴刻出此类纹样，

图1　枕陶范残片　北宋至金代　直径21.2厘米
定窑窑址出土　河北省文物研究所藏

图2 铅釉枕 金代 长16.8厘米 大英博物馆藏

图3 河北井陉窑印花枕 金代 台湾拣寒斋藏

图4 井陉窑白釉赭彩印花鹿纹云头式枕
宋代 前高11.5厘米 后高14.7厘米
天津博物馆藏

图5 当阳峪窑白地黑剔花鸟蝶纹枕 北宋 高11厘米
法国吉美博物馆藏

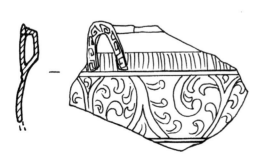

图6 青瓷香炉炉身残片（线绘图） 宋代 残高8厘米
浙江寺龙口越窑窑址出土

图7 青瓷熏炉盖残片 宋代 残长10厘米 宽8.3厘米
浙江寺龙口越窑窑址出土

图8 青瓷套瓶残片 宋代 残高9.4厘米
　　浙江寺龙口越窑窑址出土

图9 青瓷镂空熏炉残件 北宋 直径20厘米
　　河南宝丰清凉寺遗址出土

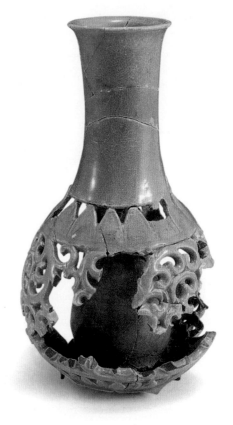

图10 青瓷镂空套瓶残件 南宋 高21.2厘米
　　浙江杭州老虎洞窑址出土

纹样以外填以珍珠地纹（图4），其和前引大英博物馆长方枕纹样周边的印花珍珠地（见图2），均表现出原属金银器饰的錾金效果。法国吉美博物馆（Musée Guimet）藏的北宋河南当阳峪窑白地黑剔花枕的装饰手法更是圆熟，其是在化妆土上施黑釉，再剔除四花开光外围纹样以外的黑釉，开光内另剔黑而显露出白色的鹊、蝶和树枝干，黑白对比分明，品相高逸（图5）。

　　另一方面，浙江省寺龙口越窑青瓷香炉（D型）炉身阴刻报告书所谓"卷草纹"（图6），或熏炉炉盖的镂空装饰（图7），以及套瓶之外瓶瓶身也常以此类纹样为饰（图8）。此外，河南省宝丰清凉寺北宋汝窑窑址也出土了装饰着同类纹样的镂空熏炉（图9），而"袭故京遗制"于浙江省杭州开窑烧瓷的南宋官窑老虎洞窑址亦见青瓷套瓶（图10）。虽然宝丰清凉寺汝窑是否即北宋官窑，目

前已无从证实，不过从南宋人陆游《老学庵笔记》"故都时，定器不入禁中，惟用汝器"的记载，汝窑制品曾进入宫廷器用一事应无疑义，至于老虎洞窑官窑青瓷标本另可据伴出的带"修内司窑置"等字铭荡箍，得知其或为文献中的修内司窑。[2]这也就是说，本文所拟讨论的这类看似形式化的唐草纹样，既是中国民间瓷窑所爱用的纹饰，同时也受到宫廷消费者的青睐，所以可以说是受到官方以及民间喜爱的时尚纹饰。

二、《营造法式》所见"龙牙蕙草"

唐人张彦远（815-907）《历代名画记》有不少关于"样"的记载，意指格式、原图或标准之图样，其中"造样""立样""起样"也就是制作格式或原图，而各样当中有由官方立样的官样。[3]除了《唐六典》由官方"立样"的弓矢长刀之外，《全唐诗》也记载了民间织锦户"起样"进呈；宋人庄季裕《鸡肋篇》载北宋宣和年间（1119-1125）浙江龙泉窑青瓷曾应"禁廷制样需索"，其若属实，则是官方降样由民间瓷窑据样烧瓷进呈之例。对于本文所拟处理的议题而言，由北宋将作少监李诫奉令编修并刊刻于崇宁二年（1103）的《营造法式》，因汇集了多种官方建筑装饰纹样，无疑是珍贵的文献资料。

从李诫《营造法式》所图绘的"球文格眼"（卷三十二）"龟背"（卷三十二）等纹样，不仅是宋金时期陶瓷、织品等工艺品的流行图饰，也是朝鲜半岛高丽青瓷陶瓷或铜镜等制品常见的装饰图案，可知《营造法式》所见诸多纹样确实反映了当时的流行图样。不仅如此，其《雕木作制度图样》"师子"的造型特征，也和河南省北宋清凉寺汝窑以及12世纪高丽青瓷狮形熏炉外观一致，此透露出体现于《营造法式》和清凉寺汝瓷的官样器式也影响到高丽青瓷的制作。[4]与本文直接相关的是，《营造法式》在继铺地卷成的"海石榴华"之后，也图绘了"龙牙蕙草"（图11），其整体外观像是除去石榴、牡丹或人物、兽类的纯形式的涡卷状、且有着尖牙和浪头的唐草纹。据此，我们可以将前引宋金瓷窑的看似形式化的唐草纹样正名为"龙牙蕙草"。

图11a 北宋《营造法式》"龙牙蕙草"

图11b 北宋《营造法式》"龙牙蕙草" （填彩于20世纪20年代）

三、官样纹饰的流布

如前所述，不论是官方或民间，似乎都喜爱以龙牙蕙草作为装饰纹样，以致成了一种时尚。就官方场域而言，如分布于河南巩县、芝田、孝义和回郭镇的北宋皇陵所见石刻，其中仁宗永昭陵或哲宗永泰陵西列上马石南部，就以龙牙蕙草圈饰着中央张嘴呲牙的龙纹（图12、图13）。不过，若举能够生动地传达出龙牙蕙草艺术氛围之例，就不能遗忘清宫传世现藏台北故宫博物院的北宋徽宗绘《池塘秋晚图》，该图全卷用纸为砑花粉笺，笺纸上错落地装饰着有着帝王品味、贵气十足的龙牙蕙草（图14），其和北宋磁州窑白地剔花枕枕墙上的同类纹样（图15），再次体现了宋代宫廷官样和民间的流行图饰；四川彭城窖藏出土的三足银盘，盘心饰龙牙蕙草，外区则饰《营造法式》所图绘的"球纹"（图16）。

龙牙蕙草经常作为一种既时尚又讲究的符号出现在多种场域，特别是受到僧侣们的青睐，几乎成了排场。如日本滋贺县西教寺藏南宋13世纪宁波地区画家张思训绘天台宗大师智颛（538-597）像，座椅就悬披着满饰龙牙蕙草的布帛（图17）；奈良东大寺藏室町期（1336-1573）画唐代高僧鉴真（688-763）像，坐榻后方围屏也是将之作为边饰（图18）；相国寺藏室町期春屋妙葩像座椅上的龙牙蕙草铺饰（图19），可说是忠实承继了前引智颛像的格套装饰（见图17）。另外，陕西省扶风法门寺地宫所见伴出唐咸通十五年（874）《衣物帐》的鎏金伎乐纹银香宝子（图20），也是以龙牙蕙草来衬托鎏金乐人。

另一方面，朝鲜半岛全罗南道康津郡12世纪高丽青瓷窑场也在当时推出以龙牙蕙草为饰纹的制品，其中镂空化妆盖盒，盖面除了开光内的花草纹，余饰龙牙

图12 永昭陵西列上马石（拓本） 北宋

图13 永泰陵西列上马石（拓本） 北宋

图14 宋徽宗《池塘秋晚图》所用"龙牙蕙草"笺纸 北宋
台北故宫博物院藏

图15 磁州窑白地剔花唐草纹长方形枕 北宋

图16a 三足银盘 宋代 直径17.9厘米 四川省彭州窖藏出土

图16b 同左 线绘图

图17 天台大师智顗像 南宋 日本滋贺县西教寺藏　　　　　　　　（局部）

图18 坐榻后方围屏上的龙牙蕙草图案

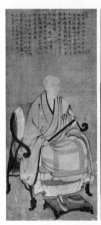

图19 春屋妙葩像（局部） 室町时代 日本相国寺藏　　　　　　　（局部）

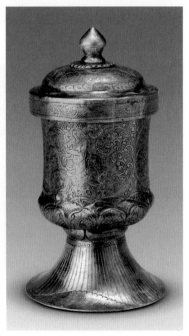

图20 鎏金伎乐纹银香宝子
　　唐代 高11.7厘米
　　陕西省扶风法门寺地宫出土

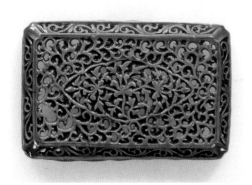

图21a 青瓷象嵌透雕唐草纹盒（盒面） 12世纪
高11.7厘米 日本东京国立博物馆藏

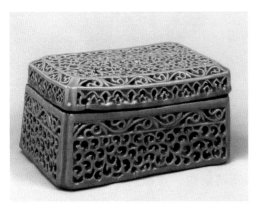

图21b 同上（正侧视）

图24 《地藏十王图》局部 14世纪 日本山形县华藏院藏

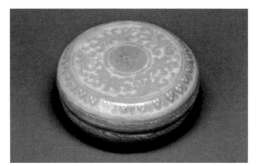

图22 青瓷象嵌金彩唐草纹盒 13世纪 高3.5厘米
日本大阪市立东洋陶磁美术馆藏

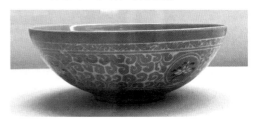

图23 青瓷象嵌荔枝纹碗 高丽时代 13世纪
韩国全罗南道康津青瓷博物馆藏

蕙草（图21a），不仅如此，长方盒盖的四刹以及盒身也满饰同类纹饰（图21b），其镂空意匠和前述汝窑（见图9）、寺龙口越窑（见图8）或南宋官窑熏炉（见图10）大体相近，说明了东亚区域跨国性的流行风潮，以及高丽青瓷与汝窑青瓷等具有宋代官方性质窑场之间的模仿借鉴关系。晚迄13或14世纪的高丽青瓷，仍然可见到以象嵌技法装饰的"龙牙蕙草"纹（图22、图23）；日本山形县华藏院藏绘成于14世纪中期之前的高丽时代《地藏十王图》，地藏王身着的华丽衣裳也以龙牙蕙草为饰（图24）。

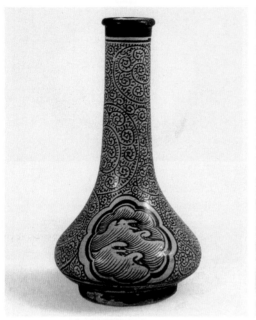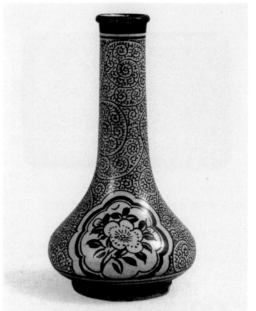

图25 吉州窑白地铁绘唐草纹瓶 元代 高14.4厘米
　　　韩国全罗南道新安沉船出水 韩国国立中央博物馆藏

　　亚洲区域跨国性的贸易活动也为龙牙蕙草的传播提供了便捷的途径。如著名的新安沉船，是在14世纪20年代自中国港湾解缆，本拟前往日本却失事沉没在韩国木浦海域，由新安沉船打捞上岸的江西省吉州窑白地黑花长颈瓶，除了器腹开光部位，整体满填龙牙蕙草纹（图25）。印度德里鲁兹沙城（Kotla Firuz Shah）遗址出土的14世纪中期景德镇制青花盘亦为一例，该折沿盘也是以龙牙蕙草作为开光等饰纹的背景（图26），而类似的装饰布局还见于11至12世纪伊朗东北地区所烧造的褐地白彩（图27）制品或白釉剔划花，而伊朗陶器的剔花技法则有可能是受到中国陶瓷的启发才出现的。[5]工艺品纹饰无远弗届的流布及其强韧的生命力委实令人咋舌。如日本17世纪中期古九谷（图28）或17世纪以来的有田烧青花瓷（图29），就频见日本人因其外观特征而将之称为章鱼唐草（蛸唐草）的饰纹。应予一提的是，上引青花盖罐在罐肩龙牙蕙草上方，另饰一周由云头和五瓣花串接成的纹样带，而此一云头和龙牙蕙草的装饰布局组合，也见于明代16世纪中期（图30）或清代17世纪的外销瓷。因此，尽管日本工艺品所受龙牙蕙草装饰影响的途径应该颇为多元，但至少就此案例而言，有田陶工所据以

图26 青花瓷盘残片 元代 直径48厘米
印度Feroz Shah Kotla, Tughlaq宫殿遗迹出土

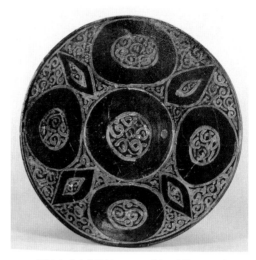

图27 褐地白彩唐草纹钵 11至12世纪 直径32.3厘米

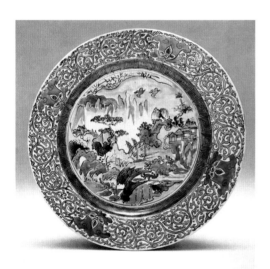

图28 彩绘山水纹大盘 直径41.7厘米

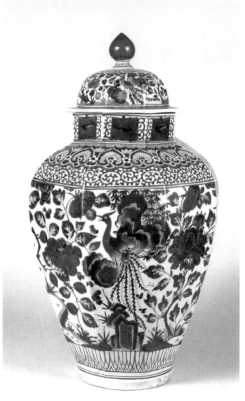

图29b 同右 局部

图29a 染付凤凰纹八角大壶 江户时代 高74厘米
日本松冈美术馆藏

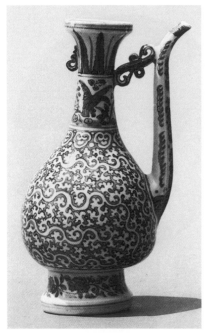

（局部）

图30 青花注瓶 16世纪中期 高31厘米
土耳其炮门宫殿博物馆藏

模仿的祖型很可能是来自中国陶瓷。另外，此一云头和龙牙蕙草的装饰布局组合也见于前引12世纪高丽青瓷盖盒的镂空饰（见图21），而上述两种纹样都可溯及北宋12世纪初李诫的《营造法式》。后者图绘的云头不止一种，但从外观特征可知本文所引图21、图29、图30等例云头，比较接近李诫所分类的"单云头拱"。

　　除了以龙牙蕙草作为主纹饰（如图2等），或将之应用在主纹的边饰（如图4等）、填白（如图26），甚至主次纹饰难以区别的案例（如图25），亦常见龙牙蕙草与人物、瑞兽、禽鸟或花果交糅相映的图案。如浙江省10世纪中后期越窑青瓷经常可见龙牙蕙草与凤鸟、鹤等瑞兽结合为一的阴刻饰纹（图31）；日本东大寺藏奈良时代8世纪染韦的龙牙蕙草则是与葡萄纹相间，彼此互补，成了众人熟知的葡萄唐草（图32）。奈良法隆寺五重塔第一阶完成于日本和铜四年（711），西面中央供奉释迦遗骨的金棺侧所饰葡萄唐草纹（图33），则是在《营造法式》所称"龙牙蕙草"之间加饰了葡萄和石榴。此外，亦见光是以龙牙蕙草为主纹饰的唐代案例（图34）。依据以上案例，可以认为《营造法式》的作者李诫，其实是自西方传入的诸多唐草纹当中，选择了既无动物、人形，也无蔬

图31 浙江越窑青瓷所见装饰（线绘图） 10世纪中后期

图32 葡萄唐草纹染韦 奈良时代 8世纪
日本奈良县立橿原考古学研究所附属博物馆藏

图33 塑造金棺的浮雕葡萄波状唐草（线绘图） 8世纪 日本奈良法隆寺五重塔

图34 鎏金花鸟纹银制八曲长杯 唐代 8世纪 日本奈良县立橿原考古学研究所附属博物馆藏

果花叶之有如涡卷般纯形式的唐草纹作为《营造法式》的装饰图样，并给予"龙牙蕙草"的中国式称谓。

四、唐草纹传入中国

无论是所谓半棕叶唐草纹（忍冬纹）或葡萄唐草纹都源自古希腊，前者出现于公元前6世纪，是结合迈锡尼文明彩陶唐草和亚述半棕叶而成的装饰纹样，后传至西亚、波斯，经由中亚再及于印度和中国。始见于公元前4世纪的葡萄唐草，也是通过相似的途径传入中亚等地。

虽然，就外观形态而言，见于铜镜镜背外区边缘的连续波状纹饰似乎和发源于西方的唐草纹相近（图35），而其中所谓流云纹也和《营造法式》图绘的龙牙蕙草有相近之处，不过20世纪30年代长广敏雄（1905-1990）在详细研读里格尔（Alois Riegl）关于唐草纹传播名著《美术样式论》（*Stilfragen: Grundlegungen zu einer Geschichte der Ornamentik, 1893*）的诸多案例后，得出结论认为汉镜所见这类波形连续起伏的纹样是完全不同于唐草纹的另一装饰系统，[6]其无宁是承袭了战国时代以来蟠螭纹的形式，可以说是直接源自战国样式的虺龙纹。[7]到了50年代，长广在他和水野清一编著的大作《云冈石窟》也以云冈石窟为例，明确指出西来的半棕叶唐草纹是出现于5世纪前半。[8]

就笔者的见闻，时至今日除了少数学者曾提示汉镜所见"唐草纹"也有可能是受到西域传入的半棕叶唐草纹的影响的说法之外，[9]学界一般都倾向认为中国唐草纹是在5世纪时由中亚传入的。[10]

20世纪初英国人斯坦因（Aurel Stein）曾在罗布泊西部楼兰古国遗址采集到公元前后时期之饰有半棕叶唐草纹的木质建筑或家具构件（图36），而更往西的位于阿富汗首都喀布尔（Kabul）西北的巴米安（Bamian）石窟则可见到与"龙牙蕙草"有些许相似、无植物要素之呈涡卷状带双叶形瘤节的唐草纹，其被认为是半棕叶唐草激烈扭转的抽象变形（图37），相对年代约在6世纪，是融合了印度笈多王朝后期连续反转涡卷纹和希腊化罗马系波状唐草纹的产物，并且影响到7至8世纪时期的粟特艺术。[11]

图36a 斯坦因从楼兰采集的木构件 大英博物馆藏

图35 汉代连续波纹状纹的四类型　　图36b 同上 线绘图

图37 巴米安（Bamian）唐草纹（线绘图）　上：第605窟（Ⅺ洞）第2突带 6世纪
　　　　下：第625窟（Ⅱ洞）第2突带 6世纪

图38 云冈石窟半棕叶唐草纹 5世纪

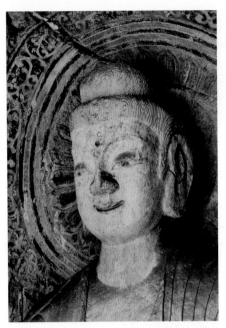

图39 龙门石窟宾阳中洞正壁佛坐像（局部） 6世纪

图40 独孤罗墓唐草纹（线绘图） 隋开皇二十年（600）

图41 王定墓志唐草纹（线绘图） 唐登封元年（696）

就5世纪经由中亚传入中国的唐草纹而言，开凿于北魏文成帝和平初年（460）至迁都洛阳（494）的山西云冈石窟已频见半棕叶唐草纹饰（图38）；洛阳龙门6世纪的宾阳洞中洞正壁佛坐像头光也是以唐草纹为饰（图39）。隋唐时期的唐草纹形式种类极为丰富，当然也吸引了不少学者为文讨论，并有多册专著及展览图录。[12]虽然本文的主旨是呈现北宋《营造法式》"龙牙蕙草"的几个面向，可惜笔者仍旧无力揭示其风格史进程。文末谨拣选隋开皇二十年（600）《独孤罗墓志》（图40）和唐登封元年（696）《王定墓志》的唐草纹刻线图（图41），作为本文前引8世纪以来纹样之前阶段的参考。

〔原载《故宫文物月刊》442期，2020年〕

第三章

外销瓷篇

“碎器”及其他
——17至18世纪欧洲人的中国陶瓷想象

笔者以前曾为文考察晚明时期的宋代官窑鉴赏，兼及明代开片釉瓷即碎器的流行态势，结论认为：明代人之所以赏鉴碎器，其实是因开片釉瓷正是一器难求之宋代官窑以及传说中的哥窑最为重要的外观特征之一，晚明文人对于以宋代官窑为主的宋代名窑作品开片现象之独到的观看方式或诠释，则引发了碎器的风行，瓷釉的开片纹理遂跃升成了时尚的图案记号，渗入社会各个阶层许多门类工艺品中，文中另以日本工艺品的图样设计为例观察碎器图样的跨国影响，但未涉及欧洲区域的情况。[1]相对于亚洲区域中国和日本的碎器赏鉴之风，欧洲区域的人们是既嘉赏但又好奇此一来自遥远东方的工艺品，同时却有着完全不同于亚洲区域人们的物质想象。个人认为，此一现象应可作为中国输欧外销陶瓷如何被当地消费者所接受、诠释甚或误解的一个案例，值得梳理披露。以下，本文将先概述自16世纪葡萄牙人赴中国定制陶瓷所开启的陶瓷贸易活动之前，零星见于欧洲的中国陶瓷被改变原有用途的几种情况。其次，将追索欧洲消费者对于中国碎器的认知或想象，进而谈谈东北亚朝鲜半岛和日本的中国碎器资讯以及京都陶工尾形乾山（1663-1743）的碎器创作，以资参考比较。

一、前史

中国和欧洲直接的贸易往来始于16世纪初葡萄牙人利用新航路入印度洋抵马六甲，再往东至中国沿海进行贸易，而新航路的启动无疑要归功于1488年迪亚士

（Barthomeu Dias）发现好望角（Cape of Good Hope），以及1497年瓦斯奇·达伽马（Vasco da Gama）绕过好望角，翌年横渡印度洋到达非洲东岸并抵印度南部的壮举。基于此一史实，当英国考古学家怀特郝斯（David Whitehouse）于意大利半岛巴里县（Bali）的鲁西拉（Lucera）古城遗址发现12世纪中国青釉标本；三上次男于西班牙南部阿尔美尼亚（Almeria）的阿尔卡沙巴（Alcazaba）城址出土遗物中，亲眼看到有10至12世纪的中国白瓷残片掺杂其中，[2]包括他们自己在内的绝大多数学者都认为出土的中国陶瓷标本应该是由伊斯兰教徒，或威尼斯和热那亚的商人辗转自中东地区所携入的。

考古遗址出土标本之外，欧洲亦见少数几件新航路开通之前流传有序的中国陶瓷传世品，如现藏德国黑森邦卡塞尔美术馆（Museumslandschaft Hessen Kassel）的一件装镶有华丽金属附件的青瓷碗（图1），从作成于1483年的亨利三世（Heinrich III, Landgraf von Hessen-Marburg, 1458-1483）遗产清册可知该碗乃是亨利三世自其舅菲利浦·冯·卡兹奈伦伯根伯爵（Count Philip von Katzenellenbogen，在位1444-1479）处继承而来的。基于表彰菲利浦伯爵光荣事迹而制作于1477年的纪念碑碑文提到伯爵曾在1433年至翌年赴中东巴勒斯坦等

（青瓷碗本体）

图1　龙泉窑青瓷碗　15世纪　直径20.6厘米
德国Museumslandschaft Hessen Kassel藏

地旅游朝圣，并于中国赴中东贸易的终点商业城市阿卡（Akko）购入土产方物携回欧洲，所以一般倾向以为卡塞尔美术馆的这件青瓷碗应该是经由中东地区辗转传入欧洲的。[3] 无论如何，我们应该留意该青瓷碗碗身弧度内收，下置宽圈足，口沿厚壁略向外卷，属浙江龙泉窑常见的碗式，从江苏省南京市中华门外永乐五年（1407）宋晟墓伴出的同类青瓷碗可知（图2），[4] 该式龙泉青瓷碗的相对年代是在15世纪的第一个四半期，此一年代正可和前述菲利浦伯爵赴中东旅游并购入土产的年代相呼应，亦可修正近年柯玫瑰等人将该青瓷碗视为宋代制品的失误。[5] 另外，与本文旨趣直接相关的是，经由欧洲匠师镶饰金属盖和高足，将中国日用碗改装成了高足盖钵，同时又将原本应属平价的陶瓷碗类变动成了可以继承的财货；印尼苏门答腊（Sumatera）东南海域勿里洞岛（Belitung）发现的*Bakau Wreck*亦见不少民间外销用同式龙泉窑青瓷碗，沉船同时伴出了明代"永乐通宝"铜钱。[6]

另外，现藏意大利彼提宫（Plazzo Pitti）Museo degli Argenti博物馆的一件元代龙泉窑青瓷折沿盘（图3），盘底书铭表明乃是1487年埃及苏丹Q'a it-Baj赠予洛伦佐·美第奇（Lorenzo di Medici）的礼物（图3），彼提宫是美第奇家族的夏季居所，推测其和同宫所藏见于1816年清册的一对元代14世纪龙泉窑青瓷凤尾瓶均是洛伦佐·美第奇（Lorenzo di Medici）得自苏丹的礼物。[7] 其次，埃及开罗马木留克王朝（Mamluk Dynasty）苏丹曾于1447年赠送三件中国瓷盘给

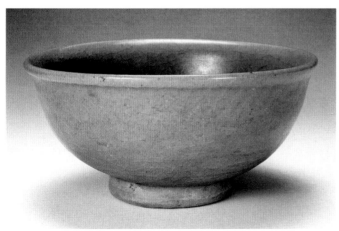
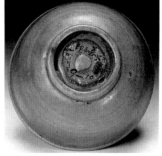

图2 龙泉窑青瓷碗 明代 口径17.6厘米 南京市中华门外明永乐五年（1407）宋晟墓出土

图3 龙泉窑青瓷盘（左）
14世纪 直径33厘米
意大利Museo degli Argenti藏

法国国王查理七世（Charles Ⅶ，1422-1461在位），[8]1442年意大利Foscari总督、1461年佛罗伦萨总督也先后收受了由开罗苏丹所馈赠的中国陶瓷。[9]晚迄1545年佛罗伦萨大公科西摩·美第奇（Cosimo de Medici）还曾派人赴埃及购买瓷器。[10]上述例子说明了中国陶瓷往往成了中东或欧洲诸国政治外交活动时的体面赠礼，有时也创造性地赋予适合自身需要的用途，进而教导受赠对象如何使用其所考案的新用法，如1590年由美第奇家族赠送萨克逊侯爵克里斯蒂安一世（Christian I, Elector of Saxony，1586-1591在位）的中国三彩螯虾形器，被认为可能即1597年美第奇家收藏目录中的"龙虾形胡椒瓷罐"。[11]这类三彩螯虾形象生器于中国的确实际用途不明，但龟井明德认为其于东南亚是被作为墓葬的陪葬品，同氏另引用Tom Harrison的报道，提示婆罗洲Kelabit原住民传世至今的鸭、鹤和龙虾等象生注壶乃是猎头仪式或丰年祭时盛酒礼神、族人传递饮用的所谓圣器。至于东北亚日本遗迹出土的此类三彩象生器，则除了冲绳县石垣市一座墓葬之外，其余均属广义的生活遗址。其中，首里城京之内遗迹出土的大量铅釉陶乃是和统治者推选即位仪式相关的祭器，其性质略如Kelabit原住民的圣器。[12]上

图4a 浑天仪 葡王马努埃尔一世（Manuel I, 1495-1521年在位）徽帜（左）
图4b 顶戴王冠的盾牌 葡王马努埃尔一世（Manuel I, 1495-1521年在位）徽帜（右）

述举例说明了一个事实，即此时的中国陶瓷往往因区域消费者的差异而变更了其功能。

在葡萄牙人于1557年窃取澳门建立起他们的亚洲贸易基地之前，其早在1515年已活跃于中国沿海一带，翌年亚尔发尔（Alverza）更于广州的屯门登陆，而贝尔那欧德·安达德（Bernaode Andrade）从印度果阿（Goa）所载运的香料也在1517年抵达广州，并要求明朝政府准予通商但遭到拒绝。虽然如此，中葡商人已经进行实质的商业交易，如安德雷·科萨里（Andrea Corsali）在1515年致意大利朱利安诺·德·美第奇公爵（Duke Giuliano de Medici）的信函中提到："中国商人也越过大海湾航行至马六甲，以获取香料，他们从自己的国内带来了麝香、大黄、珍珠、锡、瓷器、生丝，以及各种纺织品"，而葡萄牙人也在去年（1514）登船赴中国，虽未获允许登陆，但"卖掉了自己的货物，获得厚利"。[13]

从实物资料看来，中国和欧洲直接的陶瓷贸易始于16世纪，并且已经频繁地依据欧洲订单烧制瓷器，如传世的几件绘饰有葡王马努埃尔一世（Manuel I, 1495-1521在位）徽帜的景德镇青花瓷即为其例。早在1505年马努埃尔一世已经提到中国"出产又大又漂亮的花瓶"，甚至于还写信给西班牙的唐·费尔南多（Don Fernando）和唐·伊沙贝尔（Don Isabel）告诉他们有关中国人和陶瓷的信息，[14]对于中国陶瓷展现出极大的兴趣。其徽帜计二式，一为古代浑天仪（图4a），另一则是上方顶戴王冠的盾牌形纹章（图4b），但中国的陶工却误将盾形纹章绘制成天地逆反的吊钟形，并将王冠错置在钟形纹章下方（图5），这是中国接受欧洲订单烧造瓷器之初就已出现的图像误解之例；巴尔的摩（Baltimore）的沃尔特美术馆（The Walters Art Museum）等收藏的以葡文记明是葡国商人Jorge Alvarez在1552年所订制的青花玉壶春瓶，瓶身颈肩处所见青花

图5 绘有葡王Manuel I纹章的青花瓶 16世纪 高18.7厘米
美国Metropolitan Museum of Art藏

图6 青花玉壶春瓶 16世纪 高20.4厘米
美国巴尔的摩The Walters Art Museum藏

图7 七首翼龙青花瓷残片
17世纪 直径11厘米
澳门龙崇街出土 澳门博物馆藏

葡文同样也是因中国陶工不谙葡文而将之临摹成倒逆的字形（图6）。

另外，澳门龙崇街出土的青花瓷标本当中有一片描绘有一身七首的翼龙图像（图7）；建成于17世纪20年代的澳门圣保禄教堂花岗岩石牌坊亦见七头龙浮雕像，并有阴刻"圣母踏龙头"榜题（图8）。虽然目前并无证据显示这类带有七首兽图纹的青花瓷是否和圣保禄教堂或其赞助者有关，但从大英博物馆等收藏绘有同类图纹的青花瓷碗之盾牌两侧飘带所见"智者眼中绝无新鲜事"拉丁文格言（图9），可知应系葡萄牙人向中国订制的，结合此类图纹又见于16世纪Camillo Camilli出版的版画，则图纹确实可能和葡萄牙有较大的关系。[15] 不过学界关于七头异兽的属性看法有分歧，有认为其或和苏美前王时期（约前2800-前2600）贝壳镶嵌牌匾的七宗罪（傲慢、嫉妒、愤怒、懒惰、贪婪、暴食及色欲）有关，

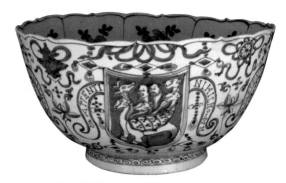

图9 青花花口大钵 17世纪 直径34.5厘米
大英博物馆藏

图8 澳门圣保禄教堂石牌坊所见七首异兽及榜题 17世纪

也曾被推测系古希腊神话赫拉克雷斯十二项勋业中遭屠杀的九头龙Hydar，或认为根本就是撒旦的化身，甚至被连结到佛教的那伽梵蛇（naga），后者造型一般呈单首或多首，有些首级具有转换成人首的能力。[16] 其实，就圣母及其足下的多首翼龙图像而言，很容易会让人联想到明代女性画家邢慈《观世音菩萨三十二应身像》图册中的观音乘龙图（图10），[17] 因此就本文的脉络看来，脚踏龙头的圣母似乎是来源自印度菩萨但入中国之后汉化且女性化了的观音的化身，西方圣母形姿已渐转形成为所谓"东亚型圣母像"或"观音型圣母像"。[18] 此一情形既透露出当时西方传教士在中国的传教策略，即有意无意地混淆观音和圣母玛利亚的区别以贴近民间根深蒂固的观音信仰，而当中国景德镇或德化窑所烧制的观音像输往欧洲时，观音造像也就成了东方工匠所制作之带有异国情调圣母像的翻版，著名的法国传教士殷弘绪（d'Entrecolles，1644-1771）也说景德镇所烧造怀抱小儿的瓷观音（kouan-in），其形姿可与维纳斯（Venus）或月神黛安娜（Diane）相比拟。[19] 不仅如此，现藏日本切支丹馆的许多德化窑白瓷观音，即是日本基督教徒在17世纪初德川幕府禁耶稣教时期用来替代圣母玛利亚的礼拜像，即俗谓的玛利亚观音（图11）。[20]

图10《观世音菩萨三十二应身像》图册中的观音乘龙图
　　台北故宫博物院藏

图11　德化窑白瓷送子观音
　　　17世纪　高22.7厘米
　　　Victoria & Albert Museum藏

二、碎器制作及其分类

　　法国耶稣会传教士李明（Louis le Comte/ Louis-Daniel Lecomte, 1655-1728）奉法国国王路易十四之命于1687年（康熙二十六年）与张诚（Jean-François Gerbillon, 1654-1707）、白晋（Joachim Bouvet, 1656-1730）等赴中国传教，迄1691年（康熙三十年）返国任耶稣会长老。在他回法国后所出版的《中国近事报道》（*Nouveau mémoire sur léatat présent de la Chine*）提到他所观察到的中国陶瓷有三种。[21]第一种是黄色的。从今日的中国陶瓷史常识结合传世例子看来，李明所说的第一种瓷应该是指黄色单色釉瓷、黄地绿彩或宫廷建筑的黄釉琉璃瓦，其中由景德镇所烧制的黄色单色釉瓷是社稷坛祭器，[22]而被清宫

图12 青釉碎器瓶
18世纪 德国Staatliche
Kunstsammlungen Dresden藏

称作"黄器"或"殿器"的黄釉瓷则是仅限于皇帝、皇后才能使用的御器。[23]第三种瓷是绘蓝色花鸟、树木的白瓷，此无疑是指白地青花或釉上彩绘瓷。至于李明书中的第二种瓷是这样的："第二类是灰色的，上面经常砍有无数不规则的相互交叉的小纹路，或者就像镶嵌画，是用碎片拼接的。我弄不清他们是怎样做出这些图形的，我难以相信他们能够用毛笔画出来。或许是在瓷器烧好还热时，被放在冷空气中，或是用凉水淬火，是凉水使之这样四面裂口的，有如冬天水晶体经常发生的那样。然后涂上一层釉子遮盖这些不规则的纹路，然后再放入小火中烧，这样瓷器就会平整光滑如初。不管它是怎么制造的，我认为这种花瓶具有特殊的美，我也确信咱们那些好奇的人会看重它的。"从传世实物不难得知这种呈灰色调的开片瓷，是当时窑场的时尚制品，其系利用胎和釉之相异膨胀系数所刻意制作之釉面满布裂纹的所谓"碎器"。而这类在灰白淡色釉面施以人工着色，所呈现深色醒目的碎裂视觉效果，是和李明常识所及之欧洲施釉陶器有时亦可见到的若隐若现的自然开片现象实有天壤之别，也因此被他刻意地评论并予分类。

在"强力王"奥古斯特（Augustus the Strong, 1670-1733）所典藏之1779件藏品中编号423的一件即为景德镇制淡青釉碎器瓶（图12），原系六件组合，今存三件现藏于德勒斯登博物馆（Staatliche Kunstsammlungen Dresden），而其时登录帐针对该碎器瓶的说明是："一种经由敲击造成的效果，或许是损坏的瓷

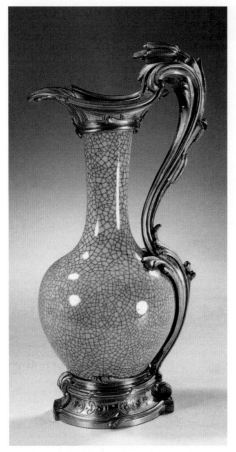

图13 灰白釉碎器长颈瓶 18世纪 高19.5厘米
含把28厘米 荷兰Rijksmuseum藏

器。"〔24〕登录人显然并未获知数十年前李明等法国传教士传回欧洲的碎器烧造信息。从现存实物看来,中国碎器于18世纪的法国似乎颇为流行,并且经常被装镶上复古的金属配件,如阿姆斯特丹国立美术馆(Rijksmuseum)藏的一件景德镇窑灰白釉碎器长颈瓶(图13),〔25〕瓶身一侧连接瓶口和底的铜鎏金把手乃是出于18世纪50年代法国金工之手,据此可知该长颈瓶于18世纪已被欧洲人作为室内的陈设道具。

1637年(崇祯十年)宋应星《天工开物》提到:"欲为碎器,利刀过后,日晒极热,入清水一蘸而起,烧成自成裂纹(卷七"陶埏")。〔26〕尽管学者早已指出,采用宋应星所记述的手法是无法制成碎器的,〔27〕因为碎器的完成乃是基于胎土与釉药之相异膨胀系数。虽然如此,《天工开物》的碎器记事确实也反映了17世纪前期中国瓷窑场致力于以人为加工手法制作碎器。

其实,对于欧洲烧制瓷器做出重大贡献、留驻饶州传教长达二十年的著名耶稣会教士殷弘绪(d'Entrecolles, 1664-1741)也已留意到此一令人惊艳的瓷釉,他在1712年(康熙五十一年)由饶州寄给在巴黎耶稣会中国及印度传教团理事奥里神父(L. Fr. Orry)的书简中提到:"尤应留意的是,仅仅施罩由白石所制成的釉的器物,可以制成当地称为碎器(tsoui-ki)的一种特别的瓷器。这类器物的表面有开裂,有朝四面八方流窜的无数龟裂,从远处观之,有如成千上万的碎瓷片聚集于一件瓷器上,可说有似马赛克的工法。这类釉的色调呈白中带灰色。"〔28〕1815年(嘉庆二十年)蓝浦撰、郑廷桂补辑的《景德镇陶录》也有所谓"碎器釉"和"碎器窑"的记载,其中"碎器窑"条:"南宋时所烧造者,本

吉安之庐邑，永和镇另一种窑。土粗坚，体厚质重，亦具米色粉青样。用滑石配釉，走纹如块碎。以低墨土赭搽熏既成之器，然后揩净，遂隐含红黑纹痕冰碎可观。亦有碎纹素地加青花者。"[29] 小林太市郎在译注殷氏书简集时，即附注指出：殷弘绪所称制成碎釉的白石，可能即上引蓝浦所说的滑石。[30]

从传世实物看来，这类开片釉碎器（Ⅰ类），可以再区分成纯开裂纹的制品（Ⅰa类，如图12、图13），以及在裂纹中夹彩，亦即集物理开片和青花绘饰于一体的作品（Ⅰb类，如图14）。从殷弘绪书简在谈及碎器釉时另提到"将这类釉施罩在涂有钴蓝的瓷器上，干燥之后亦会呈现裂璺"，我认为殷弘绪的这则记事所指的可能即本文的Ⅰb类，即开片釉加青花彩绘的制品。

Ⅰ类之外，17至18世纪的中国陶工另采取以釉上彩绘或釉下青花来模摹开片纹理，企图呈现Ⅰ类碎器外观特征的彩绘瓷，本文将之纳入广义的碎器（Ⅱ类）。Ⅱ类作品也可细分成纯绘裂纹者，此如阿姆斯特丹国立美术馆藏钴蓝釉青花釉里红盘盘心方桌上的插花长颈瓶（Ⅱa类，图15），[31] 以及裂纹夹彩制品（Ⅱb类），后者当中又以夹饰朵梅或折枝梅之寓意冰肌玉骨的冰梅纹最为风行，大量输往欧洲俗称的"姜罐"即为其例（图16）。[32] 另外，由于开裂的纹理已成为时尚的装饰图案，所以也跨越材质渗透到广义的工艺品类，举凡铜胎掐丝珐琅、竹木器、墨锭、纸笺、布料甚至建筑灰泥屏围都可见到。其中，故宫博

图14　青花碎器瓶　18世纪　高33.7厘米　Victoria & Albert Museum藏

图15 钴蓝釉青花釉里红盘 直径26厘米 荷兰Rijksmuseum藏　　　　（局部）

图16 青花冰梅纹盖罐 高25.4厘米　　　　　　图17 身着冰梅纹衣服的景德镇瓷人俑
Victoria & Albert Museum藏　　　　　　　　17世纪 高26.2厘米 私人藏

物院藏康熙时期《胤禛围屏美人图》即见穿着满布冰梅纹饰长服的女子，[33]而
主要输往欧洲作为居室壁炉龛台等空间置物装饰的康熙朝景德镇瓷人俑亦身披冰
梅纹外衣（图17），[34]反映了此一时期时髦衣着的装饰图案。

三、想象碎器

如前所述，有"国王的数学家"之称的李明，以及长期驻守景德镇传道并拥有陶工信徒的殷弘绪，都指明碎器（Ⅰ类）有如西方的马赛克。两位赴华传教士的说法当然没有错，特别是熟知陶冶的殷弘绪是用准确的文字描述和客观的譬喻，试着向欧洲同乡传达介绍中国所制造出之新颖产品的外观特征，所以我们或许应该将殷弘绪的这段话理解成是为了说明此类特殊产品的便捷举例，而非赏鉴碎器时的审美感受。因此，当欧洲的消费者实际得见中国各类碎器时，其器表的开裂纹理到底会触动当地人什么样的美感经验？这才是本文以下所拟梳理的重点所在。

见于古希腊和罗马的马赛克拼画原是由黑、白等两种自然石所构成，希腊化时期至罗马时代则出现将各种呈色的大理石裁切成骰子状拼接图像，或以呈三角形、球形的石片来表现图像的轮廓和细部，意大利南部著名的庞贝城遗迹（84年）至今仍保留不少此类马赛克杰作。至中世纪时期，今伊斯坦布尔等东方拜占庭帝国仍承袭该一传统，以石质马赛克装饰教会拱顶，或于墙面填充耶稣基督和圣徒像。不过，法国北部地区却因缺乏天然大理石资源而开发出施罩铅釉的陶制马赛克铺砖以及具有欧洲特色的镶嵌铺砖，影响传播到尼德兰地区和英国等地，巴黎近郊一座创建于12世纪后半的圣但尼修道院（Basilique de Saint-Denis）的铅釉马赛克砖是目前所知最古老的例证之一。[35]

另一方面，西欧的镶嵌玻璃其实和马赛克拼画有着共通的风格和装饰理念。也就是说，镶嵌玻璃是欧洲匠师结合了中世初期以来的马赛克拼画和铜胎珐琅而大放异彩的光的艺术。[36]而将色彩鲜艳的玻璃拼成图案之构思也是承袭自欧洲的马赛克画，其渊源甚至可远溯东方美索不达米亚的釉陶贴砖，[37]其原形初见于欧洲加洛林王朝（751-987），现存最早实例见于德国洛尔施修道院（Reichsabtei Lorsch）所发现现藏Hessisches Landesmuseum Darmstadt美术馆的9世纪末耶稣头部残件；[38]12世纪前半德国Benedek派修道院僧侣Theophilus在其《种种技艺》（De Diversis Artibus）一书更是详细记述了镶嵌玻璃的制作工序。[39]此时镶嵌玻璃多用于罗马式教堂的窗户，对于神职人员而言，再也没有

比镶嵌玻璃更能表现出基督教世界的庄严和光辉的了，而哥特式大教堂窗牖所见将各色的小片彩色玻璃拼接起来，并以铅条逐一固定的技法更是将基督教圣经故事予以视觉化的最佳手法。尽管17世纪前期欧洲经历了长期的战争，同世纪后期至18世纪欧洲教会地位下滑致使教堂以彩色镶嵌玻璃装饰之风低迷，[40]不过具有防风雨、隔热以及透光效果的镶嵌玻璃窗仍然是小康家庭的不错选择。

代尔夫特出生的荷兰画家维米尔（Vermeer）的多幅画作都是利用镶嵌玻璃透射出的光源来营造画作的氛围变化，也因此是人们谈论欧洲建筑史窗牖设计时经常援引的图像资料。其中《与绅士喝葡萄酒的女子》（*The Glass of Wine*）（完成于1658-1660年）画面左侧正是半掩的旋转式彩色镶嵌玻璃窗（图18），[41]而绘制于1657年的《在敞开的窗边读信的女子》（*Girl Reading a Letter at an Open Window*）的画面中，一位低阶军官的妻子也是在镶嵌玻璃窗户下展读远离家园的情郎书信，透明的玻璃也在阳光的照射下映照出少妇清秀的面庞。值得留意的是，窗前桌上所铺陈显得零乱的土耳其地毯上方，可见到斜斜摆置且装盛着水果之来自中国的克拉克（Kraak）青花瓷折沿瓷盘（图19）。[42]另外，晚迄1719年Willem van Mieris绘《室内的猴族》（*Interior with Monkeys*），室内餐桌和

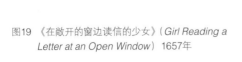

图18 《与绅士喝葡萄酒的女子》（*The Glass of Wine*）
1658-1660年

图19 《在敞开的窗边读信的少女》（*Girl Reading a Letter at an Open Window*）1657年

墙面龛架摆置多件极可能是来自中国的青花瓷和紫砂壶，而另一侧的天窗正是镶嵌玻璃窗。[43]

有关克拉克瓷的语源众说纷纭，除了指称陶瓷器"龟裂"、瓷釉"开片"等之外，还有认为"克拉克"是来自荷兰语"Kraken"或意谓"大舶"。一般的说法则是，荷兰人在1603年掠夺一艘名为"卡特琳那"号（*Catharina*）的葡萄牙商船，舶载自澳门的包括瓷器在内的战利品，在被运回阿姆斯特丹以高价拍卖之后，引起轰动，"中国瓷器大帆船"（Kraakborselein）一名亦不胫而走，而舶载的包括以边栏间隔开光的明代万历时期（1573-1620）陶瓷遂被称为克拉克瓷器。[44]就目前的资料看来，景德镇克拉克型青花瓷主要烧造于16世纪末期至17世纪中期，菲律宾海域1600年沉没的西班牙旗舰*San Diego Wreck*，[45]或相对年代约于17世纪40年代的*Hatcher Junk*打捞上岸的同类作品可为其例。[46]应予留意的是，这类主要输往欧洲市场的克拉克青花瓷亦见碎器图像（Ⅱ类），如现藏土耳其炮门宫殿博物馆（Topkapi Sarayi Museum）青花大盘盘心所绘博古图中即见多件碎器（图20）。[47]我们已无法得知画家维米尔是否曾目睹克拉克青花瓷盘上的碎器图像，但几乎可以肯定这位对东方世界抱着强烈好奇心的画家应该也和许多欧洲人一样见到过，甚至收藏拥有几件由中国输往欧洲市场的碎器。当擅长应用镶嵌玻璃引入神圣光源的维米尔或其他欧洲人士实际接触到碎器时，与其

（局部）

图20 盘心绘有碎器的青花瓷盘 17世纪 直径48厘米 土耳其炮门宫殿藏

图21 釉上红绿彩冰裂纹底罗汉方碟
　　17世纪 日本私人藏

图22 《最后的审判》四人使徒 1160年之后
　　Le Mans Cathedral南廊
　　St.-Julien du Mans Cathedral

说传承自古希腊、罗马的马赛克是他们直观的对照物，更可能的是其生活周遭所见中产阶级住宅甚至教堂的镶嵌玻璃才是他们联想的对象，而中国陶瓷所施罩的玻璃亮釉，以及不少制品所具有的透光特质，也和镶嵌玻璃的物理性能有着相近之处。

　　在17世纪中国的Ⅱ类碎器当中，还可见到釉上彩绘红绿的冰裂纹理（图21，Ⅱb类）。[48]欧洲中世纪以来，彩色镶嵌玻璃多以铅条来固定拼接小片的彩色玻璃，而此红绿釉彩错杂参差并以黑彩勾缝间隔的碎器方碟之外观特征，不正是彩色镶嵌玻璃予人的视觉印象吗？前已提及，哥特式大教堂般以铅条固定彩色玻璃的技法是将圣经故事予以视觉化的有效手法，常见的构思是以冰裂纹理般造型不一的彩色玻璃为背景，来衬托居中的耶稣基督或圣徒像（图22），[49]这样的安排布局其实又和以红绿彩冰裂纹为背景的罗汉图有着共通的视觉趣味。至于以青花绘彩而后施罩开片瓷釉、结合物理开片和彩绘于一身的Ⅰb类（见图14），亦可与镶嵌玻璃的装饰效果进行比附。

四、创作碎器——以京都陶工尾形乾山（1663-1743）为例

相对于欧洲消费者对于碎器的审美及其可能触发的物质想象，在此有必要回头省思与中国毗邻的朝鲜半岛和日本区域的接受情况，以为欧亚碎器赏鉴的区域比较案例。朝鲜王朝李喜经（1745-1805）在其《雪岫外史》已经提到中国区域对于本国制作的"哥窑之冰纹"视若珍宝，徐有榘（1764-1845）《林园经济志》也说中国烧造有"哥窑瓶"。[50]如前所述，明代人之所以鉴赏碎器是因开片瓷釉是当时价高难求的宋代官窑或所谓哥窑最为醒目的外观特征，所以朝鲜王朝士人笔下的碎器认知应该是直接来自中国的资讯。而撰有《华东瓦类辩证说》（收入《五洲衍文长笺散稿》卷四十二）的李五洲（圭景，1788-1865）更是教人如何制造哥窑开片釉，此即《制哥窑纹法》所载"一名碎器，又名冰纹，一名百圾碎，又名柴窑，作坯利刃过后，日晒极热，入清水一蘸而起，烧出见成裂纹"（收入《五洲书种全部》），这段文字显然是罗列明代人对于碎器所见几种纹理的鉴赏词汇，并抄录宋应星《天工开物》的记事而成的。尽管该碎器制作内容只是以讹传讹地传抄宋氏的错误说法，但总算是对瓷釉开片碎器（Ⅰ类）的另类描述，特别是提到人工纹片着色，即"欲出褐色，则用老茶叶煎水"。另外，李五洲在《制裂纹哥窑陶法》又提到"凡制陶壶、碗、炉、匜之属，制坯过锈后，取瓷锈画各样物像及冰纹、哥窑等状"（收入《五洲书种全部》），[51]这是属于以釉彩的方式绘饰开片纹理和其他纹样，指的应该是本文所谓的Ⅱ类碎器。另外，除了朝鲜时代张汉宗（1768-1815）所做《册架图》纳入釉表开裂的碎器以为雅致的观赏对象（图23），19世纪的青花瓷也描绘了冰裂纹以为边饰（图24）。

另一方面，明末宋应星《天工开物》在谈及碎器制法之后，特别以附记的方式补充说明"古碎器，日本国极珍重，真者不惜千金，古香炉碎器不知何代造，底有铁钉，其钉掩光色不锈"。毋庸置疑，文中所谓"铁钉"乃是宋元官窑类型制品因多施罩满釉故需以支钉支烧，由于胎中含铁量高，烧成后露胎的支钉痕呈铁锈色，所以此处之价值千金、底足带铁钉的古碎器指的应是瓷釉开片的宋元官窑类型制品。这也就是说，日本国的碎器鉴赏脉络和明代文人极为近似，颇为珍爱宋代官窑等开片瓷，并且早在1672年（宽文十二年）、1710年（宝永七年）

图23 张汉宗（1768-1815）《册架图》 朝鲜时代 18世纪末至19世纪初　　　　　　　　　（局部）
　　　韩国京畿道博物馆藏

图24 青花盘 朝鲜时代 19世纪
　　　直径18.7厘米 韩国高丽美术馆藏

图25 日本天明二年（1782）《五郎兵卫商卖》所见碎器

翻刻的《八种画谱》当中就收入明代万历年刊《唐诗画谱》等带有碎器图像的
版画集，[52]迄1782年（天明二年）由日方自行刊刻出版的《五郎兵卫商卖》亦
见碎器花盆（图25）。[53]然而由于真正的官窑开片瓷（古碎器）于明代已是
价值高昂的稀有物，所以绝大多数的中国和日本区域消费者只能退而求其次地
以当代烧成的碎器充用之，比如说日本国遣明副使策彦周良在1539年至1541年
（嘉靖十八年至二十年）这三年之间就数次购进杯、盘、碗或镇子、瓶、香炉
等碎器。[54]我们从前引宋应星所记述古碎器价值千金，可以推测周良在1539年
（嘉靖十八年）以五分银子所购买到的一件碎器香炉应属当代物。[55]

就日本考古出土标本而言，日本青森县三户町圣寿寺馆遗址曾出土中国15世纪碎器小杯等标本（图26）；九州上吴服町遗址亦见相对年代在16世纪的中国制灰釉碎器小方碟（图27，Ⅰ类），[56]而日本荻藩主毛利家御用的荻市松本窑则在17世纪烧制人工着色的白釉碎器（图28，Ⅰ类），[57]其是利用窑器出窑冷却时因胎釉收缩率差所产生的开裂，在裂璺涂抹氧化铁料或墨汁即可呈现红褐或黑色裂缝效果；日本宝历至文化年间（1751-1817）后期锅岛烧亦见仿南宋官窑的多重施釉青瓷碎器（Ⅰ类）。Ⅰ类碎器之外，日本大阪住友铜吹所等遗迹出土了17世纪至18世纪的景德镇冰梅纹碎器标本（Ⅱb类），[58]而统辖有田地区的锅岛藩之藩窑这一专门烧造进献将军、提供大名和公家馈赠应酬之带有官窑性质的所谓锅岛烧，也经常以碎器作为装饰图纹。后者施彩做工极为丰富，包括白瓷青花碎器纹（图29，Ⅱa类，约1690年）、[59]青瓷青花碎器纹（Ⅱa类，1680-1690）以及釉上红彩（Ⅱa类，1680-1690）。应予一提的是，尽管日方学者一致主张日本国产的裂纹中夹彩的碎器图纹（Ⅱb类）不能早于元禄期（1688-1703），[60]但我始终以为现藏有田町教育委员会烧造于1650年至1670年之装饰着被日方学者视为纱绫纹之退化形式，由不规则格状地纹和朵花组成的釉上红绿彩小杯（图30）即是冰梅纹（Ⅱb类）。[61]总之，日本区域对于中国碎器的理解远比朝鲜半岛更为详细，不仅承继明代赏鉴宋代哥窑器（古碎器）之风，并且在17世纪就自行产烧Ⅰ类和Ⅱ类碎器。另外，日韩两地的碎器资讯要远比欧洲消费者来得丰富而正确。

不过，最能展现碎器微妙氛围、创作碎器的陶工应该要属出生于富裕且洋溢着艺术气息的吴服商家，同时又是琳派代表人物尾形光琳（1658-1716）之弟尾

图26a 碎器小杯残片 15世纪 日本青森县圣寿寺馆遗址出土

图26b 同左 内面

图27 碎器方碟 16世纪 日本九州岛上吴服町遗址出土

图29 锅岛烧碎器纹瓶 17世纪
直径14厘米 今右卫门古陶磁美术馆藏

图28 日本松本窑白釉碎器瓶 17世纪
高32.5厘米 荻·熊谷美术馆藏

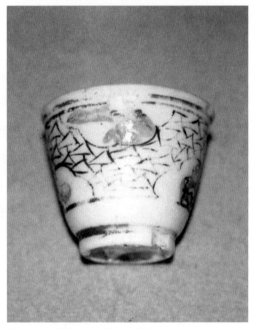

图30 有田烧釉上红绿彩杯 17世纪
有田町教育委员会藏

形乾山（1663-1743）了。乾山多才多艺，通晓汉诗、和歌、书法、中国绘画及大和绘，年轻时曾师事明国赴日弘法高僧、创建黄檗宗的隐元隆琦禅师（1592-1673）。[62]乾山所创作的陶艺风格多样，除了黑乐茶碗或和其兄光琳合作等和风作品之外，也多方仿烧中国磁州窑、漳州窑或东南亚泰国铁绘、越南青花以及欧洲台夫特锡釉陶，并且均取得令人颔首赞誉的成果。其中，一类五彩方碟

图31 尾形乾山"石垣皿"
元禄期（1688-1704）
直径15.5厘米
日本私人藏

属陶胎上施彩而后施罩铅釉的低温釉下彩制品，圈足内以蓝彩书"日本元禄年制乾山陶隐"，亦见带有"石垣皿日本元禄年制乾山陶隐"铭的自铭为"石垣皿"的作例（图31）。[63]江户期元禄年相当于1688年至1704年，但因乾山于元禄十二年（1699）才正式在京都御室仁和寺西边的鸣滝筑窑烧陶（鸣滝期），此后至日正德二年（1712）才又于洛中二条道兴窑（二条丁字屋期），结合鸣滝窑址出土标本，日方学者一致认为该类五彩方碟应属元禄二十二年（1699）之后不久的作品，是乾山习得自京都押小路烧低温铅釉技法而独创出的釉下彩饰陶。[64]换言之，是乾山在1699年至1704年之间于鸣滝窑所烧制之意图表现错缝石砌墙面（石垣）效果的作品。

早在20世纪50年代，富本宪吉已经指出乾山"石垣皿"的风格渊源自明末清初流行的冰裂纹，[65]70年代斋藤菊太郎进一步援引明末计成（1582-1642）《园冶》所收录的冰裂纹风窗图样（图32），指出乾山石垣皿所表现的应是冰裂纹理，是受到明末景德镇红绿彩冰裂纹罗汉图方碟的影响（见图21）。[66]虽然以往日本亦见石墙、[67]切纸等诸说，[68]不过到了21世纪冰裂纹说似已成为定论，为各相关论说或图籍所采纳。[69]然而我们应该留意明人计成在崇祯四年（1631）刊行的《园冶》虽提到有"上疏下密之妙"的冰裂式窗是风窗中之最宜者，但同时也提到以"乱青石版用油灰抿缝"的时尚冰裂墙。[70]就此而言，乾山"石垣皿"（石墙碟）之自铭有其根源及正当性。不过，所谓冰裂墙亦如明末清初许多工艺品所见

图32 明代计成《园冶》的冰裂式风窗图样

之冰裂图纹般，均是来自宋代官窑开片纹理的鉴赏及其图案化的结果，因此将"石垣皿"的开裂纹理视为冰裂亦言之成理。

在此想提请读者留意的是，乾山画《山居图》扇面可见"壶中日月长"题跋，[71]而明人李渔（笠翁，1611-1679?）在谈及文人书斋装潢时，则有一则可能与此跋语有关之教人制作冰裂纹壁纸的记录。即："先以酱色纸一层，糊壁作底，后用豆绿云母生笺，随手裂作零星小块，或方或扁，或短或长，或三角或四五角，但勿使圆，随手贴于酱色纸上，每缝一条，必露出酱色纸一线，务令大小错杂，斜正参差，则贴成之后，满房皆冰裂碎纹，有如哥窑美器。"书斋经此冰裂壁纸贴饰，就可将"幽斋化为窑器，虽居室内，如在壶中"。[72]李渔是明末的文化人，这则记事是将当时时尚的冰裂纹饰巧妙地应用到书斋的举措，而作为乾山石垣皿灵感来源的红绿彩罗汉方碟（见图21），其碟心罗汉既可以视为坐在贴满冰裂纹壁纸的静室，也可理解成画面主角是弃纷扰世间而隐遁于哥窑冰裂壶中。这样看来，乾山"壶中日月长"题跋的隐逸譬喻，极可能和李渔在书斋贴冰裂色纸所营造之化书斋如哥窑冰裂有关，也和乾山自己烧制的石垣皿有着微妙的联系，彼此互相衬托、相得益彰。事实上，就在乾山创作石垣皿（1699-1704）的几年前，即1694年（元禄七年），李渔的《闲情偶寄》也被携入日本。[73]不难想象，通达诗书画和陶艺的乾山应会兴趣盎然地阅读明朝才子李渔的著作，甚至引为知音进而创造出了所谓石垣皿。有趣的是，输入欧洲的中国"碎器"不仅经常被作为金属镶饰的对象，坐落于柏林近郊波兹坦的普鲁士"新皇宫"（Neues Palais）甚至设置了一间"绿碎片室"（Grünes Scherbenkabinet）（图33），将瓷釉的开裂纹理视为一种装饰的纹样，其和李渔在书斋贴冰裂色纸试图营造哥窑冰裂纹理之事有同工之趣，是欧洲室内设计受中国文人书斋装潢影响的一例。

乾山不愧是杰出的陶艺家，他既以彩绘的方式绘饰色彩缤纷的冰裂纹片，进

图33 普鲁士"新皇宫"（Neues Palais）"绿碎
片室"（Grünes Scherbenkabinet）

而又于其上施罩本质极易产生开片的透明低温铅釉，使得石垣皿同时具备了人为
彩绘开片和釉的物理开片，亦即结合Ⅰ类碎器和Ⅱ类碎器于一器（Ⅱb类）。但
和景德镇Ⅰb类碎器不同的是，乾山石垣皿在冰纹上施开片釉，也就是开片中再
开片的构思则是前所未见的绝活。乾山似乎颇为得意此一陶艺效果，所以施罩低
温铅釉营造开片效果的手法也被应用在他的许多绘饰着各种花卉或山水、人物图
纹作品之上。如现藏加拿大安大略美术馆（Royal Ontario Musuem）带"享保年
制"（1716-1735）纪年铭文的铁绘深钵（图34），[74] 也是在白化妆土上铁绘
梅花和枝干再挂低温釉，企图展现冰梅纹效果的作品。我认为，乾山许多施加铅
釉的彩绘陶恐怕要在制作碎器的脉络上予以掌握才能窥见其陶艺的奥妙。

乾山对于时尚极为敏感，似乎也钟情来自中国的冰梅纹，除了前引铁绘梅
纹深钵之外，亦曾烧造日方定名为"色绘花文盖置"的筒型彩绘冰裂梅纹承盖器
（图35，Ⅱb类），[75] 其构思和景德镇顺治期（1644-1661）筒形炉大致相近（图
36）。[76] 应予留意的是，乾山高温釉制品亦可见到结合彩绘和开片釉再现Ⅰb类
碎器的案例，如"色绘枪梅图茶碗"是以铁绘枝干、以青花饰花萼、并用白色化
妆泥画花梅而后施罩高温釉，入窑烧成后再于釉上加饰红色花瓣和绿芽进行二次烧
（图37），[77] 其构思巧妙，成功地营造出亮丽而又风雅的冰梅纹，是一件令人爱
怜、赏心悦目的佳作，也是渊源自中国的碎器制作却在异域大放光彩的范例。

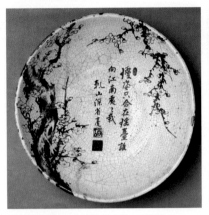

图34 尾形乾山作冰梅纹大钵 18世纪
直径37.6厘米
加拿大Royal Ontario Musuem藏

图35 尾形乾山作釉上彩冰梅纹承盖器 高5.1厘米
畠山美术馆藏

图36 青花冰梅纹筒形小炉 清顺治
高8.3厘米 私人藏

图37 尾形乾山作色绘枪梅图茶碗
直径10.2厘米 Miho Museum藏

小 结

虽然17至18世纪中国陶瓷在欧洲的使用情况早已是学界经常涉及的课题，但中国陶瓷在欧洲消费者心目中的印象或想象则是仍待开发的议题。后者之议题若是缺乏同时代的文献来佐证，则需铺陈情境以便博取读者的信赖。本文推论碎器之冰裂纹理极可能会触发欧洲人耳濡目染的镶嵌玻璃之想象，即是在缺乏文献记载的窘困状况下的勉力尝试。

相对而言，有幸获得文献佐证的一部分中国陶瓷，往往亦需面临孰是孰非的尴尬。如1721年所编定"强力王"奥古斯特（Augustus the Strong，1670-1733）收藏目录时所添加之流水账号，即俗称的约翰·腓特烈号（Johanneums

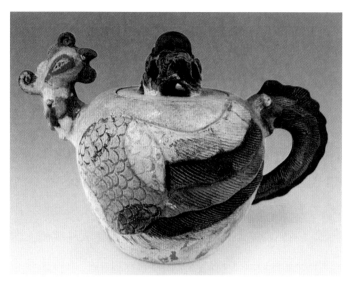

图38 宜兴凤流把壶 清康熙 欧洲后加彩
直径16.4厘米 德国Staatliche Kunstsammlungen Dresden藏

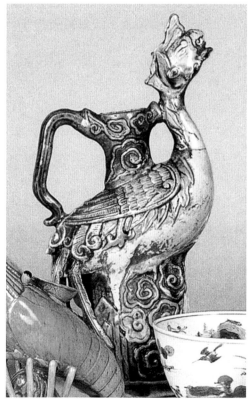

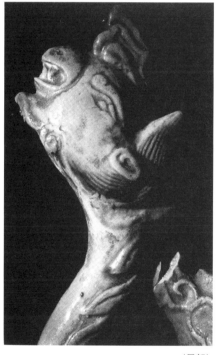

（局部）

图39 1590年美第奇家致赠萨克逊侯爵
克里斯蒂安一世的三彩凤首注壶 高21厘米

Nummer），记载现藏德勒斯登博物馆的一件康熙朝（1662-1722）宜兴紫砂凤流把壶为"一件公鸡形茶壶"（图38），[78] 视中国凤鸟为公鸡。然而，意大利美第奇家族于1590年赠送萨克逊侯爵克里斯蒂安一世，目前同样收藏在德勒斯登宫殿的三彩铅釉带把凤首注壶之凤首造型，虽与前引宜兴把壶所见凤流把壶造型相近（图39），但翡冷翠的包装目录却将之称作"龙形带座瓷酒杯"；1595年德勒斯登的财产登记者承袭此说，也以"带座龙形瓷酒杯"入册，[79] 视凤鸟为龙。如果上述欧洲学者对于帐册和现存文物的比定无误，则说明了输欧中国陶瓷纵使具有类似外观特征，但在当地的消费者圈中依然可能出现不同的认知和想象，因此纵有文献佐证，倘若缺乏情境加持，则其结果仍多变数。本文尝试从欧洲人的生活氛围来揣摩中国碎器在当地所可能引发的想象，结论是否可信？还请读者不吝指正。

〔据《台湾大学美术史研究集刊》第40期（2016年3月）所载拙文补订〕

关于金珐琅靶碗

2013年于京都国立博物馆展出的"魅惑の清朝陶磁"是具有明确问题意识、令人耳目一新的专题展。相对于以往以时代区分的陶瓷展览多倾向于名品的搜集罗列，此次特展则是以清朝陶瓷和日本为呈现主轴，并设定"唐船交易""江户、京都、长崎出土标本""独特渠道""日本定制""旧家传世品""江户时期中国趣味""清代陶瓷和近代日本"等子题，经由相应的解说和精心挑拣的陶瓷标本，生动地烘托出清代陶瓷于当时日本各消费面向、兼及两国陶艺的影响和交流，是一个平易近人同时又有学术关怀的成功策划，其详细信息可参见同时刊行的特展图录。[1]

展出作品所传达出的议题极为丰富，其中包括阳明文库传世的一件清代官窑"金珐琅有盖把碗"（此次特展定名为"金珐琅高足杯"），以及今日本冲绳，即当时琉球国首里城等遗址出土的康熙朝（1662-1722）、雍正朝（1723-1735）景德镇官窑瓷片。一般而言，日本在宽永十六年（1639）与葡萄牙断交（第五次锁国令），正式完成政经分离的锁国，迄明治四年（1871）与清朝缔结友好条约之前，日本和清朝并无正式邦交，因此上述日本旧家传世或琉球出土的清代官窑标本到底是通过什么样的渠道得以传入，就格外引人留意。

一、《槐记》所见"金珐琅有盖把碗"

坐落于京都的阳明文库是近卫家第三十代传人，即曾三任内阁总理大臣的

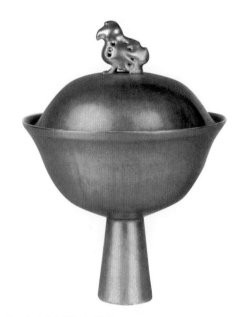

图1 金珐琅有盖把碗 清代
高21厘米 阳明文库藏近卫家传世品

近卫文麿（1891-1945）于昭和十三年（1938）所创设的文化机构，文库中收藏有自日本平安朝以迄明治、大正、昭和时期的十多万件包括近卫家数位关白甚至天皇御笔在内的古文书等文物，此次特展特别挑选了其中一件江户中期摄政关白太政大臣近卫家熙（1667-1736）于茶会时所使用的清代景德镇官窑"金珐琅有盖把碗"（图1），是以往日方学者经常提及之来源可信、流传有序的著名作品。《槐记》的作者山科道安（1677-1746）是近卫家熙的家医，《槐记》是他观察记录家熙本人行状及茶、花、香道活动的辑录，其作为第一手史料向来为学界所重视。其中，提及享保十三年（1728）四月三日举行茶会时，用来装盛茶点的"御茶果入"之下方有如下的注记："金珐琅有盖把碗、阿兰陀ノ烧物ナリ、先年萨州ヨリ献上、关白样ヨリ进ゼラル……"从字面上看来，这件"金珐琅有盖把碗"入藏近卫家的经纬可有二解，其一是九州萨摩即岛津家献呈近卫家熙，而后由家熙转予时任关白的嫡子近卫家久（1687-1737）[2]另一则是其原由岛津家上献关白近卫家久，再由家久奉呈父亲近卫家熙。[3]无论如何，此物均是由岛津家所献呈的贡物。问题是《槐记》为何会将该明显来自景德镇的"金珐琅有盖把碗"视为"阿兰陀ノ烧物"（荷兰陶瓷）呢？相对于以往学者对此若非略而不谈，或即暗忖此系《槐记》的误解，此次特展策展人尾野善裕则依据冲绳当地传闻而声称琉球人往往以"うらんだ"一词来指称外国，因此前述《槐记》所见"阿兰陀"一词就未必是指欧洲的荷兰，至于所谓"阿兰陀ノ烧物"也可能是"外国陶瓷"的泛称，只是当时不明就里的日本本岛萨摩或京都人却因其谐音而将之理解成了"荷兰陶瓷"。[4]尾野说法堪称新颖有趣，可惜并未出示江户时代琉球人以"うらんだ"指称"外国"之具体事例，遑论康熙二年（1663）

清封使张学礼赴琉球册封以后两年一次定期赴清朝贡的琉球国人会以"うらんだ"来称呼"清朝"？

二、清宫造办处档案所见"磁胎烧金法琅有靶盖碗"及其他

阳明文库收藏的"金珐琅有盖把碗"通高21厘米、口径15.7厘米、足径4.2厘米，除高足着地处外满施白釉，并于器表覆以金彩。碗盖安鸡形镂空钮，碗心阴刻篆体"寿"字，其与内壁等距阴刻的"万""齐"等四字相互辉映，制作极为精美。不过，以往日方学者对于该今日俗称为高足杯的把碗内壁所见暗花文字之识读，以及把碗的烧成年代却有不同的看法。比如说，20世纪50年代藤冈了一认为碗内壁四字应读作"天寿""齐万"，年代约在明代初期；[5] 20世纪80年代长谷部乐尔则将文字读为"天""寿""斋""万"，推测其年代晚迄清代嘉庆年；[6] 此次特展图录认为系18世纪景德镇官窑制品，碗内壁阴刻的是"万""天""青""齐"四字。[7] 对于把碗的年代和暗花文字识读因人而异，颇为分歧。

在此，我想提示清宫《内务府造办处各作成做活计清档》的相关记事无疑是理解"金珐琅有盖把碗"年代、名称、甚至是传入日本途径时的关键史料。如雍正二年（1724）"匣作"载："于十月二十八日做紫檀木博古书格二个呈进讫，磁胎烧金法琅有靶盖碗六件配匣"；雍正二年（1724）"法琅作"亦载："十二月初五日，怡亲王交，御笔辑瑞球阳圆一面……磁胎烧金法琅有靶盖碗六件"（图2），[8] 所谓"有靶盖碗"即今日俗称的带盖高足杯或高足碗，"磁胎烧金

图2 清宫造办处各作成做活计清档

图3　瓷胎烧金珐琅三羊开泰瓶　清代
高16.9厘米　台北故宫博物院藏

法琅有靶盖碗"应即山科道安《槐记》所载"金珐琅有盖把碗"一类的制品，后者收贮于木箱，箱盖面墨书"金珐琅磁胎烧"。从造办处的档案记事看来"磁胎烧"是相对于金属质材"金胎"烧珐琅的用语，据此可知近卫家木箱墨书品名题签完全符合清宫的用法，故其和《槐记》"金珐琅有盖把碗"之称谓，显然并非日本藏家的创意，而是承袭自清宫的命名。应予一提的是，《槐记》提到该"金珐琅有盖把碗"乃是享保十三年（1728）茶会时用来装盛茶点的道具，享保十三年即雍正六年，看来阳明文库藏近卫家传世的这件金珐琅把碗的年代至少可上溯雍正六年

（1728）。另外，养心殿造办处"法琅作"记载"镀金人王老格"，[9]王老格其人应是职司磁胎金珐琅覆金或铜胎鎏金工艺的专业匠人。无论如何，按照清宫的分类，"磁胎烧金法琅"即泥金的珐琅瓷。依此脉络，则现藏台北故宫博物院之所谓金彩或洋彩三羊开泰瓶（图3），[10]也可归入"磁胎烧金法琅"一类。

　　"磁胎烧金法琅有靶盖碗"之外，清宫造办处档案亦见多笔"金胎法琅靶碗"或加施其他装饰的瓷质带盖高足碗。如乾隆五十二年（1787）"记事录"："十二月十八日……将九江关送到红龙白地天鸡顶有盖靶碗四十件（随做样碗一件，年贡二十件，吉祥交进二十件）呈览，奉旨交佛堂，钦此"；[11]乾隆五十五年（1790）"初六日，接得热河寄来信帖一件，内开七月二十五日太监鄂鲁里交，红龙白地天鸡顶有盖靶碗一件（系热河芳园居库收）"。[12]所谓"红龙白地天鸡顶有盖靶碗"其实见于国内外公私收藏，如瑞士Baur Collection、故宫博物院、天津博物馆、台北故宫博物院均有收藏，其中故宫博物院藏无款靶碗碗心描红寿字（图4）；[13]天津博物馆和瑞士Baur Collection藏品则于盖内和碗心

图4 红龙白地带盖高足碗 清代
高20.5厘米 故宫博物院藏

图5 红龙白地天鸡顶有盖靶碗 清乾隆
高21厘米 天津博物馆藏

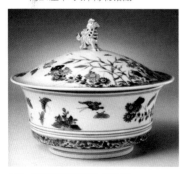

图6 斗彩天鸡顶盖碗 清雍正
直径14.3厘米 故宫博物院藏

书矾红双方框"大清乾隆年制"篆款（图5）。[14]就器形而言，故宫博物院无款高足碗碗身下方近高足处造型呈圆弧，而Baur Collection和天津博物馆带乾隆年款的碗身下部收敛较剧，且盖顶天鸡提手的造型特征也和北京故宫无款藏品略有出入。从造办处档案看来，早在雍正四年（1726）就曾以"红龙高足有盖茶碗"赏琉球国；雍正七年（1729）世宗皇帝赏赐班禅额尔德尼或达赖喇嘛的物件亦见"红龙白磁有盖靶碗"，[15]而高宗乾隆皇帝也不止一次地下诏命景德镇御窑厂烧"红龙白地天鸡顶有盖靶碗"，故上述造型方面的差异是否由于朝代不同所造成，抑或只是乾隆朝不同时段所烧制的作品，还有待确认。过去，台北故宫博物院藏无款白地红龙高足盖碗承袭了民国初年清室善后委员会的定年，将之视为康熙朝制品，上引故宫博物院藏品（见图4）也被该院人员定年于康熙朝；晚迄嘉庆九年（1804）九江官监督亦曾恭进类似器式的矾红高足碗，而前述雍正朝"磁胎烧金法琅有靶盖碗"盖上的鸡形纽当可据档案的记载而正名为"天鸡顶"，造型相近的"天鸡顶"亦见于雍正朝斗彩盖碗（图6）。[16]

我并未上手目验近卫家传世的"金珐琅有盖把碗"，只能从图版及相关解说对作品进行间接的理解，不过台北故宫博物院却收藏有几件与近卫家传世靶碗于釉彩、形制以及内壁由云龙暗花夹饰文字等各方面均完全一致的作品（图7），从典藏号得知故宫藏品有的原系收贮于清宫景祺阁的木匣中。[17]参酌前引乾隆五十二年（1787）

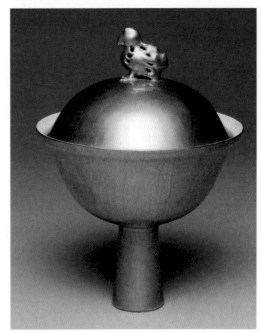

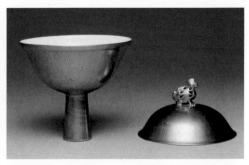

图7b 同左

图7c 同左 里侧

图7a 金珐琅靶碗 清代 高21厘米 台北故宫博物院藏

图7d 同上 碗心和碗壁文字摹模

图8 刻有乾隆御制诗的汉代"长乐"谷纹玉璧
高18.6厘米 故宫博物院藏

"红龙白地天鸡顶有盖靶碗"是奉旨交予佛堂之物，可知此类带盖靶碗有的是作为佛前的供养道具。就台北故宫博物院藏金珐琅有盖靶碗的外观特征而言，高足着地处和盖内里中央部位无釉，余施略闪青的白釉，盖碗器表另于白釉之上施金彩。碗心阴刻"寿"字，内壁等距依上、下、右、左顺序阴刻由暗花双龙拱簇的"万""寿""齐""天"双钩篆字，品相高逸，做工极为讲究，从螭龙造型及其文字的布局安排等看来，其装饰构思有可能是受到汉代玉璧意匠的启发（图8）。[18]应予一提的是，早在20世纪60年代台北故宫博物院在筹备编写《故宫瓷器录》时已将所收藏的几件金珐琅靶碗定名为"清官窑泥金釉万寿齐天高足盖碗"。"万寿齐天"指的是碗内壁所见之意谓其寿与天同高的吉祥文句，也是和碗心"寿"字相呼应的字铭，结合笔者的实物目验可知应属正确识读，故前述日方学者对于阳明文库藏近卫家传世高足碗内壁暗花字铭的几种辨识方案，均有订正的必要。

其实，"万寿齐天"字铭的清初官窑另有他例，如故宫博物院藏黄釉菊瓣盘的盘心就以划花龙纹为地，并且也是依上、下、右、左顺序阴刻"万""寿""齐""天"双钩篆体（图9），[19]刻文字体与上引台北故宫博物院藏金珐琅靶碗完全一致。尤应一提的是，该黄釉菊瓣盘盘底带"大清康熙年制"青花双圈楷体六字二行款识，明示了其为康熙御窑。就此而言，刻铭内容和书体等均与之一致的前引台北故宫博物院或日本阳明文库的金珐琅靶碗，也应该都是康熙朝景德镇御窑厂所烧造的。其次，清宫传世的磁胎烧金珐琅当中亦见外壁施金彩，内壁挂白釉，与金珐琅靶碗作风相近的带康熙年款的碗盘类（图10、图11）。[20]以盘为例，外壁以金为地，由蓝彩绘饰之双框寿字，以及双龙拱绕寿字的布局安排均酷似金珐琅靶碗"寿"字，此亦可作为金珐琅靶碗应烧造于康熙朝的旁证。

从传世作品看来，以寿、桃等寓意长生不老的文字或图样为主要装饰题材的康熙朝制品极为常见。比如说，台北故宫博物院藏清宫传世淡青釉桃形砚滴，以桃尖部位为滴口，中空的枝梗为注水口，整体施满釉，着地处有三只细小支钉，做工极为讲究，不仅如此，在滴口和入水口之间的桃身部位，还釉下阴刻由右向左的"万寿齐天"字铭（图12）。[21]类似的同样刻有"万寿齐天"字铭的钧蓝

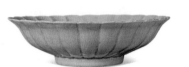

图9　黄釉菊瓣盘　清康熙　直径16厘米　故宫博物院藏

图10　金珐琅蓝团寿字纹杯　清康熙
　　　直径6.2厘米　故宫博物院藏

图11a　金珐琅蓝团寿字纹盘　清康熙
　　　　直径20.2厘米　故宫博物院藏

图11b　同左
"大清康熙年制"青花款

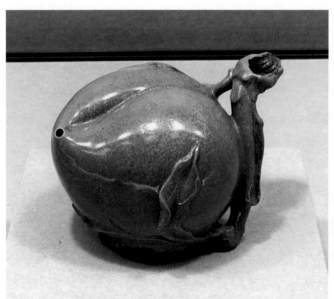

图12　淡青釉桃形砚滴　清康熙（18世纪初期？）　台北故宫博物院藏

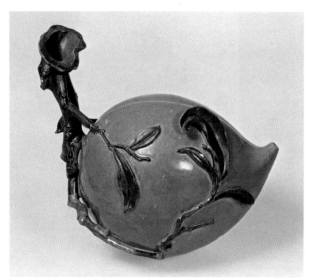 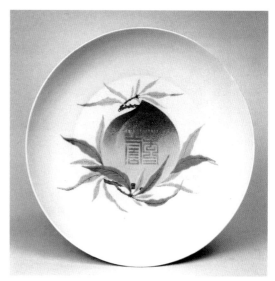

图13 钧蓝釉桃形砚滴 清康熙（18世纪初期？）
长17厘米 Baur Collection藏

图14 五彩加金"万寿"折枝桃纹盘 清康熙
直径28.8厘米 故宫博物院藏

釉桃形砚滴还见于瑞士Baur Collection（图13）。[22]上述两件作品的收藏单位均将之视为17至18世纪宜兴窑制品，从"万寿齐天"铭文的流行时段看来，可说是将其时频见的寿字和桃纹（图14）[23]予以立体化的有趣构思。

就清代的史事而言，我们应该留意清圣祖康熙皇帝（1654生）是清史上文治武功成就最高的君主，在位期间（1661-1722）开创了入关的第一个承平之局，即后人所谓的康熙盛世。与本文相关的是，康熙五十二年三月十八日（1713年4月12日）正值康熙皇帝六十大寿，在朝廷的主导之下，全国总动员展开了一项前所未有的大规模祝寿活动，即著名的"康熙万寿盛典"。历时十天的盛会包括了设宴称觞、献物、演戏游街、诵经祈福、免税赐爵等种种品目，策划人员还是由内务府官员担纲，[24]因此个人颇以为，康熙朝许多寓意万寿母题的陶瓷等手工艺制品当中可能就包括了为因应此次盛典而制作的献物。事实上，九贝子四子就在此一盛典献上"宜兴蟠桃笔洗"（《万寿盛典初集》页五十四），从今故宫博物院藏清宫传世被定为乾隆时期的宜兴窑"双桃式水丞"（图15），[25]或可遥想寿典所献呈笔洗的器式，其或与前引"万寿齐天"铭桃形砚滴的造型构思有异曲同工之趣。

图15 宜兴窑双桃式水丞 清代
长5.5厘米 故宫博物院藏

三、清代官窑传入日本途径相关问题

如前所述，日本自宽永十六年（1639）与葡萄牙断交采取政经分离的锁国政策，其虽避免与清朝正式国交，实际上仍开放长崎港供清朝和荷兰人前来贸易，此次特展亦规划收入部分长崎出土，或经由长崎再转送京都、大阪等地的传世或出土陶瓷标本。问题是，阳明文库藏近卫家传世的"金珐琅有盖把碗"因属清代景德镇御窑厂烧造的官窑制品，故其传入途径委实耐人寻味。《魅惑の清朝陶磁》特展图录"独自の回路"多少也是针对日本获得官窑之特殊渠道而设立的专章。山科道安《槐记》已经提到近卫家茶会的"金珐琅有盖把碗"乃是九州萨摩即岛津家所进献，而萨摩藩于庆长十四年（1609）在幕府首肯之下以武力的方式间接地掌控了琉球国，但琉球国却刻意对清廷隐瞒其与日本（萨摩）的交往，貌合神离地持续自明代洪武时期以来的朝贡贸易。

考虑到这样的历史情境，尾野善裕遂结合近年琉球王宫首里城、废藩设县后之原国王邸宅等遗址出土的清代官窑标本（图16、图17、图18），极力主张萨摩藩用以献呈天皇或高阶公家的清代官窑应是得自清朝授予琉球国的赏赐品，并且援引年代晚迄文化四年（清嘉庆十二年，1807）琉球馆文书当中，有关萨摩藩质疑琉球国携来之"官窑"品质恶劣、疑为赝品的记事来说明清代官窑经由琉球

图16 官窑斗彩残片 清康熙 冲绳首里城遗址出土 冲绳县立埋藏文化财センター藏

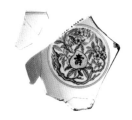

图17 官窑斗彩残片 清康熙 冲绳真珠道遗迹出土　　　　图18 官窑斗彩残片 清雍正 冲绳中城御殿遗址出土
　　冲绳县立埋藏文化财センター藏　　　　　　　　　　冲绳县立埋藏文化财センター藏

国辗转传入日本之情事。[26]

　　我认为，尾野氏的推论极为合理，但仍有可予补强之处。首先，前引雍正二年（1724）十二月初五日"法琅作"所载由怡亲王交付的六件"磁胎烧金法琅有靶盖碗"乃是随"御笔辑瑞球阳匾""五彩万寿宫碗"等计二十六项物件，在"配木箱盛装"后交由琉球国正使翁国柱赏赐琉球国王的礼物（图19），[27]此一赏赐清单亦见于《历代宝案》。[28]而"磁胎烧金法琅有靶盖碗"应即《槐记》所载近卫家"金珐琅有盖把碗"（见图1）一类作品已如前所述。其次，雍正四年（1726）《记事录》记载的赏赐琉球国的清单中不仅包括"红龙高足有盖茶碗六件"，另见"五彩蟠桃宫碗十四件"等官窑瓷器（图20），[29]从字面推敲，其有可能正是冲绳真珠道遗址出土之碗心以青花勾勒桃形，再于其中书"寿"字之今日俗称斗彩的康熙朝官窑标本（见图17），[30]传世作品当中亦见同类图纹和造型的作品（图21）。[31]设若上引《造办处档》所记"五彩蟠桃宫碗"即康熙斗彩寿桃碗的推测无误，则可结合康熙皇帝赏赐琉球国王物件多限于缎绸罗锦等织品而无陶瓷器之记载，反证雍正二年（1724）赏琉球国的瓷器当中极可能包括了前代康熙朝的御窑制品，换言之，琉球王国遗址出土的康熙朝御

图19 清宫造办处各作成做活计
清档 雍正二年记事

图20 清宫造办处各作成做活计
清档 雍正四年记事

窑标本是雍正朝所赐予的前代旧物。可以附带一提的是，当雍正三年（1725）正月初十日赏予暹罗国赐品时，亦见"磁胎烧金珐琅有靶盖碗六件"和"五彩万寿字宫碗十二件"等物件，其规格略如琉球国，因此我推测赐予暹罗国的金珐琅有盖靶碗同样也属康熙朝制品。其次，由于清廷赏赐暹罗国金珐琅有靶盖碗的时间（1725年1月10日），与赐予琉球国同类盖碗的时间（1724年12月5日）相距仅一个月，故不排除分别给予琉球国和暹罗国的金珐琅有靶盖碗，有可能是景德镇御窑厂在康熙朝某一时段所烧造的同一批制品。另外，中城御殿遗址出土的雍正朝瓷片（见图18）[32]亦可依据传世雍正官窑得知其可能原系绘饰着莲池鸳鸯纹（图22）。[33]

尤应留意的是，统辖有田地区的锅岛藩之藩窑锅岛烧，以青花勾勒纹样边廓而后施加釉上彩入窑二次烧成的工序因和中国所谓斗彩技法雷同，故其或曾受中国斗彩影响一事早已由日方学者所提出。[34]从目前的资料看来，锅岛烧"斗彩"

图21a 斗彩寿桃纹碗（两件） 清康熙 直径17.8厘米 私人藏

图21b 同左 青花底款

图22 斗彩莲池鸳鸯纹盘 清雍正
直径17.5厘米 故宫博物院藏

装饰于17世纪50年代草创期已经出现，至17世纪末至18世纪前期到达高峰，属于这一时期的作品大多胎釉精纯，器式端正，纹饰构图精绝，不愧是专门进献将军家用、提供大名和公家馈赠应酬之具有官窑性质的高档瓷。[35] 不过，已然和样化、层叠勾边的山石或双钩波涛等纹饰仍隐约可见康熙官窑同类图纹的氛围，因此18世纪锅岛桃纹大盘的图纹构思（图23）[36]、（图24）[37]，也不排除可能是参考了冲绳真珠道遗迹亦曾出土的康熙官窑斗彩蟠桃寿字碗般的制品（见图17），而后极尽和样的产物。

图23 锅岛桃纹碟 18世纪

图24 锅岛桃纹盘 18世纪 直径31.7厘米 MOA美术馆藏

事实上，琉球国不仅屡次以日本萨摩藩提供的金、银、铜、铁等物进献清廷，[38]也以清朝制品或利用清朝物料在琉球加工的物品赴江户献呈幕府。如《旧记杂录追寻》所载岛津继丰提交幕府的文书中就提到，日延享二年（1745）琉球使节赴江户所携贡品之中，包括了借由琉球使节赴中国朝贡之际，于北京返回福州途中所获得的物品；《琉球王使参上记》所收岛津重豪呈交幕府的文书也记载，琉球庆贺使原本预定在宝历十二年（1762）献呈德川家治将军中国制贺礼，却由于宝历十年（1760）未获清廷允许入贡，无法取得中国物品，致使携带中国产之贺礼上江户谒见一事要迟至明和元年（1764）才如愿以偿。[39]上述史实表明了琉球于锁国时期的中日交流史上曾经扮演着中介的角色，其以灵活的外交手腕穿梭周旋于中国和日本之间，并经由与两国的进贡活动，促使包括工艺美术及工艺品在内的两国物资得以进行间接的交流，而现藏台北故宫博物院的一批清宫传世17至18世纪日本锁国时期伊万里陶瓷，也有可能是琉球国得自萨摩，再由琉球使节献予清廷的朝贡物。[40]

附记：顷获尾野善裕先生惠赐的关于近卫家传世"金珐琅"新作，文中再次强调指出雍正二年（1724）赏赐琉球国王的"金珐琅有靶盖碗"，经琉球国王至

萨摩藩主达近卫家的过程，并且推测《槐记》作者山科道安之所以认为"金珐琅有盖把椀"为"和兰陀ノ烧物"，乃是因山科道安知悉清宫珐琅彩的技法原本来自西洋，同时江户时代的日本一般也是以"和兰陀"一词来指称西洋，所以才会将清宫珐琅彩瓷称为"和兰陀"陶瓷，其例如督陶官唐英《陶成记事碑》载"洋彩器皿，新仿西洋法琅画法"。尾野说法有趣，但目前还难实证。详参见：尾野善裕，《"金珐琅"は、なぜ"和兰陀ノ烧物"なのか—传世有形文化财（考古数据）と文字史料—》，《奈文研论丛》第1号，2020，第45—54页。

〔据《陶瓷手记》3（台北：石头出版社，2015年）所载拙文补订〕

第四章

朝鲜半岛陶瓷篇

高丽青瓷纹样和造型的省思
——从"原型""祖型"的角度

学界对于作为东亚陶瓷史重要区块的高丽朝（918-1392）青瓷之研究早已累积了丰硕的成果，笔者虽也对高丽青瓷抱持着兴趣，但止于浅尝，始终未能深入研究。不过，在学习过程中亦有些许体会，经常感觉到有必要以亚洲区域的视野再次省思高丽青瓷的相关议题。以下拟从"原型"和"祖型"的角度，尝试对高丽青瓷的纹样和造型略抒己见，期望能得到专家的批评和指正。本文所谓"原型"是指在特定区域内同一造型或纹样系列中的最早型式，也就是作为模仿"祖型"的最初形态，而作为被模仿对象的"祖型"之材质既有和"原型"相同者，但有时则和"原型"材质有所不同。[1]

一、关于纹样的省思——以青瓷印花花叶碗为例

大阪市立东洋陶磁美术馆所藏一件高丽青瓷印花碗，花叶构图匀整，印花轮廓分明，具有高浮雕般的效果；碗除圈足着地处露胎，余施满釉，釉色青中略闪灰，足内有四处硅石支烧痕迹，以下称A式（图1）。目前学界均认为该碗是12世纪康津窑制品，德国科隆艺术博物馆也收藏有同式青瓷印花碗。[2]

就纹样布局而言，A式碗外壁光素无纹，内底心饰菊花般百褶旋纹，内壁模印牡丹缠枝花叶，亦即在碗壁等距四个位置，饰两相对应、分别呈俯视和侧视的牡丹，朵花之间填以缠枝叶。牡丹朵花和叶片均以复线勾勒轮廓，结合突起的印

图1 高丽青瓷印花碗 12世纪 直径14.5厘米
日本大阪市立东洋陶磁美术馆藏

图2 高丽青瓷印花碗 12世纪 直径15.1厘米
日本大阪市立东洋陶磁美术馆藏

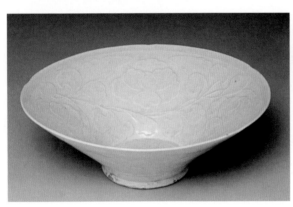
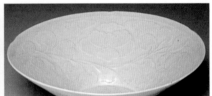

图3b 同左 局部

图3a 白瓷印花碗 10世纪后半至11世纪初
高7.1厘米 台北故宫博物院藏

花工艺，予人减地凸花的错视效果。

应予留意的是，康津窑另见一式无论在花叶造型和布局排列均和A式碗迥异的印花花叶碗，该式碗外壁无纹，圈足着地处之外施满釉，釉色青绿，圈足着地处可见四至五处白色耐火土支点痕。内壁等距三处模印俯视宝相牡丹，其间隙另饰尺寸相对较小呈侧视的牡丹，余满填缠枝叶，以下称B式（图2）。相对于A式朵花和叶片整体均呈双重边廓，B式花叶则显得轻盈，复线轮廓大多只施加于花叶的侧边。目前学界一致认为B式碗的相对年代亦约在12世纪，或12世纪前半；20世纪的著录则多将此式碗视为11世纪制品，如东京国立博物馆藏同式碗之定年即为一例。[3]

另一方面，高丽青瓷A式碗所见具有复线边廓的牡丹花叶纹亦见于中国北方

图4　耀州窑青瓷牡丹纹注壶　北宋
高18.5厘米　日本常盘山文库藏

图5　河南登封窑白釉剔花注壶　北宋
高17.8厘米　日本白鹤美术馆藏

图6　河南登封窑白釉剔花注壶　北宋
高20.4厘米　日本东京国立博物馆藏

白瓷碗（图3），从后者由下而上微外敞的造型以及口沿切割呈五花口的器式，均与河北定州北宋太平兴国二年（977）静志寺塔基出土的定窑白瓷碗相近，[4]可知其相对年代在10世纪后半。其次，以剔花减地的技法来表现高浮雕效果的耀州窑青瓷注壶（图4），壶身牡丹和缠枝叶之样式也和台北故宫博物院藏白瓷碗有相近之处。笔者以前曾为文指出该青瓷注壶的年代约在10世纪末至11世纪初，[5]此一年代观点亦可从内蒙巴林右旗辽墓（M5）的同类耀州窑青瓷注壶和10世纪末至11世纪白瓷花口方碟共伴出土，[6]而得以实证。在此，笔者想提请读者留意牡丹朵花旁叶纹的样式变迁，即作为广义磁州窑类型的河南登封窑白釉剔花注壶所见高浮雕叶纹（图5），到了相对年代约在11世纪前期同类型注壶，其叶片下方部位已进化成左右造型一致且钩幅更剧的双内钩（图6），结合最大径在腹正中的近球状壶身过渡到最大径在器肩的斜折肩壶身等造型变迁可知，图6注壶器式要晚于图4、图5注壶，而图6叶片样式也是由图4、图5叶片演变而来的。换言之，图6的叶纹可经由图5而得以追索到作为其原型的图4青瓷注壶或图3白瓷碗上的叶纹。如前所述，图3印花牡丹和叶片特征与A式高丽青瓷碗（见图1）的印花样式大体一致。有趣的是，烧造年代在12世纪的A式高丽青瓷碗其印花花叶的样式，显然较接近中国地区10世纪末至11世纪初陶瓷所见花叶造型。

为了检证以上原型样式演变的合理性，在此

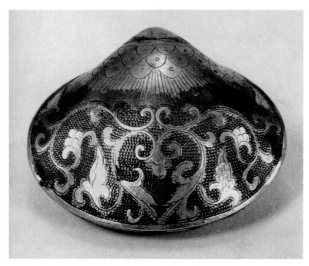

图7 银镀金宝相花纹贝形盒
唐代 直径6.3厘米 私人藏

有必要对其祖型略做梳理。中国陶瓷采模具成形由来已久，以唐代而言，相对于初唐或盛唐时期经常可见利用外模成形并饰纹的陶瓷制品，中晚唐期则频繁地出现以内模成形、饰纹的作品。虽然，以外模饰纹，则纹饰在器物外侧，以内模饰纹，则纹饰在器物内侧，似乎透露了用户目光视线和赏鉴方面的变化，但陶瓷以模具成形兼饰纹乃是受到金银器锤揲工艺启发一事，可说已是学界的共识。[7]

中国在春秋、战国时期已见锤揲打制的青铜匜、盒、盘等制品，[8]到了唐代，金银器的制作则多衬以外模锤打，并且往往在外模打出的突起纹样上再衬以内模，以便进行錾花工艺而无忧变形。[9]宋代陶工汲取、学习前代不同质材的工艺效果，可有多种选择，但宋代北方部分窑场陶工显然理解并心仪金工匠师内外模制器加工的原理，试图制造出具有錾花般立体感的纹样效果，也因此快速地移转、复制金银器之錾花效果到陶瓷的成型和装饰工艺，造成陶瓷器的造型和纹饰与金银器相同的现象。以纹样而言，台北故宫博物院藏印花白瓷碗（见图3）以及图4-6注壶的缠枝花叶即是脱胎于金银器的纹饰（图7）。不仅如此，台北故宫博物院印花白瓷碗等作品所呈现之意图营造纹饰立体感，并以复线勾勒花叶边廓等装饰意念，其实也是模仿自金银器饰。

换句话说，唐代金银器等工艺品上的缠枝叶纹正是北宋初期以来部分窑场同式缠枝叶的祖型，而宋瓷叶片的原型则应该最接近祖型。就本文的案例而言，图3白瓷碗和图4青瓷注壶的叶纹可视为是最近于祖型的原型，故其相对年代也要

图8a 定窑白瓷划花罐 北宋 高16厘米
辽宁辽代萧和夫妇墓（M4）出土

图8b 同左 线绘图

图9 定窑白瓷划花梅瓶（口缺） 北宋
高32厘米 日本大阪市立东洋陶磁美术馆藏

早于图6河南登封窑注壶的叶纹。为了考证并试着呈现北宋前期北方白瓷叶纹的变迁，以下拟以辽宁省阜新辽代萧和夫妇墓（M4）出土刻划有莲瓣和牡丹花叶的定窑白瓷大口罐为例作一说明（图8）。从伴出的故晋国王妃耶律氏墓志得知，萧和卒于统合十五年（997）至太平十年（1021）之间，妻晋国王妃逝于重熙十四年（1045），并于同年秋合葬入萧和墓中。[10] 虽然发掘报告书并未言及出土陶瓷到底是萧和的随葬品，抑或是其妻合葬时才入墓，仅就大口罐所见叶纹的造型而言，其似乎要略早于大阪市立东洋陶瓷美术馆藏11世纪前期口颈部位业已缺损的定窑白瓷梅瓶（图9），故可推测其相对年代可能在萧和卒葬时的11世纪第一个四半期。随着时代的推移，叶纹愈趋华丽和装饰化，12世纪初期例或可参见山西省介休窑北宋政和八年（1118）纪年印模所见叶纹（图10），迄金代大定二十四年（1184）（图11）或泰和三年（1203）（图12）等12世纪后期至13世纪初定窑纪年印模所见花叶纹则更显装饰化，其和近于祖型的原型样式已渐行渐远，呈现出金代定窑的纹样装饰特色。

就纹样而言，A型高丽青瓷碗（见图1）的样式要早于B型青瓷碗（见图

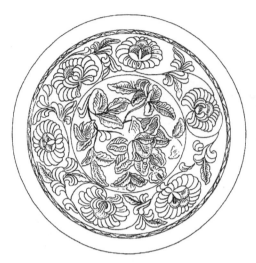

图10 山西省介休窑印模所见叶纹 北宋政和八年（1118）

图11 金代大定二十四年（1184）印模
直径21.9厘米 大维德基金会旧藏 大英博物馆保管

图12 金代泰和三年（1203）印模 直径18.6厘米
大维德基金会旧藏 大英博物馆保管

图13 高丽青瓷印花碗 11世纪后半叶 直径14.6厘米
韩国国立中央博物馆藏

2），而介于两者之间的样式则见于韩国中央博物馆藏印花碗，以下称A1型（图13）。后者叶片造型近于台北故宫博物院藏以覆烧技法烧成的定窑印花碗（图14），一般认为定窑覆烧技法出现于北宋中期或中后期，[11]但精确的成立年代则不易厘定，而若考虑到前引辽宁省辽统合十五年（997）至太平十年（1021）萧和墓或同省辽重熙二十年（1050）平原公主墓出土的定窑印花白瓷碗均是以正

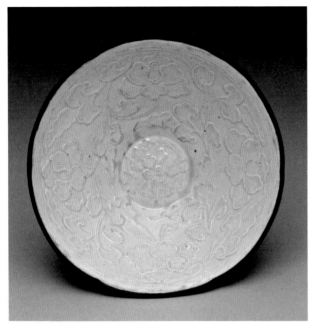

图14 定窑印花碗 北宋 直径20.2厘米
台北故宫博物院藏

烧烧成等情况，个人认为定窑覆烧技法有较大可能是出现于11世纪第三或第四个四半期。这样看来，台北故宫博物院藏定窑印花碗（见图14），以及叶纹与之相近的A1型高丽青瓷印花碗（见图13）的年代也约在11世纪中后期，亦即晚于图6注壶的年代，而B型高丽青瓷碗（见图2）则又要更晚。

　　另外，从叶纹的造型推测，相对年代约在10世纪末至11世纪初的A型高丽青瓷印花碗（见图1），其由叶纹拥簇的带复线边廓的牡丹纹之造型也和11世纪前期辽萧和墓白瓷罐（见图8）或大阪市立东洋陶磁美术馆11世纪前期定窑梅瓶（见图9）风格相近，此亦可与前述叶纹的年代厘定相互检证。对照宋代陶瓷缠枝花叶纹的演变及所属相对年代，则装饰着同类牡丹缠枝花叶的高丽青瓷印花碗，在样式上可区分成：10世纪末至11世纪初的A型碗（见图1），11世纪中后期的A1型碗（见图13），以及之后且可延续至12世纪前期的B型碗（见图2）。有趣的是，就目前学界对于高丽青瓷的编年而言，以上三式青瓷印花碗的实际烧造年代均定在12世纪。如果此一编年可信，那么就意味着高丽陶工在12世纪百年之间烧制了在样式上可早自10世纪末、晚迄12世纪前期等三个时段的印花碗。其次，以烧造技法而言，A型碗底有4只细小硅石支钉痕，A1型碗底亦见三处大硅石

支钉痕，而B型碗底则有四至五处白色耐火土支烧痕，虽然硅石支钉较常见于12至13世纪的高丽青瓷，之前多采耐火土垫烧，这似乎显示叶纹样式最晚的B型碗之具体烧造年代要早于样式上最早的A型碗。这虽不无可能，但却不宜忽视上述两种不同质材的支烧痕在时代上也有并行重叠的现象。[12]换言之，A1型碗的实际制作年代未必一定晚于B型碗。

有趣但并不令人感到意外的是，12世纪的高丽陶工不仅仿制北宋10世纪末的印花碗，同时也仿烧中国区域10世纪末期的划花碗，如12世纪高丽青瓷盘盘心采用将一个整体破为两个对立互补所谓"一整二破"形式的划花鹦鹉纹（图15），其纹样和布局方式就和北京辽韩佚夫妇墓（韩佚，统合十五年〔997〕葬；妻王氏，统合二十九年〔1011〕合葬）出土的越窑青瓷划花鹦鹉纹碗（图16）的装饰意匠极为近似，这不禁会让人联想到北宋宣和五年（1123）徐兢奉命出使高丽，归国后撰《宣和奉使高丽图经》（以下称《高丽图经》）"陶炉"条，提及高丽青瓷除了有制作精绝的狻猊香熏之外，另有和"越州古秘色"相类似的作品。徐兢的品评极为中肯，因为对于12世纪初造访高丽的徐兢而言，其时高丽青瓷所见之和百余年前越窑青瓷相近的刻划花鹦鹉古典纹样，确实符合"古秘色"的装饰风格。

另一方面，近年韩国学者对于高丽青瓷的编年成果丰硕，比如说李钟玟等从砖筑窑、土筑窑的窑炉结构及伴出标本所进行的编年方案，[13]或张起熏等从

图15 高丽青瓷划花鹦鹉纹盘 12世纪 直径16.7厘米
日本大阪市立东洋陶磁美术馆藏

图16 北京市辽代韩佚夫妇墓（997-1011）出土
越窑青瓷鹦鹉纹碗（线绘图）

窑具为切入点的年代提示，[14]均表明上引图1、图2、图9等三件青瓷印花碗之相对年代不早于12世纪，因为高丽的陶工是在12世纪初期才开始使用硅石支钉窑具，而样式最早最接近原型的A型碗，圈足内底即见四只硅石支钉痕（见图1）。由于A型、B型以及介于其间的A1型印纹碗之烧造年代均在12世纪，然而作为其模仿对象的宋代陶瓷之年代则在10世纪末至11世纪前期以迄12世纪初期。因此，高丽青瓷A1型、B型印花碗不会是A型印花碗的高丽化，而是12世纪高丽陶工仿制了宋代不同时段陶瓷多种样式的结果。此一现象的确认，可以给予我们两个有意义的提示，其一，尽管本文所例举宋瓷标本乃是分别来自耀州窑、登封窑和定窑甚至辽窑等瓷窑标本，但各窑陶工除纹样细节之外，仍集中表现了超越区域的时代样式。其二，至少就本文所例举高丽青瓷印花牡丹缠枝花叶纹碗而言，其确实烧造年代要晚于有着相近样式宋瓷之年代，特别是A型碗的实际烧造年代甚至与中国区域原型有百年以上的差距。因此目前学界不乏强调宋瓷瓷窑之区域样式，动辄以宋代个别瓷窑标本与高丽青瓷进行比附的论调，并不符合事实。本文认为时代样式理应得到更大的重视。

二、关于器形的省思——以所谓纸槌瓶为例

依据目前高丽青瓷的编年，朝鲜半岛在12世纪前期烧制了青瓷纸槌瓶，李喜宽从口沿的造型特征将之区分为两类型，即平沿或略倾斜上扬的平口型（A型，图17），以及盘口型（B型，图18）。以上两类型纸槌瓶均平底满釉，但A型采硅石支钉烧，B型则是以白色耐火土垫烧而成，后者器身阴刻花卉；同氏认为A型应早于B型，而无论是A型还是B型，都是模仿自清凉寺汝窑纸槌瓶（图19）。相对而言，郑银珍则依据B型釉色黄绿，倾向其应是较A型所见翡色青釉年代更早的作品。[15]

台北故宫博物院藏两件清宫传世汝窑纸槌瓶之瓶口部位虽已残缺（图20），但可经由河南省宝丰清凉寺窑址出土的同类瓶式予以复原，而无论是清宫传世或宝丰清凉寺窑址的汝窑纸槌瓶均呈平底造型，满釉，底以五只支钉支烧而成。[16]

清凉寺窑址之外，河南省汝州市张公巷窑亦见青瓷纸槌瓶，但瓶体下置圈

图17 高丽青瓷瓶 12世纪 高21.8厘米
日本大阪市立东洋陶磁美术馆藏

图18 高丽青瓷瓶 12世纪 高20厘米
日本大阪市立东洋陶磁美术馆藏

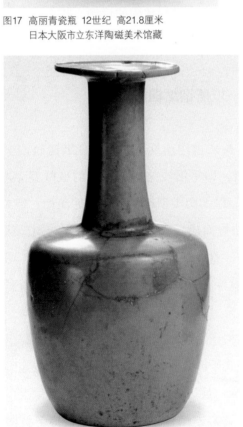

图19b 同左 底部

图19a 汝窑瓶 北宋 高23.6厘米
河南省宝丰清凉寺遗址出土

足，除圈足着地处之外，余施满釉（图21）；而承袭北宋（或徽宗）官窑制度的浙江省杭州老虎洞南宋修内司窑（图22），乃至近年报道的寺龙口越窑青瓷（图23）的青瓷纸槌瓶也都带圈足。

　　相较于上引12至13世纪中国区域生产的青釉纸槌瓶，江苏省南京北宋大中祥符四年（1011）长干寺真身塔地宫（图24）、内蒙古辽开泰七年（1018）陈国公主及其驸马墓（图25）或纳奉于辽清宁四年（1058）的天津市蓟县独乐寺塔基（图26）等遗址，都出土了由伊斯兰地区输入的11世纪初期玻璃纸槌瓶。[17]上引伊斯兰制玻璃纸槌瓶造型均呈平口、细直颈或由上往下弧度趋宽的直颈、折肩，肩以下置平底器身。从其相对年代和造型特征而言，这些被供奉在寺庙或伴出于贵族墓葬的进口玻璃瓶正是中国陶瓷所模仿的对象，也就是中国区域陶瓷纸槌瓶的祖型。就此而言，在造型特征上最近于祖型即伊斯兰玻璃瓶的陶瓷制品，应该就是清宫传世或清凉寺窑址所见北宋期平底青瓷纸槌瓶（见图19、图20）。

图20a 汝窑瓶 北宋 高22.4厘米 台北故宫博物院藏

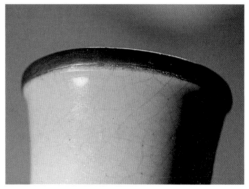

图20b 同左 口沿局部

图20c 同左 底部

图21a 张公巷窑瓶 金代 高19厘米
河南省汝州市张公巷遗址出土

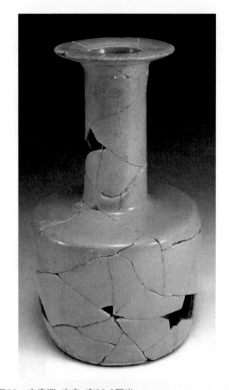

图22a 官窑瓶 南宋 高20.6厘米
浙江省杭州市老虎洞遗址出土

图21b 同上 底部

图22b 同上 底部

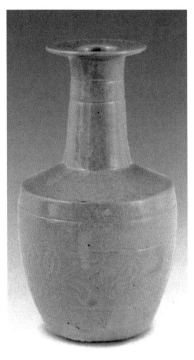

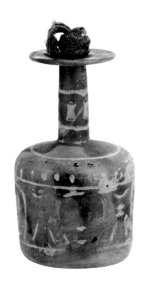

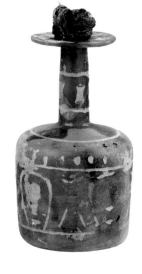

图23 青瓷瓶 南宋 高16.9厘米
　　 浙江省寺龙口窑窑址出土

图24 伊斯兰玻璃瓶 11世纪 高13.9厘米
　　 江苏省南京市大中祥符四年（1011）长干寺地宫出土

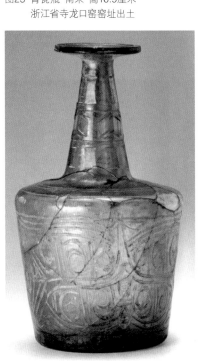

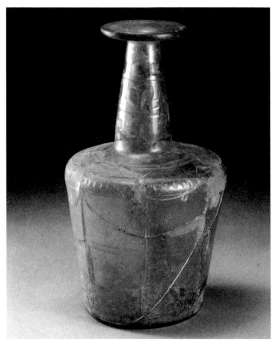

图25 伊斯兰玻璃瓶 11世纪 高24.5厘米
　　 内蒙古辽开泰七年（1018）陈国公主墓出土

图26 伊斯兰玻璃瓶 11世纪 高26.4厘米
　　 天津市蓟县独乐寺塔塔基出土

汝窑此一瓶式作为中国区域纸槌瓶的原型之一，随时代推移至金代汝州张公巷窑（见图21）或南宋杭州老虎洞窑（见图22）而趋于中国化，成了带圈足式样的纸槌瓶。过去，学界曾对汝州张公巷窑的性质和年代有所争议，[18]但若就器形之原型和祖型的角度看来，张公巷窑带圈足的纸槌瓶式之相对年代，一定要晚于清凉寺窑同类瓶。

相对于前引高丽青瓷印花牡丹缠枝叶纹碗是高丽陶工模仿宋瓷不同时段的制品，高丽A型纸槌瓶瓶式则近于作为中国区域陶瓷原型的汝窑标本，至于高丽B型纸槌瓶的器式及其施加阴刻纹饰的渊源，目前仍难遽下断言，因其既有可能是高丽化的产物，也可能另有模仿的对象。

宋代青瓷之外，河北省定窑（图27）、内蒙古赤峰缸瓦窑（图28）或广东窑（图29）亦烧造纸槌瓶式，此说明了纸槌瓶是其时流行的样式，是各区域陶工所追逐仿制的对象，但其和汝窑纸槌瓶的最大不同之处，是均装置了圈足而趋中国化。

其中，北宋期广东窑系青釉莲瓣纹纸槌瓶之样式（见图29），明显异于清凉寺汝窑、张公巷窑、老虎洞窑或龙泉窑等由汝窑为原型辗转演变而来的器式，故不排除其另有原型或祖型，另外，从瓶身刻划的螭纹造型推测，台北历史博物馆

图27 定窑划花螭纹瓶 北宋至金代
高26厘米 台北历史博物馆藏

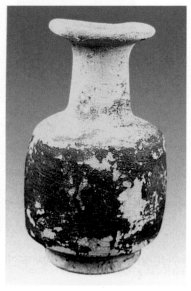

图28 内蒙古赤峰缸瓦窑瓶 宋代
高9厘米 私人藏

图29 广东窑系瓶 北宋 高10.5厘米
Collection of Cynthia O. Valdes藏

图30a 伊斯兰玻璃瓶 10世纪
*Intan Shipwreck*打捞品

图30b 伊斯兰玻璃瓶 10世纪
*Intan Shipwreck*打捞品

图31 伊斯兰玻璃瓶 10世纪
*Cirebon Shipwreck*打捞品

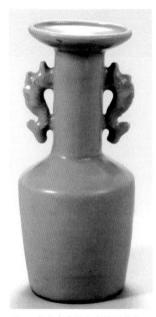

图32 龙泉窑青瓷鱼龙饰耳花瓶
南宋 高25.7厘米
韩国新安沉船打捞品

藏带圈足的定窑纸槌瓶（见图27）的年代约在金代，宋人陆游《老学庵笔记》或叶寘《坦斋笔衡》都记载定窑一度和汝窑同为朝廷用器，因此本文也不排除定窑在北宋期亦存在如汝窑般之平底纸槌瓶原型。无论如何，江苏省南京大中祥符四年（1011）长干寺出土的伊斯兰玻璃纸槌瓶（见图24）表明作为被模仿祖型的舶来纸槌瓶式不止一种，当然，其均无圈足装置。由印度尼西亚海域打捞上岸的装载有大量10世纪中后期越窑青瓷*Intan*（印坦）沉船（图30）和*Cirebon*（井里汶）沉船（图31）亦见造型不尽相同的几种伊斯兰玻璃纸槌瓶式。如果以上的推论无误，就再次表明陶工在追求时尚纸槌瓶式的时代氛围之下，各区域陶工仍可就近自由地选择想要模仿的祖型。另一方面，部分窑区如前引张公巷窑、老虎洞窑或龙泉窑的陶工，则是直接或间接地承袭来自汝窑原型的器式，并予中国化。个别瓷窑，如南宋龙泉窑青瓷盘口纸槌瓶常见在瓶颈部位加饰鱼龙或凤鸟形饰耳（图32），故而整体造型和意象已和作为原型的汝窑或作为祖型的伊斯兰纸槌瓶式大异其趣。

《宋史》《宋会要辑稿》载大食、三佛齐（今苏门答腊岛〔Sumatra〕）进献北宋的眼药、枣、糖、核桃和蔷薇水均是装盛于玻璃瓶中，据此一说主张玻璃纸槌瓶即蔷薇水瓶，也就是香水瓶。[19]香水于佛典称阏伽水，《大日经疏》

图33a 《五百罗汉图》 南宋 日本京都大德寺藏　　　　图33b 同左 局部

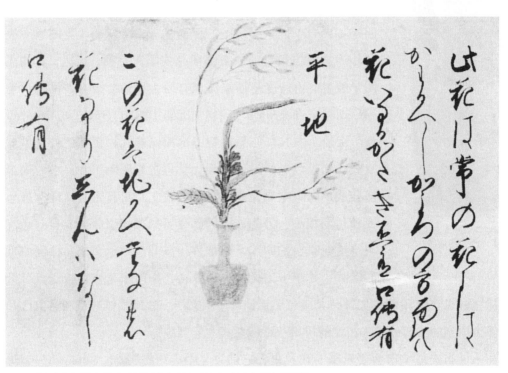

图34 《宗清花传书》立花图 室町时代（1336-1573） 日本大和文华馆藏

载："本尊等现前加被时，即应当稽首作礼奉阏伽水，此即香花之水。"因此也有认为前述塔基出土的玻璃纸槌瓶即是盛蔷薇水的奉佛之物，[20] 不过若就考古出土实例而言，前引南京北宋大中祥符四年（1011）长干寺真身塔地宫的伊斯兰制玻璃纸槌瓶瓶内盛乳香。[21] 如果说，作为宋代陶瓷纸槌瓶祖型的伊斯兰玻璃同式瓶是盛装香水或乳香等的用器，那么宋代陶瓷纸槌瓶之功能出现了多元化的趋向，其中之一是如京都大德寺藏南宋《五百罗汉图》所见狻猊香熏旁，置于黑漆小几上之纸槌瓶是为插花器，并且成对出现，成了中国式所谓"三供"（瓶、炉、烛台）的道具之一（图33）；而日本室町时代（1336-1573）《宗清花传书》立花图（图34）也实行了此一发生在中国区域的用途变更，同样将之作为花器使用。

三、高丽青瓷和宋代"官样"

高丽青瓷的造型或纹样的渊源应该颇为多元，而高丽和宋朝的工艺品交流也很频繁，如两国交聘的二百年间（962-1164），由高丽遣使进奉（五十余回）和宋使回赐（三十余回）所见工艺制品就包括了各式金、银、玉、织品和螺钿漆器等。[22] 陶瓷器虽未载入官方文书，但朝鲜半岛高丽古坟或遗迹出土有宋代陶瓷一事并非新闻，除了学者专论之外，[23] 另有多册大型图录或展览图录收录了一部分朝鲜半岛所出宋瓷标本。[24] 参酌现今窑址发掘资料，可以大致得知高丽遗迹宋瓷种类至少包括了北方定窑、耀州窑、磁州窑和南方景德镇窑、建窑、龙泉窑、潮州窑以及窑址尚待确认的南方区域白瓷等制品。虽然还有待考证，但可以设想，朝鲜半岛出土宋瓷以及作为宋朝或高丽朝外交馈礼的金银器、织品、漆器，甚至可能另有西亚玻璃器，都可能成为高丽青瓷制作时的参考对象。另外，我们也需留意高丽朝陶工可能曾通过中国的礼书来烧造祭器，如朝鲜半岛黄海道峰泉郡円山里青瓷窑址曾经出土带有"淳化三年壬辰太庙第四室享器匠王公佶造"铭文的青瓷豆（图35）。由于高丽朝太庙成立于第六代王成宗朝，据说其是依据甲子博士壬老成于成宗二年（983）由宋朝携回的《太庙堂图》，建成于成宗十一年（992）。考虑到其同时携回的还有《祭器图》一卷，故不排除円山里

图35 （左）太庙祭器 朝鲜半岛
黄海道峰泉郡圆山里窑出土
（右）同左底部 "淳化三
年" 铭

图36 龙仁郡西里高丽白瓷窑窑址出土
龟钮盖 "簠"（线绘图）

图37 （左）朝鲜半岛龙仁郡西里窑出土 "簠"
（右）北宋建隆三年（962）《新定三礼图》所见 "簠"

窑址所出祭器标本之祖型是来自北宋的祭器；20世纪80年代湖岩美术馆发掘龙仁郡西里窑所出呈外方内圆和外圆内方并配置有龟纽盖的祭器簠（图36）和簋一事，也说明了10世纪中后期至11世纪初期，朝鲜半岛礼器器式是来自聂崇义完成于北宋建隆三年（962）并献呈太祖的《新定三礼图》（图37）。[25]

　　另一方面，以往也有学者尝试将高丽青瓷所见造型、纹样或装饰技法与宋代瓷窑进行比较，并推测其间的影响关系。问题是，双方瓷窑制品之比较，其前提

应该是先要识别出高丽青瓷与某一宋代瓷窑制品之间独特的纹样特征、装饰技艺或造型细节，否则很容易沦为装饰母题或器类的归纳分类，陷入以特定的区域样式来任意概括、比附时代的流行器类和装饰题材。[26]基于以上的认知并参照目前的研究成果，则高丽青瓷所受中国瓷窑影响的案例，除了论及高丽青瓷器起源时经常被作为比较对象的浙江越窑青瓷之外，应该要以高丽中期（约11世纪末至13世纪中叶）亦即高丽青瓷全盛期制品及其与河南汝窑青瓷、河北定窑白瓷的关系最为明确，可以相信。

汝窑青瓷和定窑白瓷所曾给予高丽青瓷影响一事，是学界早已存在的议题。事实上，前引北宋宣和五年（1123）徐兢《高丽图经》已提及高丽青瓷有的和"汝州新窑器大概相类"，并且认为高丽青瓷之"碗、碟、杯、瓯、花瓶、汤盏，皆窃仿定器制度"，其不仅指出高丽青瓷和汝窑的相似性，[27]也观察到高丽青瓷模仿定窑制品。[28]如果置换成本文"原型""祖型"的用语，则徐兢应该是同意北宋定窑就是其时高丽青瓷碗、碟等器式的祖型。另外，前数年李喜宽关于高丽青瓷和汝窑的研究，[29]或金允贞高丽青瓷与定窑的论考，[30]则是左传世品和考古标本实证基础上，参照宋人徐兢的说法。如前所述，高丽青瓷的造型和纹样之外来要素应该颇为多元，不过本文以下则是侧重于对高丽青瓷有着直接影响之宋代汝窑和定窑，试着梳理两窑作品造型和纹样特征，进而参照宋代官方颁布之具有范式意义的《营造法式》等可称之为"官样"的图像，检讨两窑作品与宋代官样的可能关联，兼及官样的性质，并评估高丽青瓷造型和纹饰的属性和地位。

以往学者在比较高丽青瓷和清凉寺窑址出土标本的造型细部特征时，经常例举康津窑青瓷莲花型熏炉（图38）与清凉寺窑址出土同式标本（图39）的借鉴模仿关系，指出两者不仅器式相同，甚至连细部工法亦颇为相近，明示了高丽陶工兢兢业业地进行模仿，以至于成品与来自中国的祖型惟妙惟肖。[31]另一方面，从造型可轻易得知此式莲花型熏炉是属于带盖熏炉的炉身和座的部位，亦即熏炉下部部件，其上应还有盖，而若参酌传世的其他高丽青瓷或清凉寺出土标本，可以推测莲花形炉身上方可能原配置有鸭形、狮形甚至龙形等象生炉盖，也就是说各式象生香炉之炉身和座部位彼此并无二致，故同一形制的带座炉身上方可任意搭配各种

图38a 高丽青瓷莲花形香熏熏身部分 12世纪
高15.2厘米 韩国国立中央博物馆藏

图38b 康津窑址采集高丽青瓷莲花形香炉底部残片

图39 清凉寺汝窑莲花形香炉底部 北宋 直径16厘米

象生炉盖。在此应予留意的是，其莲花形炉身与《营造法式》"雕木作制度图样"（卷三十二）所见"凤""狮子"的莲荷形座极为相似（图40）。由于《营造法式》是北宋将作少监李诚奉令编修并刊刻于崇宁二年（1103）的官式建筑参考规范，故书中的图样是名副其实的官样；这从该书《石作制度》所规定的"宝相华""海石榴华"等多种图样均体现在河南巩义宋代历朝帝后、皇亲、功臣陵墓所谓宋陵石雕群一事，[32] 亦可得到必要的验证。

被《高丽图经》评定"最为精绝"的高丽青瓷是"上有蹲兽，下有仰莲"的"狻猊"香炉。由于徐兢对其器形特征做了些描述，因此学界得以据此对该型高丽狮形（狻猊）青瓷香炉（图41）与宋代狮形盖下置仰莲炉身的炉式进行比对。[33] 除了绘画图像之外（图42），宋代烧造有此型香炉的窑场，至少包括了清凉寺汝窑青瓷、浙江越窑青瓷、景德镇青白瓷，以及窑口尚待确认的瑞典Carl Kempe藏白瓷或安徽省北宋元祐二年（1087）吴正臣夫妇墓出土的铅绿釉制品（图43）。[34] 尽管宋代很多瓷窑均烧造有狮形香炉，但似只有清凉寺汝窑制品包含炉身和座等细部装饰在内（图44），几乎完全契合《营造

图40 《营造法式》"雕木作制度图样"

图41 高丽青瓷狮形香炉 12世纪 高21.2厘米
韩国国立中央博物馆藏

图42 李公麟《维摩演教图》(局部)
北宋 故宫博物院藏

图43 绿釉狮形香炉 北宋 高32厘米
安徽省北宋元祐二年(1087)吴正臣夫妇墓出土

法式》"雕木作制度图样"（卷三十二）的"师子"（图45）造型特征，而朝鲜半岛的狮形香熏则是以清凉寺汝窑为祖型的模仿（见图41、图46），[35]两者的图像渊源均属《营造法式》所订定的范式。换言之，相对于清凉寺汝窑陶工是以官方颁示的图像模板亦步亦趋地加以摹制，宋代其他瓷窑于细节略有出入之相近造型制品若非另有祖型，则有可能是陶工依据口传或曾经见闻之印象中的图像来

图44a 青瓷莲荷形炉座 北宋 直径16厘米
河南省宝丰清凉寺窑址出土

图44b 河南省宝丰清凉寺窑址出土
青瓷狮形炉盖（线绘图）

图45 《营造法式》"师子"和"坐龙"

图46 高丽青瓷狮形熏炉炉盖 高10.1厘米
韩国泰安郡竹岛泰安沉船打捞品

图47a 青瓷龙形熏盖残件 北宋 直径14.8厘米
宝丰清凉寺窑址出土

图47b 同左 线绘图

图48 高丽龙形熏炉 12世纪 高22.7厘米
韩国国立中央博物馆藏

进行制作。另外，宝丰清凉寺窑址出土标本（图47）和高丽青瓷（图48）也可见到与《营造法式》（卷三十二）"坐龙"（见图45右）造型相近、母题相同的青瓷熏盖，此再次透露北宋官样对于宝丰清凉寺汝窑等宋代瓷窑的影响，以及后者之于高丽青瓷的启发。

要指出高丽青瓷图像装饰与《营造法式》的共通之处可以有几种观察的方式，除了鹤、狮、凤形熏炉器具等显而易见的图像之外，其以几何形布局组合装饰画面或以连续式变形图案作为主副装饰的手法，都可以追索到《营造法式》的图样，其案例极多，以下只择要列举数例。如青瓷白堆铁绘菊纹盒盒面（图49）、青瓷象嵌菊纹盒盒面（图50）的四弧或六弧几何形布局就分别见于《营造法式》"挑白球文格眼"（图51）（卷三十二）和"簇六填花球文"（图52）（卷二十三）。有趣的是《营造法式》的"球文"，真的是和当时流行的绣球外观一致，如台北故宫博物院藏著名的北宋定窑划花孩儿枕，天真稚气的男孩不但穿着与《营造法式》"球文格眼"造型一致的背心，其以左手为枕，右手更是提拿着带有结带的球（图53）。其次，青瓷化妆箱箱体龟甲镂空饰（图54）与

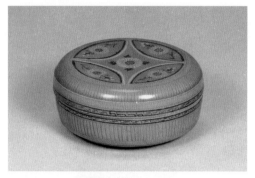

图49 高丽青瓷象嵌球纹填花盖盒 12世纪　　　　图50 高丽青瓷象嵌球纹填花盖盒 12世纪
　　　直径11.6厘米 日本大阪市立东洋陶磁美术馆藏　　　　直径8.5厘米 日本大阪市立东洋陶磁美术馆藏

图51 《营造法式》　　　图52 《营造法式》　　　图53 定窑婴儿枕 北宋 直径31.5厘米
　　"挑白球文格眼"　　　　"簇六填花球文"　　　　台北故宫博物院藏

《营造法式》之"龟背"（图55）（卷三十二）；青瓷化妆箱箱盖和箱体之以往被称为唐草文的镂空饰（图56）与《营造法式》之"龙牙蕙草"（图57）（卷三十三）亦为其例。从后者之"龙牙蕙草"不仅见于浙江寺龙口越窑窑址或河南宝丰清凉寺汝窑窑址熏炉炉盖镂空饰（图58），亦见于杭州老虎洞南宋官窑套炉或套瓶镂空标本（图59），可知迄南宋官窑仍承袭着旧京时所订定的官样纹饰。尤应留意的是台北故宫博物院藏北宋徽宗《池塘秋晚图》全卷用纸为砑花粉笺，笺纸饰纹即"龙牙蕙草"（图60）。与此相对的，北宋北方磁州窑类型梅瓶则在瓶肩饰双钩"龙牙蕙草"，同时在瓶身饰球纹（图61），是民间瓷窑陶工结合两种官样图案的时髦制品。

图54a 高丽青瓷"龟背"镂空箱盒 12世纪 高12.1厘米
　　　全罗南道长兴郡茅山里古坟出土
　　　韩国国立中央博物馆藏

图54b 同左 盒内承盘所见"龙牙蕙草"镂空

图55 《营造法式》"龟背"

图56 高丽青瓷"龙牙蕙草"镂空箱盒 12世纪
　　　直径22.6厘米 日本东京国立博物馆藏

图57 《营造法式》"龙牙蕙草"

图58 青瓷镂空熏炉残件 北宋 直径20厘米
　　　河南省宝丰清凉寺遗址出土

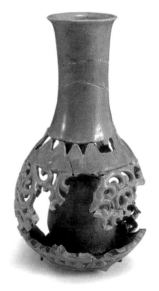

图59 青瓷镂空套瓶残件 南宋 高21.2厘米
　　　浙江省杭州市老虎洞窑址出土

图61b 同左 局部

图60 宋徽宗《池塘秋晚图》所用"龙牙蕙草"
笺纸 北宋 台北故宫博物院藏

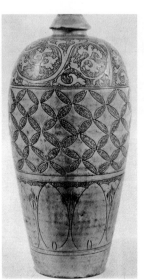

图61a "龙牙蕙草"与"球纹"梅瓶
北宋 高41厘米
The St. Louis Art Museum藏

　　狮形香熏之外，清凉寺遗址也出土了鸭形香熏（图62），从造型看来，其踽足式莲瓣炉身上方似亦可置狮形熏盖。北宋著名词人李清照（1084-1155）《漱玉词》载："玉鸭熏炉闲瑞脑"（《浣溪沙》），可知鸭形香熏也是此一时期受到欢迎的熏香具，除了奈良能满院藏《罗汉图》所见看似青铜制的鸭熏（图63）之外，北方定窑白瓷（图64）、耀州窑青瓷（图65）、南方景德镇青白瓷（图66），或朝鲜半岛高丽青瓷均见陶瓷鸭熏（图67）。应予留意的是，《营造法式》所见的"鸳鸯"，系立于绽开莲花的莲蓬之上，莲花下方置荷叶形座（见图40），其装饰构造近于清凉寺制品（见图62）。另外，北方定窑亦见鸭形香熏，鸭身连结莲蓬熏盖，炉身饰多层仰莲，下置覆莲瓣饰多方形台座，其仰覆莲多方形台座之造型（见图64）与《营造法式》"望柱头狮子"极为类似（见图45左）。

　　看来，除了清凉寺制品之外，定窑白瓷也颇契合《营造法式》所规范的官样特征。事实上，文献如南宋陆游《老学庵笔记》或《宋会要辑稿》都记载河北定窑白瓷曾经烧瓷进贡朝廷，而河南省巩义市北宋咸平三年（1000）宋太宗赵光义妃、真宗赵恒生母元德李后陵也出土了阴刻龙纹的精致越窑青瓷，以及三十余件有的饰有凤纹且于器底刻"官"字的定窑白瓷，而目前所见定窑白瓷当中，也可见到刻记有"尚食局""尚药局"等朝廷机构名称的器物，以及皇子专属的"东宫"

图62 鸭形香熏 北宋 河南省宝丰清凉寺汝窑遗址出土

图64 定窑白瓷鸭形香熏（修复件） 宋代
高34.6厘米 私人藏

图65a 鸭形香熏盖 宋代 高7.5厘米 耀州窑窑址出土

图63 《罗汉图》 南宋 日本奈良能满院藏

图65b 耀州窑青瓷莲瓣饰熏炉身 宋代 高14.3厘米

图66 景德镇青白瓷鸭形熏炉 宋代 高19.1厘米
　　 美国芝加哥艺术馆藏

图67 高丽青瓷鸭形香熏熏盖 12世纪 高12厘米
　　 韩国国立中央博物馆藏

图68 高丽青瓷"花"字铭标本 传浙江省杭州出土

图69a 定窑白瓷划花碗 宋代 直径26.2厘米
　　　台湾鸿禧美术馆藏

图69b 同上 外底"花"字款

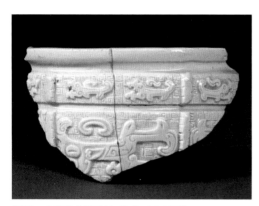

图70　定窑夔龙纹残片　北宋　高7.2厘米
　　　河北省定窑窑址出土

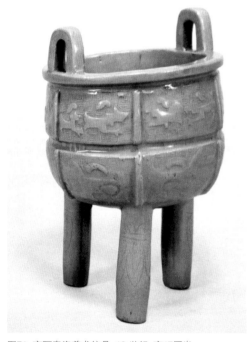

图71　高丽青瓷夔龙纹鼎　12世纪　高17厘米
　　　日本大阪市立东洋陶磁美术馆藏

字铭残器，[36] 此均说明定窑白瓷制品当中应该包括官样制品。另外，高丽陶工不仅模仿定窑白瓷"尚药局"白瓷器式烧造阴刻"尚药局"字铭的青瓷盖盒，[37] 个别作品亦见阴刻"官"款，[38] 虽然"官"字款并非定窑专利，但所见以定窑制品居绝大多数。[39] 尤可留意的是高丽青瓷所见"花"字铭（图68）亦见于宋金期定窑制品（图69）。后者"花"字铭极为少见，但可见于吉林省敦化市双胜村元代白瓷标本。[40]

　　河北省定窑窑址（涧磁岭B区）曾出土所谓"夔龙纹香炉"残片（图70），[41] 其于细回纹地上饰宽体夔龙的装饰意味正和韩国中央博物馆或日本大阪东洋陶磁美术馆藏高丽青瓷夔龙纹鼎一致（图71）。[42] 后者乃是以弦纹将鼎身分为上、下两段，并以垂直出戟将各段间隔出六个区块，上段部位各区块均以细回纹为地，上饰两只宽体夔龙。定窑和高丽青瓷鼎炉的类似性，不由得让人再次想起《高丽图经》所提到的高丽翡色青瓷"皆窃仿定器制度"

（卷三《陶尊》条）的记载。就是由于两者在纹样和造型上的类似性，使得我们甚至可借由上引高丽青瓷的器式来作为复原定窑窑址出土夔龙纹残片原来器形的参考依据。设若以此假想复原，则该定窑夔龙纹残片可能亦带双耳，炉身下置三葱管式足；炉身分六区块，各区块饰二只夔龙，整体计有十二只夔龙。应予留意的是，这样的纹样布局和造型又和北宋徽宗敕编《宣和博古图》所载录的"周圜腹

饕餮鼎"（图72）相近。此一事象不仅透露出高丽青瓷不仅可见《营造法式》的官样元素，其还包括了作为金石图录之《宣和博古图》所载录的器式。[43]

另一个有趣的相关案例是现藏韩国中央博物馆的一件相对年代在12世纪的高丽青瓷方鼎（图73）。许雅惠已经观察到该方鼎器表模印兽面纹，兽面之上为夔纹带，外底另有一组刻划铭文，上有亚形族徽，下方的文字符号不够清晰（图73b）。无论如何，其器形比例、纹样细节都近于河南安阳出土的商代晚期方鼎（图74），更重要的是，该青瓷方鼎和《宣和博古图》载录的"商召夫鼎"不仅器形、花纹一致，就连铭文外观也形似，只是笔画细节比较含糊（图75）。[44]许雅惠另指出由于成书于徽宗末年卷册庞大的《宣和博古图》于当时混乱的政局中未必镂版印行，目前可确知的镂版时间是在南宋绍兴（1131-1162）年间，其次，设若陶工是直接抄摹自图录，其所做出的主体纹饰将会显得扁平，而缺乏空间感，因此推测该器形比例和纹样细节均掌握得宜的高丽青瓷方鼎，可能是参考了类似的青铜器或仿古铜器而制成的，而其获得地点可能就在南宋都城杭州一带。[45]不过如前所述，高丽青瓷除了模仿汝瓷之外，其在器形、纹样甚至铭文款识等各方面亦曾以定窑为祖型进行仿制，特别是前引定窑夔龙纹标本和高丽青瓷三足鼎的相似性也说明了高丽青瓷的仿古器式当

图72 《宣和博古图》载"周圜腹饕餮鼎"

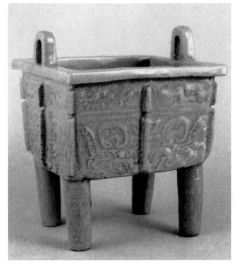

图73a 高丽青瓷夔龙纹方鼎 12世纪 高18.4厘米
韩国国立中央博物馆藏

图73b 同左 外底阴刻铭记

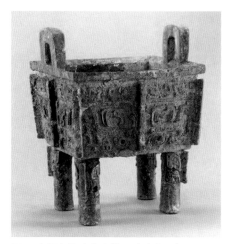

图74 青铜方鼎 商代晚期 河南省安阳出土　　图75a 《宣和博古图》载"商召夫鼎"　　图75b 同左 铭文

中，有的是以定窑仿古器式为中介进行仿烧的，而定窑仿古器式则有可能曾参考《宣和博古图》，甚至吕大临（1046-1092）《考古图》或业已散佚之刘敞（1019-1068）《先秦古器图》等宋代金石古器图谱，因此我认为上引高丽青瓷方鼎有较大可能也是借由宋代仿古陶瓷所进行的仿制。与此同时，我们也需理解以陶瓷仿烧《宣和博古图》等古代器式的原因当然不止一种，其中许多瓷窑此类制品在性质上只是属于为因应社会慕古风气而制作的时尚产物，其也不是定窑的专利，如河南清凉寺等窑址曾出土此类仿铜器的素烧标本。[46] 另一方面，浙江省杭州建兰中学体育馆工地这一被推测是南宋时期雄武营、榷货务等官方设施遗址也采集到高丽象嵌青瓷和底钤"作宝彝"（图76）、"太叔作鼎"（图77）等印铭的南宋官窑青瓷残片，[47] 其不仅均可与《宣和博古图》载录的古铜器相对应，就连铭文的排列和字形也和图录揭示的拓本完全一致（图78）。尤可注意的是可确认的几件"太叔作鼎"器底残件三足之间，各有一道隐起整体连成三角形意图模仿铜器铸造范线的凸棱，考虑到《宣和博古图》并未图示铜器范线，故可推测南宋官窑的陶工或是依据实体铜器来进行仿制的，但作为摹模对象的铜器样式种类似乎不多，以致出现了数量多达数十件的"作宝彝""太叔作鼎"残片般，重复仿制同一器式的现象。因此，除了定窑、汝窑之外，不排除高丽青瓷也曾以南宋官窑仿古器式为祖型进行仿制。个

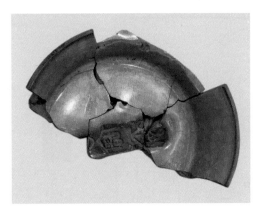

图76 "作宝彝"铭官窑青瓷残片 南宋
浙江省杭州建兰中学采集

图77 "太叔作鼎"铭官窑青瓷残片 南宋
浙江省杭州建兰中学采集

图78 《宣和博古图》载"太叔作鼎"及铭文

人认为，本文这样的看法以及前引许雅惠主张高丽青瓷方鼎（见图73）有可能是仿烧自杭州青铜或仿古铜器的说法，应可提供今后考证高丽青瓷与南宋工艺祖型的有益线索。无论如何，南宋时期的仿古铜器式迄郊坛下官窑仍持续烧造。[48]

四、作为时尚标帜的"官样"

中国古代文献有许多关于"样"的记载，如唐代张彦远（815-907）《历代名画记》所载作为建筑图样的"白马寺宝台样"（《惠贤传》），或器具图样的"器物样"（《僧迦佛陀传》）。此处的"样"有格式、原图或标准图样的意涵，而"造样""立样""起样"即制作格式、原图之谓。[49]各样当中有由官方立样的官样，如《唐六典》"其造弓矢长刀，官为立样，乃题工人姓名，然后听鬻之，诸器物如之"（卷二十《太府寺·京都诸市令》），也有由民间巧匠起样进呈者，如《全唐诗》"大女身为织锦户，名在县官供进簿，长头起样呈作官"（王建《织锦曲》）。[50]到了宋代，还规定由文思院所打造金银器需赴三司"定样"进呈交纳，以为尔后"依原初式样大小如法尽料制"（《宋会要辑

稿·食货》五二之三八）的凭据；在陶瓷器方面，绍兴元年（1131）令越州制造匏尊陶器也曾"依现今竹木祭器样烧造"。[51]至于宋人庄季裕《鸡肋篇》载宣和中龙泉窑青瓷曾应"禁廷制样需索"则又是众人耳熟能详的记事了。

试图指明宋代定窑曾制作官样瓷并非难事，除了前引考古出土带有朝廷机构铭记的标本之外，宣和七年（1125）诏令罢减"中山府瓷中样矮足里拨盘龙汤盏一十只"（《宋会要辑稿·崇儒》七之六○），就直接记明了定窑曾烧造龙纹汤盏进贡内廷。[52]而与本文论旨直接相关的是，定窑窑址涧磁岭B区出土的北宋早期白瓷长方盒，该盒身两侧所刻划的牡丹（图79）以及前引大阪市立东洋陶磁美术馆白瓷梅瓶瓶身的同式牡丹花（见图9）均和《营造法式》（卷三十三）之"牡丹华"（图80）大体一致。不仅如此，其牡丹的造型以及在花瓣以复线勾勒轮廓的做法则又酷似高丽青瓷印花A式碗的牡丹花（见图1）。结合前述高丽青瓷狮形香熏与清凉寺汝窑标本和《营造法式》图样的类似性，就再次提示了12世纪高丽青瓷的宋代官样要素。

由徽宗敕编的金石图录《宣和博古图》所载录的部分青铜器也被朝廷视为合乎古代的样制而颁令依样制作陶礼器，如绍兴十五年（1145）"圆坛正配位尊罍并豆，并豆并系陶器，牺尊、象尊、壶尊各二十四，豆一百二十并盖，簠簋各二十四副，已上《博古图》该载制度，于绍兴十三年已行烧造外，内有未应《博古图》样制，今讨论合行改造"（《中兴礼书》卷九）。其实物可参见前引杭州建兰中学工地出土南宋官窑标本（见图76、图77）。因此，若说前引韩国中央博物馆之器式和铭文均和《宣和博古图》"商召夫鼎"相似的高丽青瓷方鼎（见图73）亦属广义的"官样"，或许也不为过？

其实，就笔者个人而言，讨论宋瓷官样另有一直接且重要的线索，那就是几件北宋早期带有"永"字刻铭的越窑青瓷。这类制品釉色精纯，制作极为讲究，例如英国大维德爵士（Sir Percival David）[53]或欧洲某私人藏的越窑青瓷双凤纹盘（图81），[54]均薄胎，施满釉，外壁浮雕仰莲瓣，盘内底施细线双凤，外底心于施釉前阴刻"永"字，以泥点支烧烧成，整体品相堪称高逸。问题是"永"字到底有何意涵？其是否和官样有涉？为了厘清这个问题，请读者容许笔者援引过往拙文，做一说明。即：分布于河南巩义西村、芝田、孝义和回郭镇的

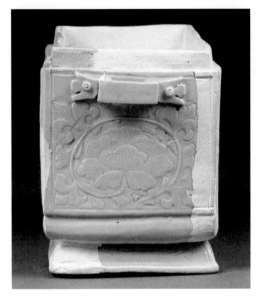

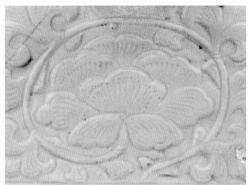

图79b 同左 局部

图79a 定窑白瓷划花长方盒 北宋 高11.4厘米
河北省涧磁岭B区出土

图80a 《营造法式》载 "牡丹华"

图80b 同上 1925年陶湘按注文填色图

北宋帝陵，是北宋除了徽宗赵佶、钦宗赵恒被金兵俘虏客死五国城（今黑龙江依兰县）之外，其余七个帝王以及赵匡胤父赵弘殷所谓 "七帝八陵" 的葬地，再加上附葬于茔区的后妃、皇族或功臣墓，形成了一个庞大的陵墓群，而所有陵墓，包括前引出土越窑青瓷的太宗元德李后的永熙陵在内，均以 "永" 字起头命名，甚至于金人将崩于异乡的徽宗梓宫送还南宋王朝葬于会稽上亭乡，陵名亦曰 "永"，结合宋代开国皇帝赵匡胤之父赵弘殷原称 "安陵"，至真宗时亦更名为 "永安陵" 一事，不难推知 "永" 字在宋代皇室中的重要而特殊的地位。[55] 因此，个人始终深信 "永" 字款越窑青瓷所见刻花纹样应该就是名副其实的 "官样"。基于这样的认知，以下拟结合窑址出土 "永" 款标本上的其他图纹，试着呈现北宋前期的官样纹饰。

　　窑址出土标本包括陈万里[56]和日本根津美术馆于浙江省越窑上林湖窑区的采集品，[57]以及后来考古单位发掘上林湖窑[58]和寺龙口窑[59]所得标本。另外，前引北京辽韩佚夫妇墓（997-1011年）也出土了底刻"永"字阴刻人物的越窑青瓷执壶（图82）。就"永"款越窑青瓷的刻划花纹样而言，计有莲瓣、波涛、龙、凤、人物和鹦鹉等，汗颜的是笔者既无法从莲瓣或波涛纹的细节判读出其等级属性，同时也未能掌握有确切官方要素的人物和鹦鹉等可以和"永"款标本同类图纹进行比对的图像资料，故而目前只能将检讨的对象限缩在龙和凤。

　　"永"款龙纹见于上林湖窑址标本，造型呈张口、双角、三爪、头朝前方奔走的蟠龙（图83），其整体和仁宗永昭陵望柱所刻云龙（图84）、《营造法式》浮雕"缠柱云龙"（图85）（卷二十九）或定窑龙纹（图86）有共通处，也和高丽青

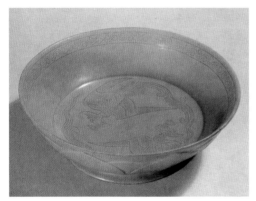

图81a 越窑青瓷"永"字铭划花双凤纹盘　北宋
　　　直径17.4厘米　大维德基金会旧藏　大英博物馆保管

图81b 同左　背底

图82 越窑青瓷"永"字铭划花人物执壶（线绘图）　辽代
北京辽代韩佚夫妇墓（997-1011）出土

图83 越窑青瓷"永"字铭龙纹盘（线绘图）　　图84 巩义仁宗永昭陵石望柱（线绘图）　图85 《营造法式》载"剔地
浙江省慈溪市上林湖窑址出土　　　　　　　　　　北宋　　　　　　　　　　　　　　　起突缠柱云龙"

图86a 定窑白瓷划花龙纹碗（线绘图）　河北曲阳北镇出土

图86b 定窑白瓷印花云龙纹大盘（线绘图）
河北曲阳北镇出土

图87 高丽青瓷划花龙纹梅瓶（局部）
美国Courtesy Museum of Fine Arts, Boston藏

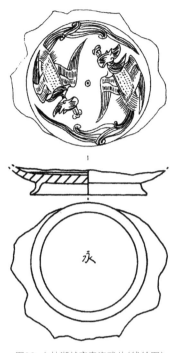

图89 《营造法式》载"盘凤"

图88 上林湖越窑青瓷残片（线绘图）

图90 高丽青瓷划花双凤纹盘残片
11世纪 直径9.6厘米
韩国全罗南道沙堂里23号窑出土

瓷龙纹相近（图87）。"永"款凤纹既见于前述大维德爵士藏品（见图81），也曾见于上林湖窑址标本（图88），另《营造法式·雕木作制度图样》立于莲花台座上的"凤"（见图40右下）（卷三十二）或角石浮雕的"盘凤"（图89）（卷九十二）亦可为参考。高丽青瓷双凤纹例可见于全罗南道沙堂里23号窑出土标本（图90）。除了带有官方要素的龙纹和凤纹图像之外，南宋胡仔《苕溪渔隐丛话》记载太宗于太平兴国二年（977）遣使造建安北苑茶，"取像于龙凤，以别庶饮，由此入贡"，[60]也明示了龙凤纹入宋以后地位大为提升，且为皇室所垄断，而北宋王洙等奉敕撰的《地理新书》则又透露出其被皇室垄断的缘由所在。该书《五姓所属篇》记述了所谓"五音姓利"，即将人的姓氏区分成宫、商、角、徵、羽等五音，再分别对应到阴阳五行的土、金、木、火、水，值得留意的是，宋代帝王赵姓，是属于角音，而"东方木、其气生，其音角，其虫苍龙"（《五行定位篇》），[61]这就明确地说明了龙是赵姓皇室的守护神，而凤也成

了帝后的象征。与此相关的是，宋代民间工艺品中虽亦频见龙凤纹饰，但龙头上均无双角，且多呈龙首朝下的降龙姿态，极少见龙首向上龙尾朝下的升龙，而前引"永"款龙纹龙头均置双角，此说明了对于宋代天子而言，与其说是龙的爪数，其更在意的是龙头上的双角。[62]另外，上林湖窑址"永"款龙纹标本，龙头和前肢之间饰珠（见图83），庞朴认为龙戏珠到了宋代得以复兴的原因，在于太祖赵匡胤起于宋城（河南省商丘南），建都大火下，宋为火正，于是恢复大火之祀于商丘，以阏伯配食，由于珠即火，所以宋代以前龙有珠者罕见，宋以后无珠者寥若晨星，[63]虽然晚唐时期如黑石号沉船白釉绿彩标本亦屡见龙戏珠的图像，但整体而言，宋代"永"款标本所见龙和珠匹配图像似乎也道出了其和皇权的内在联系。

除了象征天子的双角五爪龙纹等少数图样之外，宋代官样往往作为一种时尚的图纹风行民间。就此而言，本文也同意蔡玫芬援引陆游《老学庵笔记》所载"绍兴间复古殿造御墨，其文样由禁中降出，云为米友仁侍郎所画"，是官方委由画家摹模宫廷纹样作为制作御墨时的样稿，再降样制作用品的说法。[64]其实，民间获得官样的渠道应该颇为多元，除了特定形姿的龙凤纹样之外，复制其他官颁纹样并不违背法令，故而既可从坊间流通的画稿或印刷品获得信息，甚至可亲赴现场摹模官方建筑上形形色色的装饰纹样。另外，宋人熊克《中兴小记》曾援引朱胜非《闲居录》记载，北宋哲宗绍圣年间（1094-1098）"宫掖造禁缬，有匠者姓孟，献新样两大蝴蝶相对，缭以结带曰'孟家蝉'"。（顾吉辰等点校本，卷五）据此可知，今日俗称的对蝶纹当中可能就包括由孟姓匠人设计的"孟家蝉"。尽管从考古标本可知，头部相向呈展翅造型的对蝶纹早已见于唐代工艺品，而北宋"太平戊寅"（978）铭越窑青瓷所见对蝶纹（图91）的年代也要早于11世纪末的"孟家蝉"，不过宋代宫廷的对蝶新样染缬显然颇受好评，而宋代陶瓷、银器甚至花笺纸等民间工艺品则更是乐于使用对蝶图像，以致形成风潮，[65]甚至影响到11世纪高丽青瓷的装饰，如全罗南道康津郡沙堂里第23号窑就出土了不止一式的对蝶纹标本（图92）。[66]换言之，宋代工艺品上的对蝶纹即高丽青瓷对蝶纹的祖型。

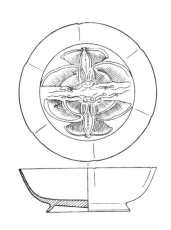

图91 越窑青瓷划花对蝶纹盘(线绘图)
浙江省慈溪市上林湖窑址出土

图92a 高丽青瓷划花对蝶纹盘残片
11世纪 直径7.4厘米

图92b 同左 线绘图

结　语

　　12世纪是高丽青瓷的高峰期，这个世纪的高丽陶工仿烧了年代可早自10世纪末、晚迄12世纪等不同时段的中国陶瓷，也就是以新旧掺杂的中国陶瓷为祖型进行了模仿。除了前述印划花纹饰之外，在造型方面也可观察到类似的现象。比如说，12世纪的高丽青瓷碗碗口既见切割成五花式者（图93），亦见呈六花的作品（图94），而此一看来不甚起眼的造型特征，其实正是高丽陶工以不同时段的中国陶瓷为祖型来进行仿烧的结果，因为在中国区域，五花式碗盘是晚唐至北宋初，亦即10世纪的流行样式，[67]之后，除了个别特例之外，五花式口基本消失，而为六花式口所取代。六花式口陶瓷碗盘类最早见于10世纪第四个四半期（见图91），[68]但迄11世纪才开始流行成为之后宋元时期花口碗盘的主流。一个极为有趣的相关案例是，晚迄13世纪的高丽青瓷盘仍可见到此一可称之为古典造型的五花式装饰（图95），不仅如此，其口沿另涂施一周欲图模拟金属边扣的铁料褐彩，而在中国区域口沿施加褐彩的陶瓷制品则集中见于南宋时期（1127-1279）。[69]就此而言，上引湖岩美术馆藏口沿一周褐彩的13世纪高丽青瓷五花口盘，既显现了晚唐迄北宋初期即10世纪的古典盘式，却又反映了南宋（1127-1279）流行

图93 高丽青瓷象嵌五花口碗 12世纪 直径10.9厘米
日本大阪市立东洋陶磁美术馆藏

图94 高丽青瓷印花六花口碗 12世纪 直径15.4厘米
日本大阪市立东洋陶磁美术馆藏

图95 高丽青瓷五花褐边圆盘 13世纪 直径12厘米
韩国湖岩美术馆藏

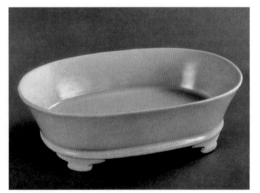

图96 汝窑水仙盆 北宋 直径23厘米
台北故宫博物院藏

的绘彩边饰，也就是将不同时代的装饰要素体现在同一件作品当中。

就如徐兢《高丽图经》的主张，高丽青瓷和汝窑及定窑颇为相近，也曾以定窑制品为祖型进行仿制，而无论从文献记载、传世遗物抑或是考古出土标本，均显示汝窑及定窑与宫廷用器息息相关，亦即在造型或纹样等方面均包含了许多可称之为"官样"的宫廷装饰要素。一个值得留意的现象是，汝窑虽以所谓水仙盆这一器形最广为人知（图96），然而水仙盆式不仅见于南宋郊坛下官窑（图97）或老虎洞官窑青瓷，[70] 就连定窑白瓷水仙盆标本也不止一次地流入市面（图98、图99），[71] 考虑到高丽陶工对于宋代陶瓷器式的模仿倾向，特别是心

仪汝窑和定窑等官样制品，设若推测高丽陶工曾烧造青瓷水仙盆恐怕也不为过？

无论如何，笔者想再次提示，宋代"官样"的来源多元，其至少包括了唐代装饰要素的承袭，和来自外国工艺品的启发，以及宋人自行开发的新样式，而《营造法式》所见诸多图绘则可视为是宋代部分官样的集成。唐代以来的传统装饰要素，如陕西省西安唐乾符三年（876）曹氏墓出土的滑石狮形香熏（图100），应即宋代此类熏炉的前驱，而伊朗玻璃纸槌瓶式（见图24-26）则是北宋汝窑纸槌瓶的祖型一事已如前述。尤应一提的是，前引《营造法式》"球文"不仅见于日本正仓院藏唐代夹缬薄绢上的图案（图101），以及晚唐9世纪长沙窑枕面彩绘（图102），也可追溯至中亚塔吉克斯5至8世纪粟特人聚居的片治肯特城（Pendjikent）的建筑壁画装饰（图103），[72]此再次说明宋代官样来源多

图98 定窑白瓷水仙盆残片 北宋 私人藏

图97 青瓷水仙盆残片 南宋 杭州郊坛下官窑窑址采集
　　浙江省文物考古研究所藏

图99 定窑白瓷水仙盆残件 北宋 最宽处15厘米 私人藏

图100 滑石狮形熏炉 唐代 高24厘米
陕西省西安唐乾符三年(876)曹氏墓出土

图101 黄地球纹夹缬薄绢 日本正仓院藏

图102 长沙窑球纹枕(线绘图) 唐代

元,也包括早在唐代已由外国传入的异国图案。另外,由于部分定窑的印花纹样自初现以来即显得繁缛且成熟,因此一说主张是直接模仿自定州缂丝,[73]于今日仍然可信,其和内廷染缬两大蝴蝶相对的"新样"对蝶纹,再次表明宋代各材质手工艺作品之间共通的时代样式,也可以说是官方和民间均喜用的时尚纹样。

图103 片治肯特（Pendjikent）第28室复原图

附记

本文初稿曾在2018年9月29日，以《高丽青瓷纹样和造型的省思——从"原型""祖型"的角度（고려청자 문양과 조형에 대한 재고칠—"祖型""原型"의 관점에서）》为名，于韩国首尔国立中央博物馆公开宣读，后收入《Ceramics: A Reflection of Asian Culture（도자기로 보는 아시아 문화）》，리앤원 국제학술강연회 논문집 2009-2018（Lee & Won国际学术研讨会论文集）（Seoul: Lee & Won Foundation, 2018）。承蒙Lee & Won基金会以及高丽大学方炳善教授邀请与会，谨致谢意。此次文稿对初稿进行了大幅度的增删，特别是增列了第3、4段并重写结语。完稿阶段另承大阪市立东洋陶磁美术馆郑银珍女士教示拙文所援用几件高丽陶瓷作品之年代有误，现已予抽换（图38a、图46、图67）。特此说明并致谢忱。

〔原载《台湾大学美术史研究集刊》第47期，2019年9月〕

朝鲜时代陶瓷杂识

朝鲜王朝（1392-1897）陶瓷课题多元，而无论是窑址标本、窑炉结构、官窑制度、祭器制造，或者是对于特定种类如粉青沙器、白瓷（象嵌、单色釉、青花、铁绘、辰砂）的讨论都已累积了丰硕的成果。论文和报告书之外，亦见不少典藏名品集或专题展览图录，从学术考证到美学鉴赏，着实吸引了众人的目光，十分精彩。近几年来，笔者在观赏朝鲜时代陶瓷之余，脑海经常浮现一个念头，亦即若将朝鲜时代陶瓷置于东亚陶瓷史的宏观角度做一观察，会不会出现一些以往未被严肃对待的有趣议题或想象？以下即是基于这样的念头所做的一些尝试。

一、关于扁壶

从制作工法而言，朝鲜时代扁壶可分二类。一类（A类）是在圆壶的两侧面压扣使之形成两侧略扁的扁壶式，此一技法可上溯高丽时代（918-1392），持续至16世纪后半仍可见到。本文要谈的是另一类（B类），即以两只圆盘形器对扣成扁圆壶身，而后上接口颈，下安器足，这类制品出现于15世纪，迄19世纪仍经常可见。从目前的资料看来，B类壶的年代或可早自15世纪前半，但最为重要的遗物则是庆尚南道居昌郡北上面内晋阳郡令人郑氏墓出土的白瓷象嵌制品（图1）；从同墓伴出的带成化丙戌（1466）纪年白瓷象嵌墓志知此即扁壶的绝对年代，相当于李氏朝鲜世祖十一年。该扁壶通高约22厘米，系以两片浅弧圆盘对扣

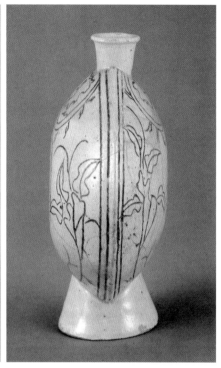

图1 白瓷象嵌草花纹扁壶 1466年 高22.2厘米 湖岩美术馆藏

接合成壶身，上置带细唇口的短颈，下设略外敞的喇叭式高足。

　　寡闻所及，除了个别著录曾简单地提及现藏根津美术馆的一件15世纪粉青沙器剔花铁绘牡丹纹扁壶之造型或是仿自中国的"月瓶壶"，[1] 即15世纪前期明代永宣年间偶见的"宝月壶"（图2），学界迄今似未深究此类于15世纪突然出现于朝鲜半岛之扁壶器式的来源。不过，若将朝鲜半岛朝鲜时代扁壶置于东亚陶瓷史时空进行观察，则可发现中国亦见相似器式。其一是浙江省余杭市反山东汉（25-220）墓所出土以相近工法所成型之造型相似的青釉扁壶（图3）。后者器高28.5厘米，系于扁圆壶身上置细唇口短直颈，下设梯形高足，并在壶身两侧置横系。应该一提的是，浙江汉至六朝时期青釉器经常于盘、洗、盆等圆形器之器面以阴刻线区划出几个同心区块，并在区块中饰划花复线波纹（图4），而反山东汉墓青釉扁壶正反面亦见类似划花装饰。其二，是由契丹族所建立的辽代（916-1125）所见穿带式扁壶，此式扁壶多施罩低温铅釉，相对年代集中于辽代初期或更早，如内蒙古宁城杜家窝堡出土的绿釉印花壶（图5），通高27.3

图2 青花如意耳扁壶 明永乐 高25厘米
台北故宫博物院藏

图3 青釉扁壶 东汉 高28.5厘米
浙江余杭反山东汉墓出土

图4 青瓷三足盆 西晋 台湾大学艺术史研究所藏

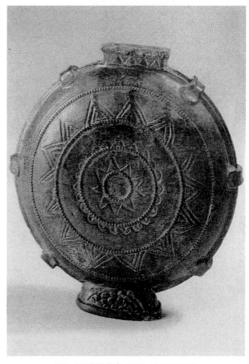

图5 绿釉印花壶 辽代 高27.3厘米
内蒙古宁城杜家窝堡出土

图6 青花十长生纹扁壶 19世纪前半 高19厘米
大阪市立东洋陶磁美术馆藏

图7 白瓷阴刻葡萄纹扁壶 18世纪 高19厘米
大阪市立东洋陶磁美术馆藏

厘米，口颈呈长方形，圈足为椭圆形，扁圆器身两侧各有三只穿带鼻，腹部有星光状花纹三层，除了口颈部位之外，整体氛围仿佛湖岩美术馆藏B类扁壶（见图1）。高丽自辽圣宗统和十二年（994）奉辽为正朔，采用辽代年号，至高丽睿宗十一年（1116）因辽为金人所侵，才毅然去除辽代年号，结束高丽对辽一百二十余年的朝贡关系，结合辽领域遗迹亦曾采集到高丽象嵌青瓷标本，[2]故不排除辽代某些工艺品曾被携往高丽，进而成了朝鲜时代陶工参考模仿对象的可能。

　　另一方面，作为朝鲜时代官窑的广州分院里窑在18世纪至19世纪所烧制的在器形和成型工法方面可归入B类，但却于扁平壶身两侧加饰系耳的制品（以下称B1类），如以钴料绘饰日、水、竹、松、鹤、龟、鹿和灵芝等俗称十长生纹的青花扁壶就在两侧设松鼠形系耳，器高约21厘米（图6）。虽然B1类扁壶的系耳造型不一，但松鼠似乎是此一壶式相对爱用的耳饰之一，如同属分院里窑制品的18世纪白瓷扁壶也是以松鼠为系耳装饰（图7）。至于中国区域，如台北故宫博物院藏宋代钱选《桃枝松鼠》就是以松鼠和寿桃寓意吉祥；由于松果和葡萄多子，故而葡萄栗鼠也是中国区域16世纪以来工艺品常见的装饰母题，如日本覆刻明代万历三十五年（1607）蔡汝佐《图绘宗彝》即见攀爬于松树或与葡萄相间的松鼠图

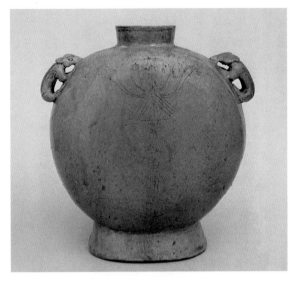

图8 青瓷刻花扁壶
西晋 高23.2厘米
江苏金坛出土

像，而图7的白瓷扁壶一面阴刻葡萄叶和蔓、实，另面则刻大芭蕉叶。无独有偶，江苏金坛也出土了于扁壶两侧加饰动物形系耳的越窑青瓷（图8）。该壶通高约23厘米，壶身一面阴线刻难以正确识读但形似果实和枝蔓的图像，下方则有"紫是会稽上虞范休可作坤也"字铭，可知此类扁壶于中国中古时期称为"坤"。[3]其次，尽管该壶壶体两侧系耳造型呈尖嘴大耳的四足带翼兽形，其外观略似獏而与松鼠有别，但从壶的外观特点而言，笔者认为其应即朝鲜时代B1类松鼠系耳扁壶的原型。这样看来，朝鲜时代B类壶的原型近于辽代扁壶，而B1类壶的原型有可能是来自中国西晋时代的兽耳坤，后者B1类壶往往还撷取中国明代以来流行的栗鼠母题以为系耳或壶身纹样，当然也不排除是朝鲜半岛的陶工对于西晋兽耳坤造型的新诠释。

二、朝鲜时代粉青沙器的造型和装饰
——从朝鲜半岛出土六朝陶瓷谈起

朝鲜半岛在汉代所设乐浪郡郡址所在地今朝鲜平壤市多处遗址出土有陶器、漆器、铜器等汉代文物一事早已为学界所熟知，进入新罗、高句丽、百济所谓三国时代相关遗址，更是频见中国南方六朝陶瓷。如高句丽东山洞（平壤市乐浪

区）的青瓷狮形器，或百济地区法泉里二号墓（江原道原州群）的青瓷羊形器即来自浙江省越窑所产，而龙院里九号墓（忠清南道天安市）或公州水村里的东晋黑釉鸡头壶（图9）则属浙江德清窑制品。[4]不过，最著名且有绝对年代可考的六朝陶瓷出土例无疑要属20世纪70年代发掘忠清南道公州郡公州邑锦城百济武宁王陵出土的陶瓷了。[5]武宁王葬于百济国乙巳年（525），夫人葬于己酉年（529），不仅墓葬构筑深受南朝墓制影响，另伴出了莲瓣纹六系罐、盘口四系罐和碗等南朝青瓷。其中，青瓷六系罐是于罐肩前后各置一只桥形横系，左右另饰两只一组同式复式横系（图10、图11）。就目前的考古资料看来，朝鲜半岛除了前引武宁王陵南朝六系罐之外，亦见只于罐肩饰四只横系的四系罐，国立全州

图9 黑釉鸡头壶 东晋 高21厘米
朝鲜半岛公州水村里出土

图10 青瓷六系罐 南朝 高21.7厘米
朝鲜半岛公州武宁王陵出土

图11 青瓷六系罐 南朝 高18厘米
朝鲜半岛公州武宁王陵出土

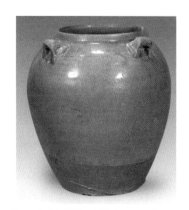

图12 青瓷四系罐 南朝 高17.3厘米
朝鲜半岛益山笠店里出土

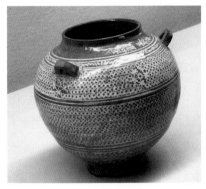

图13 "长兴库"铭粉青印花三系罐
朝鲜时代 15世纪 高17.1厘米
大阪市立东洋陶磁美术馆藏

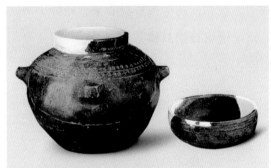

图14 陶盖罐 高20.6厘米 阳垒村征集

博物馆藏益山笠店里出土品或首尔大学藏石林洞出土品即为其例（图12）。应予一提的是，上引诸例罐肩系耳均呈折角的桥形，亦即俗称的桥形系。有趣的是，日本大阪市立东洋陶磁美术馆藏一件带"长兴库"铭的粉青印花三系罐之系耳亦呈桥式（图13）。

其实，桥形系耳亦频见于朝鲜半岛高句丽（前37-668）的陶器以及金属器，如作为其第二都城的国内城（今吉林省集安）市社二商场或老道德会遗址，[6]乃至山城下第196号墓出土的四系陶罐[7]（所谓四耳展沿壶）所见系耳即呈桥形。关于上引早期带系罐（Ba型壶）的年代以往有几种不同的看法，[8]本文则倾向耿铁华和孙颢等的型式分类和排序，将其年代暂定在高句丽建立前后至3世纪末前后。[9]其次，高句丽桥系陶罐迄高句丽晚期仍持续生产（图14）。由于高丽朝（918-1392）陶瓷迄今似未见桥形系耳，因此前引"长兴库"铭粉青印花桥系罐到底是对于中国南朝青瓷同类罐式的模仿，还是朝鲜时代陶工有意识地"复古"了高句丽陶器频见的桥形系？

以貊族为主体的高句丽，其领地包括今辽宁省东南、吉林省西南至朝鲜半岛北部，汉代在公元前107年置玄菟郡，并于集安设高句丽县，之后和高句丽领地接壤的三国曹魏（220-226）陶罐亦见桥形系（图15）。虽然高句丽陶器的编年仍未臻精细，目前不易判断其和曹魏陶器的影响关系，但可确认的是中国南方越窑系青瓷始见于西晋时期的桥形系耳，应是来自北方曹魏、西晋的传承，后者北方陶器的

图15 灰陶四系罐 三国魏 高24厘米
河南省洛阳孟津曹魏墓（M44）出土

祖型则有可能是时代更早的金属器。无论如何，桥形系南传并流行于东晋（317-420）至南朝（420-589）时期，以致成为具有时代特征的系耳样式。

如前所述，朝鲜时代B1类扁壶的原型有可能是中国西晋时期的青瓷坤，而"长兴库"铭粉青三系罐之整体造型特征既近于南朝青瓷，其罐肩亦安置流行于南朝的桥形系耳，因此与其说是朝鲜陶工对于高句丽陶器或金属器的复古之作，个人认为应该将之理解为是对于中国南朝青瓷的模仿，也就是以南朝桥形系罐为原型的制品。另外，自4世纪初高句丽占领平壤且承袭乐浪铅釉陶的工艺之外，4世纪末至5世纪初其势力向西发展至辽河流域，与中原接壤，其领地多次出土六朝青瓷，尤可注意的是前述四桥系罐由矮圆向瘦高的器形变迁正和东晋、南朝越窑系青瓷盘口壶的发展趋势一致。〔10〕

按所谓粉青或粉青沙器是粉妆灰青砂器的简称，指的是朝鲜半岛在14世纪后期迄16世纪末所烧造的施加白化妆土的炻器，其虽延续高丽时代象嵌青瓷的技法，但在造型和纹样等方面另有新意，常见的装饰技法包括象嵌、剔花、线刻、铁绘、白刷土和印花。粉青印花是先以印模在素胎上压印阴纹，而后在凹陷阴纹中填入白土，施罩透明釉再入窑烧成，亦即是以印模做出的粉青象嵌。这类作品在日本有时称为"历手"，中国区域如明天顺三年（1459）王佐增补曹昭《格

图16 青瓷印花盖罐 西晋 高21厘米
牛津大学阿什莫林博物馆
（Ashmolean Museum）藏

图17b 同左 局部

图17a 黑色壶 初期铁器时代
高16.8厘米
首尔特别市江南区可乐洞2号坟出土
高丽大学博物馆藏

图18　粉青印花大罐
　　　朝鲜时代　15世纪
　　　天顺六年(1462)胎志伴出

古要论》"高丽窑"条载"古高丽窑器皿，色粉青与龙泉窑相类，上有白花朵儿者，不甚值钱"所指的或许也是这类制品？

无论如何，应该留意的是以印模压印阴文而后填入白土的粉青印花常见的圈纹外饰光芒的纹饰（见图13），亦见于中国三国至西晋时的青瓷制品，此即俗称的几何形印纹装饰带。后者多是在环绕器身的网格印纹带上下方各加饰一道芒状圈点纹（图16），而朝鲜半岛则至迟在4世纪的陶器已曾对此一装饰纹样带的外观进行了模仿，如首尔特别市江南区可乐洞2号墓出土的黑陶壶即为一例（图17），[11] 不仅如此，中国三国至西晋时期青瓷印纹装饰带上下方所见芒状印纹也和朝鲜时代圈芒纹造型相近。其实，朝鲜时代粉青沙器除了圈芒印纹之外，亦见形似菊花的印纹带，其种类不一而足，而其在菊花式印纹带之间夹饰大面积的几何形印纹的布局排列，则和前述三国东吴至西晋时期的几何形装饰带的构思基本一致（图18）。不仅如此，朝鲜时代粉青沙器的印花纹饰除了以模具逐一按捺压印之外，经常是采用了装饰着纹饰的印模具滚压而成，[12] 而以滚压的方式制作印纹装饰带正是吴至西晋陶工所实行的技艺。

虽然考古发掘未能寻获印模道具，但从装饰有印纹带的诸多实物资料可以推

图19 粉青印花胎壶(外壶)
朝鲜时代 15世纪 高42.4厘米
首尔特别市城北区安岩洞高丽大学校内出土

测，其可能是以装饰着纹饰的圆棒或刻纹滚筒（roulette）滚压而成的。[13]这样看来，朝鲜时代粉青沙器在桥形系耳、印纹本身和布局排列，以及印纹加饰技法方面，都能在六朝陶瓷寻觅到类似的标本，甚至是器型或装饰母题方面彼此之间也有近似之处，除了粉青印花三系罐（见图13）造型和南朝广口四系罐（见图11、图12）相近之外，高丽大学博物馆藏粉青沙器印花胎壶壶肩所见黑象嵌覆莲瓣饰（图19），也和武宁王陵出土六系大口青瓷罐罐身的阴刻莲瓣的装饰趣味相近（见图10、图11）。

三、余谈：清初官窑扁壶的启示

在观察了东北亚朝鲜半岛朝鲜时代扁壶及其和中国区域西晋时期扁壶的可能关系之余，以下拟针对清代雍正（1722-1735）、乾隆（1735-1796）朝景德镇御窑厂烧造的扁壶做一评述。

清初景德镇烧造的扁壶造型多样，其中一式是在圆扁形的壶身上置筒形直口，下设斜弧外敞的高圈足，并于壶身两侧饰被称为鹦鹉形的系耳，此式扁壶通高约20厘米。其釉色种类不一，既见淡青釉、钧蓝釉、茶叶末等单色釉制品

（图20），个别作品另配置狗钮平盖，亦见青花黄彩（图21）。相对于前述朝鲜半岛扁壶与西晋壶的借鉴模仿说只是笔者的主观联想，距离科学实证还颇遥远，清初御窑扁壶则可肯定其原型应该就是三国至西晋期的同式壶。

从目前的考古资料看来，三国西晋时期此式扁壶多来自浙江省越窑窑场，所见均施罩青瓷釉。纪年墓如南京雨花台吴天玺元年（276）墓（图22），或江苏吴中西晋元康五年（295）墓都曾出土此式青瓷圆扁壶，可知其相对年代在3世纪第四个四半期。

就越窑青瓷扁壶的壶身装饰而言，其经常是在壶身两面以双钩阴线刻划出连璧式双圆或呈心型卷尾的区块（见图22），区块上方贴饰模印铺首或狮形兽面（图23），双钩线内捺印圈点纹，并于器肩和高足下方部位饰圈点或菱形印纹装饰带等具有吴至西晋时期时代要素的印纹饰。据此可知，清初官窑扁壶壶身略呈心形的开光即是来源于此。不过，相对于目前所见吴、西晋时期青瓷扁壶两侧乃是装置了半环形横系，清初官窑扁壶则代之以鹦鹉形鸟禽系耳。然而，若说清初官窑扁壶的鸟禽系耳是景德镇御窑厂的创意，则又不然，因为现藏南京市博物馆的一件带提梁的带盖铜扁壶即见鸟禽形系耳（图24）。

问题是，上引铜扁壶的鸟禽形系并非是对现实鸟禽的模仿，其虽有长尾，但上方则可见带四足的拱身兽。笔者以前曾撰文讨论中国同心鸟图像的源流，文中援引了一件相对年代在三国东吴时期之越窑青瓷谷仓罐，其罐身可见带有"同心"榜题的同心鸟图像（图25），同心鸟造型呈一尾、双翼、两首，喙颈相向蟠成心形，两喙共衔一四足兽。参酌文献记载，可知同心鸟既意味同心协力也是寓意夫妻和合的祥瑞物，并且是政治清明的征兆，如《宋书·符瑞志》载"同心鸟，王者德及遐方，四夷合同即至"。三国至西晋时期同心鸟图像颇为常见，除了上引谷仓罐的模印贴饰之外，也常见将双鸟所衔四足兽塑造成立体造型的系耳（图26），而后者即清初官窑扁壶鸟禽系耳的原型。不过，景德镇御窑厂匠人则将同心鸟图像误解或刻意将之改装成了鹦鹉形的鸟禽，结合心形或说桃形壶身成了名副其实的"鹦鹉啄金桃"之吉祥器式了。

虽然由清初官窑所仿制之与朝鲜时代B类扁壶造型一致的作品相对罕见（图27），不过清初官窑既曾模仿三国至西晋时期本文所谓"鹦鹉啄金桃"扁壶，同

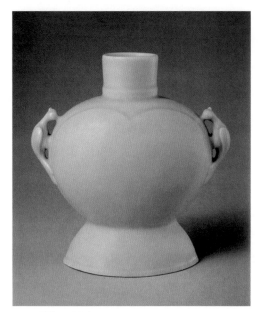

图20 粉青双系扁壶 "大清雍正年制" 款
清雍正 高23.3厘米

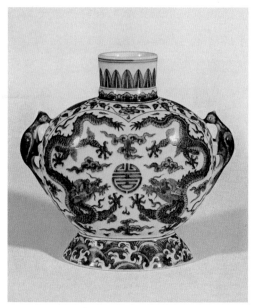

图21 青花黄彩扁壶 "大清雍正年制" 款
清雍正 高21.5厘米

图22 青瓷印划花纹扁壶 三国吴 高21.4厘米
南京雨花台吴天玺元年（276）墓出土

图23 青瓷印划花纹扁壶 西晋 高15.8厘米
南京张家库前头山西晋墓（M1）出土

图24 铜提梁扁壶 西晋 高17厘米
南京市博物馆藏征集品

图25 青瓷谷仓罐所见带"同心"榜题的同心鸟
模印贴花 三国吴 罐通高35厘米

图26 青瓷大口贴花双系罐 西晋 高11.3厘米
南京雨花台区西晋墓出土

图27 宜兴窑四系诗句背壶
清雍正 清宫旧藏
高14.7厘米
故宫博物院藏

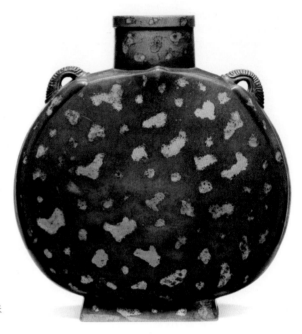

图28　铜洒金双系小扁壶　清代　高20.3厘米
The Irving Collection藏

时私人藏品亦可见到清代18世纪铜洒金B型壶（图28），因此朝鲜时代18世纪以降出现的B1类扁壶之器式也有可能是借由输入半岛之清代陶瓷而辗转获知相关器式并进行仿制的。不过，就如今日我们有幸得见朝鲜半岛出土的六朝陶瓷般，本文也不排除朝鲜时代的陶工，特别是15至16世纪陶工，偶能目睹其时因某种原因而暴露出土的六朝陶瓷，并撷取作为其陶艺创作的新要素，其结果之一是同一件器物（见图13），同时出现具有三国西晋期时代特征的印纹饰，以及具有东晋南朝期时代特征的桥形系耳。就此而言，不排除辽代（916-1125）早期的扁壶（见图5）或即朝鲜时代B型壶之祖型。

〔据《故宫文物月刊》427期（2018年）所载拙文补订〕

第五章

杂记

关于"河滨遗范"

如果有心探窥中国陶瓷史的底蕴，那么首先应该留意的或许就是"河滨遗范"的来龙去脉了，说它是进入中国陶瓷史深层结构的通关密语也不为过。

一、舜陶河滨

"河滨遗范"是缅怀圣人虞舜在河滨成功地烧造出无瑕陶器的故事，其典出《史记·五帝本记》："舜耕历山，历山之人皆让畔；渔雷泽，雷泽上人皆让居；陶河滨，河滨器皆不苦窳。"苦窳意谓粗劣、瑕疵，然而舜之可以制成无苦窳陶器的原因，是在于他以谦让无私之德图利百姓，无瑕的陶器于是诞生在秉持着至德的圣人虞舜之手；借用南宋至元蒋祈《陶记》的话，即是"河滨之陶，昔人为圣德所感，故器不苦窳"。完美陶器的制成因此和德产生连结，彼此紧密依存。

在中国历史上，"河滨遗范"并非只是遥想昔时圣人德行的空泛典故，而是往往被统治者作为一种符瑞征兆进行操作，甚至将之和天命连结，成为帝王治国的合理根基。就像历史上许多地方官乐意地向朝廷呈报各种天人感应的吉祥征兆，并且总会博得帝王的欢心般，由柳宗元（773-819）写就的《代人进瓷器状》颇耐人寻味。兹抄录如下："瓷器若干事，右件瓷器等，并艺精埏埴，制合规模，禀至德之陶蒸，自无苦窳，合太和以融结，克保坚贞，且无瓦釜之鸣，是称土铏之德。器惭瑚琏，贡异筐篚，既尚质而为先，亦当无用而有用，谨遣某官某乙，随状封进谨奏。"柳宗元在德宗贞元二十一年（805）正月德宗驾崩、顺

宗即位时被拔擢为礼部员外郎，同年八月却随着顺宗让位宪宗而被贬外放，在赴任邵州刺史途中再次被贬往湖南南方偏地永州零陵郡任司马，元和十年（815）更被流谪到更南的蛮荒地广西柳州任刺史，元和十四年（819）病死任上，享年47岁。小林太市郎指出该瓷器状应成于其赴柳州就任之前，职司永州司马期间（805-815），进而主张瓷器状所提及的进贡瓷器乃是湖南永州零陵郡烧造之尚待考古证实的所谓永州窑；[1] 傅振伦则认为上引瓷器状是元和八年（813）为饶州刺史元洪所作；[2] 而刊刻于乾隆三十九年（1774）的朱琰《陶说》则考证其是河南道岁进瓷器。[3] 不过，本文在意的其实是进瓷状"禀至德之陶蒸，自无苦窳""土铏之德"等文句，以及柳宗元被贬的际遇和他捎予至友刘禹锡（772-842）信札所透露出自身或将命丧蛮荒的无奈和恐惧。也就是说，柳宗元似乎是有意识地操作陶河滨的古典，将地方陶瓷的精致完成度等同帝王德行的反映，并以此对当朝天子歌功颂德，冀盼浩荡的皇恩来纾解自身的困境？

二、窑神德应侯

烧陶和德的连结，也反映在民间的窑神传说。中国的窑神不定于一尊，有以"雷工器"闻名的雷祥（陕西地区），烧成"青龙缸"的火神童宾（景德镇），襄助越王勾践复国有陶朱公之称的越国大夫范蠡（宜兴窑），以及流行于北方地区一些窑场被敕封为"德应侯"的长寿老翁柏林（也称伯林、柏灵、柏翁）。晋身窑神的条件不一，有的是技艺精湛而不藏私，也有因襄助家国有成却不居功者，甚至包括怜悯同役之苦而以骨作薪、舍身跃入窑火的悲壮英雄，但其共通的特质不外乎是有着高尚的情操且能造福人民，如果借用《管子》解舜陶河滨的说法，即"不取其利以教百姓，百姓举利之，此所谓能以所不利利人也"（卷二一，《版法解》）。

从现存的资料看来，传晋永和年间（345-356）游览至北地，传授时人"火窑甄陶之术"的伯林，很值得留意。立于北宋元丰七年（1084）的《德应侯碑》（陕西耀州窑）碑文载耀州太守奏请朝廷封山神、土神为德应侯，立庙设祠，庙中立寿人柏林祠堂（图1）；[4] 明代弘治三年（1490）《重修伯灵庙记》（山西

图1 陕西省耀州窑《德应侯碑》拓本
北宋元丰七年（1084）立

榆次窑）也记录当地旧有神祠"世祭伯灵仙公，或者以为上古始为陶□之人"，又提到圣人虞舜"尝陶于河滨，当时器不苦窳，无非盛德所致也"，[5]将伯灵的功业与上古舜陶河滨的故事相提并论，河北临城东磁窑沟的窑神庙甚至被称为"尧舜庙"[6]。至如乾隆三十七年重修《柏灵桥》碑（河南汤阴鹤壁集窑）也载柏灵为"我汤邑尊也，后封为德应侯"。[7]

从成书于公元前1世纪《史记》舜"陶河滨"的记事，迄清末咸丰二年（1852）重修窑神庙（陕西耀州窑）碑文所见"昔舜陶于河滨"，近两千年间，秉持至德圣人烧陶之"河滨遗范"典故，以其强韧的生命力存活在陶瓷的世界中。事实上，中国史上也不乏暗自厕身于至德圣人行列，自许或者操弄当朝无苦窳陶瓷的帝王。明白此点，我们才能更为周全地评估地方贡瓷，或帝王赏赐瓷背后的意涵，至于官窑制度的成立也应在此脉络中予以掌握。

三、德与天命

窑神庙碑除了提及舜陶河滨器不苦窳，也引用了《周礼·考工记》"髻垦薜暴不入于市"的训诫，[8]"髻"为变形，"垦"是损伤，"薜"指裂璺，"暴"为偾起或剥落，亦即损伤有瑕的陶瓷不能贩卖于市肆。收录于《文苑英华》的一则中晚唐期《对陶人判——市称陶旊者髻垦薜暴》载："惟彼陶者，为艺之卑，读邃古之书，岂功埏埴，异河滨之迹。"说的是市肆贩瓷者以髻垦薜暴等瑕疵品冒充完器出售，是异于舜陶河滨的败德行为。[9]此一记载有助于我们

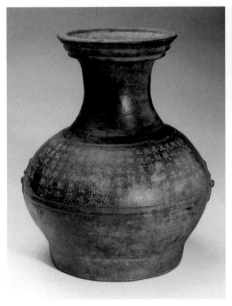

（局部）

图2 绿釉陶壶 东汉
高38.7厘米
台北故宫博物院藏

理解中国陶瓷史官窑遗址瑕疵品处理方式及其意涵。如明代景德镇珠山御窑厂遗址就曾发现刻意毁损瑕疵制品并集中掩埋的坑窑，其唯恐髻垦薜暴陶瓷外流的防范措施，既说明了由帝王所垄断的官窑制品具有等级的象征意涵，不容僭越，同时也需杜绝瑕疵成品在民间流通交易以免招致败德之讥。相对而言，自信本朝陶瓷精绝的清乾隆皇帝则乐意其辖下陶瓷外输，如他予英国王的著名敕谕就说："天朝物产丰盈，无所不有，原不借外夷货物以通有无，特因天朝所产茶叶瓷器丝绸，为西洋各国所需之物，是以加恩体恤，在澳门开设洋行，俾得日用有资并沾余润。"[10]对于乾隆皇帝而言，陶瓷外销也是他德政的一环，自以为是舜陶河滨"不取其利以教百姓"的承继者。

乾隆皇帝对于陶冶不遗余力，既责成内务府员外郎唐英编《陶冶图》，也令臣下编绘《燔功彰色》《埏埴流光》等陶瓷谱册，[11]大力宣扬舜陶河滨的典故，从多方面着手进行操作。他有多首与河滨遗范相关的咏瓷诗，并且往往将诗文镌刻在清宫藏古陶瓷之上，如乾隆十七年（1752）《古陶窑歌》："腹椭口弇德能畜……陶于河滨此其躅"；乾隆二十四年（1759）《陶尊》"其响清越如泗滨，乃悟陶器成神甄，苦窳髻垦非所论"（图2）；乾隆三十八年（1773）《咏古陶罐》"陶出河滨卧茧成"；乾隆五十七年（1792）《题陶器弦文壶》"陶则始虞

此器留",成诗年代自其壮年期以迄古稀之年,应该可以说是乾隆皇帝终其一生念兹在兹、乐此不疲的课题,甚至将清宫收藏的宋瓷刻上"比德"(乾隆四十四年,1779)、"德充符"(乾隆三十八年,1773)等字铭。"德充符"典出《庄子》,充指充实,符为验证,即对德的充实与证验。毫无疑问,乾隆皇帝乃是以至德的圣王自居。在中国史上自我感觉良好、以圣王自居的帝王当然不止于乾隆皇帝一人,但乾隆皇帝对此斧凿至深,显得极为突出。就如西周史官记载周文王治国有方,懿德让他得以持拥天地,合受万邦,[12]清初皇帝特别是乾隆皇帝显然对此一德与天命的古典了然于心,故而不时强调其自身正是因禀赋了至德而承受天命统治中国,[13]而他的父亲雍正也曾引《孟子》"舜东夷之人也"的说法来证明夷人有德也可以成为圣君(《大义觉迷录》),[14]如此双管齐下,作为满族人的乾隆皇帝就屡次借由东夷人舜陶河滨的故事来宣示其统治中原的合理性。

四、宋瓷"河滨遗范"铭记

南宋咸淳己巳(1269)茅一相(审安老人)撰《茶具图赞》列举了茶道相关道具,并以拟人化的手法赋予茶具姓名字号或官爵。其中,表现茶盏盏壁内外满布纵向细密条纹的点茶用兔毫盏"陶宝文",被系以赞曰:"出河滨而无苦窳",故入藏皇家秘阁,当之无愧(图3)。弥漫着复古、慕古风潮的宋代,朝廷上下既热衷追寻三代古物,也致力于器物铭文的释读和考证,"陶宝文"(兔毫盏)虽只是当时流行的点茶道具,也被赋予了古典赞词。

舜陶河滨的古典在宋瓷当中屡见不鲜,如现藏日本的一件北宋至金磁州窑白釉珍珠地牡丹纹枕背底涩胎处有"舜陶佳皿"墨书;[15]浙江省丽水市缙云县大溪窑窑址出土了在内底捺印"清凉河滨"字铭的宋元时期青釉碗(图4);浙江省龙泉窑大窑也曾采集到"河滨"印铭标本(图5)。不过,最为常见的无疑要属在碗内心处押印"河滨遗范"字铭的龙泉窑青瓷碗,后者带单方框,口沿呈五花式,花口下方饰白泥堆线(图6)。

"河滨遗范"印铭是龙泉窑屡见不鲜的铭记。早在20世纪30年代陈万里已在龙泉窑的大窑和金村采集到"河滨"(篆体)、"河滨遗范"(正体)等带字残

陶寶文

出河濱而無苦窳經緯之
象剛柔之理炳其緗中虛
已待物不飾外貌位高秘
閣宜無愧焉

图3a 《茶具图赞》之"陶宝文" 南宋 审安老人撰　　图3b 同左 图赞

图4 浙江省丽水市缙云县大溪窑窑址出土 钤印"河滨遗范""清凉河滨""金玉满堂"字铭的青瓷标本（线绘图）

图5 "河滨"字铭青瓷标本 直径10厘米　　图6 "河滨遗范"印铭龙泉窑青瓷五花口碗
　　浙江省龙泉窑大窑采集　　　　　　　南宋 12世纪 直径12.4厘米 浙江省博物馆藏

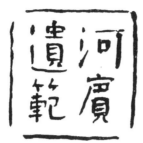

图7a "河滨遗范"（松村雄藏摹）
浙江省龙泉窑大窑采集

图7b "河滨遗范"（松村雄藏摹）
浙江省龙泉窑金村窑采集

图8a 带"庚戌年"墨书的"河滨遗范"印铭龙泉　　图8b 同左 内底"河滨　　图8c 同左 底部
窑五花口青瓷碗 南宋 12世纪　　　　　　遗范"印铭
高6.2厘米 安徽省绩溪县宋墓出土

片，[16]松村雄藏也对此类印铭做了摹写（图7）。尽管英国大维德爵士藏之清宫旧藏龙泉窑"河滨遗范"铭青瓷碗曾被视为南宋修内司官窑，其年代亦有争议，除了南宋说之外，亦见北宋或元代等不同说法，[17]但今日已可确认其应属南宋期制品，至于是出自南宋哪一时段则又和安徽省宋墓出土"河滨遗范"碗外底墨书"庚戌年元美宅立"之"庚戌年"的年代比定问题有关（图8）。如20世纪60年代《龙泉青瓷》以"庚戌"年为北宋大中祥符三年（1010）；20世纪80年代任世龙和朱伯谦认为"庚戌"是南宋绍熙元年（1190）。[18]20世纪90年代龟井明德则是参酌日本遗址标本主张龙泉窑东区出土此类青瓷碗的相对年代应在12世纪后半（第三个四半期末至第四个四半期），[19]本文从之。

　　然而我们也需留意，目前可确认的龙泉窑"河滨遗范"碗之口有呈五花或六花者，而以五花式口居多，而五花式碗则是中国晚唐至北宋早期流行的碗式，龙泉窑之外不少瓷窑到了南宋时期基本已为六花式口碗所取代。换言之，相对于其他瓷窑，呈五花口的南宋龙泉窑"河滨遗范"印铭青瓷碗，可说是仍然保留着晚

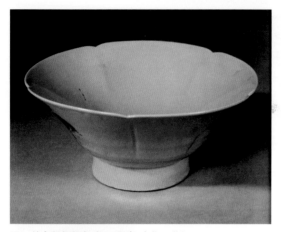

图9 越窑秘色瓷碗 高9.4厘米 唐代 9世纪
陕西扶风法门寺地宫出土

唐、五代迄北宋早期样式的古典碗式。尤应留意的是，浙江省新昌县南宋绍兴二十九年（1159）墓也出土了龙泉窑五花式口青瓷碗，[20]设若后者并非一度传世后再入圹的古物，则可再次实证南宋龙泉窑陶工经常选择不逢迎时尚的古典趣味，而此一古典五花碗式及花口下方的白泥堆线饰则又和唐咸通十五年（874）供奉舍入陕西省法门寺

的越窑秘色瓷的外观有共通之处（图9），至于相对年代约在12世纪末至13世纪初期的著名梅子青釉"马蝗绊"青瓷碗碗口则呈六花式。另外，从南宋龙泉窑同式碗碗心亦见"金玉满堂"等印铭，可知龙泉窑"河滨遗范"铭记已然是流行的吉祥语句了。

五、"河滨支流"

龙泉窑"河滨遗范"铭青瓷碗也随着宋代陶瓷的外销而被贩卖到东北亚朝鲜半岛和日本等地。如20世纪30年代朝鲜半岛开城地区墓葬曾发现此类青瓷碗，其口沿呈五花式，花口下方碗内壁饰白泥堆线，碗心模印"河滨遗范"方框字铭（图10），整体外观酷似前引中国出土例（见图8）。相对于上述开城古墓所见釉质精良的五花式口碗，近年韩国济州市新昌海底则又打捞出同属南宋龙泉窑"河滨遗范"印铭釉色偏黄的粗质青瓷碗底残件（图11），发现地点正位于当时连接中国和日本的航路上。

日本九州博多遗迹或镰仓海岸亦见出土或采集例。其中博多祇园町曾出土内底镌印"河滨遗范"字铭的青瓷碗标本，其外底另有字迹漶漫无法辨识的墨书（图12）。其次，在调查九州大宰府观世音寺东南部地区时也出土了内底镌印"河滨□范"铭的南宋龙泉窑青瓷碗底残件（图13）。

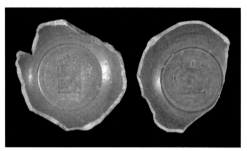

图10 "河滨遗范"印铭龙泉窑五花口青瓷碗
南宋 12世纪 直径约13.7厘米
朝鲜半岛开城出土

图11 "河滨遗范"印铭青瓷残片
南宋 直径13.8厘米
韩国济州市新昌海底打捞品

图12 日本九州博多祇园町出土"河滨
遗范"青瓷碗（线绘图）

图13 日本九州大宰府观世音寺东南部
出土"河滨□范"青瓷碗（线绘图）

图14 日本九州肥前陶工平林伊平
"河滨亭 伊平造"摹本

　　目前并无资料显示朝鲜半岛高丽朝或日本镰仓时代的消费者钦慕舜陶河滨的典故，遑论经由"河滨遗范"字铭而产生其与中国古代圣哲的连结。看来包括中国南宋时期在内的绝大多数消费者只是将此一铭识视为一种雅致的吉祥词语或作坊标志罢了。不过，此一状况到了朝鲜半岛朝鲜时代或日本江户时期出现了转折。如朝鲜实学北学派代表人物之一，与中国学者书信往来频仍的朴齐家（1750-1805）之《北学议》就提到"舜陶河滨，器不苦窳，三代之器，逾古逾巧"，并且批评其时朝鲜半岛市肆所罗列的壶钟碗罐等陶瓷品质低下，器底黏结砂渣，进而发出"若在三代之时，皆不得鬻之列者也"的慨叹，而此一感叹无疑是承袭本文前已多次援引之《周礼·考工记》"髻垦薛暴不入于市"的训诫。

　　江户末期迄明治初期九州肥前地区陶工平林伊平（明治二十六年，1893年殁），则是将自家的陶瓷生产与舜陶河滨的典故进行连结，以"河滨亭伊平造"作为陶瓷的印记（图14）。但在日本陶瓷史上大肆宣扬河滨遗范典故者，无疑要

属京都著名的永乐一门陶工了。

永乐一门是世代居住京都的制陶家族，原姓西村，后改姓永乐。初代宗禅曾为侘茶师匠武野绍鸥（1502-1555）制作陶风炉，迄三代宗全更与千利休家建立紧密的联系，成为千家十职之一的土风炉师（陶工），至今已传十七代。其中，第十一代保全是第十代了全的养子，保全一生作品可分为善五郎时期（1817-1843）、善一郎时期（1843-1847）和保全时期（1847-1854）等三个期别。善五郎时期作品可见在作品捺印"永乐"或"河滨支流"印铭（图15）。"河滨支流"印是纪州藩藩主德川治宝于和歌山营建别墅西滨御殿偕乐园，于文政十年（1827）招聘保全和仁阿弥道八等陶工烧造御庭烧（偕乐园烧）之际，赏赐予保全的金印，因此钤印"河滨支流"的保全制品之相对年代当在文政十年（1827）之后不久。其次，保全于嘉永元年（1848）离开京都至琵琶湖畔烧造钤印有行书体"河滨"字铭的河滨烧（图16）。[21]

实在汗颜，笔者迄今未能究明"河滨支流"印记到底是纪州藩主德川治宝被动因应保全的请求才赐下，或者根本就是藩主自身的创意？若是前者，则保全显然当仁不让地将自己的陶艺视为是舜陶河滨器"不苦窳"的再现之作，若属后者，则意味藩主德川治宝熟知中国区域帝王权术，自命是圣人虞舜的合法继承者。无论何者，印铭所见"支流"或许并非客套，而是声称不苦窳之精绝作品甚

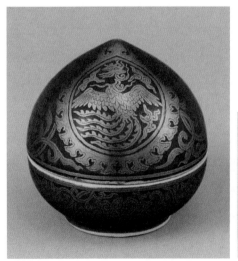

图15a 金彩凤凰纹宝珠形盒 外底钤印"河滨支流"
京都陶工保全制作（1827-1843） 高6.2厘米
三井记念美术馆藏

图15b 同左 底部及内侧

 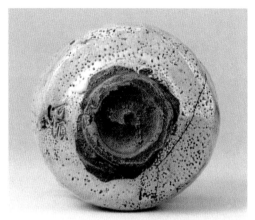

图16a 河滨烧筒式茶碗 碗体折腰处钤印"河滨"　　　图16b 同左 底部
　　京都陶工保全制作（1848-1849）　高8.4厘米

至德和天命的转移：由中国区域转移到日本列岛。只是我们也不宜过度强调"河滨支流"的政治性意涵，因为其更有可能只是颇有文人学养的永乐家陶工利用中国的古典来宣扬其精绝的陶艺，性质接近广告用语。

　　永乐家第十二代陶工和全（1823-1896）是保全的长子，由其制作的金襕手赤壁赋碗，碗心有青花"永乐精造"字铭，圈足内底钤印"河滨支流"单圈印记（图17）。从碗的造型、碗外壁图绘、赤壁赋文之书写布局，以及碗心"永乐精造"铭款等各方面看来，其显然是参考了明末崇祯年间景德镇的青花赤壁赋碗（图18）。后者内底心有"永乐年制"青花篆款，是明末景德镇陶工针对明初永乐朝压手杯式的加大型仿制版，日本九州长崎市唐人住居遗迹也曾发现此一类型由中国进口但年代已晚迄清代18世纪的陶瓷标本。因此，京烧陶工和全是以距他两百多年前的明代古物为模仿的对象，但相较于明代景德镇赤壁赋碗的大方沉稳，和全制品则在拘谨中显得轻盈和华美，另有一番风情；而永乐保全、和全父子热衷摹模景德镇嘉靖窑金襕器（见图15）、崇祯期吴祥瑞青花瓷（图19）以及福建漳州窑铅釉三彩等晚明古陶瓷一事，也反映了日本文政年（1818-1830）以来再次勃兴之对于明代古物的搜求风潮。尤应一提的是，不仅明末青花瓷可见底书"尧舜年制"作品（图20），日本传世的祥瑞器当中亦见"尧舜年制"铭款制品（图21），故不排除由纪州藩主德川治宝赐予保全、和全之"河滨支流"印铭是受到此类明末陶瓷铭识的启发。

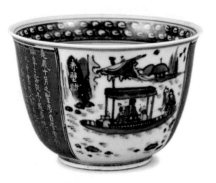

图17a 青花金彩赤壁赋碗
京都陶工和全 (1823-1896) 制作
高9.2厘米

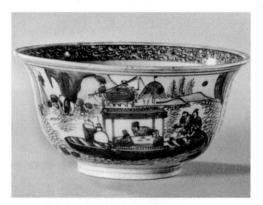

图18a 青花赤壁赋图碗
明代 17世纪 直径16.5厘米
Rijksmuseum藏, Amsterdam

图17b 同上 内侧

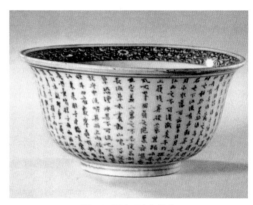

图18b 同上 赋文部分

图17c 同上 外底 "河滨支流" 印铭

图18c 同上 内侧

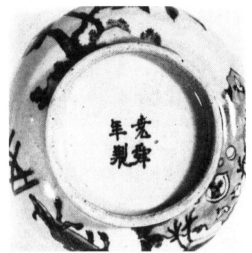

图20 "尧舜年制"铭青花瓷盘
　　　明代 17世纪 日本私人藏

图19a 仿祥瑞青花筒形水指
　　　京都陶工保全制作于嘉永五年（1852）
　　　高19.5厘米

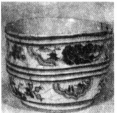

图19b 同上 底部
　　　底书"准吴祥瑞图迹制高槻真上丸炉
　　　河滨支流永乐"

图21 古祥瑞"尧舜年制"铭建水 明代 17世纪
　　　日本私人藏

结　语

在中国古代，既曾将无瑕陶器的制成归功于至德圣人，而制作陶器的陶钧（辘轳）有时也被赋予了实际功能之外的其他意涵。

中国大约是在距今五六千年前的新石器时代中期出现了用来修整陶器的慢轮，到了新石器时代晚期如龙山文化陶器就已采用快轮拉坯成型。就是因为以陶钧拉坯，制器者可随心所欲决定器之大小高矮，所以也是王者治理天下之喻，如《史记·邹阳传》："是以圣王制世御俗，独化于陶钧之上。"《集解》："汉书音义曰，陶家下圆转者为钧，以其能制器为大小，比之于天。"把家国万物视为一个大的辘轳（大钧）。颜师古注《汉书·邹阳传》说得更为具体："陶家名转者为钧，盖取周回调钧耳，言圣王制驭天下，亦犹陶者转钧。"而原指陶人作陶的"陶甄"，也成了圣王治理天下之喻，如《晋书·乐志》："弘济王忧，陶甄万方。"前已提及，对舜陶河滨之德与天命象征意涵运作至深的乾隆皇帝，也把陶钧视为他所统领的天下。如乾隆二十二年（1757）御制《咏龙泉盘子》提到由侍卫哈青阿进呈的该宋代龙泉窑盘乃是发掘出土自吐鲁番，因此"今远人内面，入我陶钧，袭而藏之，用示柔远"，真的是全身充满政治细胞的帝王。

文末，应该申明的是，龙泉窑"河滨遗范"印铭青瓷的质量档次不一，精良者口沿多切成五花口，花口下饰白泥堆线，其年代约在12世纪后期，粗制者因笔者所见限于碗底残片，故其口沿是否呈花口？而除了南宋制品之外，部分标本是否可能稍晚？此均有待日后的追踪。

〔原载《故宫文物月刊》432期，2019年〕

陶瓷史上的金属衬片修补术
——从一件以铁片修补的排湾人古陶壶谈起

一、排湾人古陶壶修补例

在台湾大学人类学系博物馆收藏的诸多台湾少数民族陶壶当中，包括一件缀以铁片的古陶壶。陶壶编号1490，是日据时期高雄州屏东郡巡查中马真助采集自下排湾社，并于1932年3月13日入藏"台北帝大"南方土俗研究室之来源有据的标本。壶是以泥条圈筑法拍制成形，壶身呈圆球形，圜底，上置斜弧略外敞的短颈；除了上方近颈处贴饰一圈连弧垂幕纹，余无纹饰，通高48.8厘米，外口径14.9厘米，最大腹围14.2厘米（图1a）。对照20世纪60年代任先民的分类，则该壶属任氏"圆形""圆底"式，是排湾人陶壶中的早期制品。[1]

值得留意的是，上述人类学系藏陶壶之壶肩部位可见一业已锈蚀的长方委角形铁片，由于排湾人陶壶常见磨损破洞情况，同时该壶下腹部亦见已经磕伤但尚未穿透的凹坑（图1b），所以很容易让人联想到壶肩所见铁片可能是用来遮蔽破洞的修护装置。承蒙人类学系林玮嫔主任和系博物馆工作人员的慷慨协助，笔者有幸得以针对该壶进行实物调查，目验结果可以确认壶肩上的铁片确系修护部件，并可大致复原其修缮工序如下，即：先裁切两片长宽约3.9厘米×3.0厘米之尺寸大于壶身磕损透洞的铁片，将两铁片叠合对齐，对齐后以钻具镌凿两两呈直线排列的四个小孔。完成以上作业后，再将两铁片分别铺垫在壶破损部位的内外侧，亦即壶身之内外壁，进而将备妥的两条铁线依上下排列小孔的孔距，折成有

图1a 排湾人古陶壶 高48.8厘米　　　　图1b 同左 局部　　　　　图1c 同左 铁片补修部位
　　　台湾大学人类学系博物馆藏

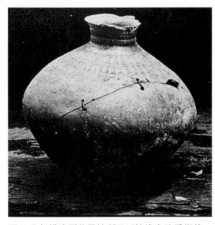

图2 北部排湾群佳平社所见以铁线穿孔系绑的
　　补陶方式

如钉书针般的"∏"字形，再将"∏"形铁线两端由内向外贯穿原本垫铺在内外壁之铁片上的小孔。如此一来，只需拉拔露出外壁铁片的铁线两端，便可扎紧固定铺垫在破损部位内外两侧的铁片。最后则是裁剪铁线两端并将之平折成如钉书针两相对合的针脚以利固定（图1c）。

　　据说，直到20世纪50年代排湾人仍然深信陶壶破损为不祥的征兆，贵族家藏陶壶若有连续损毁或全部毁坏情况，是预示该家族将临厄运。[2] 按今日都市人的粗浅想法，亡羊补牢将破损陶壶修缮完善或许也是不错的选项，而若就目前的资料看来，在1927至1945年之间接受台湾"总督府"嘱托调查台湾少数民族惯俗的"台北帝大"教授浅井惠伦（1894—1969）记录了北部排湾群佳平社（keipeiyoug）族人曾经在陶壶破裂部位两侧穿孔，再以铁丝穿孔系合（图2），[3] 属排湾人补修陶器的案例之一，但就现存实物而言，尽管排湾人古陶壶口沿多有伤残，壶身亦常见磨损穿孔，然而均未见任何补修痕迹，至今似亦无排湾人修理陶壶破处的任何报道。因此，个人认为人类学博物馆藏的这件实行具有一定难度之以铁片修护的陶壶，有较大可能是1932年入藏"帝大"之后才进行的修缮。

二、中国大陆区域修补例

从全球的视野看来，罗马萨米安红陶（Samian Pottery）已可见到金属衬片修补例。如20世纪30年代发现于不列颠东北Farley Heath神殿区附近，年代约在1至3世纪前半的火葬墓群Foxholes出土陶器，有的即是施以铅铜钉和铅片进行修护。其做法是以铅片铺垫在待补陶器的内外两侧，并于铅片和陶器钻孔而后注入铅溶液或铅铜钉加以固定（图3）。[4]若将视点移向亚洲，则西亚土耳其炮门宫殿博物馆（Topkapi Saray Museum）藏的一件由元代龙泉窑青瓷盘和壶改装的高足盘，其盘口沿部位呈一字排列的两处铜孔之间即见镂空铜片及隼钉（图4a），推测是17世纪奥斯曼土耳其时期所进行的改装和修缮。[5]其次，S. V. Kiselev教授调查蒙古Orthon南侧的哈喇和林（Kharkhorum）遗址所获、现藏蒙古国立考古学研究所的元代淀蓝釉钧窑瓷片是值得一提的标本（图5）。[6]笔者未见实

图3 罗马萨米安红陶（Samian Pottery）所见铅铜钉和铅片补修情况 不列颠Farley Heath神殿区出土

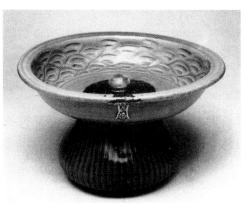

图4a 由元代龙泉青瓷盘和壶改装而成的高足盘，改装时间约在17世纪 高19厘米
土耳其炮门宫博物馆（Topkapi Saray Museum）藏

图4b 同左 局部

图5 元代钧窑所见以铜片并施隼状铜钉的修补例
　　 蒙古哈喇和林（Kharkhorum）出土

图6 以铜皮修缮的青白瓷碗
　　 浙江绍兴宋代水井遗迹出土

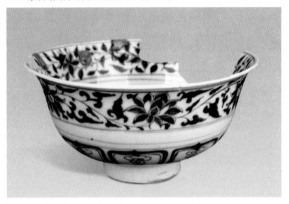

图7a 元代青花瓷所见以铜片和铜钉修护裂璺之例
　　　高8.3厘米 内蒙古包头出土

图7b 同左 局部

物，依据龟井明德的观察，该钧窑残片约可复原成口径逾20厘米的大钵，其是将呈半月形的铜片施加于瓷钵口沿上方1.5厘米处，再以隼状铜钉贯穿瓷胎，并将外侧钉头捶平固定，内侧则仍未修整，故仍有约1毫米突出的钉头，钉径4毫米，长10毫米。铜片下方瓷片另见一修补钉孔。[7]

　　另一方面，若以中国大陆区域的案例而言，浙江省绍兴缪家桥宋代水井遗迹所出一件同时期青白瓷碗，是将原已断裂的碗壁内外沿裂处贴上条幅铜皮予以修护，经此工序则装盛液态物质即无渗漏之虞（图6）。[8]相对于中国南方地区，今内蒙古包头市燕家梁出土的一件14世纪元代青花瓷碗则是在碗壁裂璺部位衬垫铜片，并于铜片植入深及瓷胎的铜钉补强牢固（图7），[9]其施加铜片并植入铜钉的修缮方式，亦见于2015年内蒙多伦县辽统和四年（986）入嫁圣宗之贵妃墓出土的越窑青瓷盒盖（图8），[10]以及河南省开封市博物馆藏宋金时期耀

图8a 内蒙多伦县辽墓出土的越窑青瓷盒盖　　　　图8b 同左 局部

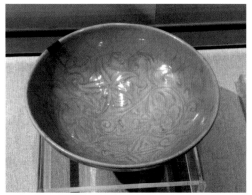

图9a 耀州窑青瓷碗 宋金时期　　　　　　　　　图9b 同左 局部
　　　直径23厘米 河南开封市博物馆藏

州窑青瓷碗（图9）。[11] 笔者有幸目验该耀州窑碗，故可确认铜片是折贴铺衬在碗口内外两侧，内侧铜片上方施一只未穿透碗壁的隼钉，外侧在铜片上另施一只横向的"∏"形铜钉，钉脚一端植入铜片，另一端则是植入铜片边沿的瓷胎以强化牢固铜片。尽管该耀州窑碗是20世纪60年代的征集品而非考发掘所得标本，但若考虑到其和前引内蒙古燕家梁出土元青花瓷（见图7），或多伦县越窑青瓷盒盖（见图8）的类似修缮以及补修部位的蚀锈痕迹，不排除是宋金时期所修缮。就目前的资料看来，中国早在战国时期（前475—前221）已曾在低温陶器上装嵌金属扣环，以为装饰或便于提取实用（图10）。[12] 至迟在辽代已实行在垫衬的金属片上施加铜钉的陶瓷修护技术，而若结合前引蒙古国哈喇和林（Kharkhorum）钧瓷补修标本（见图5）等诸案例，甚至可以勾勒出此一具有北方区域特色的补瓷工法。在此应该一提的是，中国大陆区域此类修缮工法的延续时代很长，晚迄清代仍屡可见到，如

图10 嵌铜灰陶壶 战国 高45.5厘米　　图11a 孔雀绿釉盘 清宫旧藏 清雍正　　图11b 同左 背底
北京房山区琉璃河刘李店M10出土　　　　直径20.6厘米

图12 铜片和隼钉接合修护玉璧 隋至唐中期　　图13 玻璃方盘 辽代 辽宁省法库叶茂台辽墓（M7）出土
吉林省永吉县查里巴粟末鞨墓（M31）出土

　　故宫博物院藏清宫传世孔雀绿釉盘，盘壁和盘底施以铜补，口沿所见三处修补则是先用铜片包裹而后施加铜钉，盘外底有釉下青花"朗吟阁制"双圈款（图11）。[13]朗吟阁在圆明园中，是雍正居邸的斋名，是在他登基前雍亲王时所烧制，据此可以窥知清宫补修陶瓷之一端。

　　陶瓷之外，吉林省永吉县查里巴粟末鞨墓（M31）可见以铜片和隼钉接合修护玉璧的考古出土例（图12），该墓的相对年代约在隋代晚期到唐代中期之

间；[14]辽宁省法库叶茂台辽墓（M7）出土的玻璃方盘（图13），[15]也是因玻璃盘面有裂璺故于开裂处铺设银片，银片两端植入隼钉，周边也装镶银边扣。据此可知，类此之修缮方式是跨越材质的工法，其在中国至少可上溯中古时期。

三、朝鲜半岛和日本的情况

朝鲜王朝徐有榘（1764—1845）在其《林园经济志》中提到以铁屑补修陶瓷瓮缸之事，即："缸坛裂处，用铁屑，醋调涂之生锈则不漏。"[16]无独有偶，20世纪90年代于朝鲜半岛江原道东海市东海港海底所打捞出的淡褐釉圆口弧肩直身罐（图14a），[17]罐身腹部位以及外底有多处深及胎体的圆形凹坑，部分凹坑仍遗存与器面齐平的浇铸铁液，据此可知是以铁汁来补修弥平罐身有穿破之虞的坑疤（图14b）。在此应予一提的是，尽管韩方报告书认为上引瓮罐可能是中国南方元代制品，但从日本出土类似例不难得知，此类瓮罐的相对年代应在19世纪前半期。其中，东京都文京区春日二丁目西遗迹第38、39号遗构出土的施釉罐，不仅

图14b 同左 器底所见浇铸铁液情况

图14a 浇铸铁液修补罐身坑疤的淡褐釉罐 19世纪
高45厘米 韩国江原道东海市海捞上岸

图15 日本东京都文京区出土以铁液和
铜钉补修的中国瓷（线绘图）

图16 山西吕梁环城战国至西汉墓出土
带有修缮穿孔的陶罐（线绘图）

于罐体裂缝及坑洞浇施铁液，另以铁铜钉补强牢固裂璺（图15），[18]如实地呈现讲
究实用、不计较美观之庶民杂器的属性。

铁汁浇铸或金属片衬垫都是以金属作为补修媒材，但铁汁浇铸的主要修缮对
象是器身裂缝或业已磕伤但尚未穿透的高温厚胎炻器。不过，在修缮理念上和金
属衬片有着异曲同工之趣的或许要属日本的"呼继"补修术了。所谓"呼继"是
参酌植栽"接枝"概念所创造出的陶瓷修缮词汇，其多是裁切其他陶瓷残片而移
植填入待修陶瓷的缺损部位。"呼继"补修的媒材亦即移植部件当然是以入窑烧
造过的陶瓷为主，但广义的"呼继"或亦可包括非陶瓷的材质，也就是说，以金
属衬片补修陶瓷缺损部位也可纳入此一修护工法。事实上，对于只存缺损补修痕迹
的考古标本，往往难以判明其原本植入补修部位的质材。比如说，山西省吕梁环城
车家湾A墓地战国中期至西汉墓（M29）出土的大口短颈陶罐，罐身有一略呈方形
的不规则缺口，缺口上下各有两只可能是为修缮系绑用的穿孔（图16），[19]而其
原本"呼继"移植之媒材虽有可能是陶片，但也不排除是其他物料。另外，成于
19世纪的《安平县杂记》记载台湾有"补碗司阜"；1903年佐仓孙三着《台风杂
记》也提到被称为"钉陶工"的陶瓷修补匠人；晚迄20世纪60年代，台湾街头还
时可见到从事此一行业的人，有的甚至兼营补修金属鼎锅和雨伞，行走时手里拿着

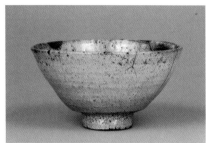

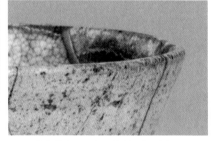

图17 织田有乐（1547-1621）的"呼继"修补例
高10.8厘米 日本永青文库藏

图18 井户茶碗 16世纪 朝鲜王朝 直径16厘米
日本根津美术馆藏

一叠活动的金属片，一边抖动发出声响，一边吆喝"补硐仔"。[20]不过，迄今似未见由日据时期台湾人工匠之垫衬铁片或施加其他补修材质的确切修缮案例。

在日本"呼继"修补史上最为人们津津乐道的莫过于现藏细川家永青文库由织田信长之弟织田有乐（1547-1621）所施做的开创性修理方案，即在一件室町时代（1336-1573）濑户烧茶褐釉筒形茶碗口沿缺失部位，大胆地植入白地青花瓷片并以漆接合（图17），[21]其光鲜的青花瓷片和暗褐釉碗体对比分明，相映成趣，刻意地将修理部位视为鉴赏的对象。其次，现藏根津美术馆之日本指定重要美术品"三芳野"铭16世纪朝鲜王朝井户茶碗，是经茶人松平不昧（1751-1818）收藏而传世至今（图18）。[22]值得留意的是，其口沿部位有一处以漆接着的"呼继"，而其于漆接处施金粉之金缮工艺外观则仿佛前述中国区域所见在陶瓷断裂处粘贴的条幅形铜薄片（见图6）。日本史上的陶瓷金缮修护术是否和中国以金属片粘贴陶瓷之补接工艺有关，还有待日后进一步的检讨，无论如何，鉴赏补修痕迹一事，当然是和日本茶道史上赏玩拙趣、体验粗相美的风情有关，其和本文所例举之具实用性的金属衬片补修术在层次上不可同日而语。问题是，人类学博物馆藏排湾人古陶壶所见铁制补修垫片，既然有可能是20世纪30年代入

图19 罐肩施加铜垫片和吊环的明代褐釉瓶
明代 高14.3厘米 台湾博物馆藏

图20 罐肩施加铜垫片和吊环的中国制粽瓶
17世纪 高19.8厘米 日本私人收藏

藏 "帝大" 后所进行的修缮，就不能排除此一看似具实用的修缮技艺背后，同时隐含了日本茶人的 "呼继" 赏玩趣味，或者竟是 "帝大" 专家的实验之作？

事实上，台湾博物馆也收藏了一件于罐肩加置铜质垫片和吊环的中国大陆制褐釉瓶（图19）。从山东省或印度尼西亚苏门答腊（Sumatera）发现的相对年代分别在14世纪后期及15世纪前期的沉船均伴出类似褐釉瓶，可以推测该馆褐釉瓶亦属明代早期遗物。[23] 应予一提的是，和该褐釉瓶瓶肩部位所见铜垫片和吊环类似的装置，还见于日本德川家藏名为 "山彦" 的粽形花瓶，[24] 以及利休后人茶道三千家之一里千家九代不见斋石翁（1746-1801）藏被命名为 "蝉" 的同式瓶（图20）。[25] 据此可知，金属吊环应是出自日本人的加工，是日本茶道圈将原本可能是装盛什物的庶民粗制瓶罐，改装成体现冷枯风情的悬挂用花瓶之例。众所周知，今台湾博物馆的最前身是创设于1908年的台湾 "总督府" 博物馆，其是日据时期总督府治下职司搜集、保存并陈列台湾标本的机构，[26] 这样看来，若说同属 "总督府" 辖下 "台北帝大" 的专家们将得自排湾人的古陶壶进行契合日本趣味的金属垫片修缮，似乎也不为过？

〔据《民俗曲艺》196期（2017年）所载拙文补订〕

《人类学玻璃版影像选辑·中国明器部分》补正

《人类学玻璃版影像选辑》（以下简称《选辑》）是台湾大学人类学系策划、同校出版中心于1998年刊行的学术资料汇编。《选辑》内容分成"中国明器"等四个部分。[1] 以人类学系珍藏的"台北帝大"时期所拍摄玻璃版等影像资料来呈现四部主题，不仅是理解"帝大"土俗人种学教室田野调查和研究面向的重要线索，也可说是台湾地区摄影史上的贵重遗产，所以《选辑》影像本身的重要性无庸置疑。

另一方面，由于收入《选辑》的影像资料拍摄时间距今至少逾半个世纪，而考古发掘资料又日新月异，按理说编者应有义务针对相关图像之内容名称做一确认，并尽可能结合今日学界的研究成果撰写说明文字，以便提供读者正确的入门导引，然而主编者却忽略了此一基本程序，致使作为《选辑》第三部份之"中国明器"作品定名出现不少严重错误而直接影响到《选辑》的学术价值。这实在是一件很可惜的事。本文的目的即是针对《选辑》影像定名之误判进行订正。

在进入正题之前，有必要先对《选辑》"中国明器"之影像内容、性质及该部分编者定名的原委略做说明。按"中国明器"收入影像照片55帧，当中除了31帧玻璃版冲洗照之外，另有24帧胶片照。如果扣去首页"厦门大学文化陈列所"和末页"明器修理状况"等两张影像，则53帧照片所见文物图像计67件。总计67件的文物均为低温陶器，依据当时参与这批陶器修护工作的宫本延人等的记事可知，该批陶器原收藏于厦门大学文化陈列室，后因战争陈列室建筑物遭炮火波及而毁损，1938年这批陶器被带到台湾，件数约180余件。[2] 翌年二月，这批陶器修护大体告成，《选辑》所见67件陶器即是修护后的图档照片。[3]

虽然文化陈列所偏处厦门大学生物学院三楼一隅，规模不大，却早在1935年即由厦大副教授兼文化陈列所主任郑德坤针对陈列所收藏的陶器，编著了《厦门大学文学院文化陈列所所藏中国明器图谱》（以下简称《图谱》），由同校文学院公开发行。[4]如果将郑著《图谱》和以下拟予以补正的《选辑》做一对照，可以轻易得知《选辑》所收67件陶器图片当中有3件系重复拍摄，而扣除之后的64件陶器当中计有52件作品和《图谱》图版相同，另有陶器12件只见于《选辑》。关于这点，编者于《选辑》亦已借由UA（University of Amoy）和ID标示，列表明示，读者可自行参照。问题是，《选辑》编者对于同时见于《图谱》的52件陶器之名称和年代判定既完全照录《图谱》的说明，而对仅见于《选辑》的12件陶器，则除了一件"汉男俑"（《选辑》图275右）以及另一件"唐男俑"（《选辑》图249），之外，余10件陶俑均以语焉不详的所谓"中国明器"称呼之。随着近数十年来中国考古发掘资料的大量涌现，若说初刊于1935年的《图谱》存在着需要订正之处，毋宁也是极为自然的事，因此除非案例特殊，否则大概不会有人还有兴趣借由今日的常识撰文修正此类旧作的内容，因为既无必要也不公平。然而于1998年出版的《选辑》竟然完全无视新的考古发掘材料而照单全收20世纪30年代《图谱》的过时信息，并且由大学出版社公开发行，这就不能等闲视之，有匡正的必要。以下的补正主要包括两个方面：（1）作品原定年代属正确者，本文将补上同类作品的正式考古报告以供检索；（2）对于原定年代有误者，则予以订正。另外，各作品之原定年代、品名以及补正情况均明列于文末《附表》以便参考比较。

一、汉代陶器

《选辑》所见汉代陶器计15件，包括人俑8件、骑象俑1件、鸮尊1件、犬2件以及长颈壶2件、灶1件。

（一）人俑

女俑3件。俑1（图1）。从外观特征看来应是前后合模所制成。俑身着双层

右衽深衣，双手于袖内拱于腹前。从衣领部位隐约可见的条状着色参酌考古出土的同类作品，可知《选辑》陶俑领襟部位原亦施加彩绘包边。类似的女陶俑见于江苏省徐州刘慎墓（图2）[5]或河南省陕县等西汉时期墓葬。[6]不过，《选辑》著录的女俑之正确产地仍待确认。

俑2（图3）。面容略同俑1，所着长衣下摆正中分叉，右手垂放紧贴于腿，无左臂。但从臂肩处切削平整等看来，应是陶工有意为之的造型构思。比如说，建成于公元前153年至126年的陕西省西汉景帝阳陵所出无臂裸体陶俑，肩臂部位中心处设一孔，推测原应镶装有木制的活动臂肘且着装有丝织外衣。[7]相对于阳陵的裸体俑，俑2着衣女俑的身姿则和会津八一旧藏的作品较为近似（图4），[8]而同会津收藏的呈跪坐姿态的女俑（图5），[9]又和女俑3（图6）造型一致，且均于胸前彩绘衣衽。此外，旧东京"帝大"文学部亦收藏有此类女俑，其后脑部位束发并以钗贯之，是汉代妇人流行的高髻的写照。[10]

男俑5件，分坐姿和立姿二式。坐姿二件，头戴冠式前低后高，形似武冠（图7）。[11]类似的作品集中出土于河南地区，如20世纪50年代发掘的著名的洛阳烧沟地区、[12]洛阳西郊金谷园村、七里河村[13]或新安县等地西汉晚期墓均有出土[14]；河北省深州市下博东汉墓（M24）也出土了同类冠式的跪坐陶俑

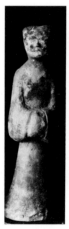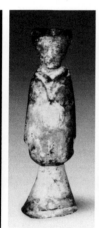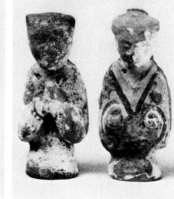

图1 《选辑》
A1499-10左

图2 西汉女俑
高13.3厘米
江苏省刘慎墓
出土

图3 《选辑》
A1499-13左

图4 西汉舞俑
高22.9厘米
日本早稻田大学
会津八一Collection

图5 西汉女俑
高15.6-17厘米
日本早稻田大学
会津八一Collection

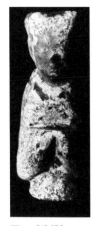
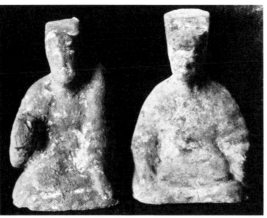
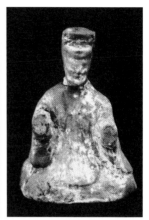

图6 《选辑》　　图7 《选辑》A1499-6
A1499-14右

图8 跪坐陶俑 河北省深州市下
博东汉墓（M24）出土

图9 男乐舞俑 最高14.5厘米 河南省洛阳烧沟汉墓出土

图10 《选辑》
A1499-9左

图11 西汉男立俑 高45.6厘米
日本早稻田大学
会津八一Collection

（图8）。[15] 与此类陶俑一同伴出的，还包括吹奏排箫的乐人、舞伎或庖厨，可知这些均属服侍墓主的仆佣（图9）。

立姿三件。俑1及俑2头冠前低后高，着长衣，其中俑1双手垂放贴于腹部（图10），身姿略同于会津收藏例（图11）。[16] 俑2，体态略显肥矮，形似侏儒，合手拱于胸前（图12），类似的陶俑见于洛阳烧沟汉墓出土品（图13）。[17] 俑3，头戴平巾帻，即《续汉书·五行志》所称"京师帻颜短耳长"之前高后低的帻（图14），[18] 类似出土例见于河南省泌阳新客站第10号东汉墓[19]（图15）。

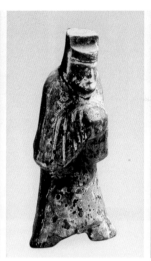

图12 《选辑》　　　图13 陶立俑 洛阳烧沟汉墓出土　　图14 《选辑》　　　图15 东汉男俑
A1499-14左　　　　　　　　　　　　　　　　　　　A1499-9右　　　河南省泌阳县汉墓（M10）出土

（二）骑象俑

象背上方侧坐一人，人物五官不清，两手左右横伸置象背上，两腿下垂。另从象鼻至额头部位所见凸棱可知，陶俑是左右合模所制成（图16）。类似的骑象陶俑分别见于河南洛阳（图17）、[20]新安县东汉墓[21]或日本东京国立博物馆的收藏（图18）。[22]其次，江苏、山东、河南等地东汉画像石或内蒙古和林格尔东汉墓室壁亦见类似的人骑象图，后者前室南侧所绘骑象图另带"仙人骑白象"榜题（图19），[23]俞伟超援引东汉西域竺大力共康孟祥译《修行本草经》，"于是能仁菩萨化乘白象，来就母胎"，主张骑象人物表现的正是佛的降身故事。[24]贾峨进一步认为人骑象正是佛教行像活动中象舞的写实，张衡《西京赋》亦曾描述西汉时长安平乐观演出"大雀跤跤，白象行孕，垂鼻辚囷"等象舞百戏。[25]

（三）鸮尊

以左右合模技法制成带羽翼饰的身躯，下置双足和尾翼，内体中空，上置双耳鸮首（图20）。类似的陶鸥鸮常见于河南、内蒙古、辽宁、宁夏、甘肃等北方省区汉墓，且集中见于河南省西汉墓。所见汉代陶鸥鸮之成型有模制和轮制二类，其形态特征亦有首身一体和首身分离二式，《选辑》鸥鸮属模制首身分离式，类似的作品见于河南辉县琉璃阁西汉墓（图21）。就琉璃阁汉墓群出土资料

图16 《选辑》A1511

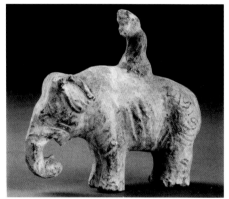

图17 骑象俑 高10.3厘米 河南省洛阳市防洪渠二段
72号墓出土 洛阳博物馆藏

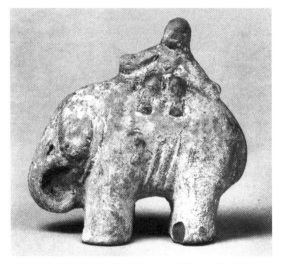

图18 东汉加彩骑象俑 高7.1厘米 日本东京国立博物馆藏

图19 "仙人骑白象"壁画 内蒙古和林格尔东汉墓
前室南侧

看来，模制首身分离式（Ⅰ式）之年代要略早于轮制者（Ⅱ式），其上限约在西汉武帝元狩五年（前118），不晚于王莽时期（8—23）。入圹件数除了一墓一件，也有一墓二件者，个别墓葬甚至并存Ⅰ、Ⅱ式鸮尊，说明两式曾并存一个时期，一般通高在13至20厘米之间，[26]但辽宁新金县花儿山汉墓所出鸮尊高近30厘米[27]。刘敦愿曾经梳理中国新石器时代至汉代的鸥鸮图像资料，论及于商代备受尊崇的鸮类，随着时代变迁而演变成不祥之鸟或死亡的象征。[28]高浜侑子也认为被视为凶鸟的鸮或因具有暗中敏锐的视觉和听力，遂成为守护死灵的冥界神祇，也因此以陶鸥鸮入墓陪葬。[29]

图20 《选辑》A1501

图21 鸮尊 高20.4厘米
河南省辉县琉璃阁
西汉墓（M109）出土

（四）犬

卧犬1，造形呈四足匍伏，头部扬起，尻尾平直贴地（图22）。类似的头部硕大的竖耳陶犬见于河南南阳市西汉中晚期墓（M1），[30] 洛阳西郊东汉墓（M9014）亦见类似姿态的灰陶犬（图23）[31]。

坐犬1，呈前足直立，后肢屈膝坐姿造型，面颊细长，竖耳，尾朝内翻卷（图24）。类似造型的陶犬曾见于河南禹县白沙汉墓（M66），[32] 或同省新乡（M87）汉墓（图25）[33] 等多处西汉中晚期墓葬。另外，陕西白鹿原汉墓亦见类似的陶犬[34]。《史记·封禅书》载春秋秦德公时"磔狗邑四门，以御蛊菑"；汉应劭《风俗通义》也说："狗别宾主，善守御，故着四门，以辟盗贼也。"[35] 看来汉墓陶犬除作为墓主生前居家家畜的写实之外，或许兼具护卫、警备墓圹的功能。

（五）长颈壶

2件。一件敞口、束颈、溜肩，最大径在腹正中，以下弧度内收，下置喇叭式高圈足。从图片看来，壶颈及肩腹部位施彩绘，其中肩腹彩绘内容因漫漶而难以识别，壶颈部位则系于近口沿处及颈肩交界处饰弦纹，弦纹内区绘中心带联珠梗的连续山形纹（图26）。类似造型的彩绘陶壶见于河南洛阳烧沟（M113）（图27），[36] 或同省禹县白沙逍遥岭等地汉墓（M110）[37]。另一件唇口下方斜直内收，下置束长颈，底置外敞的圈足，上有伞式盖（图28）。从图片看来，唇口下方斜直收敛部位和圈足以及盖均赋白彩，肩腹部位饰云气纹，颈肩交接处另有弦纹二周。类似造型的带盖陶壶可见于河南荥阳河王水库（M1）[38]、洛阳新安铁门

图22 《选辑》A1499-15

图23 陶卧犬 河南省洛阳西郊汉墓（M9014）出土

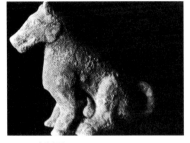

图24 《选辑》A1499-16

图25 河南省新乡西汉墓（M87）出土陶坐犬（线绘图）

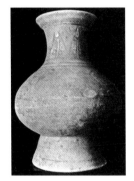

图26 《选辑》A1515

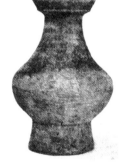

图27 彩绘长颈壶
高34.6厘米
河南省洛阳烧沟东汉
早期墓（M113）出土

图28 《选辑》A1518

图29 彩绘长颈壶 高47厘米
河南省洛阳烧沟汉墓
（M175）出土

镇（M18）[39]和烧沟（M175）等地汉墓（图29）[40]。从目前的考古材料不难得知，《选辑》以上两件汉代灰陶壶上的彩绘均系壶体烧成后才施加的装饰，因此极易剥落，属非日常用的明器类，出土时壶中尚残留有薏米等谷物。[41]

（六）灶

长方式灶面正中设大型灶眼，前方下部有灶门，后方立曲尺式挡火墙，墙顶饰屋檐，檐面有筒瓦，檐下方捺押圆形瓦当形饰（图30）。相对于湖北江陵凤凰山墓

图30 《选辑》A1529

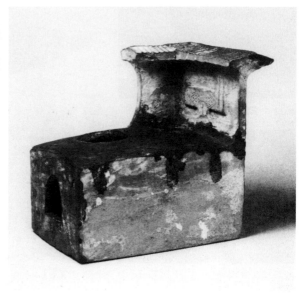

图31 东汉褐釉灶 高22厘米 日本东京国立博物馆藏

（M168）[42]或宜昌前坪墓（M20）[43]等长江中游西汉墓出土的典型曲尺型灶，《选辑》陶灶则是在长方形灶体上方加置曲尺式墙，整体造型和东京国立博物馆藏传河南出土的褐釉陶灶一致（图31）。[44]参酌河南安阳、武陟等带曲尺式挡火墙或橱柜的汉灶资料，[45]可以同意《选辑》汉灶可能亦来自河南地区。

二、西晋陶器

《选辑》所收西晋陶器计7组件，分别是人俑5件、仓1件以及牛车一组。

（一）人俑

1.深衣俑2件。俑1，着右衽深衣，两手分别置于上腹和下腹近腰部位，系腰带，带上有蝴蝶结（图32）。类似着长衣、腰系带的陶俑曾见于河南省巩义市北窑湾墓（M10）（图33）[46]和洛阳市东郊墓（M178）等西晋墓[47]。俑2，头饰、着衣均同俑1，唯无腰带饰，下摆正中起棱（图34），[48]类似的人俑常见于河南省西晋墓，如洛阳市郊苗沟村墓（G8M868）[49]或巩义市芝田镇墓（88HGZM65）等西晋墓都有出土（图35）[50]。

2.裤褶俑2件。俑1，头戴平巾帻，上身着右衽短服，下着裤（图36）。此类俑曾见于会津八一的收藏，当时定为汉俑，[51]类似作品出土于河南偃师杏园村[52]和洛阳市郊（M177）等西晋墓（图37）[53]。俑2，头戴帢，着右衽上衣，下着裤，左手高举，右手平置呈执戈扬盾造型，双脚呈"大"字型站立（图38），类似陶俑见于前引洛阳市郊（M177）等西晋墓（图39）[54]。

 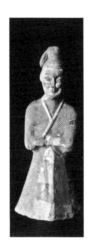 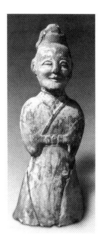

图32 《选辑》
A1499-8

图33 西晋俑 高20厘米
河南省巩义市北窑湾
西晋墓（M20）出土

图34 《选辑》
A1499-13

图34b

图35 西晋俑 高32.5厘米
河南省巩义市芝田镇西
晋墓（88HGZM65）出土

图36 《选辑》
A1499-7右

图37 西晋俑 高22厘米
河南省洛阳市西晋墓
（M177）出土

图38 《选辑》
A1499-7左

图39 西晋俑 高28厘米
河南省洛阳市西晋墓
（M177）出土

 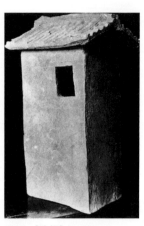 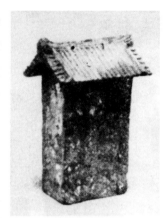

图40 《选辑》A1525　　　图41 西晋铠甲俑 高51.2厘米　　图42 《选辑》A1528　　图43 西晋陶仓 高23.3厘米
　　　　　　　　　　　　　　美国芝加哥Field　　　　　　　　　　　　　　　　　　　　河南偃师杏园村西晋墓
　　　　　　　　　　　　　　Museum of Natural　　　　　　　　　　　　　　　　　（M34）出土
　　　　　　　　　　　　　　History

3.铠甲俑

俑身着胸背联缀的铠甲，头戴兜鍪，兜鍪两侧有护耳，顶正中置长缨（图
40）。类似形姿的陶俑以美国芝加哥Field Museum of Natural History的藏品最为著
名（图41），劳佛（Berthold Laufer）以为这类张牙咧嘴的铠甲俑或是《周礼》所
载大傩时以戈击墓圹四隅、职司驱疫的方相氏，[55]小林太市郎从之[56]。就目前
的考古资料看来，这类陶俑出土时多置于墓室入口处，可区分为立姿和半跪姿二
式，尺寸比一般陶人俑显得高大，通高在30至60厘米之间，一手握拳高举，原似
特有物，另一手则持盾，[57]可识别的作品多于铠甲上表现出鱼鳞纹，肩部有筩
袖，可能即三国以来流行的所谓"诸葛亮筩袖铠"。[58]另外，洛阳西晋太康八
年（287）墓出土例则为此类陶俑提供了确凿的相对年代。[59]

（二）仓

仓体呈直立长方形，正面上方开一长方式仓门，上置悬山式顶，脊和檐之
间饰筒瓦（图42）。类似的竖长方形仓见于河南偃师杏园村（M34）西晋墓（图
43）。[60]其次，洛阳东郊（M177）西晋墓也出土了同式陶仓顶部残件。[61]

（三）牛车

由牛和车组成。从图片结合其他考古发掘出土的陶牛可知，牛系左右合模制成，牛体中空、实足，牛腿有明显的因切削修整所留下的棱面痕迹。牛车附双辕和横楅，于近方形的车厢上方设卷棚，棚中心略内陷而两端高起，车轮模印十二突起的辐条，正中穿孔为轴（图44）。以陶牛和车入圹于西晋墓中经常可见，如洛阳墓（M27）、[62] 郑州墓（图45）[63] 或巩义墓[64] 等即为其例。不过西晋墓牛车车棚顶部一般都较平坦，前后两端亦不起翘。其次，车厢若非于前方正中开一门，则均呈开敞式，仅于后侧另开一长方小门（图46）。[65] 相对的，山西省北齐天保十年（559）张肃俗墓牛车车棚则如鞍具般棚顶中心下凹而两端起翘甚剧。[66] 就此而言，《选辑》前后两端略起翘的车棚样式似乎介于西晋至北齐之间。另外，牛车塑出双辕和楅的做法以及辕上所见略呈棱面的切削修整痕迹则又是西晋时期陶牛车常见的手法。换言之，《选辑》牛车似乎同时具有西晋和北朝时代要素，此一现象若非修护拼接时的误判，则应将之视为西晋至北朝之间过渡时期制品，但正确年代还有待日后进一步的查证。

图44 《选辑》A1508

图45 西晋陶牛车 高23厘米 河南郑州南关外出土

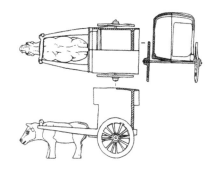

图46 河南南阳市东关晋墓（M1）出土 西晋陶牛车（线绘图）

三、北朝陶器

镇墓兽一件。人面兽身，额头生角，背脊三鬣，有尾，前肢长，后肢短，禽足，蹲坐于陶板上（图47）。河北省曲阳北魏正光五年（524）高氏墓、[67]河南省洛阳北魏正光五年（524）侯掌墓[68]以及洛阳北魏武泰元年（528）元邵墓（图48）[69]均曾出土。可确认的北魏墓同类镇墓兽多为一人面、一兽面两件成对置于甬道或墓室入口处，[70]《选辑》镇墓兽属人面，与洛阳元邵墓作品最为接近；美国旧金山亚洲美术馆亦见类似的藏品[71]。

左：图47 《选辑》A1519

右：图48 北魏镇墓兽 高25.5厘米
河南省洛阳北魏武泰元年
（528）元邵墓出土

四、唐代陶器

《选辑》所见唐代陶器均属俑类，其分别是：天王2件、武士3件、文官3件、骑马人4件、立人俑5件、乐伎1件、驭驼马夫3件、小黑人1件、马2件、驼1件、镇墓兽3件以及十二支俑一组12件。

（一）天王

2件。俑1，据《图谱》说明可知系施罩绿、白、黄三色釉的所谓唐三彩（图49）。头戴兜鍪，颈护以下纵束甲带，到胸前横束至背后，胸甲中分为左右二部分，其上各有一圆护，腰带下有护腿的膝裙，小腿另缚吊腿，足下踏牛，甲胄形制属流行于唐代的"明光甲"式。[72]类似造型的唐三彩天王俑曾见于河南巩义

图49 《选辑》A1513

图50 唐三彩天王俑 高44厘米
河南省洛阳出土

图51 《选辑》A1520

图52 唐代天王俑 高63厘米
河南省孟津县朝阳空压
机厂唐墓出土

市唐墓（M3）[73]或同省洛阳多处唐墓（图50）[74]。就目前的资料而言，唐三彩
虽完成于7世纪中后叶高宗时期，不过唐三彩俑要到7世纪末武周垂拱三年（687）
王雄诞夫人魏氏墓才开始出现，并流行于8世纪前半。[75]因此，《选辑》三彩天
王之相对年代约在7世纪末至8世纪初，此一年代观也和杨泓推测"明光甲"流行于
8世纪前半一事相符。

　　俑2，所着服饰略同俑1，但兜鍪上方饰可能是受到波斯萨珊王朝王冠影响的
展翅扬尾立鸟，[76]足踏小鬼立于高台之上（图51）。类似的身着明光甲、头戴
鸟饰兜鍪、足踏小鬼立于台座上的天王俑，曾见于洛阳北郊唐代陈氏墓[77]以及
同省孟津县朝阳空压机厂唐墓（图52）[78]。近年，该省南北水调工程中也于荥
阳市薛村唐墓（M3）出土了同类俑。[79]

　　（二）武士

　　武士和天王的区别其实只是学界约定俗成的称法，亦即习惯上将足下踏鬼、
兽的武装俑称为天王，对于身着类似甲胄但足下无鬼兽的武俑则以武士称呼之。
俑1，着装略同于前述天王俑，双脚并拢立正站于板上（图53），类品见于台湾
历史博物馆藏传河南出土俑（图54）；[80]近年洛阳王城大道唐墓（IM2084）

也出土了类似形姿的武士俑，但头已佚[81]。俑2，兜鍪两侧有竖耳（图55），类似的武士俑见于河南省孟津县大杨树村唐墓（M71）（图56）。[82]洛阳关林唐墓（M1305）亦见同式武俑，但兜鍪无双耳。[83]

俑3，据《图谱》说明可知俑满施浅黄色釉，台湾历史博物馆也收藏有传河南出土的类似造型之淡黄色釉陶俑。[84]其次，从洛阳出土的一件同式彩绘陶俑可知（图58），[85]这类同戴兽帽的武士俑很可能是来自河南地区作坊所烧制。就目前的资料看来，戴兽帽武士俑除了分布于河南、河北、山西和陕西等诸省份唐墓之外，中亚佛教图像亦屡见此类造像，而兽帽之制则是渊源自希腊神话著名英雄赫拉克利斯（Heracles）于尼梅亚森林击毙狮子之后以狮头为帽的图像传承，是中国美术所受希腊影响的一例。[86]

图53 《选辑》A1505

图54 唐武士俑 高66.5厘米
台北历史博物馆藏

图55 《选辑》A1517

图56 唐武士俑 高73厘米
河南省孟津县大杨树
村唐墓（M71）出土

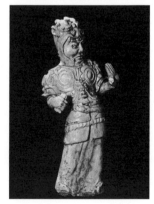

图57 《选辑》A1355

图58 唐武士俑 高33厘米
河南省洛阳出土

（三）文官

俑1，高领袍服上施三彩釉，服上披一当胸、一当背的所谓裲裆铠，头戴介帻，双手拱于胸前立于高台之上（图59），类似的三彩文官俑于唐代两京地区经常可见（图60）。[87] 俑2，于平领衣上着裲裆，头戴介帻，双手拱于前胸。除脸部眼、眉、唇和须加彩外，衣领至裲裆部位亦施加彩绘（图61），相近造型的陶俑见于河南洛阳关林唐墓（M1305）（图62）[88] 或洛阳王城大道唐墓（IM2084）[89]。俑3，无裲裆，唯额下蓄胡（图63），类似的陶俑除见于洛阳伊川大庄唐墓（M3），[90] 亦见于同省荥阳市薛村唐墓（M68）（图64）[91]。就目前的考古发掘资料可知，唐代墓葬经常是以两件天王（或武士）的武装俑，配以一对文官俑，以及一组头部分别呈人面、兽面以下拟介绍的所谓镇墓兽，井然有序地排列于甬道近墓室入口处的两侧，显然兼有护卫墓室的功能。

（四）骑马俑

4件。俑1，从《图谱》说明可知作品施浅黄色釉。造型为女子左手置于胸前，右手直放，骑坐于马上。马四足立于陶板之上，马头系络头，以下有颊带、咽带和攀胸，嘴有衔镳，马臀有秋，背上饰障泥，障泥上方置鞍，人物跨骑鞍上，足踏马镫（图65a）。从图片看来《选辑》图261和262两照应系同件作品的不同侧照（图65b）。类似身姿的骑马女子见于河南省孟津县大杨树村唐墓（M71）（图66），[92] 唯后者马无络头等马具。俑2（图67），马臀无秋，仅马首饰络头，从图片看来鞍下似着鞯，并有格饰障泥。类似骑马俑见于河南省孟津朝阳送庄墓（C10M821）（图68）[93] 及前引大杨树村唐墓（M71）[94]。

俑3，据《图谱》说明可知其为施罩黄、绿色釉的三彩俑（图69a），另据图版判断《选辑》图259及图260应系同件作品（图69b）。女子梳高髻，着低领衣骑坐于马背鞍上。类似作品可见于洛阳等地出土的三彩女子骑俑（图70）；[95] 从陕西省西安唐开元四年（716）石墓门线刻仕女亦见这种外形如拳骨上扬的单髻，[96] 结合前引唐三彩骑马俑的相对年代，知《选辑》骑马女子的年代约在8世纪前期。俑4，为素陶加彩，人物跨坐于马鞍上，鞍下有障泥，马首饰络头和颊带，马和人物面部眼眉等部位施加彩绘，人物身躯颜色较深，可能亦经着色（图71）。

图59 《选辑》
A1499-11右

图60 唐三彩文官俑
高95厘米
河南省洛阳出土

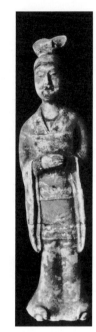

图61 《选辑》
A1499-11左

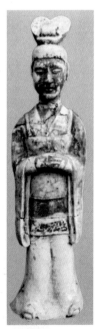

图62 唐文官俑
高60厘米
河南省关林唐墓
（M1305）出土

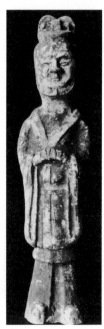

图63 《选辑》
A1499-10右

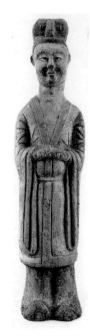

图64 唐文官俑
高48.6厘米
河南省荥阳市薛村唐
墓（M68）出土

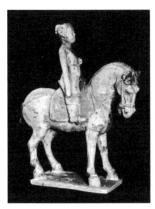

图65 《选辑》A1360

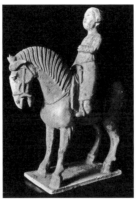

图65b

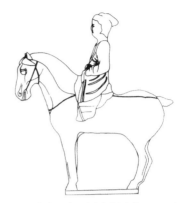

图66 河南省孟津县大杨树村唐墓（M71）出土
唐骑马俑（线绘图）

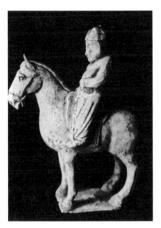

图67 《选辑》A1499-3

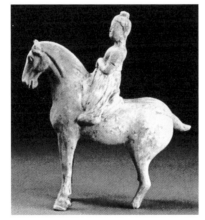

图68 唐骑马俑 高34.8厘米
河南省孟津县大杨树村唐墓（M71）出土

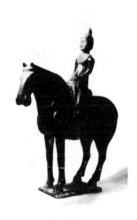

图69a 《选辑》C616

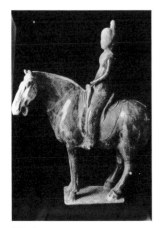

图69b

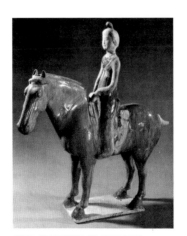

图70 唐三彩骑马俑 高39厘米
河南省洛阳出土

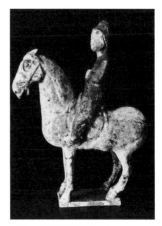

图71 《选辑》A1499-4

（五）立人俑

女俑3件。俑1，据《图谱》说明可知系施罩黄、白、绿三色釉的三彩俑（图72）。头梳双髻，着长衣披帛，双髻样式属五味充子所分类的Ⅵ型，除了日本正仓院藏天平胜宝四年（753）间所制作的"吴小学女"伎乐面女子发髻之外，[97]亦见于著名的陕西省乾陵唐神龙三年（706）永泰公主墓陶俑及石椁线刻，[98]类似的着半臂帔帛的女俑见于河南省孟津西山头唐墓（M69）（图73）[99]。俑2，素陶俑，头梳高髻（图74），原田淑人认为类此之椎髻或即文献所载流行于唐代元和后期妇人之间的所谓"圆鬟椎髻"，[100]类似的陶俑见于洛阳关林唐墓（M59）出

图72 《选辑》A1357　　图73 唐女俑 高27厘米　　图74 《选辑》A1359　　图75 三彩女俑
　　　　　　　　　　　　河南省孟津唐墓　　　　　　　　　　　　　　　　　　　　　高37厘米
　　　　　　　　　　　　（M69）出土　　　　　　　　　　　　　　　　　　　　　　河南省洛阳关林唐
　　墓（M59）出土

左：图76　《选辑》A1499-1
右：图77　唐彩绘女俑 高43.3厘米
　　　　　陕西省金乡县主墓（724）出土

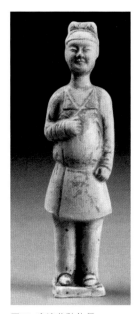

图78 《选辑》
A1499-12左

图79 唐淡黄釉仆俑
高22.4厘米
河南省孟津朝阳送庄
唐墓（M821）

图80 《选辑》1132

图81 唐胡商俑 高27.3厘米
河南省洛阳大道唐墓
（IM2084）出土

土品（图75）[101]；敦煌莫高窟130窟王氏供养人图亦见类似装扮的女子[102]。俑3（图76），头左右双垂髻，类似发式见于西域发现之所谓树下美人图图中饰半翻髻女子身后人物，[103]陕西省西安唐开元十二年（724）金乡县主墓（图77）[104]和同省凤翔韩森寨唐墓（M6）都出土了类似装扮的陶俑，[105]属唐代流行的男装女子像[106]。

男俑2件。俑1，据《图谱》知其施白釉。头戴幞头，着翻领服（图78），此类侍仆俑见于河南省孟津朝阳送庄等地唐墓（图79）。[107]俑2，头戴毡帽，深目高鼻，蓄胡须，右手执带把尖嘴胡瓶，双脚并拢直立（图80）。此类俑又有"胡商俑"等俗称，见于河南洛阳东郊十里铺唐永徽六年（655）宗光墓（C5M1532），[108]以及洛阳王城大道唐墓（IM2084）（图81）[109]。

（六）乐伎

女乐伎1件，坐姿，吹箫（图82），头梳双髻样式略同前述三彩女俑（见图72）。唐墓乐俑所持乐器和身姿不一而足，类似的坐部乐伎俑见于河南孟津唐墓（M69）（图83）[110]或同省巩义市北窑湾唐墓（M6）[111]。

左: 图82　《选辑》A1504

右: 图83　唐乐伎俑 高19.5厘米
河南省洛阳孟津唐墓（M69）

（七）驼马夫

从唐墓出土陶俑的陈设位置和伴出组合等资料看来，一手半举过肩另一手平举，或两手平举于胸腹之间的胡服人俑属驭马或牵驼的马夫和驼夫，如陕西省西安郊区唐万岁通天二年（698）独孤思贞墓即为一例（图84）。[112]俑1，身着翻领胡服，下着袴，头戴幞头，右手半举过肩，左手平举（图85），类似驭俑可参见洛阳孟津唐墓（M69）出土俑（图86）。[113]俑2，除头戴平巾帽外，服饰和身姿略同俑1（图87），类似的俑既见于台湾历史博物馆藏河南出土品（图88），[114]却也见于陕西省西安唐大周神功元年（697）康文通墓（图89）[115]。有趣的是陕西省咸阳市唐万岁通天元年（696）契苾明墓也出土了与台湾历史博物馆藏河南省出土陶俑面容如出一辙，但头戴尖帽的驭俑（图90）。[116]虽然大型俑类搬迁不易，不过森达却也认为造成此一现象的原因若非是跨省搬运的结果，则有可能是河南、陕西两地作坊使用了相同的陶范。[117]此一指摘值得日后加以留意。

俑3（图91），双手抬举于腰部，头两侧似有下垂的双髻略同前述女俑（见图76）。类似的头包巾子垂于耳际的驭俑见于陕西长安灞桥（图92）或同省咸阳底家湾天宝七年（748）张去逸墓出土俑。[118]

（八）昆仑人

《旧唐书·林邑国传》载："自林邑以南，皆拳发黑身，通号为昆仑。"林邑即中南半岛大陆部东南沿海地带的占婆（Champa）。不过，中国所谓昆仑

图84 陕西省西安唐万岁通天二年（698）独孤思贞墓西壁
龛陶俑出土情况

图85 《选辑》1131

图86 驼马夫俑 高61.7厘米
河南省洛阳孟津唐墓（M69）出土

图87 《选辑》A1133

图88 三彩驼马夫俑
高44.5厘米
台北历史博物馆藏

图89 三彩驼马夫俑 高44.4厘米
陕西省西安唐神功元年
（697）康文通墓出土

图90 三彩驼马夫俑 高49厘米
陕西省咸阳唐万岁通天元年
（696）契苾明墓出土

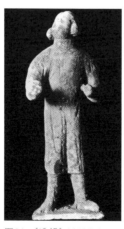

图91 《选辑》A1499-2

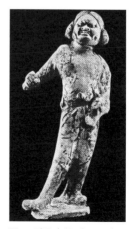

图92 驼马夫俑 高36厘米
陕西省长安灞桥出土

国既非一国一族，其人也不是狭义的人种学上的黑人，而是意指包括居于南海诸国卷发褐身的居民，这些南海黑人于中国文献又被称为僧祇奴（《新唐书·南蛮传》）、黑小厮（《异域录》）或蕃奴（《岭外代答》）等，是以南海黑人为主但亦包括若干非洲黑人在内深肤色人的总称。[119]《选辑》昆仑人计2件。俑1，卷发，身斜披巾，股际缠裤（图93），类似的卷发披巾状甚年轻的昆仑人俑见于陕西省礼泉县唐麟德元年（664）郑仁泰墓（图94）[120]或同省开元十四年（726）薛从简墓出土陶俑[121]。北宋朱彧《萍州可谈》说昆仑人"入水不瞑"，长于水性，孙机认为俑股际所着者即是便于泅水的"敢曼"（裤）。[122]俑2，是否卷发？不明（图95）。从图片仅能识别下身着裤，双手抬举至腰际斜立于陶方板上，类似形姿的昆仑人俑可参见河南博物院藏该省出土品（图96）。[123]

（九）马

2件。俑1，四足立于平台之上，马背铺鞯，鞯上置鞍，马颈略与鞍齐平（图97）。唐鞍马俑例子甚多，河南郑州唐上元三年（676）丁彻夫妇墓出土品即为一例，[124]而马颈略与鞍齐的出土例则见陕西省唐神龙二年（706）永泰公主墓（图98）[125]。俑2，立颈、长尾，背置鞯、障泥和鞍，鞍上有鞍袱（图99）。

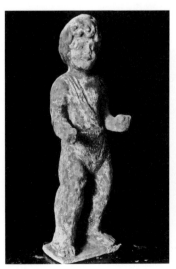

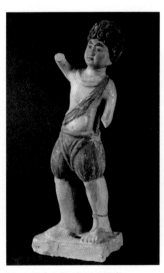

图93 《选辑》A1526

图94 昆仑人俑 高29.2厘米 陕西省礼泉县唐麟德元年 （664）郑仁泰墓出土

图95 《选辑》 A1499-12右

图96 昆仑人俑 高20.5厘米 河南省出土

图97 《选辑》A1499-17

图98 唐鞍马俑 高21.3~22.8厘米 陕西省
唐神龙元年(706)永泰公主墓出土

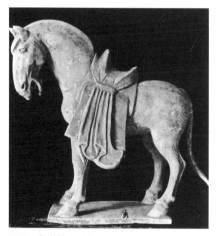

图99 《选辑》A1521

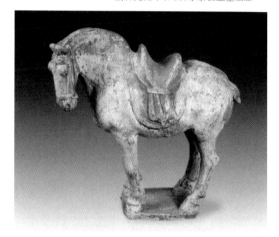

图100 鞍马俑 高27.6厘米
河南省洛阳关林唐墓(LNGM38)出土

河南省洛阳关林唐墓（LNGM38）（图100）[126]或同省新郑唐墓（M11）[127]
都出土有类似装备的陶鞍马，偃师沟口头砖厂唐墓所出黄釉鞍马俑马尾下垂反
卷[128]，与俑2近似，至于鞍袱垂至马腹以下的例子则见于河南省荥阳薛村唐墓
（M68）出土的白釉马[129]。

（十）驼

驼引颈张嘴鸣嘶站立于陶板之上，背有双峰（图101），属原产于大夏地区
的双峰驼。[130]驼峰之间披兽面饰行囊，翼板饰带把胡瓶。整体造型和装备与河
南省巩义市出土作品最为接近（图102）。[131]

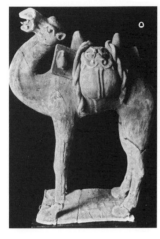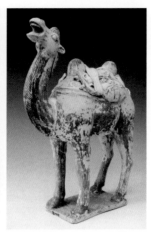

左：图101 《选辑》A1522
右：图102 驼俑 高38厘米 河南省巩义市出土

（十一）镇墓兽

唐墓镇墓兽头部造型几乎毫无例外均为一兽面、一人面两件一组，配以一对文武官俑，另一对俗称为武士或天王俑井然有序地排列于甬道近墓室入口处。王去非曾经由《大唐六典》（甄官令条）、《通典》（荐车马明器及饰棺条）、《大唐开元礼》（纂类三杂制条）以及《唐会要》（葬条）所载明器之比较，认为《大唐开元礼》所载明器"四神"即《唐六典》中的"当圹、当野、祖明、地轴"，进而主张"当圹""当野"即天王或武士俑，而"祖明""地轴"当即所谓的镇墓兽。[132] 从河南省巩义市唐墓出土的兽面镇墓兽背部墨书"祖明"（图103），[133] 可以认为20世纪50年代王氏的推论是正确的。[134]

《选辑》所见镇墓兽计三件。俑1，兽面，即前述唐代文献所称"祖明"（图104）。张口龇牙，双耳之间置双角，肩部有翼，背上有瘤状脊，牛蹄，蹲坐于陶板上。类似的带翼双角兽面镇墓兽见于河南郑州唐上元三年（676）丁彻夫妇墓（图105）[135] 以及同省洛阳市东郊十里铺村永徽六年（655）宗光墓[136]。

俑2，据《图谱》知为施罩绿、白、黄色釉的三彩俑。兽面、蹄足、肩有翼，头上双角已残，双角之间饰宝珠（图106），类似但更为高档的作品见于著名的洛阳唐景龙三年（709）安菩夫妇墓（图107）[137] 或关林等地唐墓[138]。俑3，据《图谱》知为施罩绿、白、黄等三色釉。人面、大耳、有翼、蹄足，头上有尖长形独角（图108）。类似出土例见于前引关林唐墓（C7M1526）[139]、或巩义市老城砖厂唐墓（M2）（图109）[140]。

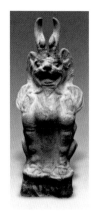

图103 带"祖明"墨书的唐代镇墓兽 河南省巩义康店砖厂唐墓出土

图104 《选辑》A1512　　图105 镇墓兽 高36.8厘米　　图106 《选辑》A1503

　　　　　　　　　　　　河南郑州唐上元三年

　　　　　　　　　　　　（676）丁彻夫妇墓出土

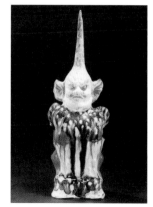

图107 三彩镇墓兽 高105.3厘米　　图108 《选辑》A1498　　图109 三彩镇墓兽 高41厘米

　　河南洛阳唐景龙三年　　　　　　　　　　　　　　　　河南省巩义市老城砖厂唐

　　（709）安菩夫妇墓出土　　　　　　　　　　　　　　　墓（M2）出土

（十二）十二支兽

《选辑》所收十二支兽计一组十二件，兽首人身，着交领长服，双手拱于胸前，立姿。其分别是子（鼠）、丑（牛）（图110）、寅（虎）、卯（兔）（图111）、辰（龙）、巳（蛇）（图112）、午（马）、未（羊）（图113）、申（猴）、酉（鸡）（图114）、戌（狗）、亥（猪）（图115）。虽然秦简《日书》已见十二支兽名，至东汉王充《论衡》则出现了与今日肖属完全一致的十二支兽名的记载，但就目前的考古资料看来，中国十二生肖俑最早见于山东省北魏崔氏墓（M10），造型呈兽首兽身，至隋代则出现了拟人化兽首人身十二支兽，后者又有坐姿和立姿两种造型[141]。立姿兽首人身十二支兽以河南省偃师开元二十六年（738）李景由墓铁俑的年代最早，[142]洛阳关林唐天宝九年（750）卢夫人墓[143]或陕西省西安韩森寨唐天宝四年（745）雷府君故夫人宋氏墓[144]则出土了同式陶俑（图116）。近年，日本奈良县明日香村キトラ古坟壁画所见拟人化十二支兽亦属兽首人身立姿造型。[145]

小　结

以上本文针对台湾大学人类学系珍藏"台北帝大"时期所拍摄之中国明器影像进行了最低程度的资料补正。写作过程当中另有些许体会，略述如下，提供同好参考。

首先是有关唐代明器之文献记事，如唐人杜佑《通典》、宋人王溥《唐会要》或编成于唐开元年间（713—741）的《大唐开元礼》《大唐六典》等都载录了品官以迄庶人入圹明器的种类、数量、尺寸和质材。比如说《大唐六典》载："当圹、当野、祖明、地轴、偶人其高各一尺，其余音声队与僮仆之属威仪服玩各视生前之品秩（中略），其长率七寸。"（卷二三《甄官令》）或《通典》所说："三品以上明器七十事，五品以上明器四十事，九品以上明器二十事，庶人明器十五事。""皆以素瓦为之，不得用木及金银铜锡。"（卷八六、礼四六、凶八《荐车马明器及棺饰》）。虽然，中唐以来"厚葬成俗久矣，虽诏命颁下，事竟不行"（《唐会要》卷三八《葬》），朝廷的规定往往已成一纸空

图110 《选辑》A1500

图111 《选辑》A1502

图112 《选辑》A1499-20

图113 《选辑》A1506

图114 《选辑》A1499-19

图115 《选辑》A1499-18

图116 十二支兽 高38-43厘米 陕西省西安唐天宝四年（745）雷府君故夫人宋氏墓出土

文，而因伴出墓志得以确知墓主身份地位的墓葬资料也表明，陪葬明器之数量、尺寸逾越墓主身份的例子极为普遍，唐代法令和实际陪葬明器之间的龃龉可说是学界的常识。问题是，唐代法令所规范的包括天王、武士、驼马或"祖明"等在内的明器陶俑，其实只是唐帝国部分地域流行的葬器，南方地区如浙江、福建或两广就基本未见此类陶俑。因此，如何将唐帝国区分成几个种类内涵各具特色的明器文化圈当是今后不容忽视的议题，此时区域风格的考察亦将扮演举足轻重的角色。

另一方面，一旦涉及所谓区域风格，学者往往又会被另一吊诡的难题所笼罩，那就是前已提及的模具流传的问题。除了森达也所指出台湾历史博物馆藏河南省出土唐俑（见图88）和近年陕西省唐代墓俑的类似性之外（见图89、图90），本文也观察到《选辑》所收兽帽武士俑（见图57）和河南博物馆藏品如出一辙（见图58）。在同一明器文化圈内，大型陶俑的运输贩卖虽非绝不可行，但却远远不如模具的直接输出那样可以提供不同地区作坊生产造型特征几乎完全一致的陶俑。

模具的流传、贩卖，或者从陶俑复制成模具进行再生产之例似乎由来已久，最让人印象深刻的例子或许要算是北魏洛阳永宁寺塔塑像[146]和朝鲜半岛扶余邑百济时代定林寺址的影塑了[147]。其实，苏哲已曾提及河南偃师南蔡庄乡联体砖厂北魏墓的陶马可能与元邵墓（527）陶马同模。[148]八木春生也指明河南省安

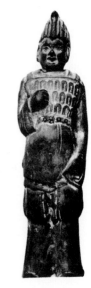

图117 武士俑 河南省安阳市北齐天统四年（568）和绍隆墓出土

图118 武士俑 江苏省徐州市北齐墓出土

图119 罗振玉《古明器图录》所收"六朝俑"

阳市北齐天统四年（568）和绍隆墓（图117）及江苏省徐州北齐墓出土的裲裆武士俑（图118）可能为同模制成。[149]另外，小林仁也观察到河南省偃师联体砖厂墓（90YNLTM2）陶俑，[150]和同省孟津市北魏大昌元年（532）王温墓陶俑极为近似，[151]所以推测有可能由同一陶范所制成[152]。本文在此想予补充的是罗振玉辑印于1916年之《古明器图录》所收一件出土地不明的"六朝俑"（图119），[153]也和前引北齐和绍隆等墓陶俑外观完全一致。上述现象应当何解？其与后代人使用前代模具等陶俑研究上的诸问题均还有待日后进一步的考察来解决。目前可以确知的是，与《选辑》明器最为近似的作品多见于河南地区，此可证实参与标本修护工作的宫本延人先生所说《选辑》明器多来自河南省洛阳一事，[154]应该是有所依据的。

后　记

台湾大学人类学系收藏的"台北帝大"时期玻璃版影像，是台湾地区摄影史、学术史上难得的资料。就是因为这批影像比较珍贵，而20世纪90年代由台大出版中心发行的《人类学玻璃版影像选集》之"中国明器"部分却未对相关影像进行必要的解说和定年，实在是一件很可惜的事。拙文的目的，即是想利用近数十年来的考古发掘成果针对玻璃影像中的明器做些基础的解说并予定年，所以名副其实是对《人类学玻璃版影像选辑·中国明器部分》的补正，同时也自认为至少在资料方面应该会有助于相关影像内容的重建。无奈事与愿违，拙稿投往《考古人类学刊》却遭退回。据亲自将稿件送交我本人的人类学系童元昭主任的转述，编委会认为拙作不符该刊之研究论文、书评论文、书评和田野报告等四种格式，所以碍难进入送审而予"退回"。同时又强调不是"退稿"，希望我能"谅察"人类学系的苦衷。谨记于此。

〔据《史物论坛》12（2011年）所载拙文补订〕

各章注释

第一章　器形篇

壮罐的故事

1. 铁源等，《清代官窑瓷器史》叁，北京：中国画报出版社，2012，第 653-654 页。

2. 余佩瑾，《十五世纪中期的青花瓷壮罐》，《故宫文物月刊》，438 期，2019.9，第 111 页。

3. 余佩瑾，前引《十五世纪中期的青花瓷壮罐》，第 121 页，依据清宫善后委员会《故宫物品点查报告》指出"露"字 225 号下的 40 件壮罐原系收贮在敬事房。

4. 黄兰茵主编，《适于心：明代永乐皇帝的瓷器》，台北：台北故宫博物院，2017。

5. John Alexander Pope, *Chinese Porcelains from the Ardebil Shrine* (London: Sotheby Parke Bernet, 1981), p. 89. Oliver Watson, *Ceramics from Islamic Lands* (New York: Thames & Hudson in association with The al-Sabah Collection, Dar al-Athar al-Islamiyyah, Kuwait National Museum, 2004), p. 487.

6. 铁源等，前引《清代官窑瓷器史》叁，第 654-655 页。

7. Cipriano Piccolopasso, Li tre libri dell'Arte del Vasaio, 本文图版是转引自：R. W. Lightbown and Alan Caiger-Smith, *The Three Books of the Potter's Art*, vol. 1 (London: Scholar Press, 1980)，无页数。另外，前田正明参考上引文献以及 Bernard Rackham and Albert de Put, The *Three Books of the Potter's Art* (London: Victoria & Albert Museum, 1934)，题名《陶艺三书》日文译注连载于《陶艺の美》，1984 年 5 月～1986 年 3 月，提供笔者很大的方便。

8. Gismondi Brizio,《マジョリカ陶器》，东京：讲谈社，1977，第 36 页。

9. 前田正明译，前引《陶艺三书》，第 128 页。

10. Anna Lia Ermeti 著、加藤磨珠枝译，《地中海とイタリア イスラム陶器からアルカイック・マジョリカ陶器へ》，收入大阪市立东洋陶磁美术馆编集，《イタリア・ファエンシア国际陶艺博物馆所藏マジョリカ名陶展》，东京：日本经济新闻社，2001，第 40 页。

11. 前田正明，《西洋やきものの世界 诞生から现代まで》，东京：平凡社，1999，第 88-102 页；森田义之，《マヨリカ陶器》，收入《世界陶磁全集》22・世界三，东京：小学馆，1986，第 178-190 页。

12. 谢明良，《记热兰遮城出上的马约利卡锡釉陶》，收入《陶瓷手记：陶瓷史思索和操作的轨迹》，台北：石头出版，2008，页 201-210。

13. Cipriano Piccolopasso 著、前田正明译，前引《陶艺三书》（连载 9），第 125-128 页。

14. 松本启子，《大阪城下町出土マジョリカ陶について》，收入大阪市立东洋陶磁美术馆编集，《イタリア・ファエンシア国际陶艺博物馆所藏マジョリカ名陶展》，东京：日本经济新闻社，2001，第 169 页表一；《日本出土のヨロッパー・マジョリカ陶器についての考古学研究》，《日本考古学协会第 74 回总会研究发表要旨》，东海大学，2008，第 92 页。

15. 铃木尚等编，《增上寺德川将军墓と遗品、遗体》，东京：东京大学出版会，1967，此参见：西田宏子，《茶陶の阿兰陀》，收入根津美术馆编，《阿兰陀》，东京：根津美术馆，1987，第73页。

16. 不过，大阪历史博物馆等，《第103回特集展示大阪出土の贸易陶瓷》（2016.1.6～2016.2.15）的展品说明卡则是将该标本的产地定在比利时或英国。松本启子，《マジョリカ陶器における文样の同时代性と模仿》，收入《考古学は科学か田中良之先生追悼论文集》，福冈市：中国书店，2016，第993页；松本启子，《マジョリカ陶器の物语 La Storia della Majolica——宗教改革·锁国を凌いでやって来たヨーロッパの壶》，《中近世陶磁器の考古学》第7卷，东京：雄山阁，2017，第322-323页。

17. 广东上川岛花碗坪遗址也采集到惹尔日·阿尔瓦雷斯订制青花瓶的残片，此见：王冠宇，《早期来华葡人与葡贸易——由一组1552年铭青花玉壶春瓶谈起》，《南方文物》2017年2期，第165页图3；吉笃学，《上川岛花碗坪遗存年代等问题新探》，《文物》2017年8期，第60页图1。采集者为香港中文大学林业强教授。

18. T. Volker著、前田正明译，《磁器とオランダ连合东インド会社》8，《陶说》320，1979，第57页。

19. 该青花罐收录于张柏主编，《中国出土瓷器全集》10，北京：科学出版社，2008，第166页图166。图版说明撰述人认为其为正德朝（1506-1521）制品。

20. 前引《イタリア·ファエンシア国际陶艺博物馆所藏 マジヨリカ名陶展》，第51页图031的说明。

21. 前田正明，前引《西洋やきものの世界诞生から现代まで》，第88-95页；森田义之，前引《マヨリカ陶器》，第180-181页。

22. 前田正明，前引《西洋やきものの世界诞生から现代まで》，第88-90页；森田义之，前引《マヨリカ陶器》，第180页；虹彩装饰另可参见：J. Allan著，温睿、李宝平译，《阿布尔·卡西姆（Abú I-Qasim）关于陶瓷的论述》，《故宫博物院院刊》，2011年3期，第19页。

23. 吉田光邦，《イスラーム陶器の技术——イランを中心に——》，《世界陶磁全集》21·イスラーム，东京：小学馆，1986，第236页。

24. 森田义之，前引《マヨリカ陶器》，第180页。

25. 相关讨论可参见：谢明良，《中国古代铅釉陶的世界：从战国到唐代》，台北：石头出版，2014，第77-78页。

26. 佐佐木达夫等，《アッバース朝白浊釉陶器に与えた中国白瓷碗の影响》，《金泽大学考古学纪要》26，2002，第64-75页；森田义之，前引《マヨリカ陶器》，第180页。

27. 森田义之，前引《マヨリカ陶器》，第179页。

28. 前田正明，前引《西洋やきものの世界诞生から现代まで》，第101-102页。

29. Ernst J. Grube著、ヤマンラール水野美奈子译，《イスラーム陶器とヨーロッパ陶器》，《世界陶磁全集》21·世界（二）·イスラーム，东京：小学馆，1986，第247页；木户雅子，《ビザンティン陶器》，《世界陶磁全集》22·ヨーロッパ，第156页。森田义之，前引《マヨリカ陶器》，第179页。

30. 木户雅子，前引《ビザンティン陶器》，第152-158页；前田正明，前引《西洋やきものの世界诞生から现代まで》，第70-71页。

31. 木户雅子，前引《ビザンティン陶器》，第 158 页；友部直，《エジプトのファイアンス》，《世界陶磁全集》20・古代オリエント，东京：小学馆，1985，第 262 页图 132 的说明。

32. Ernst J. Grube、ヤマンラール水野美奈子译，前引《イスラーム陶器とヨーロッパ陶器》，第 244 页；Joanita Vroom，"Medieval and Post-Medieval Pottery from a Site in Boeotia: A Case Study Example of Post-Classical Archaeology in Greece," *The Annual of the British School at Athens*, Vol. 93 (1998), p. 520.

33. Wilkinson, C. K., *NISHAPUR: Pottery of the Early Islam Period* (New York: The Metropolitan Museum, 1974).

34. David Whitehouse, *Siraf: History, Topography and Environment* (Oxford: Oxbow Books; Oakville, CT: David Brown Book Co., 2009).

35. Friedrich Sarre、佐々木达夫等译，《*Die Keramik von Samarra*（サマラ陶器）（1）~（4）》，《金泽大学考古学纪要》21 ~ 24，1994-1998。

36. 三上次男，《ペルシアの陶器》中公文库 580，东京：中央公论社，1993，据 1969 年版改订，第 124 页。

37. 前田正明，前引《西洋やきものの世界 诞生から现代まで》，第 71 页。

38. 谢明良，《中国陶瓷剔划花装饰及相关问题》，收入《陶瓷手记3：陶瓷史的地平与想象》，台北：石头出版，2015，第51-71页。

再谈唐代铅釉陶枕

1. 关于唐代釉陶枕的讨论及各说法的文献出处，请参见：谢明良，《日本出土唐三彩及其有关问题》，原载《中国古代贸易瓷国际研讨会论文集》，台北：台北历史博物馆，1994，后收入《贸易陶瓷与文化史》，台北：允晨文化，2005，第 9-35 页；《中国古代铅釉陶的世界》，台北：石头出版股份有限公司，2014，第 166-173 页。龟井明德，《唐三彩 "陶枕" の形式と用途》，高宫广卫先生古稀纪念论集刊行会，《高宫广卫先生古稀纪念论集 琉球・东アジアの人と文化》（下卷），冲绳：高宫广卫先生古稀纪念论集刊行会，2000，第 211-239 页；后收入《中国陶瓷史の研究》，东京：六一书房，2014，第 221-241 页。

2. 邢义田，《伏几案而书：再论中国古代的书写姿势》，《故宫学术季刊》，33 卷 1 期，2015，第 123-167 页；马怡，《从 "握卷写" 到 "伏纸写" ——图像所见中国古人的书写姿势及其变迁》，《形象史学研究》，2013，北京：人民出版社，2014，第 72-102 页。二文均有丰富附图，拙文上揭图 6 和图 7 是依据邢文的提示，翻拍自相关的图籍。

3. 林士民，《浙江宁波出土一批唐代瓷器》，《文物》，1976 年 7 期，第 60-61 页。

4. 林士民，《浙江宁波市出土的唐宋医药用具》，《文物》，1982 年 8 期，第 91-93 页。

5. 中国社会科学院考古研究所编著，《偃师杏园唐墓》，北京：科学出版社，2001，第 181-182 页及第 196 页等。

6. 铜川市考古研究所（董彩琪），《陕西铜川新区西南变电站唐墓发掘简报》，《考古与文物》，2019 年 1 期，第 37-45 页。

7. 奈良文化财研究所等，《まぼろしの唐代精华—黄冶唐三彩窑の考古新发见—》，奈良县：飞鸟资料馆，2008，第 38-39 页。

8. 谢明良，同前引《日本出土唐三彩及其有关问题》，第21-22页。

9. 中国和日本历代枕制可参考，矢野宪一，ものと人间の文化史81《枕》，东京：法政大学出版局，1996；以及宋伯胤，《枕林拾遗》，西安：陕西人民出版社，2002。

10. 叶叶，《盛唐釉下彩印花器及其用途》，《大陆杂志》，66卷2期，1983，第25-32页。

11. 谢明良，《唐三彩の诸问题》，（日本成城大学）《美学美术史论集》，第5辑，1985，第32页。

《瓯香谱》青瓷瓶及其他

1. 图参见：青山二郎编，《瓯香谱》，东京：工政会出版部，1931，图30。

2. 东京国立博物馆编，《东京国立博物馆图版目录·中国陶磁Ⅱ》，东京：东京美术，1990，第137页，图535。

3. 株式会社ジパング等，《青山二郎の眼》，东京：新潮社，2006，图版编，第44页。

4. 此据展场作品卡的说明。

5. 林屋晴三，《横河コレクション》，收入长谷部乐尔编，《中国古陶磁东京国立博物馆、横河コレクション》，东京：株式会社横河电机制作所，1980，第245-253页；今井敦，《横河コレクションについて》，收入东京国立博物馆等编，《东京国立博物馆藏横河民辅コレクション中国陶磁名品选》，福冈：九州国立博物馆，2012，第6-8页。

6. 详参见：谢明良，《北宋官窑研究现状的省思》，原载《故宫学术季刊》27卷4期，2010，收入《陶瓷手记》2，台北：石头出版，2012，第203页。

7. 清室善后委员会，《故宫物品点查报告》中华民国十四至十九年，第9册，第23页，编号阙465。另外，相关讨论可参见：余佩瑾，《记故宫所藏越窑秘色瓷及其相关问题》，《故宫文物月刊》179，1998年11月，第4-19页。

8. 图参见：陈有贝等，《淇武兰遗址抢救发掘报告》第4册，宜兰：宜兰县立兰阳博物馆，2008，第197页，图408、409；相关讨论参见：谢明良，《台湾宜兰淇武兰遗址出土的十六至十七世纪中国陶瓷》，原载《台湾大学美术史研究集刊》30，2011，收入前引《陶瓷手记》2，第157-158页。

9. 图参见：陈有贝等，《淇武兰遗址抢救发掘报告》第3册，宜兰：宜兰县立兰阳博物馆，2008，第108-113页，图M085-7；年代的讨论参见：谢明良，前引《台湾宜兰淇武兰遗址出土的十六至十七世纪中国陶瓷》，第157-158页。

10. 陈有贝等，《淇武兰遗址抢救发掘报告》第2册，宜兰：宜兰县立兰阳博物馆，2008，第122-123页（M020）、第207页（M040）、第221（M044）页、第227（M045）页等参见。

11. "海上丝绸之路"研究中心编著，《跨越海洋——中国"海上丝绸之路"八城市文化遗产精品特展》，宁波：宁波出版社，2012。

12. 简荣聪，《台湾海捞文物》，南投市："教育部"，1994，第133页。

记清宫传世的一件南宋官窑青瓷酒盏

1. 台北故宫博物院编辑委员会编，《宋官窑特展》，台北：台北故宫博物院，1989，第108页，图72。

2. 台北故宫、"中央博物院"联合管理处编，《故宫瓷器录》第一辑·宋元，台中：台北故宫、"中央博物院"联合管理处，1961，第55-56页。

3. 清室善后委员会编，《故宫物品点查报告》，北京：故宫博物院，1925-1930，第6册，第350页。

4. Regina Krahl, *YUEGUTANG* 悦古堂 : *eine Berliner Sammlung chinesischer Keramik* (A Collection of Chinese Ceramics in Berlin) (Berlin: G+H Verlag, 2000), p. 264, pl. 216.

5. 北京艺术博物馆编，《中国定窑》，北京：中国华侨出版社，2012，第183页，图157。

6. 李大鸣编，《九如堂古陶瓷藏品》，北京：人民美术出版社，2007，图210。

7. 图片先后承蒙荷兰国家美术馆王静灵先生和中国社会科学院扬之水女士惠赐。谨致谢意。

8. Bonhams Ltd. ed., *The Feng Wen Tang Collection of Early Chinese Ceramics* (古雅致臻——奉文堂藏中国古代陶瓷) (Hong Kong: BonhamsLtd., 2014), pp. 245-247, pl. 215.

9. 王依农，《浮海升仙：宋元"惊喜盏"》，已经指出本文所讨论的趣味酒盏或即"舞仙杯"，收入《埏埴志》（泓古代艺术学社），无出版年和页数。

10. 赵立勋等，《遵生八笺校注》，北京：人民卫生出版社，1994，第511页，注(5)。

11. R. L. Hobson, *A Catalogue of Chinese Pottery and Porcelain in the Collection of Sir Percival David, Bt., F.S.A.* (London: The Stourton Press, 1934), p. 75. 彩图引自大英博物馆网站：https://www.britishmuseum.org/research/collection_online/collection_object_details.aspx?objectId=3180031&partId=1&searchText=PDF&page=12（搜寻日期：2019/6/10）。

12. 王燃主编，《赤峰文物大观》，呼和浩特：内蒙古大学出版社，1995，第14页图右下。另参见：刘冰主编，《赤峰博物馆文物典藏》，呼和浩特：远方出版社，2006。

13. 标本是由吴正龙先生所赠予，谨致谢意！

14. Sotheby's, *China without Dragons: Rare Pieces from Oriental Ceramic Society Members* (龙隐：英国东方陶瓷学会会员珍稀藏品展) (London: Sotheby's, 2018), pl. 113. Philippe Truong, *The Elephant and the Lotus: Vietnamese Ceramics in the Museum of Fine Arts, Boston* (Boston: MFA Publications, 2008), p. 221, pl. 178.

15. Butterfields, *Treasures of the Hoi An Hoard/ Fine Asian Works of Art* (San Francisco, December 3-4, 2000), no. 6292.

16. 戴念祖等，《中国物理学史大系·力学史》，长沙：湖南教育出版社，2001，第234-241页，图28。

17. 吉村怜、卞立强等译，《云冈石窟中莲华化生的表现》，原载《美术史》37，1960，收入同氏《天人诞生图研究——东亚佛教美术史论文集》，北京：中国文联出版社，2001，第16-26页。

18. 张柏主编，《中国出土瓷器全集》11·福建，北京：科学出版社，2008，第28页，图28。

凤尾瓶的故事

1. 桑坚信，《杭州市发现的元代瓷器窖藏》，《文物》1989年11期，第22页，图1。

2. 李作智，《呼和浩特市东郊出土的几件元瓷》，《文物》1977年5期，第76页，图2、图3。彩图参见：张柏主编，《中国出土瓷器全集》4·内蒙古卷，北京：科学出版社，2008，图207、图208。

3. R. L. Hobson, *A Catalogue of Chinese Pottery and Porcelain in the Collection of Sir Percival David*

(London: The Stourton Press, 1934), p. 52, pl. Li.

4. 座右宝刊行会编，《世界陶磁全集》12·宋，东京：小学馆，1977，第239页，图230。另外，类似器形和装饰作风的标本除河北地区之外，传浙江省杭州（临安）宋城遗址亦曾出土，前者图见：刘涛，《宋辽金纪年瓷器》，北京：文物出版社，2004，第33页，图3-3左；后者为笔者实见。

5. 四川省文物管理委员会（张才俊），《四川简阳东溪园艺场元墓》，《文物》1987年2期，第71页，图3之1；第72页，图4。

6. 谢明良，《探索四川宋元器物窖藏》，收入《中国陶瓷史论集》，台北：允晨文化，2007，第49页。

7. 森达也，《宋、元代龙泉窑青磁の编年研究》，《东洋陶磁》29，1999-2000，第82页；江西南宋景定四年（1263）墓注壶见：朱伯谦，《龙泉窑青瓷》，台北：艺术家出版社，1998，图147。

8. 陈和平，《吉州集萃》，南昌市：江西美术出版社，2014，第279页。

9. 文化公报部等，《新安海底遗物》，首尔：同和出版社，1983，第30页，图23；文化财厅，《新安船》青瓷 (National Maritime Museum of Korea, 2006), p. 51, pl. 42; p. 52, pl. 43.

10. 浙江省文物考古研究所等，《龙泉大窑枫洞岩窑址出土瓷器》，北京：文物出版社，2009，图17。

11. 手冢直树，《寺社に传世された陶磁器—おもに镰仓を例に—》，《贸易陶磁研究》28，2008，第39页及第44页写真26。

12. 足立佳代，《足利における贸易陶磁—桦崎寺迹を中心として—》，《贸易陶磁研究》30，2010，第116页，图3之中下。

13. 手冢直树，前引《寺社に伝世された陶磁器—おもに镰仓を例に—》，第32-44页。

14. 宫田真，《镰仓市域寺社出土の贸易陶磁器》，《贸易陶磁研究》33，2013，第页7。

15. 茶道资料馆，《镰仓时代の喫茶文化》，京都：茶道资料馆，2008，第26页，图16。

16. 德川美术馆，《花生》，名古屋市：德川美术馆等，1982，彩图26。

17. 转引自：手冢直树，前引《寺社に伝世された陶磁器—おもに镰仓を例に—》，第43页，写真17。

18. 武内启，《汐留遗迹（伊达家）における出土贸易陶磁の样相》，《贸易陶磁研究》34，2014，第63页，图6之9。彩图参见：千代田区立日比谷图书文化馆，《德川将军家の器—江户城迹の最新の发掘成果を美术品とともに—》，东京都：日比谷图书文化馆，2013，第95页，图中右。

19. 东京国立博物馆编，《日本出土の中国陶磁》，东京：东京美术，1978，第74页，图256。彩图参见：《大和文华》122期，2010。

20. 栗建安等，《连江县的几处古瓷窑址》，《福建文博》1994年2期，第80页，图7之2；曾凡，《福建陶瓷考古概论》，福州市：福建省地图出版社，2001，图版34之1-3。

21. 陈冲著、泷朝子译，《大和文华馆所藏"青白磁贴花牡丹唐草文壶"の年代と制作地に关する考察》，《大和文华》122，2010，第15页。

22. 角川书店编集部，《日本绘卷全集》15·春日权现验记绘，东京：角川书店，1963，pl. 105.

23. 野场喜子，《慕归绘词の陶磁器》，《名古屋市博物馆研究纪要》13，1990，第33页。彩图

参见：国立历史民俗博物馆，《陶磁器の文化史》，千叶县：国立历史民俗博物馆振兴会，1998，第 135 页，图 3。

24. 冲绳县教育委员会，《首里城迹—京の内迹发掘调查报告书（Ⅰ）》，冲绳县文化财调查报告书 132 集，冲绳：冲绳县教育委员会，1998，第 297 页，图版 38；彩图参见：冲绳县立埋藏文化财センター编，《首里城京の内展—贸易陶磁からみた大交易时代—》，冲绳县：冲绳县立埋藏文化财センター，2001，第 15 页，图 297。

25. Margaret Medley, *Illustrated Catalogue of Celadon Wares* (London: University of London Percival David Foundation of Chinese Art School of Oriental and African Studies, 1977), pl. X, no. 98.

26. R. L. Hobson, op. cit., pl. LIX.

27. 龟井明德，《明代前半期陶瓷器の研究—首里城京の内 SK01 出土品—》，专修大学アジア考古学研究报告书，东京：专修大学文学部，2002，第 9 页。

28. 蔡玫芬主编，《碧绿——明代龙泉窑青瓷》，台北：台北故宫博物院，2009，图 77。

29. J. Thompson, "Chinese Celadons, The Collection of Mr. and Mrs. Jack Chia," *Arts of Asia*, (November-December 1993), p. 70, fig. 17; Christie's, *The Imperial Sale Important Chinese Ceramics and Work of Art*, Wednesday 28 May 2014, Hong Kong, no. 3405.

30. 翁万戈编著，《陈洪绶》下卷·黑白图版编，上海：上海人民美术出版社，1997，第 131 页。

31. 谢明良，《晚明时期的宋官窑鉴赏与"碎器"的流行》，原载刘翠溶等编，《经济史——都市文化与物质文化》，南港："中央研究院"历史语言研究所，2002，后收入：谢明良，《贸易陶瓷与文化史》，台北：允晨文化，2005，第 366-368 页。

32. Margaret Medley（西田宏子译），《インドおよび中近东向けの元代青花磁器》，收入：座右宝刊行会编，《世界陶磁全集》13·辽金元，东京：小学馆，1981，第 274 页。三上次男，《陶磁の道》岩波新书（青版）724，东京：岩波书店，1969，第 87-92 页。

33. Regina Krahl, *Chinese Ceramics in the Topkapi Saray Museum Istanbul I* (London: Sotheby's Publication, 1986, p. 288, fig. 205. 彩图参见：座右宝刊行会，前引《世界陶磁全集》13，第 182 页，图 152。

34. Regina Krahl, Ibid., p. 223, fig. 210.

35. Lucas Chin, *Ceramics in the Sarawak Museum* (Kuching: Sarawak Museum, 1988), pl. 56.

36. 蔡玫芬主编，前引《碧绿——明代龙泉窑青瓷》，图 86。

37. 菊池百里子，《ベトナム北部における贸易港の考古学的研究—ヴァンドンとフォーヒエンを中心に—》，东京：雄山阁，2017，第 71 页图 24 之 93，第 72 页图 25 之 108 及第 74 页图 27 左上。

38. 尾野善裕，《北野天满宫所藏青磁贴花牡丹唐草文花瓶の朱漆铭と修理》，《学丛》21，1999，第 101-108 页。

39. 陈润民主编，《清顺治康熙朝青花瓷》，北京：紫禁城出版社，2005，图 311。

40. Ulrich Wiesner, *Chinesische Keramik Meisterwerke aus Privatsammlungen* (Köln: Museum für Ostasiatische Kunst, 1988), p. 86, pl. 58.

41. 陈万里，《瓷器与浙江》，北京中华书局 1946 年初版，香港神州图书公司 1975 年再版，第 64-65 页。

42. 中泽富士雄，《清の官窑》中国の陶磁 11，东京：平凡社，1996，彩图 5。

43. 香取秀真，《茶器中の金物类》，《茶道》器物篇（三），东京：创元社，1936，图 1。

44. 高岛裕之编，《鹿儿岛神宫所藏陶瓷器の研究》，鹿儿岛县：鹿儿岛神宫所藏陶瓷器调查团，2013。

45. 龟井明德，《鹿儿岛神宫所藏の中国陶瓷器》，收入高岛裕之编，前引《鹿儿岛神宫所藏陶瓷器の研究》，第 89-91 页。

46. 渡边芳郎，《鹿儿岛神宫所藏の日本制陶磁器について—萨摩烧との关连を中心に—》，收入高岛裕之编，前引《鹿儿岛神宫所藏陶瓷器の研究》，第 99 页。

47. 吉良文男，《鹿儿岛神宫伝来のタイ陶器》，《东洋陶磁》23、24，1995，第 137 页。

48. 高岛裕之编，前引《鹿儿岛神宫所藏陶瓷器の研究》，卷头图版。

49. 龟井明德，前引《鹿儿岛神宫所藏の中国陶瓷器》，第 96-97 页；渡边芳郎，前引《鹿儿岛神宫所藏の日本制陶磁器について—萨摩烧との关连を中心に—》，第 104-106 页。

50. Bo Gyllensvärd, "Recent Finds of Chinese Ceramics at Fostat Ⅱ," *Bulletin of the Museum of Far Eastern Antiquities*, no. 47 (1975), pl. 30, no. 6.

51. 出光美术馆，《陶磁の东西交流》，东京：出光美术馆，1984，第 66 页，图 193 之 180。

52. 三上次男，《南スペインの旅》，收入《陶磁贸易史研究》三上次男著作集 2，东京：中央公论美术出版社，1988，第 295-302 页。

53. A. I. Spriggs, Oriental Porcelain in Western Paintings 1450—1700, *Transaction of the Oriental Ceramic Society*, vol. 36 (1965-1966), pl. 59.

54. A. I. Spriggs, Ibid., p. 74. 另外，上文亦引用的 Heyd 文另提到威尼斯人可能将中国陶瓷运抵意大利，而从亚历山大港（Alexandrien）运到加泰隆尼亚（Catalonien）的货品中亦包括"瓷器"（Leyden 1704），详见：Heyd W., Geschichte des Levanthandels im Mittelalter (Stuttgart, 1879), Ⅱ, pp. 681-682, 德文相关内容承蒙学棣张玮恬中译，谨致谢意。

55. 小林太市郎，《支那と佛兰西美术工艺》，京都：东方文化学院京都研究所，1937，第 46 页。

56. Heyd W., op. cit., p. 681; Eva Ströber（滨西雅子译），《ドレスデン宫殿の中国磁器フェルディナンド・デ・メディチから 1590 年に赠られた品々》，《ドレスデン国立美术馆展—世界の镜》エッセイ篇，东京：日本经济新闻社，2005，第 34 页。

57. Francesco Morena, *Dalle Indie Orientali alla corte di Toscana: Collezioni di arte cinese e giapponese a Palazzo Pitti* (Firenze-Milano; Giunti Editore S. p. A., 2005). 这笔资料承蒙德国柏林亚洲艺术博物馆（Museum für Asiatische Kunst）王静灵研究员的教示并提供彩图，意大利文相关内容则是倚赖学棣沈以琳（Pauline d'Abrigeon）的中译。谨致谢意。

58. Bo Gyllensvärd, op. cit., pl. 28-4, pl. 35-1, 2.

59. George Savage, *Porcelain Through the Ages* (Northampton: Penguin Books, 1954), p. 62. 关于

60. Celadon 语源有诸说，最常见的说法是源自 17 世纪早期法国 Honoré d'Urfé 着被搬上舞台演出的爱情小说牧羊女司泰来（L'Astrée）。戏剧中牧羊人 Celadon 所穿着的青色衣裳有如输入欧洲的龙泉青瓷色釉，因此就出现了将此种青釉称之为 Celadon（R. L. Hobson, Chinese Pottery and Porcelain, vol.1 (London, 1915; Reprint, New York: Dover Publications, 1976), pp. 77-78.），此说因情节浪漫同时曾经陈万里名著《中国青瓷史略》的引介（陈万里，《中国青瓷

史略》，上海：上海人民出版社，1956，第 55 页。），故为多数中国学者所接受并沿用至今。相对而言，另有一值得倾听的说法认为可能是拉丁文 Celatum 的转讹，其原出拉丁文动词"藏匿"（Celare），有"稀有珍宝物件"等诸义，亦略同中国的"秘色"，故 Celatum 或为"秘色"之意译（杨宪益，《中国青磁的西洋名称》，收入《零墨新笺——译余文史考证集》，台北：明出书局版，1985，第 357-359 页。）。

61. Christie's Amsterdam B. V., *The Vung Tung Cargo Chinese Export Procelain* (Amsterdam, 1992), no. 647.

62. Francis Watson, *Mounted Oriental Porcelain* (Washington D. C.: International Exhibitions Foundation, 1986), pl. 19.

63. Christie's, *The Imperial Important Chinese Ceramics and Works of Art* (Hong Kong, 2015), no. 3433, p. 174, fig. 2.

64. http://www.christies.com/lotfinder/lot/a-pair-of-chinese-blue-and-white-5530852-details.aspx（上网日期：2014/11/20），另参见：*Christies' Interiors*, 7 February 2012-8 February 2012, SALE 2536.

第二章　纹样篇

"球纹"流转——从高丽青瓷和宋代的球纹谈起

1. 大阪市立东洋陶磁美术馆，《优艳の色·质朴のかたち—李秉昌コレクション韩国陶磁の美—》，大阪：大阪市美术振兴协会，1999，第 314 页。

2. 崔淳雨等编，《世界陶磁全集·18·高丽》，东京：小学馆，1978，第 76 页。

3. 海刚陶磁美术馆编，《海刚陶磁美术馆图录》，第一册，首尔：弘益企划，1990，第 259 页。

4. Soon-taek Choi Bae, *Seladon-Keramik der Koryô-Dynastie 918—1392* (Stadt Klön: Museum für Ostasiatische Kunst, 1984), 184.

5. G. St. G. M. Gompertz, *Korean Celadon: And Other Wares of the Koryô Period* (New York: Thomas Yoseloff, 1965), pl. 49.

6. 大阪市立东洋陶磁美术馆，《优艳の色·质朴のかたち—李秉昌コレクション韩国陶磁の美—》，第 318 页。

7. 大阪市立东洋陶磁美术馆，《优艳の色·质朴のかたち—李秉昌コレクション韩国陶磁の美—》，第 312 页。

8. 国立中央博物馆，《高丽青磁名品特别展》，首尔：国立中央博物馆，1989，第 208 页。

9. 李秉昌编著，《韩国美术搜选——高丽陶磁》，东京：东京大学出版会，1978，第 85 页。

10. 谢明良，《高丽青瓷纹样和造型的省思》，《台湾大学美术史研究集刊》，47 期，2019 年 9 月，第 1-74 页。

11. 马尔夏克（Boris Marshak）著，毛铭译，《突厥人、粟特人与娜娜女神（*The Turks, The Sogdians & Goddess Nana*）》，桂林：漓江出版社，2016，第 21-49 页；葛乐耐（Frantz Grenet）著，毛铭译，《驶向撒马尔罕的金色旅程（*The Golden Journey to Samarkand*）》，桂林：漓江出版社，2016，第 71-74 页。

12. 夏鼐，《北魏封和突墓出土萨珊银盘考》，《文物》，1983 年 8 期，第 5-7 页；马雍，《北魏封和突墓及其出土的波斯银盘》，《文物》，1983 年 8 期，第 8-12 页转第 39 页；以及荣新江，《波斯与中国：两种文化在唐朝的交融》，原载《中国学术》，2002 年 4 期，后收入同氏《丝绸之路与东西文化交流》，北京：北京大学出版社，2015，第 62-63 页。

13. 古代オリエント博物馆，《シルクロード贵金属工艺》，东京：古代オリエント博物馆，1981，第 31 页，图 3。

14. 东京新闻编，《オランダ国立ライデン古代博物馆所藏古代ギリシャ・ローマ展》，莱顿：オランダ国立ライデン古代博物馆，1989，第 32 页。

15. 朝日新闻社文化企画局东京企画部编，《大英博物馆アッシリア大文明展——艺术と帝国》，东京：朝日新闻文化企画局东京企画部，1996，第 102 页。

16. 奈良县立美术馆编，《シルクロード・オアシスと草原の道》，奈良：奈良县立美术馆，1988，第 187 页；以及田边胜美等编，《世界美术大全集・东洋编 16・西アジア》，东京：小学馆，2000，第 431 页田边胜美の解说。

17. 京都国立博物馆编，《特别展览会：王朝の美》，京都：京都国立博物馆，1994，第 251 页。

18. 奈良国立博物馆，《大遣唐使展：平城迁都 1300 年纪年》，奈良：奈良国立博物馆，2010，图 102。

19. 关于宋辽时期丝织品球纹装饰的综合介绍，可参见：刘叶宁，《宋辽时期丝绸纹样中球路纹的研究》，北京：北京服装学院学术硕士研究生学位论文，2018，第 1-82 页。

20. 如：李零，《"国际动物"：中国艺术中的狮虎形象》，收入同氏著《万变》，北京：三联书店，2016，第 375-376 页。

21. 陕西省考古研究院等，《法门寺考古发掘报告》，北京：文物出版社，2007，彩版 100。

22. 冯汉骥，《前蜀王建墓发掘报告》，北京：文物出版社，1964，第 60 页，图 61，不过报告书误认火珠为球，将整体图像称为"双狮戏球"（第 60 页）。

23. 公益财团法人畠山纪念馆，《与众爱玩：畠山即翁の美の世界》，东京：公益财团法人畠山纪念馆，2011，第 41 页，图 28 的解说。

24. 《伏见屋本 云州名物记 中兴名物之部》，收入根津美术馆编，《中兴名物》，东京：根津美术馆，1970，第 130 页；《云州藏帐集成》，岛根县立美术馆、NHK プロモーション编，《大名茶人 松平不昧展》，东京：NHK、NHK プロモーション，2001，第 238 页。

25. 文化财厅、国立海洋遗物展示馆，《新安船 The Shinan Wreck》，木浦：文化财厅、国立海洋遗物展示馆，2006，第 49 页，图 43。

26. 吉田光邦，《やきもの增补版》，东京：日本放送出版协会，1973，第 101-102 页。

27. 佐々木达夫，《遗迹出土の破片が语るイスラーム陶器の变迁と流通》，收入东洋陶磁学会编，《东洋陶磁史—その研究の现在—》，东京：东洋陶磁学会，2002，第 310 页及第 16 页，彩图 80。

28. 谢明良，《关于叶形盘——从台湾高雄左营清代凤山县旧城聚落遗址出土的青花叶纹盘谈起》，《陶瓷手记》2，台北：石头出版股份有限公司，2012，第 19-38 页。

29. 茧山康彦，《マジヤパヒト王都城出土の元代青花磁片》，收入大阪市立东洋陶磁美术馆编，《元の染付展——14 世纪の景德镇窑》，大阪：大阪市立东洋陶磁美术馆，1985，第 26 页，

图 18、23、25、28。龟井明德、John N. Miksic，《インドネシア.トローラン遺跡発見陶瓷の研究——シンガポール大学東南アジア研究室保管資料》，川崎市：专修大学アジア考古学チーム，2010，第 27 页。

30. 茧山康彦，《デマク回教寺院の安南青花陶砖について》，《东洋陶磁》，4 期，1977，第 41-57 页。

31. 坂井隆，《ジャワ発见のベトナム産タイルの図柄について—イスラーム文化との交流をめぐって—》，《东洋史研究》，69 卷 3 号，2010 年 12 月，第 23-27 页。

17世纪中国赤壁赋图青花瓷碗——从台湾出土例谈起

1. 西冈康宏，《"南宋样式"の雕漆—醉翁亭图、赤壁赋图盆などをめぐって—》，《东京国立博物馆纪要》16，1984，第 237-260 页；根津美术馆，《宋元の美—传来の漆器を中心に—》，东京：根津美术馆，2004，图 81。

2. J. J. Lally & Co., *Chinese Porcelain and Silver in the Song Dynasty* (New York: J. J. Lally & Co., c2002), pl. 18.

3. 臧振华等，《左营清代凤山县旧城聚落的试掘》，《"中央研究院"历史语言研究所集刊》第 64 本第 3 分，1993，第 828 页，图版 41、42。

4. 东京国立博物馆，《染付蓝が彩るアジアの器》，东京：东京国立博物馆，2009，第 70 页，图 60。

5. 台北故宫博物院，《卷起千堆雪——赤壁文物特展》，台北：台北故宫博物院，2009，第 92 页，图 II -5。

6. 谢明良，《左营清代凤山县旧城聚落出土陶瓷补记》，原载《台湾史研究》3 卷 1 期，1996，收入《贸易陶瓷与文化史》，台北：允晨文化，2005，第 215-230 页。

7. 陈有贝等，《淇武兰遗址抢救发掘报告》4，宜兰：宜兰县立兰阳博物馆，2008，第 174 页，图 272。

8. 笔者摄。

9. 福建省博物馆，《漳州窑福建地区明清窑址调查发掘报告之一》，福州：福建人民出版社，1997，图版 38 之 1。

10. 陈信雄等，《澎湖马公港出水文物调查研究计画期末报告》，财团法人成大研究发展基金会，2007，第 23 页，图版 4 之 23、24。

11. 王文径，《福建漳浦明墓出土的青花瓷器》，《江西文物》，1990 年 4 期，第 72 页，图 5 之 6。

12. 卢泰康，《十七世纪台湾外来陶瓷研究：透过陶瓷探索明末清初的台湾》，台湾成功大学历史研究所博士论文，2006，第 76 页，图 3-18。

13. 马文宽等，《中国古瓷在非洲的发现》，北京：紫禁城出版社，1987，图版 21 之 4。

14. Christiaan J. A. Jörg, *Chinese Ceramics in the Collection of the Rijksmuseum, Amsterdam- The Ming and Qing Dynasties* (Amsterdam: Philip Wilson,1997), p. 51, fig. 33.

15. 成都市文物考古研究所（颜劲松等），《成都市下东大街遗址考古发掘报告》，收入：成都文物考古研究所编著，《成都考古发现 2007》，北京：科学出版社，2009，第 467 页，图 20 之 9。

16. 成都市文物考古研究所（刘雨茂等），《四川崇州万家镇明代窖藏》，《文物》，2011年第7期，第8页，图2。

17. 香港东方陶瓷学会等，《明末清初彩瓷展》，香港：香港市政局，1981，第108页，图56。

18. 大桥康二，《中国磁器の影响で作られた肥前磁器の赤壁赋文钵》，收入佐々木达夫编，《中近世陶磁器の考古学》第9卷，东京：雄山阁，2018，第230-232页。

19. 三杉隆敏，《世界の染付》陶磁片，京都：同朋社，1982，图43及图244。

20. 详参见：赖毓芝，《文人与赤壁——从赤壁赋到赤壁图像》，收入前引《卷起千堆雪——赤壁文物特展》，第244-259页。

21. 大桥康二，《トロウラン遗迹と王都遗迹出土の贸易陶磁器》，收入：坂井隆编，《インドネシアの王都出土の肥前陶磁》，东京：雄山阁，2017，第60页，图49之249。

22. 平井圣，《ベトナムの日本町ホイアンの考古学调查》昭和女子大学国际文化研究所纪要4，1997，第45页，图20之12-14；第79页，图38；菊池诚一，《ベトナム日本町の考古学》，东京：高志书院，2003，第66页，图5之12。

23. 爱知县埋藏文化财センター，《吉田城遗迹》第25图251，1992，此转引自大桥康二，前引《中国磁器の影响で作られた肥前磁器の赤壁赋文钵》，第229页。

24. 长崎市教育委员会，《唐人屋敷迹十善寺地区コミュニティ住宅建设に伴う埋藏文化财发掘调查报告书》，长崎：长崎市教育委员会，2001，第34页，图29之11。

25. 东京都埋藏文化财センター，《汐留遗迹Ⅳ第3分册》第3图4，2006，此转引自大桥康二，前引《中国磁器の影响で作られた肥前磁器の赤壁赋文钵》，第234页及第241页。

26. Sheaf and Kiburn, *The Hatcher Porcelain Cargoes* (Oxford: Phaidon and Christie's, 1988), p. 39, pl. 44.

27. Sten Sjostrand, *The Wanli Shipwreck and its Ceramic Cargo* (Malaysia: Ministry of Culture, Art and Heritage Malasia, 2007), pp. 268-269.

28. 故宫博物院编，《清顺治康熙朝青花瓷》，北京：紫禁城出版社，2005，第254页，图160及第493页，图318。

29. Christiaan J. A. Jörg, *A Selection from the Collection of Oriental Ceramics* (The Netherlands: Jan Menze van Diepen Stichting, 2002), pp. 88-89.

30. 前引《卷起千堆雪——赤壁文物特展》，第100页。

31. 赖毓芝，《文人与赤壁——从赤壁赋到赤壁图像》，第258页。

32. 安辉浚，《李宁と安坚——高丽と朝鲜时代の绘画》，收入《世界美术大全集》东洋编11朝鲜王朝，东京：小学馆，1999，第96页，图11-12。

33. 梨花女子大学校博物馆，《梨花女子大学校创立100周年纪念博物馆新筑开馆图录》，梨花女子大学出版部，1990，第87页，图96。此承蒙学棣卢宣妃的教示，谨致谢意。

34. 板仓圣哲，《日本绘画中的赤壁形象》，收入《卷起千堆雪——赤壁文物特展》，第264页。

35. 《寄赠记念柴田コレクション展（Ⅲ）》，佐贺县立九州陶磁文化馆，1993，图44。

36. 有田町史编纂委员会，《有田町史古窑编》，有田町，1978，图版120之4，标本属Ⅲ期，即1650—1690之间。本文依据大桥康二后出的论述将标本年代定于17世纪50至70年代。参见：大桥康二，《赤壁赋の意匠》，《目の眼》，1988年10期，第74页。

37. Sten Sjostrand, *The Wanli Shipwreck and its Ceramic Cargo*, p. 120, no. 964.

38. 大桥康二，前引《中国磁器の影响で作られた肥前磁器の赤壁赋文钵》，图是笔者所拍摄。

39. 大桥康二，《赤壁赋の意匠》，第77页图4；《有田町史 古窑编》，图版299之4。

40. 大桥康二，前引《中国磁器の影响で作られた肥前磁器の赤壁赋文钵》，第235页。

41. 近世陶磁研究会，《江户时代における年代の判る罹灾资料——中国陶磁と肥前陶磁の共伴资料を中心に——》，佐贺县：近世陶磁研究会，2020，第169页，图22之5。此一资料承蒙大桥康二先生的教示，谨致谢意。

42. 张柏主编，《中国出土瓷器全集》3・河北省，北京：科学出版社，2008，图240。

43. 上引两件永乐压手杯均收藏于故宫博物院，彩图参见：故宫博物院编，《孙瀛洲的陶瓷世界》，北京：紫禁城出版社，2003，第347页，图1、2。

44. 孙瀛洲，《元明清瓷器的鉴定》，原载《文物》，1965年11期，收入《孙瀛洲的陶瓷世界》，第376页。

45. 滋贺县立陶艺の森，《近江やきものがたり》10，《陶说》675，2009，第57-58页。

46. 金田真一编著，《"钦古堂龟佑着陶器指南"解说》，东京：里文出版，1984，第31页。

47. 谢明良，《关于"河滨遗范"》，《故宫文物月刊》432期，2019年3月，第96-107页。

48. Spriggs, "Red Cliff Bowls of the Late Ming Period," *Oriental Art*, 1961-4, p. 187, fig. 20; 彩图见：Daisy Lion- Goldschmint，濑藤璎子等译，《明の陶磁》，京都：骎々堂出版株式会社，1982，第205页。

49. Spriggs, "Red Cliff Bowls of the Late Ming Period," *Oriental Art*, 1961-4, p. 187, fig.19; 彩图参见：http://culture-et-debats.over-blog.com/article-25540718.html (2010/12/2)，此承蒙学棣李欣苇代为上网搜寻所得，谨致谢意。

50. Spriggs, "Red Cliff Bowls of the Late Ming Period," 1961-4, p. 183, fig. 1.

51. T. Volker, *Porcelain and the Dutch East India Company* (Leiden, 1954), p. 31.

52. Spriggs, "Red Cliff Bowls of the Late Ming Period," 1961-4, p.186.

关于"龙牙蕙草"

1. 张柏主编，《中国出土瓷器全集・河北卷》，北京：科学出版社，2008，第182页。

2. 唐俊杰，《关于修内司窑的几个问题》，《文物》，2008年12期，封三之1。

3. 长广敏雄，《样式またはスタイルについて》，原载《华道》26-2，1964，收入同氏《中国美术论集》，东京：讲谈社，1984，第60-68页。

4. 谢明良，《高丽青瓷纹样和造型的省思——从"原型""祖型"的角度》，《台湾大学美术史研究集刊》，47，2019，第1-74页。

5. 谢明良，《中国陶瓷剔划花装饰及相关问题》，原载《台湾大学美术史研究集刊》，38期，2015，收入《陶瓷手记》3，台北：石头出版股份有限公司，2015，第67-69页。

6. 长广敏雄，《东西洋の装饰意匠と文样》，原载《世界考古学大系》16卷，1962，后收入同氏《中国美术论集》，东京：讲谈社，1984，第104页。里格尔的该一名著由长广氏日译题名《美术样式论》，东京：座右宝刊行会，1942，1970年由岩崎美术社改订出版，于日本发行。

7. 长广敏雄，《汉代の连续波状文——いわゆる流云文——》，原载《东方学报》京都第一册，

1931，后收入上引《中国美术论集》，第175-176页。

8. 水野清一、长广敏雄，《云冈石窟装饰的意义》，收入《云冈石窟》第四卷·第七洞本文，京都：京都大学人文科学研究所，1952，第14页。

9. 胜部明生等，《唐草文の世界—西域からきた圣なる文样》，奈良：奈良县立橿原考古研究所附属博物馆，1987，第30页。不过，同书第14页同时指明中国的希腊式半棕叶唐草纹是出现于5世纪的北魏期石窟。

10. 杰西卡·罗森（Jessica Rawson），《莲与龙 中国纹饰》，上海：上海书画出版社，2019年译自1984年英文版，第27页；山本忠尚等，《唐草文の系谱》，收入《法隆寺とシルクロード仏教文化》，奈良：法隆寺，1989，第171页；《葡萄唐草文の世界—シルクロードからの赠り物—》，爱知县：高滨市やきものの里かわら美术馆，2005，第6页。

11. 官治昭，《バーミヤーン石窟の塑造唐草纹》，收入《展望アジアの考古学——樋口隆康教授退官记念论集》，东京：新潮社，1983，第575-588页；官治昭，《バーミヤーン遥かなり——失われた仏教美术の世界》，东京：日本放送协会，2002，第211-215页。

12. 如：立田洋司，《唐草文样世界を驱けめぐる意匠》，东京：讲谈社，1997；林良一，《东洋美术の装饰文样植物文篇》，京都：同朋社，1992；胜部明生等，前引《唐草文の世界——西域からきた圣なる文样》；以及中野彻，《唐草文の流れ》，收入大阪市立美术馆编，《隋唐の美术》，东京：平凡社，1978，第258-263页。

第三章　外销瓷篇

"碎器"及其他——17至18世纪欧洲人的中国陶瓷想象

1. 谢明良，《晚明时期的宋官窑鉴赏与"碎器"的流行》，原载：刘翠溶等编，《经济史、都市文化与物质文化》第三届国际汉学会议论文文集，台北："中研院"历史语言研究所，2002，后收入谢明良，《贸易陶瓷与文化史》，台北：允晨文化，2005，第361-381页。

2. 三上次男，《南スペインの旅》，收入同氏编，《陶磁贸易史研究》三上次男著作集2，东京：中央公论美术出版社，1988，第295-302页。阿尔卡沙巴发现的白瓷是装饰着浮雕莲瓣的碗残片，清晰彩图可参见同氏，《陶磁の道纪行Ⅱ》，镰仓：三上登美子，1994，第74页图右。从彩图看来应属北宋早期景德镇窑制品，详参见：龟井明德，《北宋早期景德镇窑的外销》，收入：上海博物馆编，《中国古代白瓷国际学术研讨会论文集》，上海：上海书画出版社，2005，第357-365页。另外，该白瓷莲瓣纹碗残片口沿釉上可见库非体字（kufic）虹彩（Lustre）装饰，此可说明该白瓷碗是先传入中东地区，经加饰虹彩后再携入西班牙。

3. 前田正明等，《ユーロッパ宫廷陶磁の世界》，东京：角川书店，2006，第13-14页。Ulrich Schmidt et al., *Porzellan aus China und Japan: Die Porzellangalerie der Landgrafen von Hessen-Kassel, Staatliche Kunstsammlungen Kassel* (Berlin: Reimer, 1990), pp. 215-218.

4. 朱伯谦，《龙泉窑青瓷》，台北：艺术家出版社，1998，第275页，图261。原报告参见：南京市文物保管委员会（李蔚然），《南京中华门外明墓清理简报》，《考古》1962年9期，第470-478页。

5. Rose Kerr and Luisa E. Mengoni, *Chinese Export Ceramics* (London: Victoria and Albert Museum, 2011), p. 81.

6. Michael Flecker, "The Bakau Wreck: an Early Example of Chinese Shipping in Southeast Asia," *The International Journal of Nautical Archaeology*, 30.2 (2001), p. 228.

7. Francesco Morena, *Dalle Indie Orientali alla corte di Toscana: Collezioni di arte cinese e giapponese a Palazzo Pitti* (Firenze-Milano; Giunti Editore S. p. A., 2005). 这笔资料承蒙德国柏林亚洲艺术博物馆（Musuem für Asiatische Kunst）王静灵研究员的教示并提供彩图，意大利文相关内容则是倚赖学棣沈以琳（Pauline d'Abrigeon）的中译。谨致谢意。应予留意的是，埃及苏丹Q'a it-Baj是以百年前的中国古瓷赠送洛伦佐·美第奇。

8. 小林太市郎，前引《支那と佛兰西美术工艺》，第46页。

9. Heyd W., *Geschichte des Levanthandels im Mittelalter* (Stuttgart, 1897), Ⅱ, p. 618, 此参见：A. I. Spriggs, "Oriental Porcelain in Western Paintings 1450-1700," *T.O.C.S.*, vol. 36 (1965), p. 74. Eva Ströber（滨西雅子译），《ドレスデン宫殿の中国磁器フェルディナンド・デ・メディチから1590に赠られた品々》，《ドレスデン国立美术馆展—世界の镜》エッセイ篇，东京：日本经济新闻社，2005，第34页。

10. Lightbown, R. W., "Oriental Art and the Orient in Late Renaissance and Baroque Italy, " *Journal of the Warburg and Courtauld Institutes*, 32 (1969), pp. 231-232.

11. Eva Ströber，前引《ドレスデン宫殿の中国磁器：フェルディナンド. デ. メディチから1590年に赠られた品々》，第36-37页。

12. 龟井明德，《明代华南彩釉陶をめぐる诸问题》，第339-354页；《明代华南彩釉陶をめぐる诸问题·补遗》，第355-374页。两文均收入同氏著，《日本贸易陶磁史の研究》，京都：同朋社，1986，第339-374页。

13. 张天泽（姚楠、钱江译），《中葡早期通商史》，香港：中华书局香港分局，1988，第38-39页；张星烺，《中西交通史料汇编》，台北：世界书局版，1969，第385-386页。

14. 文德泉（Manuel Teixeira），《中葡贸易中的瓷器》，收入：吴志良主编，《东西方文化交流——国际学术研讨会论文选》，澳门：澳门基金会，1994，第207-208页。

15. Luisa Vinhais, Jorge Welsh eds., *Kraak Porcelian* (London: Jorge Welsh Books, 2008), pp. 52-53.

16. William R. Sargent, *Treasures of Chinese Export Ceramics from the Peabody Essex Museum* (Massachusetts: Peabody Essex Museum, 2012), pp. 101-103.

17. 王耀庭主编，《故宫书画图录》，台北：台北故宫博物院，2004，第39页，图17。

18. 若桑みどり，《圣母像の到来》，东京：青土社，2008，第340-341、368、375页。

19. ダントルコール（d 'Entrecolles）著，小林太市郎译注、佐藤雅彦补注，《中国陶瓷见闻录》"东洋文库"第363册，东京：平凡社，1979，第242-243页。

20. 所谓玛丽亚观音一名，初见于大正十四年（1892）刊、永山时英《切支丹史料集》，据此可知此一名称乃系近代学者的命名。参见越中哲也，《长崎文化考其の一》，《长崎纯心大学博物馆研究》，第7辑，1999，第7页，此转引自若桑みどり，前引《圣母像の到来》，第335页。

21. 李明著（郭强等译），《中国近事报道（1687-1692）》，郑州：大象出版社，2004，第146页。

22. 陆明华，《明清皇家瓷质祭器研究》，《上海博物馆集刊》5，1990，第 139-149 页；铁源等，《清代官窑瓷器史》贰，北京：中国画报出版社，2012，第 473-476 页。

23. 鄂尔泰等，《国朝宫史》，北京：古籍出版社，1987，第 390-394 页。另外，意大利传教士利国安（Giovanni Laureati, 1666-1727）也说皇帝使用黄瓷，参见：矢泽利彦编译，《中国の医学と技术》イエズス会七书简等，东京：平凡社，1977，东洋文库 301，第 24-25 页。

24. Eva Ströber, *La Maladie de Porcelaine: East Asian Porcelain from the Collection of Augustus the Strong* (Edition Leipzig, 2001), pl. 45. 登录帐所见古德文碎器记事承蒙学棣王静灵中译，谨致谢意。

25. Christiaan J. A. Jörg, *Chinese Ceramics in the Collection of the Rijksmusuem Amsterdam* (Amsterdam: Philip Wilson, 1997), pl. 267.

26. 宋应星（钟广言注释），《天工开物》，香港：中华书局香港分局，1978，第 199 页。

27. 木村康一（陈华洲译），《中国之制陶技术》，收入：《天工开物之研究》，台北：中华丛书委员会，1956，第 158-159 页。

28. ダントルコール（d'Entrecolles），前引《中国陶瓷见闻录》，第 172-173 页。

29. 蓝浦（爱宕松男译注），《景德镇陶录》I，东京：平凡社，1987，东洋文库 464，卷六《镇仿古窑考》，第 241-243 页。

30. ダントルコール（d'Entrecolles），前引《中国陶瓷见闻录》，第 173 页。

31. Christiaan J. A. Jörg, op. cit., pl. 130.

32. R. L. Hobson, *Chinese Pottery and Porcelain* (New York: Dover Publications, Inc., 1976), pl. 90.

33. 故宫博物院编，《清代宫廷绘画》，北京：文物出版社，1992，图 42。关于围屏美人图的定名参见：杨新，《胤祯围屏美人图探秘》，《故宫博物院院刊》，2011 年 2 期，总 154 期，第 6-23 页。

34. *Chinese and Japanese Ceramics & Works of Art* (Amsterdam: Sotheby's, 2000), p. 59, no. 331.

35. 前田正明，《タイルの美》西洋篇，东京：TOTO 出版，1992，第 36-39 页。

36. 黑江高明，《ガラスの文明史》，横滨：春风社，2009，第 206 页。

37. 浜本隆志，《"窗"の思想史 日本とヨーロッパの建筑表象论》，东京：筑摩书房，2011，第 82 页。

38. ルイ・グロデッキ（Louis Grodecki）著（黑江光彦译），《ロマネスクのステンドグラス》，东京：岩波书店，1987，第 46 页及第 47 页，图 31。

39. テオフィルス（Theophilus）著（森洋译编），《ざまざまの技能について》，东京：中央公论美术社，1996，卷 2，第 79-116 页。

40. 黑江高明，前引《ガラスの文明史》，第 207 页。

41. Irene Netta, *Vermeer's World: an Artist and his Town* (Munich; New York: Prestel, 2004), p. 26.

42. Irene Netta, *Vermeer's World: an Artist and his Town*, p. 29.《在敞开的窗边读信的少女》画面人物角色的厘定，参见卜正民（Timothy Brook）著（黄中宪译），《维米尔的帽子：从一幅画看全球贸易》，台北：远流出版事业股份有限公司，2009，第 77 页。不过，卜正明将画面桌上克拉克青花瓷的造型视为 Klapmuts，并据此与画中主角头戴的荷兰宽沿毡帽帽式进行附会的做法并不正确。按俗称的 Klapmuts 是指带宽折沿的深腹钵，而画面桌上的内盛果物的青花盘却是大敞口盘。荷兰东印度公司曾多次要求购买这款宽沿深钵，如 1629 年由巴达维亚发给

台湾的备忘录就请求购买 1000 件的 Klapmutssen（Klapmuts），而荷兰人定制器形的样本，经常是在台湾用辘轳所旋成的木样。详见 T. Volker 著（前田正明译），《磁器とオランダ连合东インド会社（8）》，《陶说》320，1979，第 53-57 页。

43. Jan ven Campen and Titus Eliëns (eds.), *Chinese and Japanese Porcelain for the Dutch Golden Age* (Zwolle: Waanders Uitgevers; Amsterdam: Rijksmusuem Amsterdam, 2014), p. 204, fig. 12.

44. T. Volker 撰（前田正明译），《磁器とオランダ连合东インド会社（5）》，《陶说》316，1979，第 73 页；张天泽（桃楠等译），《中葡早期通商史》，香港：中华书局香港分局，1988，第 135-1 36 页。

45. Jean-Paul Desroches, *Treasures of the San Diego* (Manila: National Museum fo the Philippines, 1996), p. 313, cat. 72, 73.

46. Colin Sheaf and Richard Kiburn, *The Hatcher Porcelain Cargoes: the Complete Record* (Oxford: Phaidon, 1998), p. 40, pl. 45, 46.

47. 三上次男等著，《トプカプ・サライ・コレクション　中国陶磁》，东京：平凡社，1974，图 28。

48. 斋藤菊太郎，《吴须赤绘—南京赤绘》陶磁大系 45，东京：平凡社，1976，第 114 页，图 42。彩图参见：NHK プロモーション编，《乾山の芸术と光琳》，东京：NHK プロモーション，2007，第 56 页，图下。另外，类似构图的四曲碟可参见：Hin-Cheung Lovell, ed., *Transitional Wares and Their Forerunners* (Hong Kong: The Oriental Ceramic Society of Hong Kong, 1981), p. 177, pl. 151.

49. ルイ・グロデッキ（Louis Grodecki），前引《ロマネスクのステンドグラス》，第 65 页，图 52。

50. 朝鲜王朝《雪岫外史》和《林园经济志》中的碎器记事，详参见：方炳善，《조선후기 백자 연구》，서울：일지사，2000，第188页注43及第243页注64。

51. 李圭景（五洲），《五洲书种全部》，서울特别市：东国文化社，檀纪4292年，第 1150 页，第 1163 页。

52. 大槻干郎解说，《八种画谱》，京都：美术出版社 + 美乃美，1999。

53. 第 3 回江户遗迹研究大会，《江户の陶磁器》资料编，东京：江户遗迹研究会，1990，第 181 页，图 103。

54. 牧田谛亮编，《策彦入明记の研究・上》，京都：法藏社，1955，第 78 页："嘉靖十八年八月十日"条、第 89 页："嘉靖十八年九月二十三日"条、第 92 页："嘉靖十八年十月朔旦条"、第 152 页："嘉靖十九年十月七日"条、第 155 页："嘉靖十九年十一月十二日"条、第 157 页："嘉靖十九年十二月二日"条、第 164 页："嘉靖十九年十二月二、六日"条、第 193 页："嘉靖二十年五月二日"条等。

55. 牧田谛亮编，前引《策彦入明记の研究・上》，第 78 页。

56. 福冈市教育委员会，《都市计划道路博德站筑港线关系埋藏文化财调查报告 I》博德、福冈市埋藏文化财调查报告书第 183 集，福冈：福冈市教育委员会，1988，卷头图版 3 之 5，第 124-128 页。另，川添昭二编，《东アジア国际都市——博德》よみがえる中世 1，东京：平凡社，1988，第 135 页，图下右。

57. 河野良浦，《荻出云》，东京：平凡社，1989，日本陶磁大系 14，彩图 34。

58. 松尾信裕，《大坂住友铜吹所迹》，《季刊考古学》75 号，2001，第 79 页，图 25。另，铃木裕子，《清朝陶磁の国内の出土状况—组成を中心に—》，《贸易陶磁研究》19，1999，第 44 页图 1 之 7。

59. 佐贺县立九州岛陶磁文化馆，《将军家への献上锅岛—日本磁器の最高峰—》，九州岛：佐贺县立九州岛陶磁文化馆，2006，第 68 页，图 66。

60. 九州岛近世陶磁学会，《九州岛陶磁の编年》，佐贺县：九州岛近世陶磁学会，2000，第 30 页。

61. 谢明良，前引《晚明时期的宋官窑鉴赏与“碎器”的流行》，第 376 页。

62. 小林太市郎，《乾山京都篇》，全国书房，1948，第三章《乾山の教养》，第 70-105 页。

63. 佐藤雅彦等，《乾山古清水》日本陶磁全集 28，东京：中央公论社，1975，图 48。

64. 京都国立博物馆编，《京烧—みやこの匠と技—》，京都：京都国立博物馆，2006，第 292 页对图 63 的解说。

65. 富本宪吉，《仁清、乾山の陶法》，《世界陶磁全集》5·江户篇·中，东京：河出书房，1956，第 231-232 页。

66. 斋藤菊太郎，前引《吴须赤绘—南京赤绘》，第 114-115 页。

67. 满冈忠成，《乾山》日本陶磁大系 24，东京：平凡社，1989，第 106 页。

68. 佐藤雅彦，前引《乾山古清水》，第 67 页对图 48 的解说。

69. 例子极多，如本世纪初荒川正明《鸣滝、乾山窑址出土の磁器—乾山烧の唐样に关する一考察》，《出光美术馆研究纪要》7，2001，第 169 页；或稍后京都国立博物馆编，前引《京烧—みやこの意匠と技—》，第 292 页对图 63 的解说。但遗憾的是，这些冰裂纹说的执笔者均未引用 20 世纪 70 年代斋藤菊太郎的学术论断或 50 年代富本宪吉的观察，所以容易让人误认是执笔者自身的创见。

70. 计成著（陈植注释），《园冶注释》，台北：明文书局版，1982，第 123-124 页、第 180-181 页、第 189-190 页。

71. 乾山《山居图》扇面图版见于：《乾山妙迹谱》，聚乐社，1940，本文是引自小林太市郎，前引《乾山京都篇》，第 23 页图上。该扇面详细的出版情况可参见：五岛美术馆学艺课编，《乾山の绘画》，东京：五岛美术馆，1982，第 60 页，K-22。

72. 艾殊仁编，《李渔随笔全集》，成都：巴蜀书社，1997，第 142 页。

73. 大庭修，《江户时代における唐船持渡书の研究》关西大学东西学术研究所研究丛刊 1，吹田：关西大学出版部，1981 二版，第 243 页。

74. R. L. ウィルソ、小笠原佐江子，《尾形乾山—全作品とその系谱—》1·图录篇，东京：雄山阁，1992，第 37 页，图 46。

75. 佐藤雅彦等，前引《乾山古清水》，图 53。

76. *Chinese Ceramics and Works of Art* (New York: Sotheby's, 2000), p. 77, no. 108.

77. Miho Museum 等，《乾山——幽邃と风雅の世界》，Miho Museum 等，2004，第 130 页，图 109。由于乾山曾师事御室烧名工野村仁清，而仁清的作品则有不少是于透明的开片釉上彩绘梅花的例子，所以也不排除乾山的灵感是得自对于仁清陶艺作品的观察。

78. Eva Ströber，《欧洲的宜兴紫砂壶》，收入《紫玉暗香》，南京：江苏文艺出版社，2008，

第 152 页。

79. Eva Ströber，前引《ドレスデン宮殿の中国磁器：フェルディナンド・デ・メディチから 1590 年に贈られた品々》，第 36-37 页。

关于金珐琅靶碗

1. 京都国立博物馆编，《魅惑の清朝陶磁》，京都：京都国立博物馆等，2013。

2. 细川护贞，《金珐琅の辿った道》，《陶说》389，1985 年 8 月，第 14-15 页。以及同氏，《目迷五色》，东京：中央公论社，1992，第 176-177 页，"嘉庆 白磁马上杯"的解说。

3. 尾野善裕，《"金珐琅"と呼ばれた器》，《王朝文化の华 阳明文库名宝展 宫廷贵族近卫家の一千年》，NHK 等，2012，第 194-196 页。

4. 尾野善裕，《うらんだ—のやちむん"金珐琅"》，《京都国立博物馆だより》176，2012；《清朝官窑と近世日本》，《陶说》728，2013 年 11 月，第 22-23 页。

5. 藤冈了一，《明初金珐琅禽钮高足杯》，《世界陶磁全集》元明，东京：河出书房，1955，第 299 页，图 95 "解说"。

6. 长谷部乐尔，《金彩凤凰钮盖高足杯》，《世界陶磁全集》清，东京：小学馆，1983，第 282 页，图 294 "解说"。

7. 尾野善裕，《金珐琅高足杯》，前引《魅惑の清朝陶磁》第 212 页，图 123 "解说"及前引《清朝官窑と近世日本》，第 22 页。

8. 中国第一历史档案馆藏，微卷编号 061-312-567。另见：中国第一历史档案馆等，《清宫瓷器档案全集》卷一，北京：中国画报出版社，2008，第 19-21 页。

9. 朱家溍选编，《养心殿造办处史料辑览》第一辑·雍正朝，北京：紫禁城出版社，2003，《前言》，第 5 页。

10. 冯明珠主编，《乾隆皇帝的文化大业》，台北：台北故宫博物院，2002，第 183 页，图 V-19；施静菲，《日月光华 清宫画珐琅》，台北：台北故宫博物院，2012，图 128。

11. 中国第一历史档案馆藏，微卷 Box.No.147，第 434-435 页。

12. 中国第一历史档案馆藏，微卷 Box.No.150，第 400-401 页。

13. 李毅华编，《故宫珍藏康雍乾瓷器图录》，香港：大业公司，1989，第 84 页，图 67。

14. 天津博物馆编，《天津博物馆藏瓷》，北京：文物出版社，2012，图 168。

15. 中国第一历史档案馆等，前引《清宫瓷器档案全集》卷一，第 56 页及第 111 页。

16. 冯先铭等，《清盛世瓷选粹》，北京：紫禁城出版社，1994，第 175 页，图 19。

17. 清室善后委员会，《故宫物品点查报告》8 册，北京：线装书店，2002，第 26 页。此承蒙台北故宫博物院余佩瑾研究员的教示，谨致谢意。另外，线图则是陈卉秀助理依据余氏所提供的彩图摹绘而成，谨致谢意。

18. 中国玉器全集编辑委员会编，《中国玉器全集》秦·汉—南北朝，香港：锦年国际有限公司，1994，图 266。

19. 故宫博物院、首都博物馆，《盛世风华：大清康熙御窑瓷》，北京：北京出版社，2015，第 129 页。

20. 冯先铭、耿宝昌主编，《故宫博物院藏清盛世瓷选粹》，北京：紫禁城出版社，1994，第 92 页、

图 54，第 91 页、图 53。

21. 笔者摄自展场。

22. John Ayers, *The Baur Collection: Chinese Ceramics* (Genève: Collections Baur, 1968), pl. 268.

23. 冯先铭、耿宝昌主编，前引《故宫博物院藏清盛世瓷选粹》，第 78 页，图 39。

24. 陈葆真，《康熙皇帝的生日礼物与相关问题之探讨》，《故宫学术季刊》，30 卷 1 期，2012，第 1-53 页。

25. 王健华主编，《故宫博物院藏宜兴紫砂》，北京：紫禁城出版社，2007，第 209 页，图 122。

26. 尾野善裕，前引《清朝官窑と近世日本》，第 23-24 页；京都国立博物馆编，前引《魅惑の清朝陶磁》，第 13-15 页。

27. 中国第一历史档案馆藏，微卷编号 061-313-567；《清宫瓷器档案全集》卷一，第 21 页。应予留意的是，雍正三年（1725）赏暹罗国的对象列表亦见"磁胎烧金珐琅有盖靶碗六件"，见前引《清宫瓷器档案全集》卷一，第 26-27 页。

28. 冲绳县立图书馆编，《历代宝案》校订本第 3 册，二集，卷十四之十二号文，冲绳县教育委员会，1993，第 554 页。

29. 中国第一历史档案馆藏，微卷编号 064-77-556；《清宫瓷器档案全集》卷一，第 56 页。

30. 京都国立博物馆编，前引《魅惑の清朝陶磁》，第 54 页，图 38。转引原报告见：知念隆博等，《冲绳县立埋藏文化财センター调查报告书第 32 集真珠道迹—首里城迹真珠道地区发掘调查报告书（I）—》，冲绳县立埋藏文化财センター，2006。

31. Christie's, *Fine Chinese Ceramics and Works of Art*, 中国瓷器及工艺精品 (King Street, 8 November 2016), p. 27, pl. 29.

32. 京都国立博物馆编，前引《魅惑の清朝陶磁》，第 54 页，图 39。转引原报告见：新垣力，《冲绳出土の清朝陶磁》，《冲绳埋文研究》1，冲绳县立埋藏文化财センター，2003；仲座久宜等，《冲绳县立埋藏文化财センター调查报告书第 58 集中城御殿迹—县营首里城公园中城御殿迹发掘调查报告书（2）—》，冲绳县立埋藏文化财センター，2011。

33. 冯先铭等，前引《清盛世瓷选粹》，第 177 页，图 21。

34. 永竹威，《锅岛》，收入《世界陶磁全集》8，东京：小学馆，1978，第 221 页；矢部良明，《染付と色绘磁器》，收入：《染付と色绘磁器》新编名宝日本の美术，18，东京：小学馆，1991，第 139-140 页；矢部良明，《献上物の美》，收入《锅岛》日本陶磁全集 25，东京：中央公论社，1996，第 56 页；尾野善裕，前引《清朝官窑と近世日本》，第 24 页。

35. 大桥康二，《将军家献上の锅岛、平户、唐津》，收入：佐贺县立九州岛陶磁文化馆，《将军家献上の锅岛、平户、唐津—精巧なるやきもの—》，佐贺县：佐贺县立九州岛陶磁文化馆，2012，第 177-207 页。

36. 锅岛藩窑研究会，《锅岛藩窑——出土陶磁に见る技と美の变迁》，佐贺市：锅岛藩窑研究会，2002，第 257 页，图 12-21。

37. 今泉元佑，《锅岛》日本陶磁大系 21，东京：平凡社，1990，图 27。

38. 宫田俊彦，《琉球・清国交易史——二集《历代宝案》の研究》，东京：第一书房，1984，第 27-28 页。

39. 宫城荣昌，《琉球使者の江户上り》，东京：第一书房，1982，第 111-113 页。

40. 谢明良，《记故宫博物院所藏的伊万里瓷器》，原载《故宫学术季刊》14卷3期（1997），收入：《贸易陶瓷与文化史》，台北：允晨文化，2005，第137-169页。

第四章　朝鲜半岛陶瓷篇

高丽青瓷纹样和造型的省思——从"原型""祖型"的角度

1. "原型""祖型"的概念较常见于考古学领域的陶瓷分类，如：上原真人，《古代末期における瓦生产体制の变革》，《古代研究》，13、14，1978，第1-110页，或尾野善裕，《モデルとコピーの视点からみた古濑户と中国陶磁》，《贸易陶磁研究》，12，1992，第69-81页。但也有不同的称谓和定义，如将本文"原型"径称为"模仿型"，并将本文"祖型"称为"原型"之例，后者参见：伊野近富，《原型、模仿型による平安京以后の土器样相》，《中近世土器の基础研究》，Ⅴ，1989，第123-132页；《原型として贸易陶磁とその模仿型について》，《贸易陶磁研究》，12，1992，第1-8页。

2. *Soontaek Choi-Bae, Seladon-Keramik der Koryŏ-Dynastie 918-392* (Köln: Museum für Ostasiatische Kunst der Stadt Köln, 1984), pp. 48-49.

3. 长谷部乐尔，《高丽の陶磁》陶磁大系29，东京：平凡社，1977，图33、34。

4. 谢明良，《定窑白瓷概说》，收入台北故宫博物院编辑委员会编，前引《定窑白瓷特展图录》，第10-11页。上引文所提到河北省定州市北宋太平兴国二年（977）静志寺塔基出土相近造型的定窑白瓷碗，彩图可参见张柏主编，《中国出土瓷器全集3：河北》，北京：科学出版社，2008，图86。另外，日本京都国立博物馆也收藏了一件尺寸相对较小、风格一致，被该馆厘定为12至13世纪的定窑白瓷印花碗，图参见京都国立博物馆，《京都国立博物馆藏品图版目录：陶磁．金工编》，京都：便利堂，1987，第28页，图87；彩图见国立历史民俗博物馆，《陶磁器の文化史》，千叶县：国立历史民俗博物馆振兴会，1998，第105页，图38。个人认为该印花白瓷碗的年代亦应上溯北宋早期。不过，承蒙深圳望野博物馆阎焰馆长的教示，内蒙古辽代上京窑曾出土类似的标本，谨记于此，待日后查证。

5. 谢明良，《耀州窑遗址五代青瓷的年代问题——从所谓"柴窑"谈起》，原载《故宫学术季刊》，16卷2期，1998，后收入同氏，《中国陶瓷史论集》，台北：允晨文化，2007，第55-77页。

6. 内蒙古文物考古研究所（孙建华等），《巴林右旗床金沟5号辽墓发掘报告》，《文物》，2002年3期，第62页，图24。

7. *Margaret Medley, Metalwork and Chinese Ceramics* (Percival David Foundation of Chinese Art School of Oriental & African Studies University of London, 1972)；杰西卡·罗森（Jessica Rawson）撰，吕成龙译，《中国银器和瓷器的关系（公元600-1400年）——艺术史和工艺方面的若干问题》，《故宫博物院院刊》，1986年4期，第32-36页；杰西卡·罗森（Jessica Rawson）撰，郑善萍译，《中国银器对瓷器发展的影响》，收入杰西卡·罗森（Jessica Rawson）撰，孙心菲等译，《中国古代的艺术与文化》，北京：北京大学出版社，2002，第258-278页。

8. 卢连成，《中国青铜时代金属和工艺——打锻、锤揲法考察》，《陕西历史博物馆馆刊》，第3辑，

996，第 3-10 页。

9. 中野彻，《金工》，收入大阪市立美术馆编，《隋唐の美术》，东京：平凡社，1978，第 192-198 页。

10. 辽宁省文物考古研究所（万雄飞等），《阜新辽萧和墓发掘简报》，《文物》，2005 年 1 期，第 37 页图 7 及第 41 页图 15。

11. 关于定窑覆烧技法的出现年代，以往有诸说，但可归纳为：A. 北宋中期说，B. 北宋中晚期说，C. 北宋晚期说等三种说法。A 说见：冯先铭（1982），收入中国硅酸盐学会编，《中国陶瓷史》，北京：文物出版社，1982，第 233-234 页；秦大树等（2013），《定窑的历史地位及考古发掘新收获》，收入《定窑·优雅なる白の世界 窑址发掘成果展》，大阪市立东洋陶磁美术馆，2013，第 60 页。B 说见：谢明良，《定窑白瓷概说》，收入《定窑白瓷特展图录》，台北：台北故宫博物院，1987，第 12 页。C 说见：关口广次，《定窑の覆烧について》，收入：蓑丰，《白磁》中国の陶磁 5，东京：平凡社，1998，第 134-137 页。看来，20 世纪 80 年代由冯先铭所提示之定窑覆烧技法乃是出现于北宋中期，流行于北宋后期的说法，至今仍然有效。

12. 郑良谟（李炳瓒译），《干支铭を通して见た高丽后期象嵌青磁の编年》，《东洋陶磁》，22，1992-94，第 30 页。

13. 李钟玟（片山まび译），《朝鲜半岛初期青磁の分类と编年》，《东洋陶磁》，34，2004-2005，第 87-113 页。

14. 张起熏，《窑道具からみた韩国初期青磁窑迹の相対编年》，收入大阪市立东洋陶磁美术馆编，《高丽陶磁の诞生》，大阪：大阪美术振兴协会，2004，第 88-99 页。

15. 大阪市立东洋陶磁美术馆编集，《特别展 "高丽青磁——ヒスイのきらめき"》，大阪市：大阪市立东洋陶磁美术馆，2018，图 197。

16. 谢明良，《院藏两件汝窑纸槌瓶及相关问题》，收入《陶瓷手记》，台北：石头出版，2008，第 3-15 页。

17. 玻璃纸槌瓶的年代和产地可参见：谷一尚，《中国出土の单把手广口ガラス瓶—11 世纪初头におけるイスラム·ガラスの中国流入—》，《冈山市オリエント美术馆研究纪要》7，1988，第 105 页；安家瑶，《试探中国近年出土的伊斯兰早期玻璃器》，《考古》1990 年 12 期，第 1121 页。

18. 相关讨论可参见：李喜宽，《汝州张公巷窑的年代与性质问题探析》，《故宫博物院院刊》，2013 年 3 期，第 20-38 页。

19. 由水常雄，《香水瓶 古代からアール·デコ·モードの时代まで》，东京：二玄社，1995，第 25-34 页。

20. 扬之水，《玻璃瓶与蔷薇水》，《文物天地》，2002 年 6 期，第 58-62 页。

21. 南京市考古研究所（祁海宁等），《南京大报恩寺遗址塔基与地宫发掘简报》，《文物》，2015 年 5 期，第 40 页。

22. 池田温，《丽宋通文の一面—进奉、下赐品をめぐって—》，收入《三上次男博士颂寿记念东洋史·考古学论集》，东京：三五堂，1979，第 23-53 页。不过，该文认为高丽进奉品中的"缾二只"是陶瓷一事颇可疑。从整体文意看来，所进奉的两只瓶应是金器。

23. 如野守健，《高丽陶磁の研究》，东京：清闲社，1944，第 66-85 页；崔淳雨，《韩国出土

の宋代陶磁》，收入《世界陶磁全集》12·宋，东京：小学馆，1977，第 292-294 页；金允贞，《高丽时代遗迹出土宋代青白瓷의 현황과 특징》，《야외고고학》，16，2013，第 91-119 页。

24. "朝鲜总督府编"，《朝鲜古迹图谱》，第八册·高丽青瓷，"朝鲜总督府"，1928；国立清州博物馆，《韩国出土中国磁器特别展》，清州：国立清州博物馆，1989；国立大邱博物馆，《우리 문화속의 중국도자기》，大邱：国立大邱博物馆，2004；国立中央博物馆，《국립중앙박물관 소장 중국도자》，首尔：国立中央博物馆，2007。

25. 南秀雄，《円山里窑迹と开城周辺の青磁资料》，《东洋陶磁》，22，1992-94，第 113-117 页；谢明良，《记唐恭陵哀皇后墓出土的陶器》，原载《故宫文物月刊》，279 期，2006，后收入《中国陶瓷史论集》，台北：允晨文化，2007，第 172-189 页。

26. 如吉良文男将黄海南道円山里二号窑等窑址出土的花形盘的器形渊源追溯自中国北方耀州窑同式标本（见同氏，《高丽青磁史への一视点》，收入《东洋陶磁史—その研究の现在—》，东京：东洋陶磁学会，2002，第 252 页。）就本文原型和祖型的观点而言，这类流行于中国南北许多瓷窑的时尚器式之祖型有较大可能来自金、银等金属器。

27. 关于《宣和奉使高丽图经》所载和高丽翡色青瓷相类的"汝州新瓷器"的窑别所指，可参见：谢明良，《北宋官窑研究现状的省思》，收入：《陶瓷手记》2，台北：石头出版，2012，第 209 页。

28. 关于《宣和奉使高丽图经》载高丽青瓷模仿"定器制度"是指定窑器式而非制作器物的规定法式一事，可参见：金允贞，《12 세기 고려청자에 보이는 宋·金代定窑자기의 영향과 의미》，《야외고고학》，29，2017，第 39-70 页；以及李喜宽，《고려청자와 "定器制度"》，《陶艺研究》26，2017，第 33-66 页。

29. 李喜宽，《高丽睿宗与北宋徽宗——十二世纪初期的高丽青瓷与汝窑、北宋官窑》，《故宫学术季刊》，31 卷 1 期，2013，第 65-115 页。

30. 金允贞，《12 세기 고려청자에 보이는 宋·金代 定窑 자기의 영향과 의미》，《야외고고학》，29（2017），第 39-70 页；金允贞，《12 세기 고려청자 蟠龙纹의 图像의 특징과 연원》，《미술사학》35，2018.2，第 7-38 页。

31. 如李喜宽，前引《高丽睿宗与北宋徽宗——十二世纪初期的高丽青瓷与汝窑、北宋官窑》，第 88-89 页及第 115 页，图 53-55。

32. 张广立，《宋陵石雕纹饰与〈营造法式〉的"石作制度"》，收入中国考古学研究编辑委员会编，《中国考古学研究——夏鼐先生考古五十年纪念论文集》，北京：文物出版社，1986，第 254-280 页。

33. 谢明良，《院藏两件汝窑纸槌瓶及相关问题》，收入《陶瓷手记——陶瓷史思索和操作的轨迹》，台北：石头出版社，2008，第 8 页。国立中央博物馆，《마음을 담은 그릇 ,신안 香炉》，首尔：国立中央博物馆，2008，第 81 页。

34. 关于高丽青瓷熏炉与《营造法式》的比对，请见：谢明良，《高丽青瓷纹样和造型的省思——从"原型""祖型"的角度》，收入《Ceramics: A Reflection of Asian Culture（도자기로 보는 아시아 문화）》，리앤원 국제학술강연회 논문집 2009-2018（Lee & Won 国际学术研讨会论文集）（Seoul: Lee & Won Foundation, 2018），第 615 页。另外，清凉寺汝窑狮形薰炉与《高丽图经》及《营造法式》同类图像的比对可以参见：陈洁、冯泽洲，《汝窑与"类汝瓷"研究二题》，收入中国古陶瓷学会编，《汝窑瓷器与鲁山窑瓷器研究》，北京：故宫出版社，

2017，第 94-96 页，该文另指出清凉寺汝窑鸳鸯熏炉、坐龙熏炉与《营造法式》所载雕木作制度图样的类似性，但均未涉及高丽青瓷同式熏炉。

35. 高丽青瓷和清凉寺窑址狮形熏炉造型比对，可参见：李喜宽，前引《고려청자와"定器制度"》，第 55-57 页。

36. 大阪市立东洋陶磁美术馆编，《定窑·优雅なる白の世界——窑址发掘成果展》（神奈川县：株式会社アサヒワールド，2013），第 152-156 页，图 31-33。另外，关于定窑"尚食局"铭文标本的年代可参见：黄信，《论定窑"尚食局"款瓷器的分期问题》，《中原文物》，2019 年 4 期，第 40-48 页。

37. 郑银珍，《定窑と高丽青磁——"尚药局"铭高丽青磁盒をめぐって》，收入：前引《定窑·优雅なる白の世界——窑址发掘成果展》，第 243-245 页。

38. 郑良谟等，《高丽陶瓷铭文》，首尔市：国立中央博物馆，1992，第 42 页，图 32。

39. 谢明良，《有关"官"和"新官"款白瓷官字涵义的几个问题》，原载《故宫学术季刊》，5 卷 2 期，1987，收入《中国陶瓷史论集》，台北：允晨文化，2007，第 79-118 页。

40. 吉林大学边疆考古研究中心（王星中等），《吉林省敦化市双胜村元代窖藏》，《边疆考古研究》，7，2008，彩版 13 之 3。

41. 大阪市立东洋陶磁美术馆编集，《定窑·优雅なる白の世界——窑址发掘成果展》，神奈川：株式会社アサヒワールド，2013，第 142 页，图 6；秦大树等，《定窑涧磁岭窑区发展阶段初探》，《考古》，2014 年 3 期，第 91 页，图 18。

42. 林屋晴三编，《安宅コレクシヨン东洋陶磁名品图录》，高丽编，东京：日本经济新闻社，1980，图 132。

43. 谢明良，《定窑札记——项元汴藏樽式炉、王镛藏瓦纹篮和乾隆皇帝藏定窑瓶子》，原载《故宫文物月刊》，377，2014.8，补订后收入《陶瓷手记》3，台北：石头出版股份有限公司，2015，第 80-81 页。

44. 许雅惠，《宋代复古铜器风之域外传播初探——以十二至十五世纪的韩国为例》，《台湾大学美术史研究集刊》，32，2012，第 115 页，及第 148 页，图 4。

45. 许雅惠，同前引《宋代复古铜器风之域外传播初探——以十二至十五世纪的韩国为例》，第 116 页及第 131-132 页；许雅惠，《〈至大重修宣和博古图录〉的版印特点与流传》，《古今论衡》，18，2008，第 76-96 页。

46. 河南省文物考古研究所编，《汝窑和张公巷窑出土瓷器》，北京：科学出版社，2008，第 67 页。

47. 蔡乃武，《昆山片玉 中国陶瓷文化巡礼》，杭州：浙江摄影出版社，2015，第 112-117 页。

48. 中国社会科学院考古研究所等，《南宋官窑》，北京：中国大百科全书出版社，1996，第 43 页图 36 之 3、4 及彩版 5。

49. 长广敏雄（邓惠伯译），《什么是美术样式》，《美术研究》，1980 年 4 期，第 61 页。

50. 宫菌和禧，《唐代における地方での贡献物の调达状况》，《九州岛共立大学纪要》，第 19 卷 1 号，1985，第 23-24 页及第 27 页。

51. 蔡玫芬，《官府与官样——浅论影响宋代瓷器发展的官方要素》，收入：《千禧年宋代文物大展》，台北：台北故宫博物院，2000，第 327 页。另外，关于陶瓷"官样"铭的讨论可参见：谢明良，《有关"官"和"新官"款白瓷官字涵义的几个问题》，原载《故宫学术季刊》，5 卷 2 期，

1987，后收入：《中国陶瓷史论集》，台北：允晨文化，2007，第 94-96 页。

52. 徐松，《宋会要辑稿》，北京：中华书局，1957，崇儒七之六〇。

53. R. L. Hobson, *A Catalogue of Chinese and Porcelain in the Collection of Sir Parcival David* (London: The Stourton Press, 1934), p. 39.

54. 小山富士夫，《支那青磁考（一）》，《陶器讲座》2，东京：雄山阁，1935，第 18 页图 5。

55. 谢明良，《台湾海域发现的越窑系青瓷及相关问题》，原载《台湾史研究》，11 卷 2 期，2005，后收入《贸易陶瓷与文化史》，台北：允晨文化，2005，第 298 页；以及河南省文物考古研究所编，《北宋皇陵》，郑州市：中州古籍出版社，1997，第 6-8 页及第 10 页。

56. 陈万里，《越器图录》，上海：中华书局，1937，图 40。

57. 根津美术馆编，《唐磁》，东京：根津美术馆，1988，第 64 页图 25、第 113 页图 1 以及第 109 页图 87 之 25 的说明。

58. 慈溪市博物馆编，《上林湖越窑》，北京：文物出版社，2002，第 210 页图 98 之 8、第 211 页图 98 之 1、2、3、4、6、7 以及第 207 页"附录一"。

59. 浙江省文物考古研究所等编，《寺龙口越窑址》，北京：文物出版社，2002，第 368 页。

60. 胡仔，《渔隐丛话》后集，卷十一，台北：台湾商务印书馆，1986，《四库全书》集部四一九，诗文评类，年代不详，第 453 页。

61. 王洙，《地理新书》，台北：集文书局，1985，金明昌抄本，第 46 页。另外，最早指出这点的人可能是宿白，参见宿白，《白沙宋墓》，北京：文物出版社，1957，第 86 页。另可参见杨宽，《中国古代陵寝制度史研究》，台北：谷风出版社版，1987，第 59 页。

62. 宫崎市定，《二角五爪龙について》，石田博士古稀记念事业会，《石田博士古稀记念论文集》，东京：东洋文库，1965，第 472 页。

63. 庞朴，《火历钩沉》，《中国文化》，创刊号，1979，第 17-18 页。

64. 蔡玟芬，前引《官府与官样——浅论影响宋代瓷器发展的官方因素》，第 335 页注 (44)。

65. 谢明良，《略谈对蝶纹》，原载《故宫文物月刊》，260，2004，增删后收入《陶瓷手记》，台北：石头出版股份有限公司，2008，第 135 页。另外，宋代笺纸对蝶纹可参见：何炎泉主编，《宋代花笺特展》，台北：台北故宫博物院，2017，第 58-59 页，图 4，蔡襄《致通理当世屯田尺牍》。

66. 高丽青瓷博物馆编，《강진 사당리 고려청자》，康津：高丽青瓷博物馆，2016，第 42 页，图 29。相关讨论见：李喜宽，《고려시기의 越窑风 双蝶纹·双凤纹青瓷와 관련된 몇 가지 문제》，《야외고고학》，第 28 号，2017.3，第 45 页，图 8 ～ 10。

67. 矢部良明，《晩唐五代の陶磁にみる五轮花の流行》，《MUSEUM：东京国立博物馆美术志》，300 号，1976，第 21-33 页。

68. 就个人见闻所及，时代最早的纪年六花口盘见于河北省定州市北宋太平兴国二年（977）静志寺塔塔基出土的定窑制品。值得一提的是，静志寺塔塔基出土的同一器式的定窑白瓷盘，既有呈五花，也有呈六花者，说明了此时正是五花口过渡到六花口的转型期，但六花口碗盘要到 11 世纪才流行。

69. 谢明良，《金银扣陶瓷及其有关问题》，原载《故宫文物月刊》，38，1986，改订后收入前引《陶瓷手记》，第 172-173 页。

70. 小林仁，《北宋汝窑青磁水仙盆に关する考察》，收入：大阪市立东洋陶磁美术馆编集，《特别展台北故宫博物院——北宋汝窑青磁水仙盆》，大阪：大阪市立东洋陶磁美术馆，2016，第144页。

71. 定窑白瓷水仙残片流入网拍市场，最近的纸本介绍可参见：路杰，《新发现的定窑椭圆形四足水仙盆标本》，《文物天地》，2019年1期，第100-101页。

72. Boris Marshak 著（毛铭译），《突厥人、粟特人与娜娜女神》，桂林市：漓江出版社，2016，第21-49页。

73. 冯先铭，《定窑》中国陶瓷全集9，京都：上海人民美术出版+美乃美，1981，第164页。

朝鲜时代陶瓷杂识

1. 《世界陶磁全集》9·李朝，东京：小学馆，1980，第24页。

2. 斋藤菊太郎，《庆陵出土の陶磁盘の解明：十一世纪の北宋官窑、定窑及び林东窑白磁と高丽青磁》，《东洋陶磁》，1，1974，第45-46页。

3. 关于扁壶的讨论可参见：孙机，《说“柙”》，《文物》1980年10期，第81页；黄盛璋，《关于壶的形制发展与名称演变考略》，《中原文物》1983年2期，第22-26页；孙机，《江陵凤凰山汉墓简文“大柙”考实》，《文物》1986年11期，第48-51页。

4. 朝鲜半岛出土的中国陶瓷可参见：国立清州博物馆，《韩国出土中国磁器特别展》，国立清州博物馆，1989；国立大邱博物馆，《中国陶磁器（Chinese Ceramics in Korean Culture）》，国立大邱博物馆，2004。六朝陶瓷主要见于百济故地，相关论文不少，如三上次男，《汉江地域发见の四世纪越州窑青磁と初期百济文化》，《朝鲜学报》81，1976，第357-380页；门田诚一，《百济出土の两晋南朝青磁と江南地域葬礼の相关的研究》，收入同氏，《古代东アジア地域相の考古学的研究》，东京：学生社，2006，第185-204页。资料性介绍可参见：赵胤宰，《略论韩国百济故地出土的中国陶瓷》，《故宫博物院院刊》2006年2期，第88-113页。至于高句丽出土例可参见：耿铁华等，《集安高句丽陶器的初步研究》，《文物》，1984年1期，第60页；早乙女雅博，《高句丽东山洞壁画古坟出土の青磁狮子形烛台》，收入：饭岛武次编，《中华文明の考古学》，东京：同成社，2014，第319-331页。

5. 大韩民国文化财管理局编（永岛晖臣慎译），《武宁王陵》，首尔三和出版社+东京学生社，1974；三上次男，《百济武宁王陵出土の中国陶磁とその历史的意义》，《古代东アジア史论集》下，东京：吉川弘文馆，1978，第157-191页。

6. 董峰，《国内城中新发现的遗迹和遗物》，收入耿铁华等编，《集安博物馆 高句丽研究文集》，延吉市：延边大学出版社，1993，第193页，图3之10、11。

7. 耿铁华等，前引《集安高句丽陶器的初步研究》，第56页图1之2。

8. 如原报告书和魏存成所主张的3世纪末之前说（魏存成，《高句丽四耳展沿壶的演变及有关的几个问题》，《文物》，1985年5期，第81页）；绪方泉和东潮的3世纪后期说（东潮，《高句丽考古学研究》〔东京：吉川弘文馆，1997〕，第409页及第426页图74编年表）；或董峰的3世纪末至4世纪初说（董峰，前引《国内城中新发现的遗迹和遗物》，第197页）；以及乔梁的西汉时期，个别单位年代在高句丽建国之前说（乔梁，《高句丽陶器的编年与分期》，《北方文物》，1999年4期，第33页）。

9. 孙颢,《集安地区遗址出土高句丽陶器研究》,《边疆考古研究》,14,2013,第229-245页;《集安地区墓葬出土高句丽陶器研究》,收入:吉林大学边疆考古研究中心编,《庆祝魏存成先生七十岁论文集》,北京:科学出版社,2015,第158-172页。

10. 魏存成,前引《高句丽四耳展沿壶的演变及有关的几个问题》,第82页。

11. 金元龙等编,《世界陶磁全集》17·韩国古代,东京:小学馆,1979,第32页图20。

12. 关于朝鲜时代粉青沙器印花纹饰技法问题,曾获得大阪市立东洋陶磁美术馆研究课郑银珍学艺员和小林仁代理学艺课长的教示,谨致谢意。

13. 关于六朝陶瓷所见滚筒(roulette)滚压装饰技法的渊源及其可能受古罗马陶器影响的讨论,可参见:谢明良,《中国古代铅釉陶的世界》,台北:石头出版社,2014,第26-30页。

第五章　杂记

关于"河滨遗范"

1. 小林太市郎,《东洋陶磁鉴赏录》中国篇,京都:便利堂,1950,第136-138页。

2. 傅振伦,《柳宗元赞美饶州瓷器》,《河北陶瓷》,1991年3期,第48页。

3. (清)朱琰,《陶说》,台北:台湾商务印书馆,1956,第53-54页。另,尾崎洵盛,《陶说注解》,东京:雄山阁,1981,则列举《新唐书·地理志》贡瓷还包括河北道邢州巨鹿郡、江南道越州,指摘朱说有误(第444页)。

4. 陈万里,《我对于耀瓷的基本认识》,《文物参考资料》,1955年4期,第74页;商剑青,《耀窑撷遗》,《文物参考资料》,1955年4期,第75-78页;傅振伦,《跋宋德应侯庙碑记两通》,原载《文献》,15辑,1983,收入同氏《中国古陶瓷论丛》,北京:中国广播电视出版社,1994,第165-168页;李毅华等,《窑神碑记综考》,《中国古陶瓷研究》创刊号,1987,第46-70页转第43页。

5. 李毅华等,前引《窑神碑记综考》,第60-61页。

6. 傅振伦,前引《跋宋德应侯庙碑记两通》,第165页。

7. 陈万里,《鹤壁集印象》,《文物参考资料》,1957年10期,第57页。

8. 李毅华等,前引《窑神碑记综考》,第52-53页所辑清嘉庆二十一年(1816)《重修窑神庙碑记》。

9. (宋)李昉等编,《文苑英华》,卷五三〇。另见:谢明良,《乾隆的陶瓷鉴赏观》,原载《故宫学术季刊》,21卷2期,2003,收入《中国陶瓷史论集》,台北:允晨出版,2007,第260页。

10. 中国第一历史档案馆编,《英使马戛尔尼访华档案史料汇编》,北京:国际文化出版社,1996,第57页所收乾隆五十八年八月十九日《为请于浙江等口通商贸易断不可行事给英国王的敕谕》。

11. 余佩瑾,《品鉴之趣——十八世纪的陶瓷图册及其相关的问题》,《故宫学术季刊》,22卷2期,2014,第133-166页。

12. 见西周前期"史墙盘"铭文,详参见:小南一郎,《天命と德》,(京都)《东方学报》第64册,1992,第38页,以及同氏《古代中国天命と青铜器》,京都:京都大学学术出版会,2006,第192页。

13. 如清太祖努尔哈赤（1559-1626）在 1616 年宣布建立后金王朝就以天命为年号（1616-1626），与明朝竟逐天命归属，在此之前 1612 年至 1615 年之间多次出现的夜空虹光（北极光）也被操作成是天命即将转移的预兆，此参见：魏斐德（Frederic E. Wakeman, Jr.），《洪业——清朝开国史》，南京：江苏人民出版社，1992，第 49 页。

14. 王泛森，《权力的毛细管作用》，台北：联经出版社，2013，第 354 页。

15. 斋藤菊太郎，《古染付祥瑞》陶磁大系 44，东京：平凡社，1972，第 110 页图 42。

16. 陈万里，《瓷器与浙江》，北京：中华书局，1946，香港神州图书公司再版，第 54-55 页。

17. 小山富士夫，《支那青磁考（二）》，收入《陶器讲座》第叁卷，东京：雄山阁，1935，第 59 页依据中尾万三曾在万松岭采集得到此类"河滨遗范"铭标本等线索而主张大维德藏品或属修内司官窑。另外，北宋说见：冯先铭，《宋代瓷器发展的几个问题》，收入：《冯先铭古陶瓷论文集》，香港：紫禁城出版社、两木出版社，1987，第 287 页；元代说见：Margearet Medley, *Yüan Porcelain & Stoneware* (London: Faber and Faber, 1974), p. 67.

18. 浙江省轻工业厅等编，《龙泉青瓷》，北京：文物出版社，1966，第 124 页图 9 说明；任世龙，《龙泉青瓷的类型与分期》，《中国考古学会第三次年会论文集 1981》，北京：文物出版社，1984，第 122-123 页；朱伯谦，《龙泉窑の起源と早期の制品の特征》，《出光美术馆馆报》，39，1982，第 47 页。

19. 龟井明德，《草创期龙泉窑青磁の映像》，《东洋陶磁》，19，1989-92，第 15 页。

20. 浙江省博物馆编，《浙江纪年瓷》，北京：文物出版社，2000，图 206。

21. 永乐家陶工作品和生平参见：河原正彦，《江户后半期的京烧作家—仁阿弥、保全、龟佑など—》，收入《世界陶磁全集》6，东京：小学馆，1975，第 269-271 页。特别是参照了十六代永乐善五郎，《永乐家の代々》，收入：《永乐善五郎"源氏五十四帖と历代展"》，朝日新闻社，1988，第 195-209 页；清水实，《三井家传来永乐の陶磁器—了全、保全、和全—》，收入：三井记念美术馆，《永乐の陶磁器—了全、保全、和全—》，东京：三井记念美术馆，2006，第 100-111 页的分期方案和论考。

陶瓷史上的金属衬片修补术——从一件以铁片修补的排湾人古陶壶谈起

1. 任先民，《台湾"排湾族"的古陶壶》，《"中研院"民族学研究所集刊》，9，1960，第 165-166 页。

2. 任先民，前引《台湾"排湾族"的古陶壶》，第 166 页及第 260 页；撒古流·巴瓦瓦隆，《祖灵的居所》，屏东：文化园区管理局，2006，第 190 页。

3. 笠原政治编，《台湾原住民映像——浅井惠伦摄影集》，台北：南天书局，1995，第 150 页，图 116。

4. Joanna Bird, "An Elaborately Repaired Flagon and other Pottery from Roman Cremation Burials at *Farley Heath,*" Surrey Archaeological Collections, 97 (2013), pp. *153-155.*

5. *Regina Krahl et al., Chinese Ceramics in the To*pkapi Saray Museum, Istanbul, I (London: Sotheby's Publications, 1986), p. 292, pl. 211.

6. 龟井明德编，《カラコルム遗迹出土陶瓷器调查报告书》，第 2 册，东京：专修大学文学部アジア考古学研究室，2009，第 99 页，图 24 之 3。

7. 龟井明德编，前引《カラコルム遗迹出土陶瓷器调查报告书》，第 2 册，第 98 页。

8. 绍兴县文物管理委员会（方杰），《浙江绍兴缪家桥宋井发掘简报》，《考古》1964 年 11 期，图版肆之 1。

9. 内蒙古自治区文物考古研究所等，《包头燕家梁遗址发掘报告》下，北京：科学出版社，2010，彩版 158。

10. 《2016 年 "5.18 国际博物馆日" 主会场特展——"梦幻契丹"》，网址：http://nmgbwy.com/zldt/1306.jhtml（检索日期 2016/10/11）及《内蒙古多伦小王力沟辽墓》，网址：http://www.ccrnews.com.cn/index.php/Pingxuantuijie/content/id/59638.html（检索日期 2016/10/11）。不过，正式发掘报告：内蒙古文物考古研究所等（盖之庸等），《内蒙古多伦县小王力沟辽代墓葬》，《考古》2016 年 10 期，第 55-80 页未载录。

11. 杭州市园林文物局等，《含英咀华两宋名窑瓷器》，杭州：杭州市园林文物局等，2016，第 47 页。

12. 北京市文物研究所编，《北京出土文物》，北京：北京燕山出版社，2005，第 177 页图 205。

13. 故宫博物院古陶瓷研究中心编，《故宫博物院藏古陶瓷资料选粹》，卷二，北京：紫禁城出版社，2005，第 185 页图 161。

14. 吉林省文物考古研究所等（何明等），《吉林永吉查里巴粟末靺鞨墓地》，《文物》，1995 年 9 期，第 44 页图 43。

15. 安家瑶，《中国的早期玻璃器皿》，《考古学报》，1984 年第 8 期，第 413-448 页；清楚图版参见：辽宁省博物馆，《辽宁省博物馆》中国博物馆丛书 3，北京：文物出版社，1983，图 70。

16. 徐有榘《林园经济志》记事请参见：方炳善，《조선후기 백자 연구》，서울：일지사，2000，第 187 页。

17. 国立海洋文化遗产研究所编著，《바닷속 유물, 빛을 보다：수중발견신고유물 도록（海中遗物，见光：水中发现申报遗物图录）》，首尔：디자인문화，2010。承蒙台湾大学艺术史所博士生卢宣妃帮忙阅读韩文，谨致谢意。

18. 铃木裕子，《民俗资料の贸易陶磁の壶—东京都の资料の绍介—》，收入：饭岛武次编，《中华文明の考古学》，东京：同成社，2014，第 468-479 页，图见：第 474 页图 25。

19. 山西省考古研究所等（李海龙等），《吕梁环城高速高石区阳石村墓地与车家湾墓地发掘简报》，《三晋考古》第四辑，下，上海：上海古籍出版社，2012，第 419 页图 27。

20. 简荣聪，《台湾盘碟艺术》，台北县：台北县立莺歌陶瓷博物馆，2001，第 160 页。

21. 永青文库等，《细川家伝来 幻の茶陶名品展》，东京：每日新闻社，1978，图 18。另外，该茶碗是细川三斋（1563-1645 年）遗物一事，见于《御家名物之大概》，详参见：大河内定夫，《近世の大名茶の汤における染付について》，《金鲵丛书》9，第 469 页。

22. 根津美术馆学艺部编集，《井户茶碗—战国武将が憧れたうつわ—》，东京：根津美术馆，2013，第 58 页图 30。

23. 谢明良等，《台湾博物馆藏历史陶瓷研究报告》，台北：台湾博物馆，2007，第 43-45 页。

24. 高木文，《纪州德川家藏品展现目录》，德川侯爵家，1927，图 213。

25. 茶道资料馆，《东南アジアの茶道具》，京都：茶道资料馆，2002，第 35 页图 29。

26. 李子宁，《殖民主义与博物馆——以日据时期台湾 "总督府" 博物馆为例》，《台湾省立博

物馆年刊》，40，1997，第 241-273 页。

《人类学玻璃版影像选辑·中国明器部分》补正

1. 连照美主编，《人类学玻璃版影像选辑》，台北：台湾大学出版中心，1998。其中，第三部分"中国明器"撰述人也是由主编担纲。

2. 宫本延人，《厦门行记事》，《南方土俗》5 卷 1、2 号，1938，第 63-64 页；神田喜一郎等，《厦门大学文化陈列所 中国明器の保管》，《博物馆研究》11 卷 11 号，1938，第 2 页。

3. 宫本延人，《厦门大学文化陈列所の明器その他の标本に就て》，《考古学杂志》，29 卷 5 期，1939，第 65 页。

4. 郑德坤编著，《厦门大学文学院文化陈列所所藏 中国明器图谱》，厦门：厦门大学文学院，1935。

5. 徐州博物馆（吕健）等，《江苏徐州黑头山西汉刘慎墓发掘简报》，《文物》2010 年 11 期，第 25 页图 14。

6. 中国社会科学院考古研究所编著，《陕县东周秦汉墓》，北京：科学出版社，1994，图版 74 之 1。

7. 陕西省考古研究所汉陵考古队编，《中国汉阳陵彩俑》，西安：中国陕西旅游出版社，1992，图 47 等。

8. 小杉一雄等，《会津八一 コレクション：中国汉唐美术展》，东京：每日新闻社，1974，图 31。

9. 小杉一雄等，前引《会津八一 コレクション：中国汉唐美术展》，图 42 左。

10. 原田淑人，《增补汉、六朝の服饰》，东京：东洋文库，1967，第 125 页及图版 45。

11. 林巳奈夫编，《汉代の文物》，京都：京都大学人文科学研究所，1976，第 48-52 页；孙机，《汉代物质文化资料图说》，北京：文物出版社，1991，第 232 页。

12. 洛阳区考古发掘队，《洛阳烧沟汉墓》，北京：科学出版社，1959，图版 38、39。

13. 中国科学院考古研究所洛阳发掘队（陈久恒等），《洛阳西郊汉墓发掘报告》，《考古学报》1963 年 2 期，图版陆之 1-4。

14. 河南省文化局文物工作队（郭建邦），《河南新安古路沟汉墓》，《考古》1966 年 3 期，图版伍之 11。

15. 河北省文物研究所等（徐海峰等），《河北省深州市下博汉唐墓地发掘报告》，收入：河北省文物研究所编，《河北省考古文集》，北京：燕山出版社，2001，图版 8 之 1。

16. 小杉一雄等，前引《会津八一 コレクション：中国汉唐美术展》，图 28。

17. 彩图引自：深圳博物馆等编，《盛世侧影：河南博物院藏汉唐文物精品》，北京：文物出版社，2016，第 20 页图 14 左。

18. 孙机，前引《汉代物质文化资料图说》，第 231 页，图 57 之 13。

19. 河南省文物考古研究所等（陈彦堂等），《河南省泌阳新客站汉墓群发掘简报》，《华夏考古》1994 年 3 期，第 19 页，图 8 之 1。

20. 《文物》1962 年 1 期，封面。彩图参见：《日中文化交流协议缔结 40 周年纪念 特别展"三国志"》，东京：东京国立博物馆等，2019，第 73 页，图 21。

21. 河南省文化局文物工作队（郭建邦），前引《河南新安古路沟汉墓》，第 133 页，图 1。

22. 东京国立博物馆,《东京国立博物馆图版目录中国陶磁篇 I》,东京:东京美术,1988,第 34 页,图 126。

23. 内蒙占自治区博物馆文物工作队编,《和林格尔汉墓壁画》,北京:文物出版社,1978,第 118 页。

24. 俞伟超,《东汉佛教图像考》,《文物》1980 年 5 期,第 69-70 页。

25. 贾峨,《说汉唐间百戏中的"象舞"——兼谈"象舞"与佛教"行像"活动及海上丝路的关系》,《文物》1982 年 9 期,第 53-60 页。

26. 中国科学院考古研究所编著,《辉县发掘报告》,北京:科学出版社,1956,第 60 页及图版叁陆之 1-4。

27. 旅顺博物馆等（刘俊勇）,《辽宁新金县花儿山汉代贝墓第一次发掘》,《文物资料丛刊》4,1981,第 81 页,图 18。

28. 刘敦愿,《夜与梦之神的鸱鸮》,收入同氏《美术考古与古代文明》,台北:允晨文化,1994,第 125-148 页。

29. 高浜侑子,《汉时代に见られる鸱鸮形容器について》,《中国古代史研究》7,1997,第 139 页。

30. 南阳市文物工作队（刘新）,《南阳市环卫处汉墓发掘简报》,《中原文物》1994 年 1 期,第 103 页,图 2 之 4。

31. 中国科学院考古研究所洛阳发掘队（陈久恒等）,前引《洛阳西汉墓发掘报告》,图版陆之 12。

32. 河南省文化局文物工作队（安金槐等）,《河南禹县白沙汉墓发掘报告》,《考古学报》1959 年 1 期,图版捌之 11。

33. 新乡市博物馆（赵争鸣）,《河南新乡五陵村战国西汉墓》,《考古学报》1990 年 1 期,第 121 页,图 17 之 13。

34. 陕西省考古研究所,《白鹿原汉墓》,西安,三秦出版社,2003,图版 24 之 3。

35. 杉本宪司,《中国古代の犬》,《森三树三郎博士颂寿记念东洋学论集》,京都:朋友书店,1979,第 235-252 页。

36. 洛阳区考古发掘队,前引《洛阳烧沟汉墓》,图版拾玖之 6。

37. 河南省文物局文物工作队（安金槐等）,前引《河南禹县白沙汉墓发掘报告》,图版参之 3。

38. 河南省文物局文物工作队（贾峨）,《河南荥阳河王水库汉墓》,《文物》1960 年 5 期,第 63 页,图 6 之 4。

39. 河南省文物局文物工作队（贺官保）,《河南新安铁门镇西汉墓葬发掘报告》,《考古学报》1959 年 2 期,图版贰之 8。

40. 洛阳区考古发掘队,前引《洛阳烧沟汉墓》,图版贰拾之 1。

41. 洛阳区考古发掘队,前引《洛阳烧沟汉墓》,图版贰拾之 5。

42. 纪南城凤凰山一六八号汉墓发掘整理组,《湖北江陵凤凰山一六八号汉墓发掘简报》,《文物》1975 年 9 期,第 6 页,图 7。

43. 湖北省博物馆（管维良）,《宜昌前坪战国两汉墓》,《考古学报》1976 年 2 期,第 133 页,图 22 之 5 及图版柒之 4。

44. 东京国立博物馆,前引《东京国立博物馆图版目录中国陶磁 I》,第 29 页,图 105。

45. 张勇,《豫北汉代陶灶》,《中原文物》2007 年 5 期,第 84 页图 22;第 85 页图 23。

46. 河南省文物考古研究所等（赵青等）,《巩义市北窑湾汉晋唐五代墓葬》,《考古学报》

1996 年 3 期，图版拾壹之 4。

47. 洛阳市文物工作队（朱亮等），《洛阳市东郊两座魏晋墓的发掘》，《考古与文物》1993 年 1 期，第 31 页图 4 之 2。

48. 从图片观察可知，《选辑》第 194 页图 231 右和第 234 页图 275 左为同一件作品，即均是俑 2。

49. 洛阳市文物工作队（商春芳），《洛阳北郊西晋墓》，《文物》1992 年 3 期，第 39 页图 13。

50. 郑州市文物考古研究所，《巩义芝田晋唐墓葬》，北京：科学出版社，2003，图版 12 之 2。

51. 小杉一雄等，前引《会津八一　コレクション：中国汉唐美术展》，图 47。

52. 中国社会科学院考古研究所河南第二工作队（赵芝荃等），《河南偃师杏园村的两座魏晋墓》，《考古》1985 年 8 期，第 731 页，图 17 之 5。

53. 洛阳市文物工作队（朱亮等），前引《洛阳市东郊两座魏晋墓的发掘》，第 35 页，图 10 之 3。

54. 洛阳市文物工作队（朱亮等），前引《洛阳市东郊两座魏晋墓的发掘》，第 35 页，图 10 之 2。

55. *Berthold Laufer*, Chinese Clay Figures (Chicago: Field Museum of Natural History, 1914), pp. 197-200.

56. 小林太市郎，《汉唐古俗と明器土偶》，京都：一条书房，1947，第 193-195 页。

57. 此类铠甲俑出土于墓室入口处的例子有：河南省偃师杏园村墓（M34）、巩义市仓西墓（M40）、洛阳谷水墓（M4）等西晋墓。详见：谢明良，《从阶级的角度看六朝墓葬器物》，原载《台湾大学美术史研究集刊》5，1998，收入《六朝陶瓷论集》，台北：台湾大学出版中心，2006，第 427-428 页。

58. 杨泓，《中国古兵器论丛》，北京：文物出版社，1980，第 36-37 页。

59. 河南省文化局文物工作队第二队（蒋若是等），《洛阳晋墓的发掘》，《考古学报》1957 年 1 期，图版叁之 7。

60. 中国社会科学院考古研究所河南第二工作队（赵芝荃等），前引《河南偃师杏园村的两座魏晋墓》，第 729 页，图 13 之 3。

61. 洛阳市文物工作队（朱亮等），前引《洛阳市东郊两座魏晋墓的发掘》，第 37 页，图 13 之 1。

62. 河南省文化局文物工作队第二队（蒋若是等），前引《洛阳晋墓的发掘》，图版叁之 1。

63. 河南博物院，《河南古代陶塑艺术》，郑州：大象出版社，2004，第 235 页，图 88。

64. 郑州市文物考古研究所，前引《巩义芝田晋唐墓葬》，图版 50 之 1。

65. 南阳市文物考古研究所（乔同宝等），《河南南阳市东关晋墓发掘简报》，《华夏考古》2006 年 1 期，第 23 页，图 9 之 1。

66. 山西省博物馆，《太原圹坡北齐张肃俗墓文物图录》，北京：中国古典艺术出版社，1958，第 6 页。

67. 河北省博物馆等（郑绍宗），《河北曲阳发现北魏墓》，《考古》1972 年 5 期，图版拾壹之 1。

68. 洛阳市文物工作队（赵春青），《洛阳孟津晋墓、北魏墓发掘简报》，《文物》1991 年 8 期，第 59 页，图 33。

69. 洛阳博物馆（黄明兰），《洛阳北魏元邵墓》，《考古》1973 年 4 期，图版拾贰之 1。

70. 室山留美子，《北朝隋唐墓の人头、兽头兽身像の考察 - 历史的、地域的分析 -》，《大阪市立大学东洋史论丛》13（2003），第 95-148 页。

71. Mary H. "Fong, Tomb-Guardian Figurines: Their Evolution and Iconography", *George kuwayama, ed., Ancient Mortuary Tradition of China Papers on Chinese Ceram*ics Funerary Sculpture (Los

Angles: Far Eastern Art Council, Los Angles County Museum of Art, 1991), p. 89, fig. 10.

72. 杨泓，前引《中国古兵器论丛》，第 51-57 页。

73. 郑州市文物考古研究院等（郝红星等），《河南省储备局四三一处国库唐墓发掘简报》，《中原文物》2008 年 3 期，彩版一之 2。

74. 洛阳市文物工作队（任广等），《洛阳市关林唐墓（C7M1526）发掘简报》，《中原文物》2008 年 4 期，封内图 3；周立等，《中国洛阳出土唐三彩全集》，郑州：大象出版社，2007，第 90 页及第 262 页。

75. 洛阳市文物考古研究（陈谊等），《洛阳唐代王雄诞夫人魏氏墓发掘简报》，《华夏考古》2018 年 3 期，第 15-29 页，另可参见谢明良，《中国古代铅釉陶的世界》，台北：石头出版股份有限公司，2014 年，第 91 页。

76. 松本荣一，《敦煌画の研究》，东京：东方文化学院东京研究所，1937，图像篇第 434 页。

77. 洛阳市文物工作队（廖子中），《洛阳北郊唐颍川陈氏墓发掘简报》，《文物》1999 年 2 期，第 43 页，图 3 之 3、4。

78. 王绣，《魅力洛阳·河洛地区文物考古成果精华》，郑州：大象出版社，2005，第 81 页。

79. 河南省文物局，《河南省南水北调工程考古出土文物集萃（一）》，北京：文物出版社，2009，第 148 页。

80. 台湾历史博物馆编辑委员会，《台湾历史博物馆典藏目录·文物篇Ⅱ》，台北：台北历史博物馆，1998，第 42 页，图 419。

81. 洛阳第二文物工作队（吴业恒等），《洛阳王城大道（IM2084）发掘简报》，《文物》2005 年 8 期，第 57 页图 14。

82. 洛阳市文物工作队（马毅强等），《河南孟津县大杨树村唐墓》，《考古》2007 年 4 期，图版捌之 7。

83. 洛阳市文物工作队（俞凉亘等），前引《河南洛阳市关林 1305 号唐墓的清理》，图版肆之 1。

84. 台北历史博物馆编辑委员会，前引《台北历史博物馆典藏目录·文物篇Ⅱ》，第 56 页，图 588。

85. 河南省博物院，《河南古代陶塑艺术》，郑州：大象出版社，2005，第 283 页，图 149。

86. 谢明良，《希腊美术的东渐？——从河北献县唐墓出土陶武士俑谈起》，原载《故宫文物月刊》15 卷 7 期，1997，收入《贸易陶瓷与文化史》，台北：允晨文化，2005，第 383-398 页；邢义田，《赫拉克利斯（Heracles）在东方》，收入荣新江等编，《中外关系史——新史料与新问题》，北京：科学出版社，2004，第 15-47 页。

87. 周立等，前引《中国洛阳出土唐三彩全集》上，第 76、108 页等。

88. 洛阳市文物工作队（俞凉亘等），前引《河南洛阳市关林 1305 号唐墓的清理》，图版肆之 2。

89. 洛阳市第二文物工作队（吴业恒等），《洛阳王城大道唐墓（IM2084）发掘简报》，《文物》2005 年 8 期，第 57 页，图 13。

90. 洛阳市第二文物工作队（吴业恒等），《洛阳伊川大庄唐墓（M3）发掘简报》，《文物》2005 年 8 期，第 49 页，图 8。

91. 河南省文物局，前引《河南省南水北调工程出土文物集萃（一）》，第 149 页。

92. 洛阳市文物工作队（马毅强等），前引《河南孟津县大杨树村唐墓》，第 54 页，图 5 之 3。

93. 洛阳市文物工作队（方莉等），《洛阳孟津朝阳送庄唐墓简报》，《中原文物》2007年6期，第12页，图6。

94. 洛阳市文物工作队（马毅强等），前引《河南孟津县大杨树村唐墓》，第54页，图5之2及图版陆之1。

95. 洛阳博物馆，《洛阳唐三彩》，北京：文物出版社，1980，图37；周立等，前引《中国洛阳出土唐三彩全集》，图137。

96. 王子云编，《中国古代石刻画选集》，北京：中国古典艺术出版社，1957，图21。

97. 五味充子，《唐代美术に现れたる妇女の发型について—开元、天宝を间中心として—》，《美术史》vol. Ⅶ，no.4（总28），1958，第133页。

98. 陕西省文物管理委员会（杭德州等），《唐永泰公主墓发掘简报》，《文物》1964年1期，第20页图17及第29页图58等。

99. 310国道孟津考古队（刘海旺等），《洛阳孟津西山头唐墓》，《文物》1992年3期，图版贰之5。

100. 原田淑人，《唐代の服饰》，东京：东洋文库，1970，第一篇，第87页。

101. 洛阳博物馆，前引《洛阳唐三彩》，图1。

102. 原田淑人，前引《唐代の服饰》，第二篇，图版16。

103. 原田淑人，前引《唐代の服饰》，第一篇，图版10之1。

104. 西安市文物保护考古所，《唐金乡县主墓》，北京：文物出版社，2002，彩图21。

105. 陕西省考古研究院等，《陕西凤翔隋唐墓——1983-1990年田野考古发掘报告》，北京：文物出版社，2008，彩版16之4。

106. 傅江，《唐代的男装女子像》，《艺术史研究》11，2009，第218页。

107. 洛阳市文物工作队（方莉等），前引《洛阳孟津朝阳送庄唐墓简报》，封里图2。

108. 司马国红，《河南洛阳市东郊十里铺村唐墓》，《考古》2007年9期，图版柒之2。

109. 洛阳市第二文物工作队（吴业恒等），前引《洛阳王城大道唐墓（IM2084）发掘简报》，第58页，图19。

110. 310国道孟津考古队（刘海旺等），《洛阳孟津西山头唐墓》，《文物》1992年3期，图版壹之1。

111. 河南省文物考古研究所等（赵清等），《巩义市北窑湾汉晋唐五代墓葬》，《考古学报》1996年3期，图版贰壹之1、2。

112. 中国社会科学院考古研究所，《唐长安城郊隋唐墓》，北京：文物出版社，1980，图版35下。

113. 310国道孟津考古队（刘海旺等），前引《洛阳孟津西山头唐墓》，图版叁之3。

114. 林淑心，《唐三彩特展图录》，台北：台北历史博物馆，1995，第111页，图55。

115. 西安市文物保护考古所（杨军凯等），《唐康文通墓发掘简报》，《文物》2004年1期，第22页图11。

116. 解峰等，《唐契苾明墓发掘记》，《文博》1998年5期，第14页，图8。

117. 森达也，《"唐三彩洛阳の梦"の概要と唐三彩の展开》，《陶说》614，2004，第44页。

118. 陕西省文物管理委员会，《陕西省出土唐俑选集》，北京：文物出版社，1958，图156、图95。

119. 桑原骘藏，《蒲寿庚の事迹》，东京：平凡社，1989，东洋文库509，第119-121页。

120. 陕西省博物馆等，《唐郑仁泰墓发掘简报》，《文物》1972年7期，图版拾之3。

121. 陕西省文物管理委员会，《陕西省出土唐俑选集》，北京：文物出版社，1958，图 51。

122. 孙机，《唐俑中的昆仑和僧祇》，收入《中国圣火》，沈阳：辽宁教育出版社，1996，第 255 页。

123. 河南省博物院，前引《河南古代陶塑艺术》，第 273 页，图 135。

124. 郑州市文物考古研究所（刘彦峰等），《郑州唐丁彻墓发掘简报》，《华夏考古》2000 年 4 期，第 51 页，图 5 之 1。

125. 陕西省文物管理委员会（杭德州等），前引《唐永泰公主墓发掘简报》，第 21 页，图 21。

126. 洛阳市第二文物工作队（王文浩等），《洛阳关林大道徐屯东段唐墓发掘简报》，《文物》2006 年 11 期，封图 2 之 2。

127. 河南省文物考古研究所（衡云花等），《河南新郑市摩托城唐墓发掘简报》，《华夏考古》2005 年 4 期，第 54 页，图 8 之 4。

128. 王绣，前引《魅力洛阳：河洛地区文物考古成果精华》，图 89。

129. 河南省文物局，前引《河南省南北水调工程考古出土文物集萃（一）》，第 156 页。

130. 详参见：田边胜美，《双峰骆驼とイラン民族》，收入《ガンダーラから正仓院へ》，京都：同朋社，1988，第 81-109 页。

131. 东京都江户东京博物馆，《中国河南省八千年の至宝 大黄河文明展》，东京：日本经济新闻社，1998，第 114 页，图 87。

132. 王去非，《四神、巾子、高髻》，《考古通讯》1956 年 3 期，第 50-52 页。

133. 郑州市文物考古研究所，《中国古代镇墓神物》，北京：文物出版社，2004，第 181 页，图 61。

134. 相关论述另可参见：室山留美子，《"祖明"と"魌头"-いわゆる镇墓兽の名称をめぐって-》，《大阪市立大学东洋史论丛》15，2006，第 73-88 页。

135. 郑州市文物考古研究所（刘彦峰等），前引《郑州唐丁彻墓发掘简报》，封里图 3。

136. 司马国红，前引《河南洛阳市东郊十里铺村唐墓》，图版柒之 5。

137. 洛阳市文物工作队（赵振华等），《洛阳龙门唐安菩夫妇墓》，《中原文物》1982 年 3 期，图版叁之 5。

138. 洛阳市文物工作队（任广等），前引《洛阳市关林唐墓（C7M1526）发掘简报》，封里图 2。

139. 洛阳市文物工作队（任广等），前引《洛阳市关林唐墓（C7M1526）发掘简报》，封里图 1。

140. 郑州市文物考古研究所等（郝红星等），《河南巩义市老城砖厂唐墓发掘简报》，《华夏考古》2006 年 1 期，封里图 2。

141. 谢明良，《出土文物所见中国十二支兽的形态变迁——北朝至五代》，原载《故宫学术季刊》3 卷 3 期，1986，后收入《六朝陶瓷论集》，台北：台湾大学出版中心，2006，第 359-391 页。

142. 中国社会科学院考古研究所河南第二工作队（徐殿魁），《河南偃师杏园村的六座纪年唐墓》，《考古》1986 年 5 期，第 444 页，图 24 之 10。

143. 洛阳博物馆（徐治亚），《洛阳关林唐墓》，《考古》1980 年 4 期，第 382 页。

144. 张正岭，《西安韩森寨唐墓清理记》，《考古通讯》1957 年 5 期，第 57-62 页，图参见：五省出土重要文物展览筹备委员会编，《陕西、江苏、热河、安徽、山西五省出土重要文物展览图录》，北京：文物出版社，1958，图版 97。

145. 网干善教，《十二支の展开と兽头人身像》，原载《关西大学博物馆纪要》9，2003，收入同

氏《壁画古坟の研究》，东京：学生社，2006，第240-285页。

146. 中国社会科学院考古研究所，《北魏洛阳永宁寺》，北京：中国大百科全书出版社，1996，图版57、58等。

147. 国立中央博物馆，《国立中央博物馆》，ソウル特别市：通川文化社，1986，第59页图16。另外，有关北魏永宁寺和百济定林寺笼冠影塑的简短讨论可参见：杨泓，《百济定林寺遗址初论》，收入《宿白先生八秩华诞纪念文集》，北京：文物出版社，2002，第661-680页，其结论是两处影塑均是南朝影响下的产物。

148. 苏哲，《三国至明代考古》，收入《中国考古学年鉴1994》，北京：文物出版社，1997，第73页。

149. 八木春生，《南北朝时代における陶俑》，《世界美术大全集》东洋编3，三国·南北朝，东京：小学馆，2002，第67-76页，另和绍隆墓陶俑见：河南省文物研究所等（李秀萍等），《安阳北齐和绍隆夫妇合葬墓清理简报》，《中原文物》1987年1期，图版1之11、12。

150. 偃师商城博物馆（王竹林），《河南偃师两座北魏墓发掘简报》，《考古》1993年5期，第414-425页。

151. 洛阳市文物工作队（朱亮等），《洛阳孟津北陈村北魏壁画墓》，《文物》1995年8期，第26-35页。

152. 小林仁，《洛阳北魏陶俑の成立とその展开》，成城大学《美学美术史论集》14，2002，第235页。

153. 罗振玉，《古明器图录》，扬州：江苏古籍出版社，2003，卷一，第三页。

154. 宫本延人，前引《厦门大学文化陈列所の明器その他の标本に就て》，第343页。

图版出处

第一章　器形篇

壮罐的故事

图1　余佩瑾主编，《品牌的故事　乾隆皇帝的文物收藏与包装艺术》，台北：台北故宫博物院，2017，第211页，图IV-21。

图2　故宫博物院编，《故宫陶瓷馆》，北京：紫禁城出版社，2008，下编，第424页，图336。

图3　https://www.newarkmuseum.org/search-our-collection（检索日期：2018/3/26，检索关键词：Chrysanthemum）。此承蒙香港中文大学艺术系胡听汀女士教示，谨致谢意。

图4　笔者摄。

图5　故宫博物院编，《故宫藏传世瓷器真赝对比历代古窑址标本图录》，北京：紫禁城出版社，1998，第112页，图86。

图6　神户市立博物馆编，《日中历史海道2000年》，神户：神户市立博物馆，1997，第115页，图130。

图7　蔡玫芬主编，《碧绿—明代龙泉窑青瓷》，台北：台北故宫博物院，2009，第240-241页，图131。

图8　Oliver Watson, *Ceramics from Islamic Lands* (New York: Thames & Hudson in association with The al-Sabah Collection, Dar al-Athar al-Islamiyyah, Kuwait National Museum, 2004), p. 376, cat. Q.3.

图9　Oliver Watson, *Ceramics from Islamic Lands* (New York: Thames & Hudson in association with The al-Sabah Collection, Dar al-Athar al-Islamiyyah, Kuwait National Museum, 2004), p. 221, cat. Gb.3.

图10　Gérard Degeorge, Yves Porter, *The Art of the Islamic Tile* (Paris: Flammarion, 2002), p. 180.

图11　承蒙荷兰国家博物馆王静灵研究员的教示并惠赐由他所拍摄的作品彩图。

图12　深圳博物馆编，《千年马约里卡—意大利法恩扎国际陶艺博物馆典藏》，北京：文物出版社，2017，第115页，图62。

图13　Cipriano Piccolpasso; R. W. Lightbown and Alan Caiger-Smith trans. and eds., *The Three Books of the Potter's Art: a Facsimile of the Manuscript in the Victoria and Albert Museum, London* (London: Scolar Press, 1980), vol. 1.

图14　大桥康二等，《インドネシア・バンテン遗迹出土の陶磁器》，《国立历史民俗博物馆研究报告》82，1999，图版9之12。

图15　《田野考古》，vol. 14:1 (2011.6)，第36页，fig. 5左图。

图16　台湾热兰遮城遗址出土。

图17　台湾热兰遮城遗址出土。

图18 G. C. Vander Pijl-Ketel, *The Ceramic Load of the 'Witte Leeuw'* (Amsterdam: Rijksmuseum, 1982), p. 249.

图19 冈泰正，《出岛、食桌的情景—平成9、10年度の発掘におけるヨーロッパ陶器、ガラス器をめぐつて》，收入长崎市教育委员会，《国指定史迹出岛和兰商馆迹：道路及びカピタン别庄迹发掘调查报告书》，长崎市：长崎市教育委员会，2002，第154页，图4。

图20 Kelvingrove Art Gallery and Museum, Glasgow, Scotland藏。台北故宫博物院余佩瑾研究员摄。

图21 铃木尚等编，《增上寺德川将军墓と遗品・遗体》，东京：东京大学出版会，1967，此转引自西田宏子，《茶陶の阿兰陀》，收入根津美术馆编，《阿兰陀》，东京：根津美术馆，1987，第73页。

图22 根津美术馆编，《阿兰陀》，东京：根津美术馆，1987，第8页，图6。

图23 根津美术馆编，《阿兰陀》，东京：根津美术馆，1987，第22页，图41。

图24 根津美术馆编，《阿兰陀》，东京：根津美术馆，1987，第24页，图44。

图25 笠岛忠幸，《青木木米〈古器观图帖〉解题》，《出光美术馆研究纪要》，第20号，2015，第8页，口绘3，图1-8。

图26 笠岛忠幸，《青木木米〈古器观图帖〉解题》，《出光美术馆研究纪要》，第20号，2015，第9页，口绘4，图4。

图27 长久智子编辑，《染付：青绘の世界》，爱知县：爱知县陶磁美术馆，2017，第101页，图171。

图28 朝日新闻社文化企画局编，《The Edwin van Drecht Collectionオランダ陶器》，东京：朝日新闻社，1995，第101页，参考图版2。

图29 Lawrence Smith等编，《东洋陶磁》5・大英博物馆，东京：讲谈社，1980，图243。

图30 ジスモンディ ブリッオ，《マジョリカ陶器》，东京：讲谈社，1977，无页数图号。

图31 张柏主编，《中国出土瓷器全集》10，北京：科学出版社，2008，第166页，图166。

图32 Michel Beurdeley, *Chinese Trade Porcelain* (Rutland, Vermont; Tokyo, Japan: Charles E. Tuttle Company, 1962), p. 125, pl. XXIII.

图33 樱庭美咲，《オランダ东インド会社文书における肥前磁器贸易史料の基础的研究—1650年代の史料にみる医疗制品取引とヨーロッパ陶磁器の影响》，《武藏野美术大学研究纪要》33，2002，第94-95页。

图34 佐贺县立九州岛陶磁文化馆编集，《世界・焱の博览会プレイベント柴田コレクションIV古伊万里样式の成立と展开》，佐贺县：佐贺县立九州岛陶磁文化馆，1995，第17页，图11-12。

图35 アンリ＝ピエール・フーレスト编著，《西洋陶磁大观》第五卷 イタリア陶磁，东京：讲谈社，1980，图46。

图36 《福建文博》2001年第1期，封面图。

图37 大阪市立东洋陶磁美术馆编集，《イタリア・ファエンシア国际陶芸博物馆所藏 マジョリカ名陶展》，东京：日本经济新闻社，2001，第140页，图101。

图38 ジスモンディ ブリッオ，《マジョリカ陶器》，东京：讲谈社，1977，无页数图号。

图39 友部直编，《世界陶磁全集》22・世界（三），东京：小学馆，1986，第172页，图193。

图40　Helen C. Evans and William D. Wixom eds., *The Glory of Byzantium: Art and Culture of the Middle Byzantine Era, A.D. 843-1261* (New York: Metropolitan Museum of Art, 1997), p. 270, pl. 192.

图41　深井晋司编，《世界陶磁全集》20·世界（一），东京：小学馆，1985，第136页，图132。

图42　三上次男编，《世界陶磁全集》21·世界（二）イスラーム，东京：小学馆，1986，图40。

图43　大阪市立美术馆，《白と黑の竞演——中国磁州窑系陶器の世界》，大阪：大阪市立美术馆，2002，第84页，图51。

图44　三上次男编，前引《世界陶磁全集》21·世界（二）イスラーム，第152页，图128。

图45　F. Sarre, *Die Keramik von Samarra* (Berlin, 1925), XXVII.

图46　三上次男编，前引《世界陶磁全集》21·世界（二）イスラーム，第152页，图131。

图47　长谷部乐尔编，前引《世界陶磁全集》12·宋，图111。

图48　冯永谦，《叶茂台辽墓出土的陶瓷器》，《文物》，1975年12期，第43页，图4之1。清晰彩图参见：张柏主编，《中国出土陶瓷全集》2，北京：科学出版社，2008，页99，图98。

图49　笔者摄。

图50　松元包夫监修，《正仓院とシルクロード》，太阳正仓院シリーズ1，东京：平凡社，1981，第103页。

图51　甘肃省文物局编，《甘肃文物菁华》，北京：文物出版社，2006，图328。

再谈唐代铅釉陶枕

图1　李芳，《江山陶瓷》，杭州：浙江人民美术出版社，2008，图70。

图2　张柏主编，《中国出土瓷器全集》，第6卷·山东，北京：科学出版社，2008，图65。

图3　龟井明德，《日本出土唐代铅釉陶の研究》（改订增补版），收入同氏，《中国陶瓷史の研究》，东京：六一书房，2014，第284页。

图4　奈良国立文化财研究所，《大安寺发掘调查概要》，《奈良国立文化财研究年报》，1967，第3页。

图5　神惠野，《大安寺枕再考》，收入河南省文物考古研究所等，《河南省巩义市黄冶窑迹の发掘调查概报》，奈良文化财研究所研究报告，第2册，2010，第50页，图3。

图6　台北故宫博物院"书画典藏数据检索系统"：http://painting.npm.gov.tw/ (2019/5/22下载)。

图7　小松茂美编，《日本绘卷大成18：石山寺缘起》，东京：中央公论社，1978，第17页，六纸。

图8　台湾私人藏。

图9　天水市博物馆（张卉英），《天水市发现隋唐屏风石棺床墓》，《考古》，1992年1期，第52页，图10-2。

图10　宁夏文物考古研究所等编，《吴忠北郊北魏唐墓》，北京：文物出版社，2009，第56页及彩版6之2。

图11　中国社会科学院考古研究所，《偃师杏园唐墓》，北京：科学出版社，2001，第182页，图172。

图12　中国社会科学院考古研究所，《偃师杏园唐墓》，图版22之4。

图13　铜川市考古研究所（董彩琪），《陕西铜川新区西南变电站唐墓发掘简报》，《考古与文

物》，2019年1期，封底。

图14　铜川市考古研究所（董彩琪），《陕西铜川新区西南变电站唐墓发掘简报》，第38页，图3。

图15　奈良文化财研究所等，《まぼろしの唐代精华—黄冶唐三彩窑の考古新发见》，奈良县：飞鸟资料馆，2008，第11页。

图16　陕西省考古研究院，《唐长安醴泉坊三彩窑址》，北京：文物出版社，2008，彩版33。

图17　奈良文化财研究所等，《まぼろしの唐代精华—黄冶唐三彩窑の考古新发见》，第19页。

图18　中国社会科学院考古研究所，《偃师杏园唐墓》，图版39之3。

图19　陕西省考古研究院等，《法门寺考古发掘报告》下，北京：文物出版社，2007，彩版232之1。

图20　陕西省考古研究所，《唐代黄堡窑址》下，北京：文物出版社，1992，彩版14之3。

图21　汪庆正等编，《中国・美の名宝》，东京：日本放送出版协会；上海：上海人民美术出版社，1991，第69页，图78。

图22　彩图见：蓑丰，《磁州窑》中国の陶磁・7，东京：平凡社，1996，图21。

图23　Yutaka Mino, *Freedom of clay and brush through seven centuries in northern China : Tz'u-chou type wares, 960-1600 A.D.* (Indianapolis: Indianapolis Museum of Art, 1981), p. 117.

图24　何国良，《江西瑞昌唐代僧人墓》，《南方文物》，1999年2期，第10页，图3。

《瓯香谱》青瓷瓶及其他

图1　株式会社ジパング等，《青山二郎の眼》，东京：新潮社，2006，图版编，第45页，图133。

图2　株式会社ジパング等，前引《青山二郎の眼》图版编，第44页，图402之2。

图3　陈有贝等，《淇武兰遗址抢救发掘报告》第4册，宜兰：宜兰县立兰阳博物馆，2008，第197页，图408、409。

图4　宜兰县立兰阳博物馆邱水金先生提供。

图5a　陈有贝等，《淇武兰遗址抢救发掘报告》第3册，宜兰：宜兰县立兰阳博物馆，2008，第113页，图M085-7。

图5b　笔者摄。

图6　"海上丝绸之路"研究中心编著，《跨越海洋—中国"海上丝绸之路"八城市文化遗产精品特展》，宁波：宁波出版社，2012，第206页。

图7　简荣聪，《台湾海捞文物》，南投市："教育部"，1994，第133页。

记清宫传世的一件南宋官窑青瓷酒盏

图1　台北故宫博物院编辑委员会编，《宋官窑特展》，台北：台北故宫博物院，1989，第108页，图72。

图2　台湾鸿禧美术馆藏，笔者摄。

图3a　Regina Krahl, *YUEGUTANG*悦古堂: *eine Berliner Sammlung chinesischer Keramik (A Collection of Chinese Ceramics in Berlin)* (Berlin: G+H Verlag, 2000), p. 264, pl. 216.

图3bcd　图片承蒙荷兰国家美术馆王静灵先生惠赐。谨致谢意。

图4　李大鸣编，《九如堂古陶瓷藏品》，北京：人民美术出版社，2007，图210。

图5　图片承蒙中国社会科学院扬之水女士惠赐。谨致谢意。

图6　Bonhams Ltd. ed., The Feng Wen *Tang Collection of Early Chinese Ceramics* (古雅致臻—奉文堂藏中国古代陶瓷) (Hong Kong: BonhamsLtd., 2014), pp. 245-247, pl. 215.

图7　https://www.britishmuseum.org/research/collection_online/collection_object_details.aspx?objectId=3180031&partId=1&searchText=PDF&page=12（搜寻日期：2019/6/10）。

图8　王燃主编，《赤峰文物大观》，呼和浩特：内蒙古大学出版社，1995，第14页，图右下。

图9　台湾大学艺术史研究所藏，笔者摄。

图10　Sotheby's, *China without Dragons: Rare Pieces from Oriental Ceramic Society Members* (龙隐：英国东方陶瓷学会会员珍稀藏品展) (London: Sotheby's, 2018), pl. 113.

图11　Philippe Truong, *The Elephant and the Lotus: Vietnamese Ceramics in the Museum of Fine Arts, Boston* (Boston: MFA Publications, 2008), p. 221, pl. 178.

图12　Butterfields, *Treasures of the Hoi An Hoard/ Fine Asian Works of Art* (San Francisco, December 3-4, 2000), no. 6292.

图13　张柏主编，《中国出土瓷器全集》11・福建，北京：科学出版社，2008，第28页，图28。

凤尾瓶的故事

图1　高岛裕之编，《鹿儿岛神宫所藏陶瓷器の研究》，鹿儿岛县：鹿儿岛神宫所藏陶瓷器调查团，2013，第11页，图14。

图2　高岛裕之编，前引《鹿儿岛神宫所藏陶瓷器の研究》，第11页，图15。

图3a　后藤茂树编，《世界陶磁全集》第13卷，辽・金・元，东京：小学馆，1981，第41页，图28。

图3b　R. L. Hobson, *A Catalogue of Chinese Pottery and Porcelain in the Collection of Sir Percival David* (London: The Stourton Press, 1934), p. 52, pl. Li.

图4　长谷部乐尔编，《世界陶磁全集》12・宋，东京：小学馆，1977，第239页，图230。

图5　笔者摄。

图6　四川省文物管理委员会（张才俊），《四川简阳东溪园艺场元墓》，《文物》1987年2期，第71页，图3之1。

图7　文化财厅（韩国），《新安船》青瓷 (National Maritime Museum of Korea, 2006), p. 51, pl. 42.

图8　文化公报部（韩国）等，《新安海底遗物》，首尔：同和出版社，1983，第30页，图23。

图9　文化财厅（韩国），《新安船》青瓷 (National Maritime Museum of Korea, 2006), p. 52, pl. 43.

图10　浙江省文物考古研究所等，《龙泉大窑枫洞岩窑址出土瓷器》，北京：文物出版社，2009，第56页，图17。

图11　手冢直树，《寺社に伝世された陶磁器—おもに镰仓を例に》，《贸易陶磁研究》28，2008，第44页，图片26。

图12　茶道数据馆，《镰仓时代の吃茶文化》，京都：茶道资料馆，2008，第26页，图16。

图13　德川美术馆，《花生》，名古屋市：德川美术馆等，1982，彩图26。

图14　手冢直树，前引《寺社に伝世された陶磁器—おもに镰仓を例に》，第43页，图片17。

图15　东京国立博物馆编，《日本出土の中国陶磁》，东京：东京美术，1978，第74页，图256。彩图见：《大和文华》122期，2010。

图16　栗建安等，《连江县的几处古瓷窑址》，《福建文博》1994年2期，第80页，图7之2；曾凡，《福建陶瓷考古概论》，福州市：福建省地图出版社，2001，图版34之1~3。

图17　国立历史民俗博物馆，《陶磁器の文化史》，千叶县：国立历史民俗博物馆振兴会，1998，第135页，图3。

图18　冲绳县教育委员会，《首里城迹—京の内迹发掘调查报告书（Ⅰ）》，冲绳县文化财调查报告书132集，冲绳：冲绳县教育委员会，1998，第297页，图版38；冲绳县立埋藏文化财センター编，《首里城京の内展—贸易陶磁からみた大交易时代》，冲绳县：冲绳县立埋藏文化财センター，2001，第15页，图297。

图19　Margaret Medley, *Illustrated Catalogue of Celadon Wares* (London: University of London Percival David Foundation of Chinese Art School of Oriental and African Studies, 1977), pl. X, no. 98.

图20　Margaret Medley, *Illustrated Catalogue of Celadon Wares*, pl. LIX.

图21　蔡玫芬主编，《碧绿—明代龙泉窑青瓷》，台北：台北故宫博物院，2009，第153页，图77。

图22　翁万戈编著，《陈洪绶》下卷・黑白图版编，上海：上海人民美术出版社，1997，第131页。

图23　蔡玫芬主编，前引《碧绿—明代龙泉窑青瓷》，第278-279页，图158。

图24　今井敦著，《青磁》中国の陶磁，东京：平凡社，1997，图73。

图25　Regina Krahl, *Chinese Ceramics in the Topkapi Saray Museum Istanbul I* (London: Sotheby's Publication, 1986, p. 288, fig. 205. 彩图参见：后藤茂树编，《世界陶磁全集》第13卷，辽・金・元，第182页，图152。

图26　Regina Krahl, *Chinese Ceramics in the Topkapi Saray Museum Istanbul I*, p. 223, fig. 210.

图27　Lucas Chin, *Ceramics in the Sarawak Museum* (Kuching: Sarawak Museum, 1988), pl. 56.

图28　蔡玫芬主编，前引《碧绿—明代龙泉窑青瓷》，第169页，图86。

图29　菊池百里子，《ベトナム北部における贸易港の考古学的研究——ヴァンドンとフォーヒエンを中心に》，东京：雄山阁，2017，第72页，图25之108。

图30　菊池百里子，前引《ベトナム北部における贸易港の考古学的研究——ヴァンドンとフォーヒエンを中心に》，第71页，图24之93。

图31　谢明良，《陶瓷手记》，台北：石头出版股份有限公司，2008，第185页，图15。

图32　陈润民主编，《清顺治康熙朝青花瓷》，北京：紫禁城出版社，2005，图311。

图33　Ulrich Wiesner, *Chinesische Keramik Meisterwerke aus Privatsammlungen* (Köln: Museum für Ostasiatische Kunst, 1988), p. 86, pl. 58.

图34　中泽富士雄，《清の官窑》中国の陶磁11，东京：平凡社，1996，彩图5。

图35　台北故宫博物院藏。http://antiquities.npm.gov.tw/Utensils_Page.aspx?ItemId=6012 (2020/6/4)

图36　笔者摄。

图37　由水常雄编，《世界ガラス美术全集》，第4卷，东京：求龙堂，1992，第37页，图76

图38　香取秀真，《茶器中の金物类》，《茶道》器物篇（三），东京：创元社，1936，第236页，图1。

图39　高岛裕之编，前引《鹿儿岛神宫所藏陶瓷器の研究》，第20页，图42上。

图40　高岛裕之编，前引《鹿儿岛神宫所藏陶瓷器の研究》，第20页，图42下。

图41　高岛裕之编，前引《鹿儿岛神宫所藏陶瓷器の研究》，第29页，图6左上。

图42　高岛裕之编，前引《鹿儿岛神宫所藏陶瓷器の研究》，第21页，图43上。

图43　高岛裕之编，前引《鹿儿岛神宫所藏陶瓷器の研究》，第20页，图43下。

图44　高岛裕之编，前引《鹿儿岛神宫所藏陶瓷器の研究》，卷头图版。

图45　朝日新闻西部本社企划部编集，《日本磁器四〇〇年展——名品でたどる栄光の歴史》，福冈市：朝日新闻西部本社企划部，1985，图119。

图46　Bo Gyllensvärd, "Recent Finds of Chinese Ceramics at Fostat Ⅱ," *Bulletin of the Museum of Far Eastern Antiquities,* no. 47 (1975), pl. 30, no. 6.

图47　出光美术馆，《陶磁の东西交流》，东京：出光美术馆，1984，第66页，图193之180。

图48　Francesco Morena, *Dalle Indie Orientali alla corte di Toscana: Collezioni di arte cinese e giapponese a Palazzo Pitti* (Firenze-Milano; Giunti Editore S. p. A., 2005). 这笔资料承蒙德国柏林亚洲艺术博物馆王静灵研究员的教示并提供彩图，意大利文相关内容则是倚赖学棣沈以琳（Pauline d'Abrigeon）的中译。谨致谢意。

图49　Christie's Amsterdam B. V., *The Vung Tung Cargo Chinese Export Procelain* (Amsterdam, 1992), no. 647.

图50　中国国家博物馆水下考古研究中心编，《水下考古学研究》第1卷，北京：科学出版社，2012，第41页。

图51　谢明良，《陶瓷手记：陶瓷史思索和操作的轨迹》，台北：石头出版股份有限公司，2008，第295页，图11。

图52　https://search.getty.edu/gateway/search?q=ewer&cat=highlight&highlights=%22Open%20Content%20Images%22&rows=10&srt=&dir=s&dsp=0&img=0&pg=3 (2020/6/4). Gillian Willson, *Mounted Oriental Porcelain in the J. Paul Getty Museum* (Los Angeles: J. Paul Getty Museum, 1999), pp. 62-63, pl. 12.

图53　Stéphane Castelluccio, *Le Goût pour les porcelaines de Chine et du Japon: Paris aux XVII-XVIIIe siècles* (Saint-Rémy-en-l'Eau, Éditions Monelle Hayot, 2013), p. 173, fig. 142.

图54　Stéphane Castelluccio, *Le Goût pour les porcelaines de Chine et du Japon: Paris aux XVII-XVIIIe siècles*, p. 177, fig. 145.

图55　John Ayers, *Chinese and Japanese Works of Art: in the Collection of Her Majesty* (London: Royal Collection Trust, 2016), vol. I, p. 269, pl. 560.

图56　Christie's, *The Imperial Important Chinese Ceramics and Works of Art* (Hong Kong, 2015), no. 3433, p. 174, fig. 2.

图57　http://www.christies.com/lotfinder/lot/a-pair-of-chinese-blue-and-white-5530852-details.aspx（上网日期：2014/11/20），另参见：Christie's Interiors, 7 February 2012-8 February 2012, SALE 2536.

图58　방병선（方炳善），《조선 후기 백자 연구（朝鲜后期白瓷研究）》，首尔：一志社，2001，第403页，图5。

第二章　纹样篇

"球纹"流转——从高丽青瓷和宋代的球纹谈起

图1　伊藤郁太郎编，《优艳の色・质朴のかたち——李秉昌コレクション韩国陶磁の美—》，大阪：大阪美术振兴协会，1999，第63页，图21。

图2　后藤茂树编，《世界陶磁全集》18・高丽，东京：小学馆，1978，第77页，图68。

图3　海刚陶磁美术馆编，《海刚陶磁美术馆图录》，第一册，仁川：海刚陶磁美术馆，1990，第172页，图245。

图4　伊藤郁太郎编，前引《优艳の色・质朴のかたち——李秉昌コレクション韩国陶磁の美—》，第77页，图38。

图5　野守健，《高丽陶磁の研究》，京都：清田舍，1944，第127图。

图6　李秉昌编著，《韩国美术搜选——李朝陶磁》，东京：东京大学出版会，1978，图201B。

图7　大阪市立东洋陶磁美术馆编集，《特别展 高丽青磁——ヒスイのきらめき》，大阪：大阪市立东洋陶磁美术馆，2018，第96页，图80。

图8　国立中央博物馆编，《高丽青磁名品特别展》，首尔：通川文化社，1989，第34页，图42。

图9　李秉昌编著，前引《韩国美术搜选—李朝陶磁》，第85页，图79。

图10　后藤茂树编，《世界陶磁全集》13・朝鲜上代・高丽篇，东京：河出书房，1961，第294页，图262。

图11　蔡玫芬主编，《定州花瓷：院藏定窑系白瓷特展》，台北：台北故宫博物院，2014，第144页，图II-90。

图12　谢明良，《记故宫博物院所藏的定窑白瓷》，原载《艺术学》年报2，1988，后收入《陶瓷手记3》，台北：石头出版股份有限公司，2015，第115页，图60。

图13　大阪市立东洋陶磁美术馆编，《中国陶枕（杨永德）》，1984，第125页，图76。

图14　国家体委体育文史工作委员会等编，《中国古代体育史》，北京：北京教育学院出版社，1990，图27。

图15　张子英编，《磁州窑瓷枕》，北京：人民美术出版社，2000，第43页，图9。

图16　（宋）李诫，《营造法式》下册，北京：中国书店，2006，卷三十二，第868页。

图17　后藤茂树编，前引《世界陶磁全集》18・高丽，第169页，图185。

图18　大阪市立东洋陶磁美术馆编集，前引《特别展 高丽青磁——ヒスイのきらめき》，第100页，图85。

图19　国家体委体育文史工作委员会等编，前引《中国古代体育史》，图26。

图20　（宋）李诫，《营造法式》下册，卷三十二，第850页。

图21　（宋）李诫，前引《营造法式》下册，卷三十二，第870页。

图22　（宋）李诫，前引《营造法式》下册，卷三十二，第867页。

图23　翁善珍等著，《中国内蒙古：北方骑马民族文物展》，东京：日本经济新闻社，1983，第85页，图86。

图24　Regina Krahl et al., eds., *Shipwreck: Tang Treasures and Monsoon Winds* (Washington, D. C.: Smithsonian Institution, 2010), p. 92, fig. 71.

图25　陕西省考古研究院等，《法门寺考古发掘简报》下，北京：文物出版社，2007，彩版71。

图26　陕西省考古研究所，《五代黄堡窑址》，北京：文物出版社，1997，图版46之3等。

图27a　长沙窑课题组编，《长沙窑》，北京：紫禁城出版社，1996，第192页，图515。

图27b　长沙窑课题组编，前引《长沙窑》，第64页，图102。

图28　正仓院事务所编，《正仓院宝物：染织（下）》，东京：朝日新闻社，1964，图86。

图29　正仓院事务所编，前引《正仓院宝物：染织（下）》，第13页，图20。

图30　沈从文，《中国古代服饰研究》下篇，台北：龙田文化事业公司，1981，第278页，图101。

图31　灵峰寺石塔，杭州博物馆藏。图版为笔者摄。

图32　菊竹淳一等，《高丽时代の佛画》，首尔：时空社，2000，第87页，图37。

图33　奈良国立博物馆，《大遣唐使展：平城迁都1300年记念》，奈良：奈良国立博物馆，2010，第202页，图205。

图34　中国壁画全集编辑委员会编，《中国敦煌壁画全集4：敦煌、隋》，天津：天津人民美术出版社，2010，第171页，图170。

图35　杉勇编，《大系世界の美术3・エジプト美术》，东京：学习研究社，1972，第66页。

图36　杉勇编，前引《大系世界の美术3・エジプト美术》，第78页。

图37　名古屋ボストン美术馆编，《古代地中海世界の美术》，名古屋：名古屋ボストン美术馆，1999，第91页，图107。

图38　田边胜美、前田耕作编，《世界美术大全集》东洋编15・中央アジア，东京：小学馆，1999，第212页，图146。

图39　ロマン・ギルシュマン（Roman Ghirshman）著，冈谷公二译，《古代イランの美术》第二册，东京：新潮社，1966，第218页，图259。

图40　ロマン・ギルシュマン（Roman Ghirshman）著，冈谷公二译，前引《古代イランの美术》第二册，第295页，图383。

图41　东京艺术大学大学美术馆编，《平山郁夫コレクション：ガンダーラとシルクロ-ドの美术》，东京：朝日新闻社，2000，第53页，图97。

图42　田边胜美、松岛英子编，《世界美术大全集》东洋编16・西アジア，东京：小学馆，2000，第278页，图245。

图43　东京国立博物馆等编，《古代ギリシャ一时空を超えた旅》，东京：朝日新闻社等，2016，第346页，图323。

图44　《大英博物馆アッシリア大文明展一芸术と帝国》，东京：朝日新闻社，1996，第103页，图45。

图45　工藤达男著，《シルクロード・オアシスと草原の道》，奈良：奈良县立美术馆，1988，第40页，图8。

图46　京都国立博物馆编，《特别展览会：王朝の美》，京都：京都国立博物馆，1994，第114页，图56。

图47　第二アートセンター编，《世界の文样》3・中国の文样，东京：小学馆，1991，第91页。

图48　东京国立博物馆编，《特别展观：法然上人绘传》，东京：东京国立博物馆，1974，第1卷2段。

图49 陈彦姝，《辽金"赞叹宁"》，收入：荣新江等主编，《粟特人在中国》上，北京：科学
出版社，2016，第58页，图3。

图50 菊竹淳一等，《高丽时代の佛画》，第55页，图19。

图51 何炎泉主编，《宋代花笺特展》，台北：台北故宫博物院，2017，第161页。

图52 京都国立博物馆编，前引《特别展览会：王朝の美》，第61页。

图53 东京国立博物馆编，《特别展：室町时代の美术》，东京：东京国立博物馆，1989，第
109页，图141。

图54 赵一新等，《金华南宋郑继道家族墓清理简报》，《东方博物》，28，2008，第59页，图
11之1、5。其中图11之5图承蒙浙江省博物馆王屹峰研究员惠赐由他所拍摄的清晰彩图，
谨致谢意。

图55 东京国立博物馆编，《东京国立博物馆图版目录：东洋古镜篇》，东京：东京国立博物
馆，2019，第240页，图461。

图56 京都国立博物馆，《东京国立博物馆藏品图版目录：陶磁·金工编》，京都：便利堂，
1987，第211页，图202。

图57 出光美术馆编，《出光美术馆藏品图录：中国陶磁》，东京：出光美术馆，1987，图152。

图58 张柏主编，《中国出土瓷器全集》第3册·河北，北京：科学出版社，2008，第217页，图217。

图59 出土文物展览工作组编，《"文化大革命"期间出土文物》第一辑，北京：文物出版社，
1972，第83页。

图60 蔡玫芬、林天人主编，《黄金旺族：内蒙古博物院大辽文物展》，台北：时艺多媒体传播
公司，2010，第80-81页。

图61 笔者摄。

图62 四川省文物考古研究所编，《泸县宋墓》，北京：文物出版社，2004，彩版45之1。

图63 陈万里，《陶枕》，北京：朝花美术出版社，1954，图17。

图64 Butterfields, *Fine Asian Works of Art: Including Treasures from the Hoi An Hoard* (San Francisco:
Butterfields Auctioneers Corp., 2000), p. 4, pl. 6005.

图65 王光尧等编，《天下龙泉 龙泉青瓷与全球化》卷二·国家公器，北京：故宫博物院等，
2019，图176。

图66 杨志刚主编，《灼烁重现：15世纪中期景德镇瓷器特集》，上海：上海书书画出版社，
2019，第256页，图173。

图67 杨志刚主编，前引《灼烁重现：15世纪中期景德镇瓷器特集》，第374页，图271。

图68 后藤茂树编，《世界陶磁全集》14·明，东京：小学馆，1976，第92页，图97。

图69 出光美术馆编，《唐三彩——シルクロードの至宝》，东京：出光美术馆，2019，第133
页，图122。

图70 Jessical Harrison-Hall, *Ming Ceramics: In the British Museum* (London: The British Museum
Press, 2001), p. 264, pl. 9: II2.

图71 相贺彻夫编，《世界陶磁全集》19·李朝，东京：小学馆，1980，第64页，图45。

图72 第二アートセンター编，前引《世界の文样》3·中国の文样，第14页，图15。

图73 小笠原小枝编，《日本の美术》第220号·金襴，东京：至文堂，1984，第69页，图108。

图74　公益财团法人畠山记念馆，《与众爱玩：畠山即翁の美の世界》，东京：公益财团法人畠山记念馆，2011，第41页，图28。

图75　大桥康二，《古伊万里の文样——初期肥前磁器を中心に》，东京：理工学社，1994，第267-270页。

图76　出光美术馆编，《出光美术馆蔵品图录：日本陶磁》，东京：出光美术馆，1990，图554。

图77　林屋晴三，《日本の陶磁》9·柿右卫门，东京：中央公论社，1989，第46页，图61。

图78　河原正彦编，《织部の文样》，大阪：东方出版株式会社，2004，第159页，图328。

图79　相贺彻夫编，《世界陶磁全集》9·江户（四），东京：小学馆，1980，第31页，图24。

图80　林屋晴三，前引《日本の陶磁》9·柿右卫门，第65页，图144。

图81　矢部良明，《染付と色絵磁器》名宝日本の美术，第18卷，东京：小学馆，1991，第69页，图63。

图82　京都国立博物馆编，《特别展览会：京烧——みやこの意匠と技》，京都：京都国立博物馆，2006，第65页，图41。

图83　五岛美术馆等，《仁清·干山と京烧の流れ》，东京：五岛美术馆等，1978，图37。

图84　公益财团法人畠山记念馆，前引《与众爱玩：畠山即翁の美の世界》，第20页，图9。

图85　东京国立博物馆编，《东京国立博物馆图版目录：武家服饰篇》，东京：东京国立博物馆，2009，第62页。

图86　京都国立博物馆编，前引《特别展览会：京烧——みやこの意匠と技》，第166页，图161。

图87　后藤茂树编，《世界陶磁全集》6·江户（一），东京：小学馆，1975，第120页，图115。

图88　高泽等，《苗字から引く——家纹の事典》，东京：东京堂，2011，第26、71、123、143页。

图89　斋藤菊太郎，《古染付祥瑞》陶瓷大系，第44卷，东京：平凡社，1972，图87。

图90　德川美术馆编，《灿く漆 莳絵：初音调度の源流を求めて》，名古屋：德川美术馆，1993，第34页，图19。

图91　根津美术馆编，《宋元の美——传来の漆器を中心に》，东京：根津美术馆，2004，图137。

图92　古亭书屋编译，《中国吉祥图案：中国风俗研究之一》，台北：众文图书，1994，第97页。

图93　笔者摄。

图94　蔡乃武，《昆山片玉：中国陶瓷文化巡礼》，杭州：浙江摄影出版社，2015，第125页。

图95　后藤修摄。

图96　上海博物馆，《幽蓝神采：元代青花瓷器特集》，上海：上海书画出版社，2012，第137页，图38。

图97　京都国立博物馆编，前引《特别展览会：京烧——みやこの意匠と技》，第146页，图133。

图98　Leslie Bockol, *Willow Ware: Ceramics in the Chinese Tradition: With Price Guide* (Pennsylvania: Schiffer Publishing Ltd., 1995), p. 142.

图99　泛亚细亚文化交流センター编，《シルクロード西域文物展：江上波夫コレクション》，东京：泛亚细亚文化交流センター，1994，第122页，图4-9。

图100　Miho Museum编，《エジプトのイスラーム文样》，京都：Miho Museum，2003，第160页，图359。

图101　杉村栋、并河万里，《ペルシアの名陶》，东京：平凡社，1980，图80。

图102 杉村栋编，《世界美术大全集》东洋编17·イスラーム，东京：小学馆，1999，第212页，图119。

图103 Jessical Harrison-Hall, *Ming Ceramics: in the British Museum*, p. 282, pl. II: 15.

图104 后藤茂树编，前引《世界陶磁全集》14·明，第121页，图123。

图105 出光美术馆编，《シルクロードの宝物：草原の道·海の道》，东京：出光美术馆，2001，第134页，图292。

图106 后藤茂树编，前引《世界陶磁全集》14·明，第113页，图114。

图107 京都文化博物馆、京都新闻社编，《特别展ユーラシアの辉き：ロシアの至宝》，京都：京都文化博物馆，1993，第307页，图160。

图108 第二アートセンター编，《世界の文样》2·オリエントの文样，东京：小学馆，1992，第163页，图264。

图109 长冢安司编，《世界美术大全集》西洋编8·ロマネスク，东京：小学馆，1996，第41页，图19。

图110 町田市立博物馆，《マイセン西洋磁器の诞生：开窑300年》，爱知县：爱知县陶磁资料馆等，2010，第65页，图73。

图111 Christian J. A. Jörg, Chinese Ceramics in the *Collection of the Rijksmuseum, Amsterdam: The Ming and Qing Dynasties* (Amsterdam: The Rijksmuseum, 1997), p. 176, pl. 197.

图112 Christian J. A. Jörg, *Chinese Ceramics in the Collection of the Rijksmuseum, Amsterdam: The Ming and Qing Dynasties*, p. 249, pl. 286.

图113 肥冢隆编，《世界美术大全集》东洋编12·东南アジア，东京：小学馆，2000，第234页，图190。

图114 东洋陶磁学会，《东洋陶磁》vol. 4（1974-77），图19。

图115 东洋陶磁学会，《东洋陶磁》vol. 4（1974-77），图8。

图116 Butterfields, *Fine Asian Works of Art: Including Treasures from the Hoi An Hoard*, p. 257, no. 1899.

图117 李玉珉主编，《古色：十六至十八世纪艺术的仿古风》，台北：台北故宫博物院，2003，第168页，图Ⅲ-36。

图118 李秉昌，《韩国美术搜选——高丽陶磁》，东京：东京大学出版会，1978，第页。

图119 东京国立博物馆编，前引《东京国立博物馆图版目录：东洋古镜篇》，第26页，图34。

图120 山东省文物考古研究所编，《大汶口续集：大汶口遗址第二、三次发掘报告》，北京：科学出版社，1997，第174页，图125之1。

图121 余佩瑾、王明彦主编，《尚青：高丽青瓷特展》，台北：台北故宫博物院，2015，第326页，图IV-15。

17世纪赤壁赋图青花瓷碗——从台湾出土例谈起

图1 根津美术馆，《宋元の美——传来の漆器を中心に》，东京：根津美术馆，2004，图81。

图2 J. J. Lally & Co., *Chinese Porcelain and Silver in the Song Dynasty* (New York: J. J. Lally & Co., c2002), pl. 18.

图3　臧振华等，《左营清代凤山县旧城聚落的试掘》，《"中研院"历史语言研究所集刊》第64本第3分，1993，第828页，图版41、42。

图4　东京国立博物馆，《染付 蓝が彩るアジアの器》，东京：东京国立博物馆，2009，第70页，图60。

图5　台北故宫博物院，《卷起千堆雪 赤壁文物特展》，台北：台北故宫博物院，2009，第92页，图Ⅱ-5。

图6　陈有贝等，《淇武兰遗址抢救发掘报告》4，宜兰：宜兰县立兰阳博物馆，2008，第174页，图272。

图7　笔者摄。

图8　福建省博物馆，《漳州窑 福建地区明清窑址调查发掘报告之一》，福州：福建人民出版社，1997，图版38之1。

图9　陈信雄等，《澎湖马公港出水文物调查研究计划期末报告》，财团法人成大研究发展基金会，2007，第23页，图版4之23。

图10　陈信雄等，《澎湖马公港出水文物调查研究计划期末报告》，财团法人成大研究发展基金会，2007，第23页，图版4之24。

图11　王文径，《福建漳浦明墓出土的青花瓷器》，《江西文物》，1990年4期，第72页，图5之6。

图12　卢泰康，《十七世纪台湾外来陶瓷研究——透过陶瓷探索明末清初的台湾》，台湾成功大学历史研究所博士论文，2006，第76页，图3-18。

图13　马文宽等，《中国古瓷在非洲的发现》，北京：紫禁城出版社，1987，图版21之4。

图14　Christiaan J. A. Jörg, *Chinese Ceramics in the Collection of the Rijksmuseum, Amsterdam- The Ming and Qing Dynasties* (Amsterdam: Philip Wilson,1997), p. 51, fig. 33.

图15　成都市文物考古研究所（颜劲松等），《成都市下东大街遗址考古发掘报告》，收入：成都文物考古研究所编著，《成都考古发现2007》，北京：科学出版社，2009，第467页，图20之9。

图16　成都市文物考古研究所（刘雨茂等），《四川崇州万家镇明代窖藏》，《文物》，2011年第7期，第8页，图2。

图17　三杉隆敏，《世界の染付》陶磁盘，京都：同朋社，1982，图43及图244。

图18　大桥康二，《トロウラン遗迹と王都遗迹出土の贸易陶磁器》，收入：坂井隆编，《インドネシアの王都出土の肥前陶磁》，东京：雄山阁，2017，第60页，图49之249。

图19　平井圣编，《ベトナムの日本町——ホイアンの考古学调查》昭和女子大学国际文化研究所纪要4，东京：昭和女子大学文化研究所，1997，第79页，图38之51，以及图版第13页之51。

图20　平井圣编，前引《ベトナムの日本町——ホイアンの考古学调查》，第79页，图38之52，以及图版第14页之52。

图21　平井圣编，前引《ベトナムの日本町——ホイアンの考古学调查》，第45页，图20之12~14，以及菊池诚一，《ベトナム日本町の考古学》，东京：高志书院，2003，第66页，图5之12。

图22　长崎市教育委员会，《唐人屋敷迹 十善寺地区コミュニティ住宅建设に伴う埋藏文化财

发掘调查报告书》，长崎：长崎市教育委员会，2001，第34页，图29之11。

图23　Sheaf and Kiburn, *The Hatcher Porcelain Cargoes* (Oxford: Phaidon and Christie's, 1988), p. 39, pl. 44.

图24　Sten Sjostrand, *The Wanli Shipwreck and its Ceramic Cargo* (Malaysia: Ministry of Culture, Art and Heritage Malasia, 2007), pp. 268-269.

图25　故宫博物院编，《清顺治康熙朝青花瓷》，北京：紫禁城出版社，2005，第254页，图160。

图26　故宫博物院编，《清顺治康熙朝青花瓷》，北京：紫禁城出版社，2005，第493页，图318。

图27　Christiaan J. A. Jörg, *A Selection from the Collection of Oriental Ceramics* (The Netherlands: Jan Menze van Diepen Stichting, 2002), pp. 88-89, pl. 59.

图28　台北故宫博物院，《卷起千堆雪 赤壁文物特展》，台北：台北故宫博物院，2009，第100页，图Ⅱ-6。

图29　梨花女子大学校博物馆，《梨花女子大学校创立100周年纪念博物馆新筑开馆图录》梨花女子大学出版部，1990，第87页，图96。此承蒙学棣卢宣妃的教示，谨致谢意。

图30　佐贺县立九州岛陶磁文化馆编《寄赠记念 柴田コレクション展（Ⅲ）》佐贺县立九州岛陶磁文化馆，1993，第28页，图44。

图31　有田町史编纂委员会，《有田町史 古窑编》有田町，1978，图版120之4。

图32　Sten Sjostrand, *The Wanli Shipwreck and its Ceramic Cargo*, p. 120, no. 964.

图33　笔者摄。

图34　有田町史编纂委员会，前引《有田町史 古窑编》，图版299之4。

图35　台北故宫博物院藏。http://antiquities.npm.gov.tw/Utensils_Page.aspx?ItemId=299539 (2020/6/4)

图36　张柏主编，《中国出土瓷器全集》3·河北省，北京：科学出版社，2008，第240页，图240。

图37　故宫博物院编，《孙瀛洲的陶瓷世界》，北京：紫禁城出版社，2003，第347页，图1、2。

图38　故宫博物院编，《故宫藏传世瓷器真赝对比历代古窑址标本图录》，北京：紫禁城出版社，1998，第46页，图22。

图39　佐贺县立九州岛陶磁文化馆编，《寄赠记念 柴田コレクション展（Ⅳ）》，佐贺县立九州岛陶磁文化馆，1995，第156页，图301。

图40　有田町教育委员会，《枳薮窑·年木谷3号窑》，转引自：村上伸之，《肥前における明·清磁器の影响》，《贸易陶磁研究》19号，1999，第80页，图5之5。

图41　滋贺县立陶芸の森，《近江やきものがたり》10，《陶说》675，2009，第58页。

图42　金田真一编著，《"钦古堂龟佑着陶器指南"解说》，东京：里文出版，1984，第31页。

图43　サントリー美术馆编，《天才陶工：仁阿弥道八》，东京：サントリー美术馆，2014，第188页，图177。

图44　田中本家博物馆编，《田中本家伝来の陶磁器》，长野：田中本家博物馆，1999，第68页，图188。

图45　京都国立博物馆编，《京烧——みやこの意匠と技》，京都：京都国立博物馆，2006，第233页，图238。

图46　京都国立博物馆编，前引《京烧——みやこの意匠と技》，第218页，图224。

图47　张柏主编，前引《中国出土瓷器全集》2·天津、辽宁、吉林、黑龙江，第239页，图239。

图48　Spriggs, "Red Cliff Bowls of the Late Ming Period," *Oriental Art*, 1961-4, p. 187, fig. 20; 彩图见：Daisy Lion- Goldschmint（瀬藤瓔子等译），《明の陶磁》，京都：骎骎堂出版株式会社，1982，第205页。

图49、50　Spriggs, "Red Cliff Bowls of the Late Ming Period," *Oriental Art*, 1961-4, p. 187, fig.19; 彩图参见：http://culture-et-debats.over-blog.com/article-25540718.html (2010/12/2)，此承蒙学棣李欣苇代为上网搜寻所得，谨致谢意。

图51　Spriggs, "Red Cliff Bowls of the Late Ming Period," 1961-4, p. 183, fig. 1.

关于"龙牙蕙草"

图1　大阪市立东洋陶磁美术馆编集，《定窑、优雅なる白の世界——窑址发掘成果展》，神奈川：株式会社アサヒワールド，2013，第210页，图65。

图2　杰西卡·罗森，《莲与龙 中国纹饰》，上海：上海书画出版社，2019，译自1984年英文版，第80页，图59。

图3　台湾捡寒斋藏，笔者摄。

图4　天津博物馆编，《天津博物馆藏瓷》，北京：文物出版社，2012，第46页，图27。

图5　大阪市立东洋陶磁美术馆等编，《宋磁展图录》，东京：朝日新闻社，1999，第139页，图100。

图6　浙江省文物考古研究所等编著，《寺龙口越窑址》，北京：文物出版社，2002，第226页，图126之5。

图7　浙江省文物考古研究所等编著，前引《寺龙口越窑址》，第255页，彩图368。

图8　浙江省文物考古研究所等编著，前引《寺龙口越窑址》，第196页，彩图253。

图9　河南省文物考古研究所，《宝丰清凉寺汝窑》，郑州市：大象出版社，2008，彩版123之4。

图10　杜正贤主编，《杭州老虎洞窑址瓷器精选》，北京：文物出版社，2002，第49页，图24。

图11　（宋）李诫，《营造法式》，北京：中国书店，2006，卷三十三，第966、968页。

图12　河南省文物考古研究所编，《北宋皇陵》，郑州：中州古籍出版社，1997，第158页，图137。

图13　河南省文物考古研究所编，前引《北宋皇陵》，第276页，图254。

图14　何炎泉主编，《宋代花笺特展》，台北：台北故宫博物院，2017，第114页。

图15　大阪市立美术馆编，《白と黑の竞演——中国·磁州窑系陶器の世界》，大阪：大阪市立美术馆，2002，第81页，图45。

图16　成都市文物考古研究所、彭州市博物馆编着，《四川彭州宋代金银器窖藏》，北京：科学出版社，2003，彩版24；第75页，图120。

图17　奈良国立博物馆编，《圣地宁波：日本佛教1300年の源流》，奈良：奈良国立博物馆，2009，第58页，图52。

图18　奈良国立博物馆编，前引《圣地宁波：日本佛教1300年の源流》，第18页，图2。

图19　西村兵部等著，《日本の文样：唐草》，京都：光琳社，1974，图177。

图20　陕西省考古研究院等编著，《法门寺考古发掘报告》，北京：文物出版社，2007，彩版158。

图21a　大阪市立东洋陶磁美术馆编集，《特别展 高丽青磁——ヒスイのきらめき》，大阪：大阪

市立东洋陶磁美术馆，2018，第93页，图77。

图21b 大阪市立东洋陶磁美术馆编集，前引《特别展 高丽青磁—ヒスイのきらめき》，第92页，图77。

图22 大阪市立东洋陶磁美术馆编集，前引《特别展 高丽青磁—ヒスイのきらめき》，第102页，图90。

图23 韩国全罗南道康津青瓷美术馆藏，笔者摄。

图24 菊竹淳一等，《高丽时代の佛画》，首尔：时空社，2000，第250页，图117。

图25 相贺彻夫编，《世界陶磁全集》13·辽金元，东京：小学馆，1981，第248页，图299、300。

图26 相贺彻夫编，前引《世界陶磁全集》13·辽金元，第220页，图243。

图27 大阪市立东洋陶磁美术馆编，《高田早苗氏搜集ペルシアの陶器》，大阪：大阪市立东洋陶磁美术馆，2002，第22页，图69。

图28 石川县立美术馆等，《伊万里·古九谷名品展》，石川：石川县立美术馆等，1987，第52页，图39。

图29 爱知县陶磁资料馆学艺课、松冈美术馆编集，《特别企画展 松冈美术馆名品展：东洋陶磁の精华》，爱知：爱知县陶磁资料馆，1997，第54页，图45。

图30 Regina Krahl et al., *Chinese Ceramics in the Topkapi Saray Museum, Istanbul, vol. 2* (London: Sotheby's Publications, 1986), p. 654, pl. 1012.

图31 陈万里，《越器图录》，上海：中华书局，1937，第74页。

图32 奈良县立橿原考古学研究所附属博物馆，《唐草文の世界——西域からきた圣なる文样》，奈良：奈良县立橿原考古学研究所附属博物馆，1987，第11页。

图33 林良一，《东洋美术の装饰文样 植物文篇》，京都：同朋社，1992，第251页，图429。

图34 奈良县立橿原考古学研究所附属博物馆，前引《唐草文の世界——西域からきた圣なる文样》，第12页。

图35 长广敏雄，《汉代の连续波状文——いわゆる流云文》，原载《东方学报》京都第一册，1931，收入《中国美术论集》，东京：讲谈社，1984，第171页，图103。

图36a Roderick Whitfield, *The Art of Central Asia: The Stein Collection in the British Museum, vol. 3* (Tokyo: Kodansha International Ltd., 1982), pl. 51.

图36b 法隆寺编，《法隆寺とシルクロード佛教文化》，奈良：法隆寺，1989，第170页，图A-7。

图37 官治昭，《バーミヤーン石窟の塑造唐草纹》，收入《展望アジアの考古学——樋口隆康教授退官记念论集》，东京：新潮社，1983，第575页，图1-2。

图38 水野清一、长广敏雄，《云冈石窟》第七卷·第十洞图版，京都：京都大学人文科学研究所，1952，图版47。

图39 林良一，前引《东洋美术の装饰文样 植物文篇》，第177页，图293。

图40 参见夏鼐，《咸阳底张湾隋墓出土的东罗马金币》，《考古学报》，1959年3期，图版贰（Ⅱ），线图取自：中野彻，《唐草文の流れ》，收入《世界陶磁全集》11，东京：小学馆，1976，第262页，图15。

图41 线图转引自：中野彻，前引《唐草文の流れ》，第260页，图52。

第三章　外销瓷篇

"碎器"及其他——17至18世纪欧洲人的中国陶瓷想象

图1　德国Museumslandschaft Hessen Kassel藏。

图2　朱伯谦，《龙泉窑青瓷》，台北：艺术家出版社，1998，第275页，图261。

图3　Francesco Morena, *Dalle Indie Orientali alla Corte di Toscana: Collezioni di Arte Cinese e Giapponese a Palazzo Pitti* (Firenzo-Milano; Giunti Editore S.p.A., 2005), p. 121.

图4　葡王马努埃尔一世（Manuel I，1495-1521在位）徽帜。

图5　黄薇等，《广东台山上川岛花碗坪遗址出土瓷器及相关问题》，《文物》，2007年5期，第84页，图26。

图6　西田宏子等，《明末清初の民窑》中国の陶磁10，东京：平凡社，1997，图3。

图7　William R. Sargent, *Treasures of Chinese Export Ceramics: From the Peabody Essex Museum* (New Haven: Yale University Press, 2012), p. 102, pl. 40.

图8　Luisa Vinhais and Jorge Welsh, eds., *Kraak Porcelain: The Rise of a Global Trade in the Late 16th and Early 17th Centuries* (London: Jorge Welsh, 2008), p. 53, pl. 31.

图9　西田宏子等，《明末清初の民窑》，图8。

图10　王耀庭主编，《故宫书画图录》，台北：台北故宫博物院，2004，第39页，图17。

图11　Rose Kerr and Luisa E. Mengoni, *Chinese Export Ceramics* (London: Victoria & Albert Museum, 2011), p. 127, pl. 180左.

图12　Eva Ströber, *La maladie de porcelaine: East Asian Porcelain from the Collection of Augustus the Strong* (Germany: Edition Leipzig, 2001), p.107.

图13　Christiaan J. A. Jörg, *Chinese Ceramics in the Collection of the Rijksmusuem Amsterdam* (Amsterdam: Philip Wilson, 1997), pl. 267.

图14　Rose Kerr and Luisa E. Mengoni, *Chinese Export Ceramics*, p. 90, pl. 124.

图15　Christiaan J. A. Jörg, *Chinese Ceramics in the Collection of the Rijksmusuem Amsterdam*, pl. 130.

图16　R. L. Hobson, *Chinese Pottery and Porcelain* (New York: Dover Publications, Inc., 1976), pl. 90.

图17　*Chinese and Japanese Ceramics & Works of Art* (Amsterdam: Sotheby's, 2000), p. 59, no. 331.

图18　Irene Netta, *Vermeer's World: An Artist and his Town* (Munich; New York: Prestel, 2004), p. 26.

图19　Irene Netta, *Vermeer's World: An Artist and his Town*, p. 29.

图20　Colin Sheaf and Richard Kiburn, *The Hatcher Porcelain Cargoes: The Complete Record* (Oxford: Phaidon, 1998), p. 40, pl. 45, 46.

图21　NHKプロモーション编，《乾山の艺术と光琳》，东京：NHKプロモーション，2007，第56页，图下。

图22　ルイ・グロデッキ（Louis Grodecki），前引《ロマネスクのステンドグラス》，第65页，图52。

图23　笔者摄。

图24　高丽美术馆事务局编，《朝鲜王朝の青花白磁"李朝染付"》，京都：财团法人高丽美术馆，1991，第29页，图24。

图25 第3回江户遗迹研究大会,《江户の陶磁器》资料编,东京:江户遗迹研究会,1990,第181页,图103。

图26 中国社会科学院考古研究所客座研究员山口博之拍摄。

图27 川添昭二编,《东アジアの国际都市——博德》よみがえる中世1,东京:平凡社,1988,第135页,图下右。

图28 河野良浦,《荻 出云》,东京:平凡社,1989,日本陶磁大系14,彩图34。

图29 佐贺县立九州岛陶磁文化馆,《将军家への献上 锅岛——日本磁器の最高峰》,九州岛:佐贺县立九州岛陶磁文化馆,2006,第68页,图66。

图30 坂井隆摄。

图31 佐藤雅彦等,《乾山 古清水》日本陶磁全集28,东京:中央公论社,1975,图48。

图32 (明)计成著(陈植注释),《园冶注释》,台北:明文书局版,1982,第124页。

图33 荷兰阿姆斯特丹国立博物馆(Rijksmuseum, Amsterdam)王静灵研究员提供。

图34 R. L. ウィルソ、小笠原佐江子,《尾形乾山——全作品とその系谱》1·图录篇,东京:雄山阁,1992,第37页,图46。

图35 佐藤雅彦等,前引《乾山 古清水》,图53。

图36 Chinese Ceramics and Works of Art (New York: Sotheby's, 2000), p. 77, no. 108.

图37 Miho Museum等,《乾山——幽邃と风雅の世界》,滋贺:Miho Museum等,2004,第130页,图109。

图38 Eva Ströber,《欧洲的宜兴紫砂壶》,收入《紫玉暗香》,南京:江苏文艺出版社,2008,第152页。

图39 Eva Ströber,前引《ドレスデン宫殿の中国磁器:フェルディナンド・デ・メディチから1590年に赠られた品々》,第34页 Abb.1、第37页 Abb.6。

关于金珐琅靶碗

图1 京都国立博物馆编,《魅惑の清朝陶磁》,京都:京都国立博物馆等,2013,第114页,图123。

图2 中国第一历史档案馆藏,微卷编号061-312-567。

图3 施静菲,《日月光华 清宫画珐琅》,台北:台北故宫博物院,2012,图128;冯明珠主编,《乾隆皇帝的文化大业》,台北:台北故宫博物院,2002,第18 3页,图V-19。

图4 李毅华编,《故宫珍藏康雍乾瓷器图录》,香港:大业公司,1989,第84页,图67。

图5 天津博物馆编,《天津博物馆藏瓷》,北京:文物出版社,2012,图168。

图6 冯先铭、耿宝昌主编,《故宫博物院藏清盛世瓷选粹》,北京:紫禁城出版社,1994,第175页,图19。

图7abc 承蒙台北故宫博物院余佩瑾副院长提供图片,谨致谢意。

图7d 陈卉秀助理依据余佩瑾副院长所提供的彩图摹绘而成。

图8 中国玉器全集编辑委员会编,《中国玉器全集》秦·汉—南北朝,香港:锦年国际有限公司,1994,第91页,图266。

图9 故宫博物院、首都博物馆编,《盛世风华:大清康熙御窑瓷》,北京:北京出版社,

2015，第128-129页。

图10　冯先铭、耿宝昌主编，前引《故宫博物院藏清盛世瓷选粹》，第92页，图54。

图11　冯先铭、耿宝昌主编，前引《故宫博物院藏清盛世瓷选粹》，第91页，图53。

图12　笔者摄。

图13　John Ayers, *The Baur Collection: Chinese Ceramics* (Genève: Collections Baur, 1968), pl. 268.

图14　冯先铭、耿宝昌主编，前引《故宫博物院藏清盛世瓷选粹》，第78页，图39。

图15　王健华主编，《故宫博物院藏宜兴紫砂》，北京：紫禁城出版社，2007，第209页，图122。

图16　京都国立博物馆编，前引《魅惑の清朝陶磁》，第54页，图37。

图17　京都国立博物馆编，前引《魅惑の清朝陶磁》，第54页，图38。

图18　京都国立博物馆编，前引《魅惑の清朝陶磁》，第54页，图39。

图19　中国第一历史档案馆藏，微卷编号，061-313-567。

图20　中国第一历史档案馆藏，微卷编号，064-77-556。

图21　*Christie's, Fine Chinese Ceramics and Works of Art* 中国瓷器及工艺精品 (King Street, 8 November 2016), p. 27, pl. 29.

图22　冯先铭、耿宝昌主编，前引《故宫博物院藏清盛世瓷选粹》，第177页，图21。

图23　锅岛藩窑研究会，《锅岛藩窑—出土陶磁に见る技と美の变迁》，佐贺市：锅岛藩窑研究会，2002，第257页，图12-21。

图24　今泉元佑，《锅岛》日本陶磁大系21，东京：平凡社，1990，图27。

第四章　朝鲜半岛陶瓷篇

高丽青瓷纹样和造型的省思——从"原型""祖型"的角度

图1　大阪市立东洋陶磁美术馆编，《高丽青磁への诱い》，大阪：大阪市美术振兴协会，1992，第53页，图44。

图2　伊藤郁太郎编，《优艳の色・质朴のかたち——李秉昌コレクション韩国陶磁の美》，大阪：大阪美术振兴协会，1999，第47页，图7。

图3a-b　蔡玫芬主编，《定州花瓷：院藏定窑系白瓷特展》，台北：台北故宫博物院，2014，第148页，图II-94。

图4　座右宝刊行会编，《世界陶磁全集》10·宋辽篇，东京：河出书房，1955，彩图3。

图5　白鹤美术馆，《白鹤美术馆名品选》，神户：白鹤美术馆，1989，第30页，图34。

图6　东京国立博物馆等，《东京国立博物馆所藏：横河民辅コレクション中国陶磁名品选》，东京：东京国立博物馆，2012，第41页，no. 27。

图7　大阪市立美术馆编，《隋唐の美术》，东京：平凡社，1978，图45。

图8a-b　辽宁省文物考古研究所（万雄飞等），《阜新辽萧和墓发掘简报》，《文物》，2005年1期，第37页，图7及第41页，图15。

图9　长谷部乐尔监修；大阪市立东洋陶磁美术馆、朝日新闻社文化企画局大阪企画部编，《宋磁：神品とよばれたやきもの》，大阪：朝日新闻社，1999，第23页，图26。

图10 孟耀虎，《山西介休窑出土的宋金时期印花模范》，《文物》，2005年5期，第38页，图二之1。

图11 Margaret Medley，《东洋陶磁》，7·ディウィッド财团コレクション，东京：讲谈社，1982，彩图65。

图12 冯先铭，《定窑》中国陶瓷全集9，京都：上海人民美术出版+美乃美，1981，图133上。

图13 朝鲜"总督府"编，《朝鲜古迹图谱》8，编号3485"青瓷阳刻宝花文盏"；郑良谟编，《碗、钵による高丽陶磁编年》，收入座右宝刊行会编，《世界陶磁全集》18·高丽，东京：小学馆，1978，第237页，图13。

图14 台北故宫博物院编辑委员会编，《定窑白瓷特展图录》，台北：台北故宫博物院，1987，图53；蔡玫芬主编，前引《定州花瓷：院藏定窑系白瓷特展》，图II-95。

图15 大阪市立东洋陶磁美术馆编，《高丽青磁の诞生》，大阪：大阪市立东洋陶磁美术馆，2004，第60页，图19。

图16 北京市文物工作队（黄秀纯等），《辽韩佚墓发掘报告》，《考古学报》，1984年3期，第366页，图6之6。

图17 大阪市立东洋陶磁美术馆，前引《高丽青磁の诞生》，第25页，图8。

图18 大阪市立东洋陶磁美术馆编集，《特别展 高丽青磁——ヒスイのきらめき》，大阪：大阪市立东洋陶磁美术馆，2018，第202页，图197。

图19a-b 河南省文物考古研究所编着，《汝窑与张公巷窑出土瓷器》，北京：科学出版社，2009，第72页。

图20a 台北故宫博物院编，《故宫宋瓷图录》汝窑、官窑、钧窑，台北：台北故宫博物院，1973，图2。

图20b-c 谢明良，《院藏两件汝窑纸槌瓶及相关问题》，收入前引《陶瓷手记》，第3页，图1。笔者拍摄。

图21a-b 孙新民等编，《北宋汝官窑与汝州张公巷窑珍赏》，北京：紫禁城出版社，2009，第44-45页。

图22a 杜正贤主编，《杭州老虎洞窑址瓷器精选》，北京：文物出版社，2002，第61页，图33。

图22b 杜正贤主编，前引《杭州老虎洞窑址瓷器精选》，第62页，图34。

图23 李刚，《越窑摭谈》，《东方博物》，54，2005，第52页，图21。

图24 南京市考古研究所（祈海宁等），《南京大报恩寺遗址塔基与地官发掘简报》，《文物》，2015年5期，第37页，图74。

图25 内蒙古自治区文物考古研究所等，《辽陈国公主墓》，北京：文物出版社，1993，彩版14之2。

图26 天津市历史博物馆考古队等（纪烈敏），《天津蓟县独乐寺塔》，《考古学报》，1989年1期，图版贰肆之5。

图27 林屋晴三监修，《中国名陶展：中国陶磁2000年の精华》，东京：日本テレビ放送网，1992，第37页，图25。

图28 Hsieh Ming-liang, "Some Thoughts on the Origin of Liao Ceramics," *Orientations*, 37-6 (2006), p. 67, fig. 5.

图29 Roxanna M. Brown ed., *Guangdong Ceramics from Butuan and Other Philippine Sites* (Manila:

The Oriental Ceramics Society of the Philippines, 1989 /Singapore: Oxford University Press, 1989), p. 90, fig 14.

图30 Michael Flecker, The Archaeological Excavation of the 10th Century Intan Shipwreck, *BAR International Series 1047* (2002), pp. 87-88.

图31 Horst Hubertus Liebner, *The Siren of Cirebon: A Tenth-Century Trading Vessel Lost in the Java Sea* (Leeds: The University of Leeds, 2014), p. 268, fig. 2.3-9.

图32 文化财厅、国立海洋遗物展示馆，《新安船 The Shinan Wreck》，木浦：文化财厅、国立海洋遗物展示馆，2006，第28页，图21。

图33 茶道资料馆编，《佛教仪礼と茶——仙薬からはじまった》，京都：茶道资料馆，2017，第42页，图36。

图34 赤沼多佳，《花入・水指》，东京：株式会社主妇の友社，1996，第89页，图3。

图35a 南秀雄，《冈山里窑迹と开城周边の青磁资料》，《东洋陶磁》，第22号，1992-1994，第113页，图9。

图35b 吉良文男，《朝鲜半岛の初期的青磁——高台の形状を中心に》，收入：大阪市立东洋陶磁美术馆，《高丽青磁の诞生——初期高丽青磁とその展开》，大阪：大阪市立东洋陶磁美术馆，2004，第4页。

图36 申铉碻，《龙仁西里高丽白磁窑发掘调查报告书 I》湖岩美术馆研究丛书第1辑，首尔：三星美术文化财团，1987，第295页，图版58。

图37 （左）申铉碻，前引《龙仁西里高丽白磁窑发掘调查报告书 I》，第448页，图108。（右）（五代）聂崇义，《新订三礼图》，上海：上海古籍出版社，1984，第179页左。

图38 박해훈、장성욱编，《천하제일 비색청자 天下第一 翡色青磁》，首尔：国立中央博物馆，2012，第197页，图197；李喜宽，《高丽睿宗与北宋徽宗——十二世纪初期的高丽青瓷与汝窑、北宋官窑》，《故宫学术季刊》，31卷1期，2013，第115页，图54。

图39 李喜宽，前引《高丽睿宗与北宋徽宗——十二世纪初期的高丽青瓷与汝窑、北宋官窑》，第115页，图55。

图40 （宋）李诫，《营造法式》，北京：中国书店，2006，卷三十二，第886页。

图41 座右宝刊行会编，前引《世界陶磁全集》18・高丽，第43页，图32。

图42 国立中央博物馆，《마음을 담은 그릇，신안 香炉》，首尔：国立中央博物馆，2008，第81页，图3-20。

图43 扬之水，《香识》，香港：香港中和出版，2014，第55页，图3-1-1。

图44a-b 河南省文物考古研究所编着，前引《宝丰清凉寺汝窑》，彩版165之1及第94页，图62-2；第105页，图69之5。

图45 （宋）李诫，前引《营造法式》，卷二十九，第651页；卷三十二，第886页。

图46 大阪市立东洋陶磁美术馆编，《新发见高丽青磁——韩国水中考古学成果展》，大阪：大阪市立东洋陶磁美术馆，2015，第149页，图132。

图47 河南省文物考古研究所，《宝丰清凉寺汝窑》，郑州市：大象出版社，2008，彩版126之2及第94页，图62之7。

图48 박해훈、장성욱编，《천하제일 비색청자 天下第一 翡色青磁》，第42页，图41。

图49　伊藤郁太郎编，前引《优艳の色・质朴のかたち——李秉昌コレクション韩国陶磁の美——》，第63页，图21。

图50　伊藤郁太郎编，前引《优艳の色・质朴のかたち——李秉昌コレクション韩国陶磁の美——》，第62页，图20。

图51　（宋）李诫，前引《营造法式》，卷三十二，第850页。

图52　（宋）李诫，前引《营造法式》，卷三十二，第867页。

图53　笔者摄。纸本图版可参见：台北故宫博物院编辑委员会，《定窑白瓷特展图录》，台北：台北故宫博物院，1987，图15。

图54　座右宝刊行会编，前引《世界陶磁全集》18・高丽，第77页，图67；朴海勋、张成旭编，《천하제일 비색청자 天下第一 翡色青磁》，第14页，图3。

图55　（宋）李诫，前引《营造法式》，卷三十二，第页866。

图56　国立中央博物馆编，《高丽青磁名品特别展》，首尔：通川文化社，1989，第95页，图138。

图57　（宋）李诫，前引《营造法式》，卷三十三，第966页。

图58　河南省文物考古研究所，前引《宝丰清凉寺汝窑》，彩版123之4。

图59　杜正贤主编，《杭州老虎洞窑址瓷器精选》，北京：文物出版社，2002，第49页，图24。

图60　何炎泉主编，《宋代花笺特展》，台北：台北故宫博物院，2017，第115页。

图61　Yutaka Mino, *Freedom of Clay and Brush through Seven Centuries in Tz'u-chou Type Wares, 960-1600 A.D.* (Blooming: Indiana University Press, 1980), p. 79, pl. 27.

图62　河南省文物考古研究所，前引《汝窑与张公巷窑出土瓷器》，第95页。

图63　茶道资料馆编，《佛教仪礼と茶：仙药からはじまった》，京都：茶道资料馆，2017，第57页，图45。

图64　清雅集古，《寻香——清雅集古2016年唐宋香具展》，2016，第73页，图17。

图65　陕西省考古研究所等，《宋代耀州窑址》，北京：文物出版社，1998，彩版10。

图66　伊藤郁太郎编，《シカゴ美术馆・中国美术名品展》，大阪：大阪美术振兴协会等，1989，第85页，图72。

图67　朴海勋、张成旭编，《천하제일 비색청자 天下第一 翡色青磁》，第196页，图196。

图68　李钟玟，《중국 출토 고려청자의 유형과 의미》，《미술사연구》，第31号，2016，第74页，图11C。

图69　鸿禧艺术文教基金会，《中国历代陶瓷选集》，台北：鸿禧艺术文教基金会，1990，第84页，图23。

图70　大阪市立东洋陶磁美术馆编集，《定窑、优雅なる白の世界——窑址发掘成果展》，神奈川：株式会社アサヒワールド，2013，第142页，图6。

图71　林屋晴三编，《安宅コレクシヨン东洋陶磁名品图录》，高丽编，东京：日本经济新闻社，1980，图132。

图72　王黼等撰，《至大重修宣和博古图录》，中华再造善本・金元编・史部，北京：北京图书馆出版社，2005，卷4，第32页。

图73a-b 郑良谟等，《高丽陶瓷铭文》，首尔：国立中央博物馆，1992，第20页，图9。

图74　许雅惠，《宋代复古铜器风之域外传播初探——以十二至十五世纪的韩国为例》，《台湾

　　　　　大学美术史研究集刊》，32，2012，第149页，图5。

图75　王黼等撰，《至大重修宣和博古图录》，中华再造善本·金元编·史部，卷1，第17页。

图76　笔者摄。浙江杭州"越地弥珍"主人龚毅藏。

图77　笔者摄。浙江杭州"越地弥珍"主人龚毅藏。

图78　王黼等撰，《至大重修宣和博古图录》，中华再造善本·金元编·史部，卷3，第18页。

图79　大阪市立东洋陶磁美术馆编，《定窑·优雅なる白の世界——窑址发掘成果展》，神奈川
　　　　　县：株式会社アサヒワールド，2013，第124页，图15。

图80a　李诫，前引《营造法式》，卷三十三，第902页。

图81a　Margaret Medley，前引《东洋陶磁》，7·ディウィッド财团コレクション，彩图1。

图81b　G. St. G. M. Gompertz, *Chinese Celadon Wares* (London: Faber & Faber, 1958), pl. 17.

图82　北京市文物工作队（黄秀纯等），前引《辽韩佚墓发掘报告》，第365页，图5。

图83　慈溪市博物馆编，《上林湖越窑》，北京：文物出版社，2002，第211页，图99之2。

图84　《中国考古学研究》编委会，《中国考古学研究——夏鼐先生考古五十年纪念论文集》
　　　　　二，北京：科学出版社，1986，第265页，图10。

图85　（宋）李诫，前引《营造法式》，卷二十九，第650页。

图86a-b　妙济浩、薛增福，《河北曲阳北镇发现定窑瓷器》，《文物》，1984年5期，第86页，图
　　　　　2及第87页，图7。

图87　座右宝刊行会编，前引《世界陶磁全集》，18·高丽，图6。

图88　慈溪市博物馆编，前引《上林湖越窑》，第211页，图99之7。

图89　（宋）李诫，前引《营造法式》，卷二十九，第639页。

图90　高丽青瓷博物馆编，《강진 사당리 고려 청자》，康津：高丽青瓷博物馆，2016，第50
　　　　　页，图38。

图91　内蒙古自治区文物考古研究所等，前引《辽陈国公主墓》，第56页，图33之1。

图92　高丽青瓷博物馆编，《강진 사당리 고려청자》，康津：高丽青瓷博物馆，2016，第42
　　　　　页，图29。

图93　大阪市立东洋陶磁美术馆编，《高丽青磁——ヒスイのきらめき》，大阪：大阪市立东洋
　　　　　陶磁美术馆，2018，第48页，图33。

图94　大阪市立东洋陶磁美术馆编，前引《高丽青磁への诱い》，第50页，图39。

图95　国立中央博物馆编，前引《高丽青磁名品特别展》，第194页，图276。

图96　台北故宫博物院编，前引《故宫宋瓷图录》汝窑、官窑、钧窑，图6。

图97　大阪市立东洋陶磁美术馆编集，《特别展台北故宫博物院——北宋汝窑青磁水仙盆》，大
　　　　　阪：大阪市立东洋陶磁美术馆，2016，第151页，图21。

图98　承蒙上海博物馆冯泽洲先生教示，谨致谢意。网站资料。

图99　路杰，《新发现的定窑椭圆形四足水仙盆标本》，《文物天地》，2019年1期，第101页，图2。

图100a-b　中国社会科学院考古研究所，《偃师杏园唐墓》，北京：科学出版社，2001，彩版12之
　　　　　1、12之3。

图101　正仓院事务所编，《正仓院宝物：染织（下）》，东京：朝日新闻社，1964，图86。

图102　长沙窑课题组编，《长沙窑》，北京：紫禁城出版社，1996，第192页，图515。

图103　田边胜美、前田耕作编，《世界美术大全集》东洋编15·中央アジア，东京：小学馆，1999，第212页，图146。

朝鲜时代陶瓷杂识

图1　郑良谟编，韩国7000年美术大系《国宝》卷8 白磁·粉青沙器，东京：竹书房，1985，第24-25页，图13、14。

图2　黄兰茵主编，《适于心》，台北：台北故宫博物院，2017，第120页。

图3　《中国文物精华》编辑委员会编，《中国文物精华（1992）》，北京：文物出版社，1992，图15。

图4　台湾大学艺术史研究所藏，笔者摄。

图5　辽宁省博物馆编，《辽宁省博物馆藏辽瓷选集》，北京：文物出版社，1961，图39；彩图另参见：彭善国，《辽代陶瓷的考古学研究》，长春：吉林大学出版社，2003，书前彩图。

图6　MOA美术馆等编，《心のやきもの李朝——朝鲜时代の陶磁》，大阪：读卖新闻大阪本社，2002，第89页，图69。

图7　大阪市立东洋陶磁美术馆编，《李朝陶磁500年の美》，大阪市：大阪市立美术振兴会等，1988，图70。

图8　上海人民美术出版社编，《越密》中国陶瓷全集4，京都：美乃美，1981，图70。

图9　国立大邱博物馆，《中国陶磁器Chinese Ceramics in Korean Culture》，大阪：国立大阪博物馆，2004，第38页，图右。

图10　国立大邱博物馆，前引《中国陶磁器Chinese Ceramics in Korean Culture》，第24页。

图11　国立大邱博物馆，前引《中国陶磁器Chinese Ceramics in Korean Culture》，第24页。

图12　国立大邱博物馆，前引《中国陶磁器Chinese Ceramics in Korean Culture》，第23页，图26。

图13　笔者摄。出版品图版参见：大阪市立东洋陶磁美术馆，《粉青沙器》，大阪市：大阪市立东洋陶磁美术馆，1996，第5页，图5。

图14　吉林省文物考古研究所等，《集安出土高句丽文物集粹》，北京：科学出版社，2010，第25页。

图15　洛阳市第二文物工作队（严辉等），《洛阳孟津大汉冢曹魏贵族墓》，《文物》，2011年9期，第38页，图14。

图16　座右宝刊行会，《世界陶磁全集》10·中国古代，东京：小学馆，1982，第105页，图94。

图17　座右宝刊行会，《世界陶磁全集》17·韩国古代，东京：小学馆，1979，第33页，图20。

图18　座右宝刊行会，《世界陶磁全集》19·李朝，东京：小学馆，1980，第21页，图9。

图19　座右宝刊行会，前引《世界陶磁全集》19·李朝，第147页，图113。

图20　冯先铭等编，《故宫博物院藏清盛世瓷选粹》，北京：紫禁城出版社，1994，第220页，图67。

图21　John Ayers, *The Baur Collection* (Geneva: The Baur Collection, 1974), vol. 4, A 576.

图22　南京市博物馆等，《南京市雨花台区孙吴墓》，《考古》2013年3期，第30页，图8。

图23　南京市博物馆，《六朝风采》，北京：文物出版社，2004，第58页，图29。

图24　南京市博物馆，前引《六朝风采》，第44页，图17。

图25　谢明良，《陶瓷手记》2，台北：石头出版社，2012，第98页，图21。

图26　南京市博物馆，前引《六朝风采》，第36页，图9。

图27　王健华主编，《故宫博物院藏宜兴紫砂》，北京：紫禁城出版社，2007，第236页，图147。

图28　Christie's, *Lacquer, Jade, Bronze, Ink, The Irving Collection* (New York: Christie's, 2019), p. 197, pl. 1235.

第五章　杂记

关于"河滨遗范"

图1　陕西省考古研究所，《陕西铜川耀州窑》，北京：科学出版社，1965，图版参拾。

图2　余佩瑾主编，《得佳趣 乾隆皇帝的陶瓷品味》，台北：台北故宫博物院，2012，第53页。

图3　（宋）审安老人，《茶具图赞》（外三种），杭州市：浙江人民出版社，2013，第22-23页。

图4　黄彩红等，《缙云大溪滩窑址群地面调查简报》，《东方博物》33辑，2009，第88页，图14。

图5　项宏金编着，《龙泉青瓷装饰纹样》，杭州市：西泠印社，2014，第137页，图上。

图6　朱伯谦主编，《龙泉窑青瓷》，台北：艺术家出版社，1998，第126页，图91。

图7　松村雄藏，《龙泉青瓷の铭款》，《陶磁》，7卷5号，1935，第8页，右行3；第9页，右行上。

图8　浙江省博物馆，《青色流年：全国出土浙江纪年瓷图集》，北京：文物出版社，2017，第264页。

图9　文物出版社编，《佛门秘宝大唐遗珍：陕西扶风法门寺地宫》，台北：光复书局，1994，图78。

图10　奥平武彦，《朝鲜出土の中国陶磁器杂见》，《陶磁》，9卷2号，1937，图5A。

图11　国立济州博物馆编，《国立济州博物馆》，首尔：国立济州博物馆，2013，图115。

图12　福冈市教育委员会等，《博德遗迹群第3次调查——万行寺纳骨塔建设にともなう发掘调查》福冈市埋藏文化财调查报告第515集，福冈：福冈市教育委员会等，1997，第10页，图8之00012。

图13　九州岛历史资料馆，《大宰府史迹》平成元年度发掘调查概报，大宰府市：九州岛历史资料馆，1990，第32页，图21之6。

图14　中岛浩气，《肥前陶磁史考》，熊本市：青潮社，1985年版，附图及第573页的说明。

图15　三井纪念美术馆编，《永乐の陶磁器——了全、保全、和全》，东京：三井纪念美术馆，2006，第12页，图11。

图16　三井纪念美术馆编，前引《永乐の陶磁器——了全、保全、和全》，第38页，图53。

图17　京都国立博物馆，《京烧——みやこの意匠と技》，京都：京都国立博物馆，2006，第218页，图224。

图18　Christiaan J. A. Jörg, Chinese Ceramics in the *Collection of the Rijksmuseum, Amsterdam: The Ming and Qing Dynasties* (London: Philip Wilson Publishers, 1997), p. 42, fig. 11.

图19　三井纪念美术馆编，《永乐の陶磁器——了全、保全、和全》，东京：三井纪念美术馆，2006，第28页，图35。

图20　斋藤菊太郎，《古染付祥瑞》陶磁大系44，东京：平凡社，1972，第91页。

图21　满冈忠成编，《祥瑞》，芦屋：滴翠美术馆，1968，第28页，图4、5。

陶瓷史上的金属衬片修补术——从一件以铁片修补的排湾人古陶壶谈起

图1　台湾大学人类学系博物馆藏，笔者摄。

图2　笠原政治编，《台湾原住民映像——浅井惠伦摄影集》，台北：南天书局，1995，第150页，图116。

图3　Joanna Bird, "An Elaborately Repaired Flagon and other Pottery from Roman Cremation Burials at Farley Heath," *Surrey Archaeological Collections*, 97 (2013), p. 154, figs. 2~4.

图4　Regina Krahl著，金子重隆译，《トプカプ宫殿の中国陶磁》第2卷・青磁・清，东京：讲谈社，1987，第157页，图93左。

图5　亀井明德编，《カラコルム遗迹出土陶瓷器调查报告书》，第2册，东京：专修大学文学部アジア考古学研究室，2009，第99页，图24之3。

图6　绍兴县文物管理委员会（方杰），《浙江绍兴缪家桥宋井发掘简报》，《考古》1964年11期，图版肆之1。

图7　内蒙古自治区文物考古研究所等，《包头燕家梁遗址发掘报告》下，北京：科学出版社，2010，彩版158。

图8　2016年"5.18国际博物馆日"主会场特展——"梦幻契丹"，网址：http://nmgbwy.com/zldt/1306.jhtml（检索日期2016/10/11）。

图9　笔者摄。

图10　北京市文物研究所编，《北京出土文物》，北京：北京燕山出版社，2005，第177页，图205。

图11　故宫博物院古陶瓷研究中心编，《故宫博物院藏古陶瓷资料选粹》，卷二，北京：紫禁城出版社，2005，第185页，图161。

图12　吉林省文物考古研究所等（何明等），《吉林永吉查里巴粟末靺鞨墓地》，《文物》，1995年9期，第44页，图43。

图13　辽宁省博物馆，《辽宁省博物馆》中国博物馆丛书3，北京：文物出版社，1983，图70。

图14　国立海洋文化遗产研究所，《바닷속 유물, 빛을 보다: 수중발견신고유물 도록（海中遗物，见光：水中发现申报遗物图录）》，首尔：디자인문화，2010，第286-287页，图206。

图15　饭岛武次编，《中华文明の考古学》，东京：同成社，2014，第474页，图25。

图16　山西省考古研究所等（李海龙等），《吕梁环城高速高石区阳石村墓地与车家湾墓地发掘简报》，《三晋考古》第四辑・下，上海：上海古籍出版社，2012，第419页，图27。

图17　根津美术馆学艺部编，《名画を切り、名器を継ぐ》，东京：根津美术馆，2014，第145页，图92。

图18　根津美术馆学艺部编集，《井户茶碗——战国武将が憧れたうつわ》，东京：根津美术馆，2013，第58页，图30。

图19　谢明良等，《台湾博物馆藏历史陶瓷研究报告》，台北：台湾博物馆，2007，第44页，图38。

图20　茶道资料馆，《东南アジアの茶道具》，京都：茶道资料馆，2002，第35页，图29。

《人类学玻璃版影像选辑·中国明器部分》补正

图1　《选辑》A1499-10左

图2　江苏刘慎墓出土

图3　《选辑》A1499-13左

图4　日本早稻田大学 会津八一Collection

图5　日本早稻田大学 会津八一Collection

图6　《选辑》A1499-14右

图7　《选辑》A1499-6

图8　河北深州市下博东汉墓（M24）出土

图9　河南洛阳烧沟汉墓出土

图10　《选辑》A1499-9左

图11　日本早稻田大学 会津八一Collection

图12　《选辑》A1499-14左

图13　洛阳烧沟汉墓出土

图14　《选辑》A1499-9右

图15　河南泌阳县汉墓（M10）出土

图16　《选辑》A1511

图17　河南洛阳市防洪渠二段72号墓出土，洛阳博物馆藏

图18　日本东京国立博物馆藏

图19　内蒙古和林格尔东汉墓前室南侧

图20　《选辑》A1501

图21　河南辉县琉璃阁西汉墓（M109）出土

图22　《选辑》A1499-15

图23　河南洛阳西郊汉墓（M9014）出土

图24　《选辑》A1499-16

图25　河南新乡西汉墓（M87）出土

图26　《选辑》A1515

图27　河南洛阳烧沟东汉早期墓（M113）出土

图28　《选辑》A1518

图29　河南洛阳烧沟汉墓（M175）出土

图30　《选辑》A1529

图31　日本东京国立博物馆藏

图32　《选辑》A1499-8

图33　河南巩义市北窑湾西晋墓（M20）

图34　《选辑》A1499-13

图35　河南巩义市芝田镇西晋墓（88HGZM66）出土

图36　《选辑》A1499-7右

图37　河南洛阳市西晋墓（M177）出土

后记

　　《陶瓷手记4》所收拙著，大多是近三、四年来的写作，但也包括几篇增补改订的旧稿，从各文篇名可以清楚看出，古陶瓷的器形、纹样和区域之间的交流等议题仍然是笔者的兴趣所在，或者说笔者的能力只是围绕、局限于这个范围。

　　学者对于如何处理陶瓷史议题，因人而异，手法各有巧妙不同。个人近些年来则是偏爱札记式随笔，以及博引图像数据来诉说陶瓷的故事，后者写作手法的缺点是各图像只能浅尝即止，流于表象的描述，但好处是有利于铺陈壮阔的历史舞台。当然，这样的体例对长年与陶瓷图像数据为伍的笔者而言，也是相对容易上手驾驭的写作方式。无论如何，笔者勉力以素朴的观察和叙述试着呈现陶瓷史的诸面向。

　　本书得以顺利刊行，要感谢上海书画出版社邱宁斌编辑的引荐，并得到包括王立翔社长、王剑主任等出版社诸位先生的支持。邱宁斌编辑利落而准确的编排校对功夫，尤其令人印象深刻，此让笔者完全无后顾之忧。另外，不能或忘艺术史研究所陈卉秀助理所付出的辛劳，从文稿缮打、图文件扫描到数据的搜集校对几乎都是出自她之手。

图书在版编目(CIP)数据

陶瓷手记.4,区域之间的交流和影响/谢明良著.——
上海:上海书画出版社,2021
ISBN 978-7-5479-2531-7

Ⅰ.①陶… Ⅱ.①谢… Ⅲ.①陶瓷-工艺美术史-研
究-中国 Ⅳ.①J527

中国版本图书馆CIP数据核字(2021)第034316号

陶瓷手记4
区域之间的交流和影响

谢明良 著

责任编辑	王　剑　邱宁斌
审　读	雍　琦
责任校对	林　晨
封面设计	刘　蕾
技术编辑	顾　杰

出版发行	上海世纪出版集团 上海书画出版社
地址	上海市延安西路593号　200050
网址	www.ewen.co www.shshuhua.com
E-mail	shcpph@163.com
制版	上海文高文化发展有限公司
印刷	上海画中画包装印刷有限公司
经销	各地新华书店
开本	787×1092　1/16
印张	25.75
版次	2021年3月第1版　2021年3月第1次印刷

书号	ISBN 978-7-5479-2531-7
定价	178.00元

若有印刷、装订质量问题,请与承印厂联系